예술경영의 착시현상

예술경영의 착시현상

초판인쇄 ┃ 2024년 9월 1일
초판발행 ┃ 2024년 9월 5일

지은이 ┃ 여상법
펴낸이 ┃ 신중현
펴낸곳 ┃ 도서출판 학이사

　　출판등록 : 제25100-2005-28호
　　주소 : 대구광역시 달서구 문화회관11안길 22-1(장동)
　　전화 : (053) 554~3431,3432
　　팩스 : (053) 554~3433
　　홈페이지 : http://www.학이사.kr
　　전자우편 : hes3431@naver.com

ISBN _ 979-11-5854-526-0　　03600

한국형 예술경영 패러다임의 변화

예술경영의 착시현상

여상법 著

學而思 | 학이사

예술경영과 예술행정은 추측에 의해 진행될 수밖에 없다.

하지만 그 추측이 단순히 느낌에만 의존하는 것이 아니라

지금까지의 누적된 자료와 수치화로 분석된 추측이어야 한다.

20여 년의 예술행정 현장에서의 경험과 대학에서 강의를 통해 우리나라 예술행정과 예술경영, 그리고 공연예술단체의 활동과 범위에 대한 인식 개선이 필요함을 줄곧 느껴왔다. 그 일면에는 지금까지 예술인이 인식하는 것들, 즉 지원금의 확대 필요성, 기반 시설의 확충 등의 요구와 함께 예술의 표현 과정에서 간혹 이견을 보이는 행정의 개선이 꾸준히 요구되었고, 이를 위한 다양한 의견들이 제시되었음에도 만족감이 크지 않았다는 것이 포함되어 있다. 반면에 상대적인 입장에서의 행정인에게도 이와 유사한 불만이 있을 수 있다.

예를 들어 지원 주체의 경우 지원사업에 공정한 과정을 거쳤음에도 탈락한 단체들에 의해 그 심사 과정이 한쪽으로 치우쳐 있는 등 공정하지 못했다는 식의 항의가 있거나, 문화공간 운영자의 경우 공공시설의 관리와 안전을 위해서는 예술표현에 최소한의 제약이 필요함에도 예술인은 시설의 일시적 변경이나 무리한 사용을 요구하는 등 오로지 예술표현의 당위성만 주장하고 있다는 것이 그것이다. 결국 이러한 요구들은 상대적일 것이며, 서로의 입장 이해에 앞서 자신의 권리만 주장하는 것에서 비롯될 수 있음을 간과하고 있기 때문이다. 이러한 이유로 서로의 불만을 중화시킬 수 있는 장치로서의 역할을 강조하면서 한국형 예술경영과 행정의 발전을 위해 이 책의 집필을 구상하였다.

이 책의 주요 내용으로는 첫째, 다른 것에 우선하여 예술경영과 예술행정에서 권리와 책임의 공존성을 강조하고 있다. 그것은 예술인이 요구하는 것들에서, 혹은 문화공간을 운영하는 행정인이나 지원사업 주체가 예술인에게 요구하거나 강제하는 것들에서 자신의 권리만 전면에 내세운다면 발전적 협의 도출이 쉽지 않다는 것이 그 이유다.

적지 않은 예술인들은 행정편의주의가 예술의 발전을 저해하고 있음을 얘기하고 있으며, 행정인들은 그들대로 예술인의 행정에 대한 이해의 부족을 얘기하고 있다. 이런 현상이 지금까지 이어져 왔다. 세상의 이치가 그러하듯 모든 현상은 상대적이기 때문에 발전적 논의와 함께 서로 이해하고 먼저 양보할 수 있어야만 사회의 발전을 가져올 수 있다.

결국 우리나라 예술 발전을 위해서는 이견에 대하여 이해의 폭을 넓힐 수 있어야 하며, 내가 아닌 우리를 위한 것이 무엇일까를 먼저 고민할 수 있어야 함을 말하고자 했다. 그것은 책임감에서 비롯되기 때문이다.

둘째, 급변하는 시대에서 예술인과 행정인의 변화를 불러오지 않으면 우리의 예술은 도태될 수밖에 없기에 우리 모두의 인식변화와 그 필요성을 강조하고 있다.

이미 대학 교육에서 예술 분야 학과의 통폐합 등 규모를 축소하고 있거나 폐과를 논의하는 곳이 생겨나고 있는 것에서 위기감을 느끼고 있기 때문이다. 따라서 이 책의 주된 내용으로, 우리나라 문화와 예술 정책의 방향성은 기본적으로 순수예술 발전과 국가 가치의 확립이라는 분명한 지향점을 가지고 있으며, 이를 중심으로 예술경영과 예술 행정의 현실을 다루고자 했다. 이와 더불어 모두를 위한 공익 추구만이 예술의 발전을 기대할 수 있다는 논리적인 차원에서 접근하였다.

이 과정에서 비슷한 내용들이 반복 사용될 수밖에 없었으며, 이는 예술단체의 경영인과 예술 분야 행정인에 대한 한국적인 상황에 국한하는 과정에서 강조의 의미로 사용하고 있다. 분명한 것은 우리나라의 예술경영과 행정의 문제점, 그리고 개선 방향을 제시하기 위함이며, 그렇기에 예술인과 행정인에게 맥락적으로 거슬리는 부분 또한 없지 않을 것이다. 하지만 이는 개인적인 욕심이나 판단에서 비롯된 것이 아니라, 우리가 추구하는 순수예술의 발전, 재정적으로 어려운 상황에서도 열심히 활동하는 수많은 민간 예술단체의 자립 가능성 확보를 위한 충정의 마음에서 비롯된 것임을 말씀드린다.

셋째, 예술은 분명한 경쟁력을 가지고 있어야 하지만 그 경쟁력이 예술의 표현에서 비롯되는 무형의 가치를 높이기보다 나의 활동성 강

화에만 그 초점이 맞춰지면 결국 우리의 발전은 기대할 수 없게 된다. 따라서 우리나라 예술의 경쟁력은 우리 모두의 노력과 인식적 협력에서 비롯됨을 강조하고자 했다.

영원한 평행선은 없다. 특히, 예술은 표현의 방법이 다양하며, 무엇보다 감성이 가치의 본질을 만드는 것에 중요한 작용을 하기에 누구의 예술이 옳다고 단정할 수 없다. 따라서 나의 예술을 인정받기 위해서는 다른 사람의 예술을 먼저 인정할 수 있어야 한다는 당연한 논리의 적용이 우리나라 예술의 고른 발전을 기대할 수 있게 한다.

이를 예술경영이나 예술행정에 적용해 보면 다음과 같다. 예술 활동에 정책적인 지원이 중요하게 작용하는 것이라면 결국 공공의 이익과 우리나라 예술 발전을 위한 서로의 예술과 행정, 그리고 경영을 인정할 수 있어야 한다. 따라서 시행 과정에서의 오류가 있을지라도 개선 의지와 오류 발생의 최소화를 위한 노력이 필요함은 그래서 당연하다.

개인적으로 예술인과 행정인, 그리고 연구자들에 의해 한국형 예술경영과 행정의 틀이 구축될 수 있는 발전적 접근이 지금보다 더 다양하게 시도되길 희망하고 있다.

제 1 부

예술경영의
의미와
국가정책

제 / 1 / 장

예술경영의 의미와 해석

예술경영의 학문적 의미

예술에서는 전통적으로 '학문이나 연구'라는 주제에 대해 소홀히 다루어져 온 경향이 있다. 그것은 예술 활동이 주로 창작과 제작 위주로 행사나 공예적인 속성을 강하게 띄고 있기 때문으로 보인다. 즉 인문과학이나 과학에서 중시하는 '읽기와 쓰기'나 '계산과 수치화'와 같은 활동이 예술적 분석에서는 무시되었고, 단지 '무엇을 만들거나, 행하는 것'을 위주로 하는 예술적 속성에만 집착했던 데서 그와 같은 관념이 생겨났다고 할 수 있다.

우리나라에서 예술경영이라는 의미를 사용하게 된 것은 그리 오래되지 않았다. 정확한 시기를 말하기엔 무리가 있겠지만 일반적으로 문민정부(1993~1998년) 때부터로 보는 것이 타당하다.

제6공화국(1988~1993년) 시절, 정책적으로 각 시도별 문화예술회관의 건립을 정부가 지원하는 등 기반 시설이 확충되면서 예술인의 활동성이 확대되긴 했지만, 이 시기에는 예술경영이라는 의미를 모르고

있었거나 용어 자체를 사용하지 않았다. 따라서 예술가들에 의한 최소한의 사회비판과 작품의 표현이 자유로워진 문민정부 때부터 문화운동가들이 활동하게 되면서 비로소 예술경영이라는 의미를 알게 된 것으로 보아도 무리가 없을 것이다. 또한, 임명직이었던 시도지사의 경우 지방자치를 목적으로 1995년부터 선거를 통해 선출했고, 선출된 단체장들은 지역 문화의 경쟁력과 지역민의 문화 향유권 확대를 위해 크고 작은 축제를 경쟁적으로 개발하였다.

당시 이에 대한 지식이 없었던 관료들은 효과의 극대화를 목적으로 문화운동가들에게 축제의 기획부터 진행까지 총괄 의뢰하였다. 이는 전문성을 확보하기 위한 조치였고, 이것이 우리나라 예술경영의 시초라 보는 것이다. 또한, 이때부터 매니지먼트 개념이 도입되었고, 축제 등의 진행을 목적으로 만든 단체에 의해 시도별 문화환경 개발까지 의뢰하게 된다.

축제 등을 통해 경험을 축적한 단체들은 이때부터 정부 혹은 지자체로부터 지역별 특성에 맞는 축제 개발 등 연구용역과 정책적 컨설팅까지 진행하면서 예술경영에 대한 의미를 확보하게 되었다. 이러한 과정을 통해 정부나 지자체는 문화 관련 정책의 실현을 위한 당위성을 마련할 수 있었고, 단체는 단체대로 예술경영과 관련된 전문성을 공인받게 된 것은 당연한 수순이었다.

당시 활동했던 1세대 문화활동가(단체)에 의해 우리나라가 문화예술 전반에 대한 행정적 근거를 마련할 수 있게 된 것은 지금의 예술경영 혹은 예술행정의 토대가 되었다는 발전적 의미로 보아야 한다. 이와 더불어 당시 정부의 허가가 필요했던 해외로의 유학이 1980년대 후반부터 자유화되면서 전공 영역이 넓어지게 되었고, 미국, 유럽 등지에서 예술경영 혹은 예술행정을 공부하고 돌아온 유학생들이 1세

대들과 함께 문화 활동에 합류하게 되었다. 이 시기부터 예술경영이라는 용어가 사용되었다고 할 수는 없지만 예술경영에 대한 사회적 인식 기반이 만들어진 것은 분명하다.

이렇게 본다면 우리나라의 예술경영이 도입된 것은 불과 3~40여 년 전이며, 그렇기에 이 시기 동안의 학문적 성찰을 논하기엔 다소 무리가 있을 수 있다. 그 이유로 우리나라에서의 예술경영은 학문적 연구에서 비롯된 것이라기보다 실무적 차원에서 먼저 접근되었고, 예술인의 활동 자체가 정책적 기반에서 지원되어 지금에까지 이르고 있기 때문이다. 그렇다고 지금까지 학문적 의미를 전혀 찾을 수 없다는 뜻은 아니다.

우리나라 대학원을 중심으로 관련 학과가 개설된 것은 1980년대 초중반부터이며, 현재는 적지 않은 대학에서 예술경영학, 예술행정학, 공연예술학 등의 석, 박사학위 과정이 설치되어 관련 전문인이 양성되고 있기 때문이다.

이러한 의미에서 최근 20여 년 동안은 우리나라 문화예술의 활성화와 발전을 위해 정책적으로 지원하면서 겪었던 수많은 시행착오가 점차 개선되면서 이론적으로도 선진국 기준의 예술경영 기반을 만들어 온 시기였다고 할 수 있을 것이다. 따라서 일반의 다른 학문에 비해 예술경영에 대한 학문적 성과가 많지는 않겠지만 지금까지의 과정이 오늘날 예술경영 관련 이론을 공부하는 학생들에게 좋은 연구과제로 활용되고 있음은 분명하다. 다만 예술경영에서의 정책과 실행 기반이 학문적으로도 유용하게 인용될 수 있다고 본다면 아직은 정부로부터 발간되는 '정책백서'를 비롯하여 몇몇 문화공간에서 발행하는 '애뉴얼리포트', 그리고 각종 세미나를 통해 발표되고 있는 자료들에 의해 예술경영이나 예술행정의 의미를 찾을 수밖에 없는 현실은 아쉬

운 부분이다. 하지만 수년 전부터 기업과 연구소 등에서도 예술경영 기반의 국내외 사례를 분석한 논문과 보고서가 활발하게 발표되고 있어 조만간 한국형 예술경영에 대한 학문적 기반이 명확하게 확립되리라 전망할 수 있음은 희망적이다.

문화예술의 국가주의와 정책적 기능

"문화와 예술의 본질적 가치는 분명 존재하고 있기 때문에 기능적 가치가 우선되어야 하며, 따라서 정책의 집행에서도 본래의 가치와 효율성이 손상되어서는 안 된다."

위에 표현된 것처럼 문화예술의 효용성이 거론된 것은 오래되지 않았다. 지금까지 우리 주변의 문화와 예술을 관념적인 측면에서 그저 생활 속의 일부분이라고 당연하게 생각해 왔다면 지금은 그것이 상당히 가치가 있는 것일 뿐 아니라, 우리의 정체성을 확보하는 데 문화와 예술이 주된 역할을 할 수 있음을 인지하고 있으며, 효과 창출을 위해 정책적으로도 다양하게 접근하고 있다.

오늘날 국가 발전에 있어 사회가 당면한 문제를 해결해 주는 가치 있는 기반을 조성하는 능력의 총체로서 문화적 역량 강화에 관심이 높아지고 있다.

우리나라 역시 20여 년 전, 혹은 그 이전부터 국정지표에는 문화창달이 빠짐없이 언급되고 있으며 국가정책의 기본계획에 문화와 예술의 집중육성이 강조되고 있는 것에서 이를 증명해 주고 있다. 이러한 변화는 국가 발전에 있어 문화정책이 종래의 부수적이고 종속적인 위치에서 벗어나 국가 발전의 전반적인 전략으로서 필수적이고 핵심적

인 기능을 가져야 한다는 상황인식의 발전을 의미하고 있다. 따라서 예술경영의 측면에서 문화정책의 방향과 목표를 설정하고, 행정적으로는 체계적으로 이를 구현할 수 있는 전문성이 강조되는 것이다.

그러나 아직은 이 분야에서 한국적인 상황에서의 발전을 위한 연구나 이론적 분석이 활발하지 못한 것 또한 사실이다. 특히 예술진흥을 위한 정부나 자치단체 차원의 지원 분야는 우리나라에 맞는 이론적인 개념과 방법론이 확립되지 않은 상태에서 무작정 선진국의 사례만을 차용하여 우리나라 상황에 맞추고, 그것이 선진화된 예술행정으로 홍보되는 경향이 있다. 하지만 문화적 수준이 높은 국가들의 선진기법의 답습은 실행 과정의 측면에서 큰 차이가 있을 수 있음을 우리 스스로 인정하지 않는다면 우리나라의 예술진흥은 담보되지 않을 것이며, 더불어 막대한 공적자금이 사용되는 만큼의 효과를 만들지 못하는 정책의 오류를 범할 수 있다.

이는 결국 우리나라의 전반적인 예술행정이 아직은 틀이 완전히 잡혀 있지 못한 것으로 해석할 수 있다. 이와 더불어 우리가 생각하고 있는 선진국의 문화정책이나 예술행정을 우리의 상황에만 대입해 보면 이 역시 완벽하다고 할 수 없다. 왜냐하면 나라마다 전통적인 문화가 다르기 때문이며, 그것에 접근하는 방법이 같을 수 없기 때문이다. 즉, 한 국가의 문화정책과 방법론은 그 나라의 고유한 전통(개념)과 사회·경제, 그리고 정치이념과 경제의 발전 정도에 따라 결정되기 때문이다.

결국 우리의 전통과 현실에 부합되는 한국적인 정책과 행정의 개발만이 우리나라 문화와 예술을 발전시킬 수 있다는 것으로 해석할 수 있다. 따라서 학문적인 연구가 활발해질수록 지금 우리가 차용하고 있는 외국의 사례를 그대로 적용함으로써 발생할 수 있는 사고思考

적 오류를 최소화하고 우리 정서에 맞는 문화와 예술 발전을 위한 이론적 분석 도구가 만들어질 수 있을 것이다. 이러한 의미에서 우리나라 문화정책이 지향하는 방향에서 공적자금의 흐름과 이에 대한 효과성이 분석되어야 함은 당연하다. 다만, 여기서 말하는 효과성은 이미 민간 자본에 의해 체계적 발전을 이룬 상업예술을 포함하는 것은 아니다.

비틀즈의 재림으로까지 평가받고 있는 방탄소년단(BTS)을 비롯하여 〈기생충〉, 〈오징어게임〉과 같은 영화산업에서의 독보적 성과에서 나타나듯 우리나라 대중예술의 우수성은 이미 세계에서 인정받고 있기 때문이다. 따라서 공적자금의 효과성은 국가 발전을 위한 전략으로서의 필수적이고 핵심적인 기능을 가져야 한다는 인식에서 순수예술에 국한된 지원정책과 시스템 점검의 필요성을 강조하는 것이다.

우리나라 예술인들은 전통문화의 보전과 계승, 그리고 현대예술의 전파성 확대를 위해 부단한 노력을 기울이고 있으며, 정부는 이들을 위한 지원 정책을 지속적으로 개발하고 있음은 주지의 사실이다. 하지만 1990년대 후반까지의 역대 정부는 국가 발전에 경제가 우선되어야 한다는 정책 기조를 가지고 있었다. 그래서 국가중요무형문화재를 지정하는 등 전통문화 계승을 위한 정책적 지원은 시작되었지만, 전반적으로는 문화와 예술의 중요성은 크게 다뤄지지 않았다.

국민의정부가 들어선 1998년부터 비로소 이의 중요성을 인식하면서 이의 가치를 높이기 위한 조직기구와 정책들이 만들어졌고, 이때부터가 우리나라 문화예술 진흥 정책이 활발해지기 시작한 것이다. 이는 문화예술을 통한 국가주의의 실현이 미래 우리나라의 가치를 높일 수 있다는 인식이 정책으로까지 확대된 것으로 볼 수 있다.

국가주의國家主義는 두 개의 의미가 있다.

'국가를 인간사회에서 가능한 최고의 조직으로 보는 정치원리이며, 국가권력이 사회생활의 모든 영역에서 통제력을 발휘하는 것을 인정한다' 라는 기본적인 의미 하나와 '국제무역에서 개인을 단위로 하지 않고 나라 전반의 이해를 기준이나 표준으로 삼는 원칙' 으로 사용하는 경제적 용어가 그것이다. 따라서 여기에 표현되는 국가주의는 두 번째를 예술경영의 의미에 맞게 해석하고 있음을 먼저 밝힌다.

국가주의, 거창한 표현이라고 미루어 판단할 필요는 없다. 국가주의는 각자의 위치에서 최선을 다한다면 저절로 만들어지는 것이기 때문이다.

우리는 '지구촌 문화전쟁의 세기' 라는 용어를 밀레니엄 시대를 일컫는 2000년대 초반부터 사용해 왔다. 이는 전 세계에서 발생하고 있는 현상들이 어디서든 실시간 정보가 공유되는 등 급변하는 사회현상에 비추어 볼 때 미래의 국가 가치와 경쟁력이 문화와 예술에서 비롯될 것이라는 예측을 하면서부터였다.

정부를 비롯한 문화와 예술 관련 단체가 행정 용어로 사용하게 되고, 각 매체가 이를 다루면서 국민도 막연하게나마 그 뜻을 인지할 수 있었다. 따라서 이 장에서 표현되는 국가주의는 일상에서의 문화와 예술이 미래의 국가 가치를 확보하는 데 중요한 역할을 할 수 있음을 전제하고 있다.

결국 이 책의 전반적인 내용과 방향성은 예술의 경영학적인 측면에서 예술정책 담당자(기관)와 예술인이 각자의 위치에서 최선의 노력을 한다면 우리나라의 국가주의를 어렵지 않게 확보할 수 있음을 주된 내용으로 기술하고자 한다.

오늘날 세계 각국은 자국의 문화예술을 전파하기 위해 상당한 노력을 기울이고 있을 뿐 아니라 소프트 파워의 확충을 위해 막대한 예

산을 사용하고 있다. 우리나라도 예외는 아니며, 외교적 협상, 국가행사 등 중요한 비즈니스에 국제적으로 인지도 높은 아티스트를 포함하는 등 상당한 노력을 기울이고 있다.

소프트 파워의 필요성과 효과에 대하여, 다음의 사례를 통해 설명될 수 있다.

2021년 9월, '미래세대와 문화를 위한 대통령 특별사절'로 임명되어 대통령과 함께 제76차 UN 총회에 참석했던 BTS가 미국 지상파인 ABC방송의 〈굿모닝 아메리카〉에 출연해, 유엔총회에 참석한 의미를 돌아보고 코로나19 종식과 기후변화 대응 등을 위해 전 세계가 협력하자고 호소하면서 각국으로부터 상당한 반향을 이끌었다. 이와 함께 유엔 본부에서 열린 '유엔 지속가능발전목표(SDG) 모멘트' 행사에서 연설하였고, 유엔 본부를 배경으로 펼친 '퍼미션 투 댄스' 공연 영상을 공개하기도 했다.

ABC방송은 BTS가 유엔 총회장의 연단에 올라서자, 총회를 생중계하고 있는 온라인의 순간 시청자가 100만 명을 넘어섰고, 유엔 공식 유튜브 계정에 올라온 BTS의 공연 영상은 1,600만 명 넘게 시청했다고 설명했다. 또한, 대통령은 BTS를 특사로 임명한 것에 대해 "BTS와 함께 달성하고자 했던 첫 번째 목표는 SDG 모멘트 행사에 대한 인식을 높이는 것이었고, 우리는 그 목표를 달성했다. 그리고 UN에서의 BTS 연설은 UN사무총장이나 내가 수백 번 연설하는 것보다 훨씬 효과적이었다."라고 치켜세운 바 있다. 그러면서 "문화의 위대한 힘을 활용해야겠다고 마음먹었고, 이는 경제력이나 군사력을 대체해 가고 있다."라며 한국문화의 영향력이 국가적 위신까지 높여주고 있음을 말했다.

당시 각국의 언론보도 역시 한국의 문화적 영향력을 인정했을 뿐

아니라 우리나라의 문화적 역량을 쉽게 인정하지 않던 일본조차 "세계적인 인기 아이돌 그룹 BTS가 유엔총회에서 연설과 퍼포먼스를 선보였고, 이들이 전한 메시지와 함께 유엔 본부를 무대로 촬영한 뮤직비디오가 전 세계적으로 큰 화제가 되고 있다."는 내용으로 같은 시기에 치러진 자민당 총재 선거 보도보다 훨씬 비중 있게 대대적인 보도를 했다.

몇몇 방송에서 친자민당 계열의 출연자들이 BTS의 성과를 깎아내리기 위해 노력하는 모습을 보이긴 했지만, 전 세계적으로 BTS의 영향력이 대단하다는 평가와 함께 코로나 상황에 위축된 사람들에게 긍정적인 메시지를 전했고, 앞으로 나아가자는 호소와 함께 젊은 세대는 변화를 두려워하지 않는다고 한 것은 훌륭했다고 호평했다.

일본 언론이 보도한 위 내용은 문화예술의 영향력이 세계에서 어떤 가치를 발휘하는지를 잘 보여주고 있으며, 특히 경쟁국의 입장에서도 상대국의 문화적 활동과 결과에 대하여 뒤처지고 있는 자국의 상황을 인정하기 싫어하는 등 정치적 해석이 다를 수는 있지만 결국 문화예술이 미래 국가 가치를 좌우할 수 있을 뿐 아니라 문화 예술로 선도국으로서의 위치까지 선점할 수 있음을 인정하고 있었다.

이렇게 본다면, 오늘날의 문화와 예술은 국가의 경쟁력을 나타내는 중요한 요소로 작용하고 있으며, 이를 새삼 강조할 필요는 없다. 다시 말해 전통적인 문화, 혹은 자국을 대표하는 예술을 각국에 전파함으로써 국가의 우호적 이미지 확보 등 부가적인 경제효과를 선점할 수 있기 때문이다. 이는 1960~70년대 우리가 미국을 동경하면서 미국 제품이 세계 최고인 줄 알고 있었던 것처럼 궁극적으로는 정신적 속국을 확보할 수 있기 때문이라고 해도 과한 표현은 아닐 것이다.

설사 국가주의의 또 다른 의미인 '국가권력이 사회생활 전반의 통

제력 발휘를 인정한다' 라고 해도 실제 오늘날의 현대사회에서는 정책적으로 개인의 자유까지 억압할 수 있는 상황을 허용하지 않기 때문에 통제력에 의한 국가주의는 성립될 수 없다.

국민의 문화적 자긍심 확보를 통해 사고思考의 성숙도를 높임으로써 권력에 의한 인위적인 통제가 아니라, 자연스럽게 내셔널리즘(Nationalism_국가의 이익을 국민의 이익보다 앞세우는 국가 중심주의)이 국민에 의해 실현될 수 있음이 분명하다. 따라서 국가주의의 사전적 의미가 문화예술 분야에서는 국가에 대한 이해를 기준이나 표준으로 삼는 원칙에 준하여 해석되어야 하는 것이다. 결국 문화예술의 폭넓은 전파를 통해 국가가 목표하는 정책 실현의 용이성을 가져올 수 있으며, 더불어 현대적 의미의 국가주의가 설명될 수 있다.

이를 기준으로 본다면 우리나라 문화와 예술의 우수성을 각국으로부터 우선해서 인정받아야 하며, 그러기 위해서는 예술경영의 측면에서 접근하는 것이 바람직하다.

앞서 예술의 학문적 의미에서 기술한바, 1990년대 말부터 예술가들에 의한 사회비판과 작품의 표현이 자유로워졌다고는 했지만, 지금까지 30년이 넘는 세월이 지났음에도 예술은 여전히 정치적인 목적으로 해석되는 등 아직은 완전히 자유로워졌다고 얘기하기엔 무리가 있다. 그럼에도 불구하고 국가주의를 얘기할 수 있는 것은 우리나라의 예술행정과 국민의 예술에 대한 인식이 상당히 높아져 있으며, 더불어 예술 향유를 위한 정부의 전폭적인 지원이 진행되고 있다는 사실에 근거하고 있다.

물론 지원과 관련된 예산이 적절하게, 정당하게 배분되어야 하며, 예술인은 목적성에 맞게 지원된 예산을 사용하여야 한다는 것을 전제로 한다. 따라서 지원된 예산의 사후관리 즉, 지원을 기반으로 제작된

작품이 원래의 목적대로 제작되었는지, 어떠한 성과와 의미를 가져왔는지에 대한 객관적인 평가 작업이 수반되어야 함은 당연하다. 특히 공연예술 분야일 경우 더욱 그러하다. 이를 강조하는 주된 이유는 수익 구조가 확보되지 않은 순수예술 분야에서 개인이 모든 제작비를 부담하면서 활동하기엔 현실적인 무리가 따르기에 정부로부터의 지원은 필수적인 상황이기 때문이다. 따라서 정당한 평가를 통해 공공재원의 효과가 훼손되지 않아야 함은 그래서 당연하다.

그렇다면 평가를 어떤 방법으로 진행하는 것이 효과적일까?

지금까지 우리나라의 예술진흥과 관련된 대부분의 평가는 결과의 객관성을 담보하기에 앞서 과정에서의 공정성을 강화하는 방식으로 대부분 진행되었다. 물론 정확하고 또, 정당하게 그 과정이 진행된다면 잘못된 방식이라고 할 수 없다. 하지만 과정의 공정성이 상황과 때에 따라 다르게 해석되거나 오류를 발생시킬 수 있다면 결국 결과의 객관성은 떨어질 수밖에 없기 때문에 결과에서의 객관적인 분석이 우선되어야 한다고 말할 수 있는 것이다.

정부 혹은 자치단체로부터 비롯되는 예술 분야 공적자금은 예술인에게 대가 없이 주어지는 것은 당연히 아니다. 굳이 국민의 세금으로 지원되기 때문에 더 소중하고 가치 있게 사용되어야 한다는 표현까지는 하지 않더라도 지원 주체로서의 관련기관에서는 이 공적자금이 국민의 예술 향유를 통해 또 다른 의미의 생산성 확대에 사용될 수 있도록 노력해야 한다. 이와 더불어 우리나라의 우수한 문화와 예술이 다른 국가들에 전파되어야 한다는 분명한 지향성을 가지고 있음을 행정인뿐 아니라 예술인과 국민에까지 전파될 수 있도록 행정력을 배가하여야 한다. 이것이 바로 현대적 의미의 국가주의라 할 수 있다.

예술행정과 예술경영

• 예술행정

　우리나라에서 예술행정과 예술경영을 얘기할 때, 이 두 개의 용어가 명확한 구분에 의해 사용되고 있다기보다 비슷하거나 같은 의미로 인식하는 경우가 적지 않다. 실제 우리나라 대학(원)에 개설된 관련 학과를 보면 문화예술학과, 예술행정학과, 예술경영학과, 공연예술학과, 문화컨텐츠학과 등 다양하며, 그 구분에서도 각기 다른 것으로 볼 수 있다. 하지만 이들 학과에서 진행하는 커리큘럼을 분석해 보면 각각의 학과에 특화되어 있다는 느낌이 아니라 오히려 같거나 비슷해 보이는 경우가 대부분이다.

　이러한 현상은 용어의 선점에서 비롯되기 때문으로 생각할 수 있다. 이는 관련 학과를 개설하고자 하는 후발 대학원의 경우 학과명을 정할 때 이미 다른 대학에서 사용하고 있다면 마치 우리 대학이 따라서 하는 것처럼 보일 수 있어 새로운 학과명을 선호하기 때문인지 모른다. 그렇다면 다른 대학과의 차별성을 가지기 위한 커리큘럼 개발에도 적극적이어야 하는데 그러지 못하고 비슷한 과목으로 진행된다는 것은 달리 해석할 여지가 없어 보인다.

　일반적으로 대학의 경쟁력은 학과명이 아니라 대학 구성원의 활발한 연구 활동과 성과에 의해 비롯된다고 본다면, 그리고 ○○대학교 음악대학, ○○대학교 미술대학과 같이 대부분의 학과 명칭이 공용으로 사용되고 있는 것에 비추어 본다면 학과명의 선점은 큰 의미가 없다. 이러한 현상은 결국 학문적 기반이 크지 않기 때문으로 해석될 수밖에 없다.

　다른 예를 들어보자.

우리나라 혹은 각 지방자치단체에서 어느 정도 규모가 있는 행사 개최나 건축물을 설계할 때 '세계 최초의…' 혹은 '세계 최대의…' 라는 수식어를 즐겨 사용하고 있다. 모르긴 해도 우리가 개최하는 이 행사가, 우리가 짓고 있는 이 건축물이 독보적임을 나타내고, 이를 통해 시민들에게 공功을 강조하기 위함일 것이다. 특히 어떠한 건축물을 설계할 때 주관 행정 부서는 완공 후 본래의 목적대로 이용될 수 있는지에 대한 시뮬레이션이 절대적으로 필요함에도 그 과정은 형식적일 뿐결국 단체장의 의견에 따르면서 미리 정해진 방향에 따라 계획이 수립되고 진행되는 경우가 적지 않다. 실제 우리 주변을 살펴보면 공공의 발전을 내세웠지만 그 지향점을 살리지 못했던 사례들을 쉽게 찾을 수 있다. 비록 체육행정 분야이긴 하지만 다음의 사례는 행정의 정당성과 기법이 얼마나 중요한지를 잘 나타내고 있다.

지난 2018년, 우리나라에서 최초로 개최되었던 제28회 평창동계올림픽의 결과론적 사례. 여기에는 개폐회식, 경기 진행, 자원봉사자 활동 등 소프트웨어 부분에 해당하는 것은 제외하기로 한다. 그 이유로, 우리의 올림픽 개최 역량이 상당히 높은 수준이었으며, 진행 역시 전반적으로 훌륭했다는 내외부의 평가와 함께 대다수 국민도 문화적 자긍심을 가질 수 있었음에 동의할 수 있기 때문이다. 따라서 여기에 기술되는 부분은 관련 부처의 행정력에 국한된 것임을 미리 밝힌다.

2011년 7월, 123차 IOC 총회에서 강원도 평창군이 2018년 동계올림픽 개최지로 결정되는 과정을 TV로 지켜보면서 열광했던 기억이 있다. 세 번째 도전 끝에 유치권을 쟁취한 강원도의 노력에 국민은 박수를 보내면서 체육 외교의 능력과 높아진 우리나라의 위상에 상당한 자긍심을 가질 수 있었다. 이후 수년간 강원도는 종목별 올림픽 경기

장을 건립하는 데에 모든 행정력을 집중하였으며, 막대한 예산을 투입했음은 당연한 사실이다.

당시 각 경기장을 지을 때 강원도는 올림픽 이후 경기장의 활용도와 범위에 대하여 청사진을 내놓았고 정부의 전폭적인 지원까지 이루어졌음은 당연하다. 하지만 여러 가지 이유가 있겠지만 올림픽이 끝난 후 당초 수립하였던 활용계획은 거의 무산되다시피 하였다.

올림픽 스타디움은 올림픽 종료 후 철거되었고, 막대한 운영비 부담이 가중되었던 몇몇 경기장은 운영 방법을 찾지 못해 결국 폐쇄되는 수순을 밟았다. 대표적인 것이 아시아 최초로 올림픽 금메달과 은메달을 획득이라는 역사적 업적을 달성한 평창 알펜시아 슬라이딩 센터일 것이다.

1,114억 원의 건축비가 투입되었지만 16일간의 경기 일정이 끝나자마자 잠정 폐쇄하였다. 그나마 올림픽 시설 중 관광상품으로 만나볼 수 있는 경기장은 스키점프대가 유일하다. 물론 전체적으로는 강원도에 의해 관리되고 있는 13개 주요 경기장을 기반으로 사후 활용과 올림픽 레거시 사업 활성화에 주력하고 있기는 하다. 스피드 스케이팅 경기장의 경우 국가대표 훈련시설 및 국내외 대회 장소로 사용되고 있거나 강릉 하키센터를 첨단기술이 융합된 디지털 공연장으로 활용하면서 지역의 관광과 문화사업이 연계되어 활용되고 있는 것이 그러하다.

이보다 앞선 2002년 한일월드컵 당시의 경우를 복기해도 크게 다르지 않다. 국내 개최 도시는 FIFA가 요구하는 규모의 축구경기장을 확보해야 했는데 서울을 비롯한 몇몇 도시의 경우 기존 경기장을 활용하는 것으로 결정되었지만 또 다른 몇몇 도시는 새로운 경기장을 지을 수밖에 없었다.

이에 따라 A 도시의 경우, 시민의 관심도를 높이기 위해서였는지 모르겠지만 관중 수용 능력의 최대화를 위해 다른 도시 경기장의 규모보다 크게 계획했었고, 크고 작은 반대에도 불구하고 수립된 계획에 근거하여 건립되었다. 그러면서 표면에 내세운 것이 국내 최대 수용 능력의 경기장을 우리 도시가 확보함으로써 향후 랜드마크의 역할이 가능할 것이며, 이를 통해 많은 관광객이 방문함으로써 국제적 도시로 발돋움할 수 있다는 명분이었다.

월드컵 기간 중 A 도시에서 경기가 열렸을 당시, 우리나라 국가대표팀 경기 외의 다른 국가대표팀 간 예선전에서는 예매 상황이 좋지 않았으며, 따라서 관중석을 채우기 위해 시의 행정력까지 동원했지만, 최대 수용 능력이라고 자랑했던 그 경기장의 객석을 다 채운 적이 없었다. 마찬가지로 월드컵 종료 후 그 경기장의 활용 방안을 찾지 못했으며, 간혹 또 다른 세계적인 이벤트가 개최되긴 했지만, 비어있는 관중석이 눈에 먼저 보일 수밖에 없었음은 당연하다.

이후 A 도시 연고 프로축구팀의 홈 경기장으로 활용되었지만 매번의 경기에서 거대한 객석 규모에 비해 겨우 수천 명 정도만 경기를 직접 관람했을 뿐이었다. 당연히 경기장을 직접 찾은 관중과 TV 화면을 통해 지켜보는 시청자는 무관중과 다름없는 황량함만 느꼈을 것임은 분명하다. 이러한 상황은 경기장을 건립한 다른 도시도 별반 다르지 않았을 것이다.

세계의 이목이 쏠린 스포츠 이벤트를 우리나라가 유치한 것에는 국민 모두 상당한 자긍심을 가질 수 있었음은 부인할 수 없다. 다만 경기장 건립을 위한 설계 단계에서 사회적 역량, 인구수, 그리고 지역민의 관심도 측정 등 보다 객관적인 사실에 기반하여 추진되었다면 좋았을 것이란 아쉬움을 가질 수밖에 없다. 더불어 사후 활용 방안에 대

하여도 좀 더 면밀한 검토와 작업이 이루어졌더라면 국내 최대 경기장은 필요 없었을지 모른다. 이뿐만 아니라 추후 경기장 활용을 위한 선택의 다양성이 훨씬 많아질 수 있는 등 그 결과는 사뭇 달라졌을 것이란 안타까움도 존재하고 있음은 분명하다.

물론 계획은 뜻 그대로 계획일 뿐 결과까지 같으리란 보장이 없음을 인정할 수 있다. 그렇다 하더라도 목표 달성을 위한 각계의 의견을 듣고, 그에 따른 행정력의 집중이 있었다면 언론으로부터의 세금 낭비라는 비난은 피할 수 있었을지 모른다.

뒤늦은 이러한 주장이 당시 관련 업무를 추진했던 행정인들로부터 비난받을 수 있다. 그들 나름대로 추진 과정에서 여론을 분석했을 것이며, 분야별 전문가 자문으로 시설의 활용 방안을 계획하는 등 상당한 노력을 기울였을 것이기 때문이다. 하지만 경험적 가설을 전제로, 결과에 그 과정을 대입하는 복기는 그리 어렵지 않다.

자문단의 경우, 이벤트 유치로 국가 혹은 지역 발전에 크게 기여할 수 있음을 전면에 내세운 기본적인 자료들, 일테면 시설과 운영 규모에 대한 당위성, 홍보방안의 설명과 함께 국내외 관광객 유입 효과 등의 잘 꾸며진 자료를 기준으로, 정부 혹은 지방자치단체에 의해 정해졌거나 요구하는 방향으로 대부분 자문의 결론이 유도되었을 것이다. 또한, 장기적 차원에서의 시설 활용은 국내 생활체육(혹은 문화, 예술)의 저변확대를 기준으로 선진국의 사례 등 지극히 기본적인 방안이 제시되었을 것이며, 자문단은 이에 덧붙인 몇몇 아이디어 제공만으로 그 회의를 마쳤는지 모른다. 그렇다면 이벤트가 종료된 후 경기장의 활용이나 국민의 문화적 활동이 활발해지도록 행정력이 집중되어야 하는데 그때는 이미 관심 밖으로 조금씩 멀어지는 상황이 만들어지는 것이다.

해당 이벤트를 총괄했던 조직위원회의 역할은 종료되고, 구성원들은 다른 부서로 이동되면서 연속성의 결여 등 동력 유지가 힘들어지기 때문이다. 이러한 과정은 당초에 목표했던 지향점의 달성에 대한 책임감 감소와 국민의 관심이 없어졌기 때문이라 해도 과언이 아니다. 이렇듯 행정의 역할이 중대하다. 특히 문화예술 분야라면 더욱 그러하다. 앞서 설명한 세계적인 스포츠 행사의 경우에는 일회성이라는 특성에 따라 종료 후에는 예산 사용, 개최 성과, 국내외 반응 등 전체 과정의 정리를 위한 마지막 행정적 절차를 완료하면 국민의 관심도 역시 점차 멀어질 수밖에 없다. 하지만 이러한 스포츠 이벤트와 달리 정부예산이 매년 반복 지원되는 문화와 예술 분야의 경우라면 확연하게 다른 인식이 필요하다.

매년 문화와 예술을 총괄하는 부처에 주어지는 예산이 막대하고, 이 중 적지 않은 공공 재원이 예술인과 예술단체에 지원되고 있다는 사실에 근거하여, 지원 주체에 큰 책임감이 요구되는 것은 두말할 필요 없이 당연하기 때문이다. 따라서 절차에 따라 공정하게 집행되고, 효과적으로 사용되어야 함은 새삼 거론할 필요가 없는 것이다.

이런 이유로, 우리가 지금까지 향유해 왔던 예술이 어느 정도의 발전을 가져왔는지, 예술인은 어떤 것들을 요구하고 있는지 등 정기적인 평가 작업과 함께 지원시스템의 개선을 통해 상호 발전이 이루어질 수 있어야 한다. 예술진흥을 위한 지원시스템의 개선 요구가 지금의 시스템이 잘못되었다는 뜻은 아니다. 분명한 것은 막대한 공공 재원이 우리나라 문화와 예술 발전에 지대한 역할을 할 수 있도록 끊임없이 연구되어야 하는 것이 당연하기 때문이다.

다른 하나는 공적자금의 사용에 대한 정당성은 문화와 예술의 발전과 국가의 가치를 높이는 것에 있다. 그렇다면 수준 높은 예술인과

단체에 지원이 집중되어야 하며, 이를 통해 선의의 경쟁 구도가 형성되어야 한다. 하지만 현재의 시스템은 적절하게 배분해 주는 '소액다건 지원'의 형태를 유지하고 있어 실질적인 문화와 예술의 발전적 측면에서는 그다지 효과적이지 않을 뿐 아니라, 예술 행위와 향유의 적극성을 저해하는 요소로까지 작용할 수 있음을 얘기하고 있다. 따라서 현재의 배분식 지원은 예술단체 혹은 작품에 대한 변별력을 찾을 수 없기 때문에 분명 지양되어야 한다고 주장하는 것이다.

관련 정책을 수립하는 정부 입장에서는 보다 많은 예술인과 단체에 고른 혜택이 주어지면서 저변이 확대되어야 한다는 명분을 가지고 있고, 그것만 본다면 충분히 이해될 수 있는 부분이기도 하다. 만약 그렇다면 예술인에게 지원된 공적자금이 얼마나 효과적이었는지, 또 그 저변이 얼마나 확대되었으며, 국민의 예술 향유율은 얼마나 높아졌는지에 대한 면밀한 분석이 필요하다. 하지만 막대한 예산이 사용되었음에도 이에 대한 정확한 분석 자료가 거의 없어 효과측정이 가능하지 않다. 물론 매년 정부가 발행하는 정책백서가 있고, 거기에 해당 사업에 대한 기본적인 현황과 효과들이 수록되어 있긴 하지만 객관적인 데이터로서의 분석 가치는 크게 유효하지 않은 것이 현실이다.

그것은 정책백서를 발간할 때, 지원금을 사용한 각 예술단체나 지역별 문예회관이 제출하는 자료에 의존하기 때문이며, 이러한 이유로 기록되어 있는 그 효과들이 어느 정도는 부풀려져 있다는 판단이 지배적이기 때문이다.

다른 한편으로는 예술 행위가 주된 목적인 전업 예술인은 수준 높은 작품을 선별하여 집중적으로 지원하는 것이 훨씬 발전적일 것이며, 공공 재원의 목적성에도 부합된다고 생각할 수 있다. 만약 이러한 의견이 다수에 의해 형성된다면 이의 전폭적인 시행까지는 아니더라

도 배분식 지원과 집중지원의 적절한 혼용으로 예술인이 이를 선택할 수 있게 하는 것도 좋은 방법이 될 것이다.

가까운 미래에 문화예술 강국으로서의 위치 선점을 위해서는 타당한 요구임은 분명하며, 여기에 이의를 제기할 명분도 크지 않아 보인다. 이 과정에서 지원에 탈락한 예술인의 반발이 있을 수 있다. 하지만 보다 공정한 과정과 지원된 예산이 정당하게 사용되고 있는지에 대한 관리가 뒤따른다면 이러한 반발은 일시적일 것이며, 오히려 선의의 경쟁 구도가 형성되면서 예술 발전을 위한 더 좋은 환경이 구축될 것이다. 또한, 이러한 시스템은 지원된 예술작품에 대하여 보다 확실한 변별력으로 공정한 평가를 가능하게 한다.

간혹 우리 주변에서 각 분야 단체가 개최하는 세미나를 통해 지원 정책의 효과성이나 시스템 개선 필요성 등이 발표되고는 있다. 하지만 이를 정책과 정부 사업에 반영시키기 위한 노력은 부족한 것으로 보인다. 오히려 형식적인 세미나라는 느낌을 주는 경우가 적지 않으며, 이것이 현실이라고 보았을 때 앞으로는 적극적으로 발전적 정책 제안이 가능하도록 제도적 뒷받침이 있어야 할 것이며, 정부는 현장의 목소리가 현실적인 문제에서부터 시작되고 있음을 자각하여야 한다.

다시 한번 강조한다면, 정책에 의한 예술지원은 해당 부처의 권리이지만 지원시스템의 발전적 개선과 연구는 해당 부처의 책임이다. 따라서 매년 반복되고 있는 지원단체 선정을 위한 심사에서 상대적으로 좋은 작품에 혜택이 주어질 수 있도록 진행되어야 함은 그래서 당연하다. 예술단체 역시 이와 다르지 않다. 지원금 신청이 권리라고 한다면, 정해진 작품에 원칙대로 투자하여 수준 높은 작품이 생산될 수 있도록 하는 것은 예술단체의 책임이다. 이와 함께 향유자 역시 예술

작품의 자유로운 향유 속에, 특히 공적자금이 사용된 작품이 그 지원 자격을 완성했는지 판단할 수 있도록 관심을 가져야 한다.

우리나라 예술의 발전이 각자의 권리와 책임에서부터 비롯되는 것을 인정한다면 지금까지의 행정방식을 당연하게 생각하면 안 된다. 이것이 예술행정의 핵심이다.

• 예술경영

예술경영에 대한 기본적인 방향성은 앞서 기술한 바 있다.

오늘날의 국제예술시장에서 적용되고 있는 현대적 의미와 가치, 그리고 일반 행정이나 경영과 다르게 해석되어야 하는 예술경영의 근원적인 것들이 이 책의 주된 내용이다. 따라서 여기에 표현되는 예술과 예술경영의 범주를 뮤지컬이나 엔터테인먼트 구조를 가진 상업예술이 아닌 순수예술 분야에 국한하고 있으며, 이와 더불어 공연장 등의 공간 운영을 비롯하여 우리나라 예술인과 예술단체를 중심으로 기술하고자 한다.

예술경영의 개념은 예술적인 특수성과 경영이라는 보편성을 창조적으로 포괄하면서 예술 활동을 합리적, 능률적으로 수행하기 위함을 의미한다. 이를 기반으로 예술인은 예술 행위를 통한 수익 창출이 예술경영의 총체적 개념이라고 얘기하기도 한다. 하지만 명확한 의미로서의 예술경영의 가치와는 다르다.

일반적인 범위에서 순수예술의 행위를 통해 수익 구조를 만들기엔 가능하지 않음이 분명한 사실이기 때문이다. 보다 직관적으로 표현하자면 '대학에서 음악을 전공한 학생이 사회에 진출했을 때, 음악 활동만으로 안정적인 생활을 영위할 수 있을까' 에 대하여 긍정적으로 대답할 수 없는 것이 어쩔 수 없는 현실일 것이다.

이와 비슷하게 예술전공을 희망하는 고등학생을 둔 부모가 "대학을 졸업하는 가까운 미래에 예술 활동만으로 안정적인 생활이 가능할까요?"라고 묻는다면 이 또한 긍정적 대답에 머뭇거릴 수밖에 없다. 이렇게 미래에 대한 불확실성에 의해 관련 전공자가 점차 줄어들게 하는 현상으로 나타나고 있다고 해도 무리한 표현은 아니다.

결국 예술 행위만으로 경제적 안정성을 확보하지 못할 것이라는 결론적 시각이 일반경영학에 근거한 이론과 다른 점이며, 그 활동만으로 예술경영의 근거나 혹은 그 당위성을 얘기하기 어렵게 하는 것이다.

예술과 경영, 이 둘은 확연히 다른 의미를 내포하고 있다. 어떤 의미에서 예술은 무형의 것이며, 행위를 통해 인간의 감성을 움직인다는 지향성을 가지고 있기 때문에 이를 통한 유형의 가치를 만들어 내기가 쉽지 않다. 또한, 행위가 이루어지기까지의 대부분 과정에서 정부 혹은 기업 등의 지원이 뒤따라야 하는 특수성으로 인해 여기서 거론되는 예술경영은 전혀 다른 측면에서 이해되어야 함은 분명하다.

반면에, 경영이란 사업체를 계획적으로 관리하고 운영함으로써 각 사업에 대한 수익 구조가 만들어져야 함을 원칙으로 한다. 따라서 철저한 이성적 판단을 요구하고 있으며, 투자에 의한 수익이 창출되어야 한다는 당연한 논리가 그래서 성립되는 것이다.

그렇다면 예술경영의 본질은 무엇일까?

앞의 설명처럼 예술경영은 일반의 공산품처럼 과정을 통한 수익을 보장받아야 하는 경영과는 지향성이 분명 다르다. 예술은 심미적 가치에 의해 평가되는 것이며, 경영은 효율성에서 그 가치가 평가되어야 하는 상반된 의미가 있기 때문이다. 이 두 개의 각기 다른 뜻을 묶어 사용하는 용어로서 예술경영이라는 관점에서 풀어보면 '국민의

예술 향유를 돕는 행위로서, 수준 높은 예술을 효율적으로 전달할 수 있는 매개체'이며, 이를 경영이라는 역할로 정의할 수 있다.

현대에서의 예술 행위는 공적자금의 지원이라는 큰 틀에 묶여 있다고 해도 과언이 아니며, 이 틀 안에서 수많은 예술인이 서로의 가치를 증대하여야 하는 경쟁 구도 속에 놓여있다. 즉, 정부의 예술에 대한 지원 정책을 기반으로 행정의 뒷받침 속에 예술의 발전이 이루어져야 하는 것이며, 궁극적으로는 지역사회, 나아가서는 국가의 가치를 높임으로써 무형의 생산적 가치를 실현하여야 한다. 이것이 바로 예술인이 얘기하는 예술경영의 본질 중 하나라고 할 수 있을 것이다.

다른 하나는, '좋은 예술작품일수록 지원받을 가능성과 향유자에게 선택받을 가능성이 높아지는 또 다른 형태의 시장경제 논리가 적용되는 것'이라고도 설명될 수 있다. 결국 예술이 국가 가치를 측정하는 중요한 기능이라고 본다면 국민의 정서 함양을 위한 작품생산과 향유는 정부가 예술인과 국민에게 제공하는 인센티브일 것이며, 이를 위해 양질의 예술이 공급될 수 있도록 정책을 개발하거나 확대할 수 있어야 한다. 또한, 감상자로서의 국민은 예술 향유를 통해 각자의 업무에서 생산성을 높일 수 있는 선순환적인 개념을 또 다른 예술경영의 본질로도 볼 수 있을 것이다.

물론, 인지도 높은 아티스트가 세계를 무대로 활동하면서 높은 수익을 만들어 내기도 한다. 이것이 자본주의 사회에서의 예술경영이라고 주장할 수도 있다. 하지만 이러한 경우는 극소수에 국한되는 사항일 뿐 일반적인 것은 분명 아니다.

우리나라에서 예술경영 혹은 예술행정에 대한 관심이 시작되면서 몇몇 대학원을 중심으로 관련 학과가 개설되었던 시기는 1980년대 후반경이다. 이 당시는 대학원생이 논문을 작성할 때, 지도교수가 경영

학자 혹은 행정학자일 경우 상당한 불편을 감수해야 했던 시절이었다. 오롯이 예술인을 위한 지원 정책 속에 경영과 행정의 개념을 말할 수밖에 없는 현실적 구조에서 지도교수는 이에 대한 이론적 고찰이 없었으며, 당연히 실물경제와 일반 행정에 기초하여 접근되었기 때문이다. 요즘은 예술이론 관련 전공자가 많아지고, 사회적으로도 이 분야의 관심이 높아지면서 이러한 경우는 더 이상 보이지 않고 있을 뿐 아니라 점차 학술적 연구 기반이 커지고 있음은 다행이라 할 수 있다.

우리가 인지하고 있는 예술경영은 다양하고 빠르게 변화되고 있다. 예전의 예술 행위는 크게 무대예술과 전시예술로 구분되었으나, 현대에 와서는 그 표현 방법이 다양해지면서 장르의 구분이 더 이상 큰 의미가 없을 정도가 되었다. 즉, 공연예술, 특히 음악회에서도 시각적 효과를 통해 감상의 효과를 높이고 있으며, 전시예술에서도 청각적 효과를 가미함으로써 작품의 완성도와 작가의 의도를 감상자가 쉽게 알 수 있도록 직관적인 구성과 연출로 감상의 재미를 배가시키고 있기 때문이다.

이러한 기반에는 기술의 발전을 빼고 얘기할 수 없을 것이며, 이에 따라서 이제는 예술이 문화산업과 밀접하게 연계되고 있다고 해도 과언이 아니다. 기술과 함께 예술 장르의 융합으로 이를 가능케 하는 것이다. 이렇듯 빠르게 변화되고 있는 문화와 예술의 형태에 의해 예술경영의 방향성까지 조금씩 달라지고 있기도 하다.

지금까지 예술의 본질을 얘기할 때, 무형의 생산적 가치 속에, 또 다른 형태의 부가적 경제 논리를 적용했고, 지금도 변함없이 그 틀 안에서 인식하고 있다. 하지만 환경과 표현 방법의 다양성이 확보되면서 예술경영은 '가치 지향적 실무행위' 라는 또 다른 의미가 부여되고 있다. 즉, 예술은 문화적 국가 가치의 척도를 가늠하는 지향점으로서,

예술의 발전이 이를 견인하기 때문에 예술인은 작품을 통해 부가적 가치를 만들어야 하며, 이를 위해 활발한 창작활동에 의한 향유층의 저변확대가 동반되어야 한다는 것이다. 하지만 이 역시 앞서 기술한 예술경영의 본질과 크게 다르지 않으며, 정부의 지원 정책이 우선되어야 한다는 것에는 변함이 없다.

결국 국가 가치를 어느 분야에 두느냐에 따라 순수예술에 국한된 예술경영의 의미가 달라질 수 있음은 분명하다. 예술인의 사고적 방향성을 일종의 비즈니스로 생각하고 예술 행위를 결합할 수 있게 한다면 또 다른 의미로서 예술경영의 본질을 만들어 낼 수 있다는 뜻이다.

지난 2000년대 초반의 어느 해, 일본의 닌텐도 게임기가 세계시장에서 1억 개 이상 팔리면서 8조 원이 넘는 영업이익을 냈다는 소식을 국내 언론에서 대대적으로 보도했었다. 당시 전문가들은 닌텐도의 이런 성공은 기존의 게임으로의 접근 방식을 바꿔버린 창의성에서 비롯된 것이라 주장하면서 현대사회에서 소프트웨어가 경쟁력의 핵심임에도 안일하게 대처한 정부의 문화산업 정책과 낙후된 개발 환경을 비롯한 인프라의 부족을 지적했다. 더불어 소프트웨어 개발 인력을 단순한 소모품으로 여기는 사회적 분위기가 이 분야 인재들을 외면하고 있다는 사실들이 강조되기도 했다.

당시의 정부는 소프트웨어 산업을 진흥시키기 위한 노력은 고사하고 관련 부처였던 지식경제부를 오히려 축소하였고, 관련 예산 역시 대폭 삭감하는 등 정책의 방향성이 조선造船과 자동차 산업에 집중되는 시점이었다.

또 다른 사례로는 콘텐츠 산업의 효과적 사례로 자주 인용되었던 영화 〈쥬라기공원〉을 얘기할 수 있다.

1993년에 개봉되었던 이 영화 한 편이 전 세계에서 벌어들인 수익을 환산하면 약 2조 162억 원이며, 이는 당시 우리나라에서 100만 대 이상의 자동차를 수출해야 벌어들일 수 있는 수익으로 비교됐다. 당연히 언론에서는 이를 앞다투어 보도하면서 우리나라 영화산업의 낙후성과 발전 필요성을 얘기한 것이다.

단순히 영화 한 편, 게임 소프트웨어 하나에 국한된 사례지만 정부의 문화와 예술 관련 산업에 대한 인식을 새로이 하는 계기가 되었음은 분명하다. 이후, '국민의정부' 시대가 도래하면서 문화산업에 대한 중요성이 정책적으로 다루어지기 시작했고, 문화예술 분야 관련 예산이 전체 예산 대비 점유율이 1%로 높아지는 등의 구체적인 결과를 만들어 낸 것이다. 이에 따라 우리나라의 영화, 소프트웨어 산업의 발전을 위해 공공 재원의 지원이 이루어졌으며, 눈부신 발전을 거듭했음은 오늘날의 결과에서 분명히 나타나고 있다.

실제, 유수의 세계영화제에서 우리 영화가 주목받는 성과를 만들어 낸 것이다. 특히 2021년 개봉된 영화 〈기생충〉이 칸영화제에서 황금종려상을 수상하였고, 아카데미영화제에서는 작품상, 감독상, 각본상, 국제장편영화상 등 4개 부문을 석권하면서 비영어권 영화가 아카데미에서 홀대를 받고 있다는 그간의 우려를 말끔히 씻어내는 대단한 성과를 이루었다. 또한, 〈오징어게임〉이 세계 최대의 동영상 스트리밍 서비스를 제공하고 있는 넷플릭스를 통해 전 세계 1억 1,100만 개의 계정이 시청하면서 우리나라 영상 콘텐츠의 경쟁력을 보여주었다.

계정당 복수의 인원이 시청한 것으로 기준한다면 단순 수치로 계산하더라도 최소한 2~3억 명이 이 영화에 열광했다는 계산이 성립된다. 물론 TV용 영화로 제작되었기 때문에 훨씬 넓은 스펙트럼을 보여주긴 했지만 위 사례들을 통해 우리나라 영상 콘텐츠의 경쟁력과 위

상이 훨씬 높아져 있음을 분명하다.

이러한 성과는 결국 정책 방향을 설정하고 그 방향에 따라 적극적인 지원책을 만들었기 때문으로 풀이할 수 있을 것이다. 물론 영화계에서는 정부의 전폭적인 지원에 의한 발전이라는 주장에 동의하지 않을지 모른다. 하지만 분명한 것은 정책적 판단과 실무적 행정지원이 최초의 발전적 동기가 되었음은 반론의 여지가 없어 보인다.

소프트웨어 산업도 마찬가지다. 게임용 소프트웨어의 경우 아직은 미국 등에 비해 전체적인 수준에는 뒤떨어진다는 평가가 적지 않지만, 최근 10여 년 동안의 성과를 보면, 단위 소프트웨어 개발 능력에서는 상당한 수준을 가지고 있는 것으로 인정되고 있다. 선진국 수준의 개발 환경이 구축된 것이 아님에도, 그리고 개발자 육성이 아직은 활발하지 못함에도 게임 소프트웨어 개발 주도국인 미국과 견주어 절대 뒤지지 않는 수준으로까지 발전해 있다는 것이다.

이 책에서 말하고자 하는 주제에서 벗어나 문화산업 분야의 사례를 얘기하긴 했지만, 예술경영의 측면에서 순수예술의 발전적 방향성을 모색하기 위해서는 일부분이긴 하지만 이 사례가 단순 비교 대상으로 얘기될 수 있기 때문이다. 결국 예술경영의 측면에서 예술의 가치에 접근해 보면 정부의 정책적 결정과 지원이 문화와 예술의 발전에 중요한 역할을 할 수 있음은 분명하다.

앞서 기술한 문화 관련 예산이 전체 예산 대비 1%의 점유율을 나타냈다는 것은 선진국 형태의 지원시스템 구축이 가능해졌다고 할 수 있으며, 이를 통해 우리나라 문화예술의 가치를 보다 높일 수 있음을 새삼 말할 필요가 없다.

문화산업 분야와 순수예술 분야에 지원된 전체 정부예산의 1%, 즉 문화예술 분야 예산의 1조 원 시대를 열었던 2000년, 당시 예술인들은

비로소 우리나라 문화예술의 르네상스 시대가 도래했음을 얘기하면서 기뻐했다. 물론 그중 70% 정도가 문화산업에, 30% 정도만 순수예술 분야에 지원되긴 했지만, 산술적 의미에서 본다면 그 30% 역시 그동안 예술인들이 체감했던 것 이상의 큰 예산이었음은 당연하다. 그 전까지 문화예술 분야의 전체 예산이 불과 3~5천억 원 남짓이었고, 순수예술 분야의 지원 예산은 여기에서 50%를 넘기지 못하였기 때문이다. 하지만 20년 이상 지난 현재의 시점에서 과연 순수예술이 문화산업 분야의 발전만큼 성과를 가져왔을지를 묻는다면 어떤 대답이 나올지 궁금하다.

오늘날 정부에 의한 정책적 방향성은 세계적인 추세에 따라 순수예술과 상업예술 모두를 문화산업의 범주로 보고 콘텐츠 대부분이 통합되고 있으며, 그 부가가치 역시 이전 세대와 비교할 수 없을 만큼 확장되고 있다. 따라서 지금은 지속 개발이 가능한 친환경 산업으로까지 인식하고 있기도 하다. 이렇게 콘텐츠 산업의 중요성이 강조되는 것은 사실 그렇게 새삼스러운 일은 아니다.

이미 2010년대 초반, 정부가 정책브리핑을 통해 친환경 녹색성장의 중요성을 강조하면서 대표적 저탄소 고부가가치 분야로 문화콘텐츠 산업을 선정하고 전략적 육성 방안을 발표했던 것에서 정책적 어젠다를 엿볼 수 있기 때문이다. 그럼에도 지금까지 순수예술 분야에서 활동하고 있는 예술인은 문화산업 분야에 지원되었던 것에 비해 지원이 부족했다는 상대적 피해의식으로 대중예술만큼의 발전적 측면이 크지 않았으며, 더 큰 발전을 위해서는 전체 비율을 높여야 한다는 정당성을 주장할 수 있다.

만약 그렇다면 공적자금에 의한 지원 자체를 예술경영이라는 큰 틀에서 인식하지 못하고 그저 정부에 의해 예술인에게 주어지는 당연

한 인센티브이며, 원활한 활동을 위해 더 많은 예산을 편성해야 한다는 주장으로 볼 수밖에 없는 것이다.

이런 인식이 개선되지 않으면 결국 전공자들이 감소하고 있는 지금의 현실이 더욱 악화하면서 예술학과의 폐지라는 결과로 나타나게 될 것이며, 향유자로서의 대중들 역시 순수예술에의 관심이 멀어지면서 더 이상 예술인의 가치가 보장되지 못하게 될 수 있음을 분명히 예측하여야 한다.

예술인과 종사자들이 지금까지의 활동을 돌아보면서 발전적 개선을 하지 못하고, 또 영화로 대표되는 상업예술의 발전에 유효했던 방식을 적용하기 위해 노력하지 않는다면 순수예술의 발전으로 귀결되는 예술경영의 의미를 찾기 어려울 것이다.

다시 말해서 이미 선진화된 상업예술의 조직문화와 체계적 업무 수행 방식을 포함한 모든 시스템을 참고하는 등 순수예술을 지향하는 단체의 지금까지와는 다른 인식의 변화가 절대적으로 필요한 시점이라는 것이다. 또한, 정부는 정부대로 현재의 지원시스템과 과정에서의 방법과 방향성을 보완하거나 새롭게 개발하여 공공 재원의 지원효과를 극대화할 수 있도록 경영기법이 연구되어야 한다.

"예술과 비즈니스가 만나면 지금까지 우리가 생각했던 진부한 것들을 깰 수 있다."

우리나라 순수 예술단체와 문화공간에서 이 말이 폭넓게 적용되었으면 좋겠다.

제 / 2 / 장

국가경쟁력 확보를 위한 소프트파워

공연예술의 가치

우리나라에서 예술의 가치를 말할 때 공공 재원의 역할을 제외하고 논의될 수 없음은 어쩔 수 없는 사실이다. 선진국의 경우처럼 예술단체의 자생력이 어느 정도 확보되면서 민간 후원금으로 대부분의 활동 예산이 마련되는 사회적 분위기가 조성되지 않는 이상, 정부로부터의 지원은 필수적인 사항이 될 수밖에 없는 것이다.

정부 지원의 주된 목적은 예술의 진흥과 함께 복지국가를 구현하는 것이며, 이를 통해 국가 가치를 높이는 것에 궁극적인 목표가 설정되어 있다. 복지국가로의 이념 구현은 모든 국가가 사회적 의제의 하나로 중요하게 인식하고 있으며, 자국의 문화와 예술의 발전으로 완성될 수 있음을 정책적인 지원을 통해 나타내는 것이다.

예술의 활성화를 위해 정부가 지원한다는 것은 전통적인 의미로 보면 예술이라는 재화를 사회적 공공재의 하나로 인식하고 있음을 나타내는 것이며, 현대적 의미에서는 국가의 가치증대를 위해 정부가

국민에게 제공하는 서비스의 역할이라 할 수 있다. 이는 복지국가를 이념에 두고 있는 나라의 공통적인 정책으로서 역사와 전통에 따라 유형의 차이는 있지만 기본적인 개념은 같다.

지금까지 우리는 예술, 그중에서 공연예술의 진정한 의미와 가치에 대하여 고민해 본 적이 거의 없었다. 그저 정부의 지원 정책에만 의존하다 보니 매년 생산되는 콘텐츠들은 예년의 것을 답습하는 정도에 그치는 경우가 적지 않으며, 창작품이라 할지라도 공공 재원의 지원을 좀 더 용이하게 받을 수 있는 수단으로 여기는 경우도 간혹 있기 때문이다.

이러한 표현이 지나치게 과장되었다고 반박해도 간혹 뉴스를 통해 알게 되는 사례들로 인해 증명되고 있다.

물론 많은 예술인은 사명감을 가지고 활동하고 있으며, 본연의 발전적 행위에 적극적임을 모르는 바 아니다. 하지만 지금까지 생산되었던 창작품의 경우 좀 더 장기적인 차원에서 작품이 관리되어야 함에도 당해 연도의 일회성 공연에 그치는 아쉬움이 나타나고 있는 것에서 결국 그러한 인상을 지울 수 없는 것이다.

특히 오페라, 연극 등과 같이 적지 않은 지원이 이루어지는 작품의 경우 일반 연주회보다 그 과정이 힘들고 복잡함에도 당해 연도의 공연만 이루어지면서 발전적 의미가 크지 않았던 사례가 적지 않았기 때문에 어느 정도는 수긍할 수 있지 않을까 생각한다.

간혹 버전업version up을 통해 수년간 지속되고 있는 작품도 존재하고 있다. 하지만 소수일 뿐이며, 대부분은 뮤지컬과 같은 상업예술에 치우쳐 있는 상황이다. 그렇다면 순수예술 분야 무대예술 창작품의 경우 뮤지컬 작품처럼 버전업 되지 못하는 이유가 무엇일까.

정부 지원사업 초기에는 이미 창작되어 공연된 작품의 경우 지원

사업에 해당이 되지 않았던 적이 있었다. 하지만 현재는 1~3년 전에 공연된 작품이어도 지원신청이 가능하도록 제도적으로 인정하고 있기 때문에 버전업은 충분히 가능한 상황이다. 그렇다면 버전업이 진행되지 않는 근본적인 원인은 무엇일까?

가상의 사례로서 아래의 내용을 그 이유의 하나로 말할 수 있다.

작곡가 A가 살고 있는 지역에는 오래전부터 내려오던 설화가 있다. 지역명조차 그 설화에 기반하고 있어 상당한 설득력이 있으며, 대부분 주민은 실제의 일임을 믿고 있다.

그 내용은 다음과 같다.

"그 옛날, 마을 우물의 물이 말라 모두가 고통받고 있을 때, 마을 사람들은 마음을 모아 기우제를 지냈다.

그날 밤, 마을 어르신의 꿈에 산신령이 나타나 양동이에 먹물을 섞은 뒤, 어느 위치를 중심으로 양동이에 별 세 개가 나란히 비치는 곳을 파면 깨끗한 물이 나올 것이라 일러 주었다.

마을 사람과 함께 먹물을 섞은 물이 담긴 양동이를 산신령이 말한 곳에 놓았더니 신기하게도 별 세 개가 나란히 보였고, 그 자리를 파 보니 마을 사람들이 물 걱정할 필요가 없을 만큼 깨끗하고 맛있는 물이 나왔다. 이뿐만 아니다. 피부병으로 고생하는 사람이 이 물로 몸을 씻었더니 피부병이 깨끗이 나았다는 것이다.

이 소문이 다른 마을에도 알려져 많은 사람이 한밤중에 이곳에 와서 몸을 씻었고 대부분 좋은 효과를 보았다."

A도 어린 시절, 이곳에서 몸을 씻었던 기억이 선명하다.

꽤 괜찮은 소재인 것 같다. 요즘 창작되고 있는 공연예술 작품에 우리나라의 영웅이나 우화, 설화 등이 주제로 자주 인용되고 있으니, A도 이 설화를 기준으로 오페라를 만들고 싶다는 생각을 해본다.

주변에 의견을 구해보니 모두가 고통받고 있는 코로나 시국에 맞게 우리나라에서만 자생하는 약초가 있고, 그 약초가 코로나의 고통에서 벗어나게 해 준다고 조금만 각색한다면 괜찮을 것 같다고 한다.

오케스트라는 어떻게 구성하면 되고, 대본과 연출은 주변의 누구를 추천하는 등 일사천리로 얘기가 진행된다. 추천된 사람에게 설화를 바탕으로 대본 작업이 가능한지 당장 전화해 보니 긍정적이다.

지원금 신청서에는 국내외 투어를 지향하고, 매년 버전업을 통해 K-콘텐츠의 우수성을 널리 알리겠다는 의지를 표시한다.

오페라 공연이 종료되었다.

지원금이 신청했던 것보다 적어 규모를 축소할 수밖에 없었기에 처음의 생각을 작품에 다 녹여내진 못했지만 나름대로 최선을 다했다. 하지만 낮은 객석 점유율로 성과를 말하기엔 주변 반응이 신통찮다. 내년에 이 작품을 다시 공연할 수 있을까? 생각해 보니 자신이 없다. 창작품에 대한 한계를 느꼈기 때문이다.

신청서에는 K-콘텐츠로 발전시키겠다는 의지를 보였는데, 공연이 종료된 후 그러한 마음이 어느새 사라지고 없는 것이다. 지원금의 정산이 완료되었음에도 지원 주체에서도, 출연자도 신청서에 명시하였던 지향점에 대하여 별 의견이 없다.

우리 주변의 순수예술이 상업예술에 비해 발전적 사고가 부족하며, 가치향상을 위한 더 큰 노력이 필요하다는 것을 설명하기 위해 가

상의 사례를 들었고, 그 표현에서도 최대한 순화해서 기술하였다.

만약 위 가설이 어느 정도 신빙성을 가질 수 있다고 한다면 결국 버전업에 의한 재공연보다 또 다른 새로운 콘텐츠가 지원받을 가능성이 훨씬 크기 때문에 대부분의 창작품이 1회 공연으로만 머물 수밖에 없었는지 모른다.

어쨌든 지금까지 심각하게 고민해 보지 않았던 공연예술의 가치는 우리가 흔히 표현하는 것보다 훨씬 크고 중요하다. 특히, 20세기 말부터 각국은 지구촌 문화전쟁의 세기임을 주장하고 있으며, 문화융성의 가치가 정책에 적극적으로 반영되고 있는 오늘날에는 더욱 그러하다.

예전에는 탱크 몇 대, 전투기 몇 대, 잠수함 몇 대가 국가의 힘을 과시하는 수단이었다면, 현대에 와서는 자국의 문화와 예술이 어느 정도의 전파력으로 다른 나라의 정신문화를 지배하느냐를 국가 파워의 기준으로 삼고 있다. 즉, 국가경쟁력에서 자국의 소프트파워가 다른 국가에 전파됨으로써 또 다른 의미의 정신적 주종 관계가 형성될 수 있다는 것이다.

이러한 사실에 기반하여 우리나라에서도 문화와 예술 발전을 위한 정책이 지속적으로 개발되고 있으며, 관련 부처와 민간 그룹을 중심으로 예술의 가치, 혹은 예술의 경제적 효과에 대한 논제들이 활발하게 다뤄지고 있다.

다만, 이 과정에서 눈부신 발전을 거듭해 온 영화, 뮤지컬과 같은 상업예술 분야에서 측정되는 경제적 가치를 순수예술 분야에 그대로 적용하면서 지향점을 주장하는 착오의 오류가 보인다는 점이 아쉽다.

"어느 날 저녁, 식탁 앞에 앉은 가족이 식사하는데 초등학생 자녀

는 먹는 둥 마는 둥 하는 것 같다. 김치, 된장국, 제철 나물로 만든 반찬이 입맛에 맞지 않은 모양이다. 이를 본 아버지는 좋은 유산균이 많은 김치와 된장국이 우리 몸에 얼마나 이로운지를 설명하면서 많이 먹어야 한다고 강조해 보지만 이미 패스트푸드의 맛에 길들여 있는 아이는 아버지의 설명에도 관심이 없다.

반찬들이 맛없기 때문이다.

밥을 먹지 않는 아이를 보면서 엄마는 걱정스러운 표정으로 피자 시켜줄까? 라고 묻는데 아이의 표정이 밝아진다.

배달된 피자를 맛있게 먹는 아이를 보면서 아버지도 한 조각 먹어 본다. 역시 먹기 편하고 맛도 있다. 그럼에도 패스트푸드가 우리 건강에 도움이 되지 않는다는 것을 잘 알고 있기에 간혹 한 조각씩 먹긴 하지만 그것을 식사로 생각하지 않는다. 건강한 삶은 삼시세끼 밥을 먹어야 한다는 당연한 믿음 때문이다."

대학에서 강의를 진행하거나, 혹은 같은 관심사를 가진 사람들과의 대화 중 순수예술과 상업예술을 비유할 때 자주 하는 이야기이다. 이를 풀이하면 다음과 같이 해석할 수 있다.

순수예술이 우리 삶의 기반이 되어야 하며, 튼튼한 뿌리를 가지고 있어야 상업예술이라는 달콤한 열매를 얻을 수 있다. 그 열매는 영원하지 않기 때문에 일정 시간이 지나면 없어질 것이고, 그 뿌리가 튼튼하다면 다음 해에 또다시 달콤한 열매를 맛볼 수 있게 된다.

이것이 순수예술과 상업예술이 공존해야 하는 공식이며, 공연예술의 진정한 가치를 만들어 가기 위해서는 이러한 구조가 유지되어야 함을 학술 연구에서도 증명하고 있다.

간혹, 뮤지컬이 오페라와 같은 형식과 구조로 되어 있기 때문에 뮤

지컬의 발전이 순수예술의 발전까지 견인한다고 몇몇 혹자들은 얘기한다. 서로가 가진 이해관계 때문이기도 하겠지만 종합예술로서의 오페라가 음악과 미술의 발전을 견인한다는 일반적인 인식을 전혀 다른 각도에서 해석하는 것이다.

이 세상에서 가장 맛있는 음식은 피자와 햄버거이며, 나의 건강은 패스트푸드가 지켜줄 것이라는 초등학생의 자의적인 입맛처럼 말이다.

상업예술의 다른 뜻은 유행예술이다. 대중가요의 경우처럼 시대의 흐름에 의해 선호 장르가 변화되어 왔기 때문이다. 요즘 TV에서 가장 많이 보이는 대중가요는 이미 6~70년대에 유행했던 성인가요, 즉 트로트이다. 불과 수년 전까지만 해도 명맥만 유지해 오던 트로트였지만 지금은 모든 매체의 전면에 나서고 있고, 대중들은 거기에 열광하고 있다.

이러한 근거에서, 어느 정도 세월이 흐르면 또다시 7~80년대 우리나라 대중가요를 이끌었던 포크송이나 발라드 음악이 대세가 될 것임을 예측할 수 있다. 복고를 새롭게 즐기는 경향을 얘기하는 뉴트로 New+Retro가 이미 그 시작을 알리고 있는지도 모르겠다.

우리가 대중가요를 유행가라는 또 다른 이름으로 부르는 가장 큰 이유가 여기에 있는 것이다. 이처럼 경제적 효과나 가치에 대하여 순수예술과 상업예술의 단순 비교는 당연히 무리가 따를 수밖에 없는 것이다.

구조적으로도 앞서 기술하였던 영화 〈기생충〉과 TV드라마〈오징어 게임〉의 경제적 효과를 창작 오페라와 비교할 수 없는 것처럼 말이다. 그렇다면 공연예술의 진정한 가치는 무엇이며, 어디에서 찾아야 할까?

거창하고 복잡한 설명까지 필요치 않다. 그저 공적자금을 지원받는 예술인은 주어진 역할에 충실하고, 지원된 공적자금의 효과를 작품에서 보일 수 있도록 노력하면 되는 것이다. 이것만 지켜지더라도 완성도 높은 작품이 생산될 수 있음은 당연한 사실일 것이고, 많은 사람은 그 작품의 향유를 통해 각자의 경제활동에서 생산성을 높이게 되는, 지극히 간단한 선순환 구조가 만들어진다. 이렇게 당연한 것에서 공연예술의 가치가 만들어지고 높아지게 되는 것이다.

다만 고도화된 오늘날의 산업사회에서 예술적 영역과 사회경제적 영역을 얘기할 때 문화와 경제, 문화와 사회가 서로 독립된 것이 아니라 상호보완적 의미로의 사회적 인식이 전제되어야 한다. 따라서 보다 합리적인 예술의 가치를 만들어 내기 위해서 사회의 발전과 예술을 어떻게 유효하게 연결하고 또, 그것에 접근해야 하는지에 대한 지속적인 연구가 필요하다.

여기서 중요하게 거론되어야 하는 무엇인가가 존재한다.

바로 예술의 가치를 얘기할 때 이론적으로는, 다른 한편의 분명한 한계가 수반된다는 것이다.

예술의 가치가 사회경제를 발전시킬 수 있다고 하지만 정작 예술인 개인의 복지가 이 과정에서 간과될 수밖에 없다는 한계가 그것이다. 흔히 예술인에 대한 정부로부터의 지원이 많아지고 작품 활동의 폭이 넓어지면서 자연스럽게 복지까지 이루어진다고 미루어 짐작하고 있다. 하지만 지원금은 오롯이 예술 행위를 위해서만 사용되어야 한다는 원칙을 가지고 있기에 예술인 개인의 가정경제까지 보장해 주지 않는다.

우리의 일상에서 '예술인은 가난하다. 가난한 것이 예술이다' 라는 것을 당연한 공식처럼 얘기하고 있고, 이 한마디에서 예술인으로

서의 넉넉지 않은 삶이 표현되고는 한다. 물론 세계적인 인지도를 가진 연주자나 작품을 통해 상당한 가치를 인정받고 있는 작가들도 있긴 하지만 이는 일반적인 것이 아니기에 여기서는 논외이다.

어쨌든 우리 주변의 예술인은 지원금이 없으면 예술 활동 자체가 불가능한 경우가 대부분이긴 하다. 그럼에도 활동할 수 있다는 것만으로 행복해하며, 주어지는 경제적 보상이 적더라도 예술인으로서의 사명감을 놓지 않고 있다.

최근 예술인 복지를 위한 요구들이 많아지고 사회적 합의를 이루기 위한 노력을 하고 있으며, 그러한 요구들이 정책적으로 다뤄지고 있지만 뚜렷한 결론을 얻지 못하고 있다. 이제는 형식적인 것이 아닌, 실질적인 논의가 진행되어야 한다. 공연예술의 진정한 가치는 여기서부터 만들어지기 때문이다.

얼마 전 우리나라가 경제 선진국으로 공인받았다. 그렇다면 문화예술의 가치에 대한 기본적인 인식도 선진국형으로 발전되어야 한다.

소프트파워의 인식과 가치

앞에서 이미 기술한바, 예전의 국가가 가진 힘은 탱크와 전투기 등에서 비롯되었지만 현대 국가에서는 그 힘이 자국 문화와 예술의 우수성에서 나온다고 했다.

지금 우리나라의 대중예술이 세계적으로 중요한 위치를 점하고 있고, 각국의 청소년들은 보이그룹 BTS에 열광하고 있다. 이는 한국에 대한 동경으로 이어지면서 우리의 언어를 배우는 적극성까지 보인다. 이것이 우리가 가진 소프트파워에 대한 일반적인 인식임은 분명

하다.

30여 년 전, 지방 어느 언론에 공립오케스트라의 존재적 가치를 분석한 기사가 실렸던 적이 있었다. 그 내용은, 간단하다.

오케스트라 운영에 따른 연간 예산이 수십억 원에 달하고 있음에도 객석 점유율은 5~60% 정도이며, 이를 연주 횟수로 나눠보니 회당 수백 명의 시민만 감상하는 것으로 분석되었다. 극히 소수를 위해 막대한 예산이 소비된다고 주장한 것이다.

반면, 연주회로 인한 수입은 5~7% 정도에 불과하고, 시민으로부터도 그 호응도가 크지 않기 때문에 세금으로 운영되는 예술단체의 존재가 과연 필요한지, 차라리 이 예산으로 베를린심포니오케스트라를 초청한다면 월 1회 정도 진행이 가능하며, 시민은 세계 최고 수준의 연주를 정기적으로 감상하면서 더 나은 문화생활을 영위할 수 있다고 주장한 것이다.

당시 이 기사를 작성한 기자가 어떤 기준에서였는지 모르겠지만 실물경제에 근거한 단순 수치만으로 그 가치를 판단한 것임은 분명해 보인다.

물론 넉넉지 않은 시의 재정을 걱정하고, 낮게 측정되고 있는 공립오케스트라의 효율성을 걱정하는 마음에서 거론한 것이겠지만 지극히 단편적인 판단으로 인해 해당 지역의 음악인들이 느꼈을 자괴감은 분명 적지 않았을 것이다. 또한 그 기사를 접한 시민의 입장에서도 적지 않은 세금이 낭비되고 있다는 생각으로 공립오케스트라 연주회에 대한 흥미까지 떨어졌을 것임을 짐작해 볼 수 있다.

이미 오랜 세월이 흘렀고, 이후 지금까지 예술적 가치에 대한 시각이 굉장히 달라져 있긴 하지만 새삼스럽게 이 얘기를 꺼내는 것은 아직도 이러한 판단을 하는 경우가 있기 때문이다.

유럽의 선진국은 매년 연말에 사회 각 분야 통계를 신문 등 언론을 통해 발표하곤 한다.

오래전 어느 해, 독일에서 발표된 사회적 통계 중 자국민의 예술 향유율이 30~35% 정도였다는 기사를 본 적이 있다. 즉, 1년 중 한 번이라도 클래식 음악회, 오페라, 연극, 무용 등 공연예술을 본 사람이 전체 국민의 35% 정도였다는 것이다.

그 수치가 상상했던 것보다 훨씬 낮아 개인적으로 놀랐던 적이 있었다. 그런데 해당 국가의 누구도 이 수치가 낮다고 비판하는 것을 보지 못했다. 그것은 사회과학적으로 모든 분야에서 단순 수치만으로 의미나 결과를 말할 수 없을 뿐 아니라, 개인적 성향에 따라 다를 수밖에 없음을 인정하기 때문일 것이다.

최근 우리나라를 방문한 외국의 아티스트들이 객석의 청년 감상자들이 적지 않은 것을 부러워하면서 자국 청년의 순수예술 향유율이 대폭 떨어지고 있고, 가까운 미래에는 순수예술이 도태되지 않을까를 걱정한다는 얘기를 들었다.

오늘날 우리나라 국민의 향유율이 얼마나 되는지 굳이 말할 필요가 없을 것 같다. 우리는 선진국의 경우보다 훨씬 낮을 것임은 분명하고, 외국의 아티스트가 부러워한 청년의 향유율도 시간적 차이는 있겠지만 우리나라도 선진국과 별반 다르지 않게 진행될 것이기 때문이다.

간혹 예술계에서 활동하고 있는 관계자들끼리 모였을 때 자조적으로 나누는 얘기다. 우리나라의 문화예술 분야 의식 수준이 유럽과 견주었을 때, 100년의 차이를 보이고 있으며, 가까운 일본과 비교해도 30년이라는 격차가 있다. 이뿐만 아니라, 각 지방도 서울과 10년 정도 차이가 날 것이라고 농담처럼 주고받았던 기억이 있다. 그러면서 그

격차를 어떻게 하면 줄일 수 있을까에 대한 고민을 했었고, 그 고민의 시작은 순수예술 분야에서 비롯되었다.

당시의 얘기를 오늘의 상황에서 복기해 보더라도 수치적 수준의 격차가 크게 좁혀진 것으로 판단되진 않는다. 물론 우리의 환경이 긍정적으로 발전되어 있을 뿐 아니라 세계 주요 국가에서는 우리나라의 문화와 예술을 상당 부분 인정해 주고 있음은 분명하다. 다만 그렇게 인정되는 대부분이 문화 척도로 평가되는 순수예술 분야가 아닌 민간 자본에 의해 발전되고 있는 대중예술에서 비롯되는 것이기 때문에 그 격차는 유지되고 있다고 해도 과한 표현은 아닐 것이다. 보다 직접적으로 표현한다면 우리나라의 지원 정책이 순수예술 분야에서는 지향점에 비해 효과가 크지 않다고 표현할 수 있다.

활동성과 생산성에 따른 효과 등의 구분 없이 대부분의 예술단체를 대상으로 하는 정책적 지원은 공공성의 확대라는 의미는 부여될 수 있으나 가치적인 측면은 크지 않다는 것이 중요한 이유가 될 것이다.

이에 따라 총체적 개념으로서의 소프트파워를 키울 수 있는 환경이 유럽 등의 선진국과의 격차를 좁히지 못하고 있다고 해도 과언이 아니다. 특히 우리나라의 경우 새로운 예술단체 구성이 다른 나라에 비해 상당히 수월하며, 지원이 결정되면 모여서 짧은 연습을 거쳐 작품을 만들고, 공연이 끝나면 잠정 해체되는 과정이 반복되는 경우가 적지 않다는 것도 또 다른 이유일 것이다.

이를 예술계가 인정한다거나, 혹은 애써 모른 척하는 것이라고 단정해서 얘기할 수는 없지만, 예술적 가치는 고사하고 겨우 단체의 이름만 유지하고 있다는 것이 일반적인 인식임은 분명하다. 이러한 인식은 예술의 진정한 가치를 높일 수 있는 사회적 환경이 제대로 제공

되지 않기 때문일 것이다.

정부는 정부대로, 예술인은 예술인대로 변함없이 저변확대에만 매달리고 있는 오늘의 상황이 아쉽다. 단순하게 예산만 집행하면 저절로 저변이 확대될 것이라고 믿고 있는 듯하다.

단언컨대 저변확대는 절대 인위적으로 만들어지지 않는 것이며, 수준 높은 예술이 생산될 수 있도록 환경을 구축하고, 정부와 예술인이 이에 대한 책임감을 느낄 수 있을 때 자연스럽게 이루어지는 것이다. 따라서 개선을 위한 원인분석이나 효과성 확대를 위한 연구 등의 노력이 수반되어야 함에도 단순하게 저변확대만 외치고 있는 것이 안타깝다.

지금까지 우리나라의 예술생태계와 관련된 환경은 단계적으로 적지 않은 발전을 가져왔음은 분명하다. 그럼에도 아직은 선진국과 상당한 격차가 있으며, 그렇기 때문에 이제는 문화 선진국을 지향하기 위해서 중요하게 거론되어야 하는 것들이 무엇인지를 진지하게 고민해야 한다.

오늘날 세계 각국에서 벌어지는 크고 작은 일들이 실시간 공유되고 있는 현실에서 소프트파워의 확대가 미래 선도 국가로서 위치를 선점할 수 있다고 앞서 기술한바, 문화전쟁의 세기를 주도하는 것에서 국가의 가치가 만들어지고 있기 때문이라면 지금까지 우리가 보여주었던 정책적 판단과 사례들은 면밀하게 분석되어야 한다.

실패한 사례가 있다고 하더라도 실패의 원인을 분석하지 않고 헛되이 버려지면 결국 예년의 상황으로 리셋되고, 되풀이되면서 더 이상의 발전을 담보할 수 없음은 분명하기 때문이다.

요즘은 정치권에서도 소프트파워에 대한 중요성을 거론하고 있으며, 공개적으로 지원의 폭을 높이겠다는 뉴스가 심심찮게 들리고 있

다. 상당히 고무적인 상황임은 분명하다.

이제는 단순히 예산을 대폭 늘려 수혜의 폭만 넓히는 것이 아니라 깊이 있게, 가치 있게 지원이 이루어질 수 있도록 함으로써 진정한 의미의 소프트파워를 키워야 한다.

오늘날 세계 각국이 자국의 문화예술을 전파하기 위해 상당한 노력을 기울이고 있음은 새삼스러운 일이 아니다. 그것은 다름 아닌 새로운 형태의 지배국으로서의 위치를 점하기 위함이다. 바로 문화적 종속을 의미한다.

이러한 힘은 자국의 소프트파워에서 비롯되는 것이며, 예술인의 활동성에 따라 그 크기가 달라질 수 있다고 본다면 우리나라 예술인과 단체가 미래 가치를 만들기 위해 어떤 노력을 기울여야 하는지는 명확하다.

문화예술로 경쟁하는 현대적 의미의 전쟁

1989년, 바스티유오페라극장(현, 파리 국립오페라) 음악감독으로 우리나라 출신의 지휘자가 임명되면서 세계적인 이슈로 떠올랐던 적이 있었다.

약관 36세에 동양인으로서 프랑스를 대표하는 오페라극장 음악감독으로의 임명은 그의 음악적 역량을 유럽에서 인정받았기 때문이었을 것이다. 더구나 전임 음악감독이 세계 최고의 지휘자 중 한 사람이었던 다니엘 바렌보임이었다는 사실에 우리나라 국민은 열광했었다. 바로 지휘자 정명훈의 얘기다.

당시 우리나라의 음악적 수준은 유럽에서 크게 인정받지 못하던

시기였기 때문에 바스티유오페라극장 음악감독으로의 임명은 세계 무대에 우리나라를 알리는 계기가 되었을 뿐 아니라 이를 통해 대다수 국민은 굉장한 자긍심을 느꼈었다.

지금은 우리나라를 대표하는 예술인들이 꽤 많이 활동하고 있고, 세계 유수의 콩쿠르를 통해 젊은 아티스트들이 이름을 알리고 있는 것을 당연하다고 생각할 수 있지만 당시의 우리나라는 세계 클래식 시장에 진출하기 위해 상당한 노력을 시작한 시기였고, 정명훈을 계기로 우리나라 음악인이 할 수 있다는 자신감을 더욱 크게 가질 수 있었다.

조금 더 거슬러 올라간 1974년, 획기적인 뉴스가 우리나라에 전해졌다. 정명훈이 세계 최고의 권위를 가진 차이콥스키 콩쿠르에서 피아노 부문 2위에 입상한 것이다. 어떻게 보면 당시의 우리나라는 세계 음악계에서 불모지에 가까웠던 시기였기에, 세계 최고의 콩쿠르에서 입상하고 귀국한 정명훈은 당연히 국민 영웅으로 환영받았고, 김포공항에서 서울시청까지의 카퍼레이드와 함께 대통령으로부터 훈장을 수여받았을 정도로 대단한 성과였다.

굳이 이 얘기들을 전면에 내세운 것은 문화와 예술이 어떤 의미를 내포하고 있으며, 이를 통해 우리나라의 가치가 어떻게 달라질 수 있는지를 설명하기 위함이다.

이미 세계 각국은 자국의 가치를 높이기 위해 문화전쟁을 진행하고 있는 것이 지금의 현실임을 여러 번 강조한 바 있다. 분명한 것은, 위 사례를 기점으로 훨씬 높은 심리적인 목표를 세운 음악 전공자들이 많아졌을 것이며, 그것이 전통으로 내려오고 있다고 해도 과한 표현은 아닐 것이다.

이 전통에 의해 우리나라 젊은 음악인들이 세계 유수의 음악콩쿠

르를 휩쓸면서 국위를 선양하고 있는 지금까지의 성과는 결국 우리의 음악 수준을 세계로부터 인정받는 결과까지 만들어 냈다.

비켜난 얘기지만 1998년, 여자 프로골프 LPGA 대회 중 가장 권위가 있는 US오픈에서 박세리가 우승했을 때, IMF를 겪으면서 고통스러워하던 국민은 상당한 위로와 용기를 얻었었다. 이후 박세리의 영향을 받은 세리키즈가 많아지고, 그들이 다시 세계적인 골프대회를 휩쓰는 선순환 구조가 형성되었다.

지금은 우리나라가 여자골프의 최강국으로 인정받고 있으며 우리는 이를 당연하게 생각할 정도가 되었다. 미국, 유럽의 선수들이 우리나라 선수들을 이기는 것을 목표로 하는 것처럼 말이다. 이런 상황이 그냥 만들어진 것은 아니다. 우리는 그들의 결과에 환호하고 있지만 그 이면에는 그들의 피나는 훈련이 있었음을 간과하면 안 된다.

실제 어떤 전통이 만들어지느냐에 따라 후세대의 발전까지 담보될 수 있다고 본다면, 이들로부터 비롯된 전통과 긍정적인 효과는 개인의 발전뿐 아니라 국민의 자긍심과 함께 우리나라의 가치까지 높이고 있음은 당연하다.

이제는 정부가 문화 선진국으로의 진입을 위한 보다 분명한 청사진을 마련해 줘야 한다. 이미 오래전부터 각국은 풍부한 예산을 가지고 자국의 문화와 예술을 전파하기 위한 막강한 역량을 과시하거나 키우고 있다.

일본의 경우 이미 수십 년 전부터 독일을 비롯한 유럽 선진국을 대상으로 자국 문화의 홍보를 지속하고 있다.

예를 들어 독일의 국영 방송사에 일본의 문화를 취재하여 연간 몇 시간 이상 방송한다는 조건으로 일본 정부가 운영예산을 지원하는 것이 단편적 사례이다.

이와 연계하여, 일본 음식점에서 우동을 먹는 시민의 모습이 포함된 친일본 성향의 문화 프로그램을 독일에서 본 적이 있다. 우동 그릇을 들고 젓가락으로 국물을 밀어 넣는 모습을 봤던 주변의 독일인은 일본의 문화를 존중한다는 의견을 내놓았다. 전체 내용이 일본의 문화적 우수성을 염두에 두고 제작된 것이었기 때문에 그러한 반응을 보였음을 짐작할 수 있었다. 그전에는 우리나라 사람들의 젓가락 사용을 불편하고 근대적이지 못하다고 표현했던 그들이었다.

이뿐만 아니다. 주요 도시에 설치되어 있는 일본문화원은 특히 독일 청소년을 대상으로 체험형 프로그램 등의 문화강좌를 운영하면서 자연스럽게 우호적인 감정을 가질 수 있도록 하고 있었다. 당연히 독일 청소년들이 일본에 대한 동경심과 방문하고 싶은 욕구를 가지게 됨은 자연스러운 수순이었을 것이다. 일본의 이러한 적극적인 투자는 결국 문화와 예술이 미래의 국가 가치로 평가됨을 예견하고 있었기 때문임은 분명하다.

물론 당시의 한국문화원도 이와 유사한 프로그램을 운용하고 있었다. 하지만 그 대상은 독일 청소년이 아니라 한국 교민의 자녀 중심이었고, 이는 정부의 시각과 지원에서 비롯되는 차이였음은 분명하다.

일본은 이미 그때부터 자국의 문화와 예술의 전파를 위해 정부가 주도하였고, 경제와 함께 문화 선진국으로서도 인정받았다고 할 수 있는 것이다. 물론 수십 년 전의 기억이다.

지금은 각국에 설치되어 있는 한국문화원의 운영이 상당히 적극적이며, 대중 예술인을 기점으로 세계의 청소년들이 동경의 시각으로 우리나라를 보고 있다.

최근에 이와 관련된 흥미로운 분석 기사가 있었고, 간략하면 다음과 같다.

문화체육관광부 해외문화홍보원이 발표한 '2021 국가이미지' 조사에서 한국에 대한 긍정적인 평가가 80.5%로 전년보다 2.4%포인트 상승했다는 내용이다. 즉, 10명 중 8명이 한국에 대하여 우호적으로 보고 있다는 것이다.

특히 베트남(95%), 터키(92.2%), 필리핀(92%), 태국(90.8%) 등 7개 국가의 경우 10명 중 9명 이상이 한국의 이미지를 긍정적으로 평가했으며, 이러한 긍정적 이미지 형성에 BTS로 대표되는 K-팝 등 현대문화가 크게 기여한 것으로 나타났다. 일본에서도 긍정 평가(35%)가 전년보다 7.4%포인트 상승하며, 2018년 조사 이래 처음으로 부정 평가(26.6%)보다 높게 나타났다고 하였다.

그 요인으로는 K-팝과 영화 등 현대문화(22.9%), 제품·브랜드(13.2%), 경제 수준(10.2%), 문화유산(9.5%), 국민성(8.6%) 등이 꼽혔다.

2020년 조사와 비교하면 교육·복지·의료 등 사회시스템이 5.9%포인트, 한국인의 국민성 5.8%포인트, 스포츠가 4.6%포인트 증가해 현대문화뿐만 아니라 다양한 측면이 고르게 긍정적인 영향을 미친 것으로 나타났다. 연령대별로는 10~30대 젊은 세대를 중심으로 한국에 높은 관심을 보였다고 했다.

기사의 마지막에, 조사 대상은 우리나라를 포함한 24개국 만 16세 이상, 1만 2,500명을 대상으로 온라인 방식으로 진행되었다고 덧붙여 있었다.

이 수치를 나눠보면 국가별 520여 명이 설문에 응했다는 것이고, K-팝을 좋아하는 각국의 청소년이 대부분 온라인 설문에 참여했을 거라고 미루어 짐작해 본다면 이것이 분석 자료로서 과연 유의미한 것일까. 그 가치가 그래서 높아 보이지는 않는다.

또한, 이 조사 결과를 그대로 인정한다고 해도 민간 자본에 의한

성과로서 대부분이 K-팝, K-드라마와 같은 대중예술에서 비롯된 것이며, 우호적 감정이 몇몇 대중 예술인 개인에 의해 우리나라 전체적인 이미지로 만들어지고 있다는 사실이다.

기사의 내용처럼 다른 국가의 국민이 우리나라를 떠올릴 때 K-팝, K-드라마에 우선하여 우리의 삶의 방식과 우리나라의 문화유산, 근현대 예술 등을 먼저 연상할 수 있어야 함이 가장 이상적인데 아직은 다른 국가의 국민을 대상으로 하는 정부의 문화정책이 적재적소의 역할에는 미진하다는 판단에서 아쉽다.

빠르게 변화되고 있는 현대인의 문화적인 의식 패턴에서 정부의 문화와 관련된 정책이 민간 자본에 의존할 수 없는 고유한 문화유산과 전통예술의 보전과 전파에 초점을 맞추는 적극성이 필요하다. 이와 함께 대중예술의 발전을 민간 자본이 주도하는 양면 전략으로 K-팝과 K-드라마가 더 큰 꽃을 피울 수 있기 때문이다.

지금이 바로 세계 청소년들에게 우리나라 고유의 문화와 예술을 알리는 정부의 역할이 필요한 시기이다. K-팝에 대한 각국 청소년들의 반응이 뜨겁고, K-드라마 등에 의해 전 세계인들의 관심이 증폭되고 있는 지금이 우리의 전통문화와 예술을 효과적으로 알릴 수 있는 적기이기 때문이다.

이제 문화와 예술에 대한 정부의 역할에 새로운 판단을 해야 하는 시기이다. 정부는 전통문화와 순수예술이라는 뿌리에서 K-팝, K-드라마가 꽃을 피웠음을 강조할 수 있어야 한다. 그것이 문화 선진국으로서 세계인의 주목을 받을 수 있을 것이기 때문이다.

문화전쟁의 세기에서 정부의 역할과 지향점은 명확하다.

최근까지 우리나라는 파급력이 높은 문화예술을 통치 수단의 하나로 지배했던 적이 있었다. 문화예술을 이념화함으로써 권력화하

기 위한 일련의 시도는 그 속성을 이해하지 못했던 것으로 판단할 수 있다.

수년 전, 예술계 블랙리스트를 통해 문화권력의 실체가 알려졌을 때, 대부분 예술인은 지원 예산의 기능이 그동안 상당 부분 왜곡되었으며, 정부 스스로 문화예술을 단순한 통치적 가치에만 두고 있었음을 명확하게 인지하게 되었다. 이뿐만 아니라 일선의 문화예술 기구의 수장이 임명될 때 정치적 판단에 따라 임명되었다는 사실은 공공연한 비밀처럼 예술계 전반에서 회자하기도 했었다. 이러한 인식으로는 우리나라 문화예술의 발전적 의미가 부여될 수 없음은 분명하다.

영국의 예술행정 이론가인 존 픽John Pick은 '문화예술의 기능적 가치에 염두를 둔 공공지원에는 간섭과 개입을 초래하며, 결과적으로도 기능적 가치에 만족하지 못하는 문제가 발생할 수밖에 없다'라고 했다. 즉, 정부의 개입이나 간섭 등 이념적으로의 접근은 문화예술이 지닌 본질적, 기능적 가치가 훼손될 수 있기 때문에 문화와 예술에는 조건 없이 지원되어야 한다는 뜻으로 풀이할 수 있다.

이제 우리가 문화와 예술을 인식하는 시각이 점차 달라지고 있음을 믿고 싶다.

국제콩쿠르를 제패하는 젊은 연주자들에게 국민은 진심으로 응원의 박수를 보내고, 그들을 통해 문화적 자긍심을 키우듯이, 정부는 상업예술의 발전은 민간에게 맡기고 우리의 고유문화를, 우리나라 순수예술의 힘을 키울 수 있도록 새로운 어젠다를 만들어야 한다.

우리가 이탈리아를 생각하면 로마 원형경기장과 피렌체가 먼저 연상되는 것처럼, 스페인을 생각하면 돈키호테와 산초가 떠오르고, 독일을 여행할 때 하이델베르크성을 찾아가고 본의 베토벤 생가를 방문하는 것처럼 말이다.

문화전쟁의 세기에서 우리 정부가 지향하여야 할 것이 이제는 명확해졌다. 우리나라의 가치는 전통문화와 예술로 만들어지는 것이며, 이는 또 다른 의미에서 미래의 국방력이 될 수 있기 때문이다. 이것을 현대적 의미의 전쟁이라고 부르고 싶다.

제 2 부

공연예술시장 분석

제 / 3 / 장
현대 공연예술의 변화

공연예술 분석

공연예술을 정의하면 일회성, 현장성으로 특정할 수 있으며, 이에 따른 유무형의 가치를 가지고 있다고 볼 수 있다. 이와 함께 오래전에는 국가별, 지역별로 고유한 특성이 있었으나 현대에 와서는 점차 그 구분마저 없어지고 있다. 여기에서의 구분은 지역별 특성이 없어졌다는 의미가 아니라, 대부분 국가나 지역이 가지고 있는 예술이 현대인의 욕구에 맞게 그 방향성과 표현의 방법이 점차 다양해지면서 보편화되고 있다는 뜻이다.

이뿐만 아니라, 한편으론 우리만 추구했었던 고유의 공연예술이 다른 국가 혹은 지역으로 전파되면서 지금까지의 고유성을 특정하기보다, 이제는 장르별 구분 정도로 여기고 있다는 의미를 말한다. 따라서 오늘날 공연예술을 주도하고 있는 음악, 오페라, 연극, 무용과 같은 분야의 경우 원작의 스토리를 해치지 않는 범위에서 시대적 배경과 공간 디자인을 자국에 맞게 각색하는 것에서 보이듯이 이제는 인

식적으로 같아졌다고 해도 틀린 얘기는 아닐 것이다.

이와 함께, 오늘날 우리 주변에서 보이는 것들을 기준으로 이들 장르가 융복합적인 형태로 변화되고 있음을 느낄 수 있는데, 이는 공연예술이 더 이상 지역적 의미를 나타내지 못한다는 것을 증명하고 있으며, 오히려 지속적인 다양성 개발을 통해 이제는 소유의 개념으로 바뀌고 있다는 것이다.

실제 21세기의 시작점이었던 2000년부터 우리나라에서도 정부의 정책목표를 통해 사회 전반에서 주장하기 시작한 '창의적 사고'가 예술계에도 전파되었고, 시대 상황에 따른 장르의 융합과 표현 등의 다양화를 시도하면서 많은 변화와 발전을 가져왔다. 이를 통해 새로운 예술 유형을 만들어 왔고, 지금도 대중들과의 적극적인 소통과 예술의 미래지향적 가치 실현 정착을 위한 실험적 연구 등의 노력을 지속적으로 진행하고 있다. 이러한 상황은 비단 우리나라의 경우만은 아니다.

오늘날 공연예술 분야에서 주된 생산성을 보여주고 있는 음악회를 예로 든다면, 우리 주변에서 빈번하게 볼 수 있는 연주회에 시각예술이 포함되거나 전시회에서는 음악이나 효과음향을 또 다른 의미의 오브제로 이용함으로써 작품의 감상에 따른 효과성과 직관성을 높이는 경우가 그것을 말해 준다. 즉, 지금까지의 고정된 감상 방법에서 벗어나 '눈으로 보는 연주회' 혹은 '귀로 듣는 전시회' 등의 새로운 감상개념이 적용되는 것이다. 그렇다고 해서 음악회이거나 전시회의 기본적인 가치를 축소하진 않으며, 상호 주된 작품의 표현을 연결해 주는 부가적 요소로 사용되면서 향유자들로 하여금 감상의 효과를 배가해 준다.

이렇게 본다면 가까운 미래에는 공연예술과 시각예술의 구분마저

모호해지면서 통합적인 의미의 예술을 나타내는 또 다른 장르나 용어가 만들어질 수 있다는 당연한 예측을 가능케 한다.

결국 오늘날의 공연예술은 창의적 사고와 함께 융·복합적 다양성과 장르별 새로운 소통으로 가치 실현을 추구하고 있으며, 일반 대중은 직관적인 예술 향유에 더 적극적일 뿐 아니라 이를 통해 예술인의 창작 방향성이 정해질 수 있을 것이다. 따라서 21세기 융복합 공연예술의 가치는 새로운 분석과 접근을 통해 새로운 가치 창출이 가능함에 있음이 분명하다.

여기에 기술된 부분은 미래 공연예술의 변화에 관한 것이며, 지금 당장의 효과적인 예술경영에 기반하여 공연예술이 논의되어야 하는 상황에서는 세밀하게 다뤄질 필요까지는 없다. 다만 예술표현이 현대적으로 다양하게 변화되고 있으며, 더불어 조명, 음향, 영상 분야의 발전에 따라 연출기법이 변화되면서 탈장르화가 진행되고 있기에 어느 정도의 언급은 필요하였다. 중요한 것은 현대적인 예술경영의 측면에서 공연예술의 지향점과 가치향상을 논하기 위해 이의 거론이 효과적이기 때문이기도 하다.

이 장의 서두에 공연예술은 일회성이며, 이는 현장성에서 비롯되고 있다고 했다. 물론 기기의 발전, 통신의 발전으로 언제 어디서나 원하는 공연을 볼 수 있는 시대에 살고 있어 어떤 의미에서는 더 이상의 현장성, 일회성의 예술이 아니라고 할 수 있겠지만 그럼에도 아직은 우리가 인지하고 있는 공연예술의 경우, 현장성에 높은 가치를 부여하고 있어 이 의미는 분명히 유효하다.

클래식 음악회나 오페라의 경우 공연장에서의 감상이 기계적 장치를 통하는 것보다 훨씬 감성적임을 부인할 수 없으며, 연극이나 무용의 경우에도 배우와 무용수들의 호흡을 관객이 같이 느낄 수 있다

는 점에서 감정의 이입이 훨씬 용이하다는 것이 그 이유일 것이다. 하지만 정작 대부분의 국가가 가지고 있는 공통적인 문제는 공연예술이 감성적으로, 정서적으로 충분한 가치를 지니고 있음에도 불구하고 향유율이 높지 않으며, 그나마도 점차 줄어들고 있다는 것이다.

세계적인 연주단체 혹은 공연단체의 경우에는 예외이긴 하지만 대부분 예술인은 이에 대하여 상당한 위기감을 인식하고 있을 것이다. 그렇다면 이 고민을 해결하기 위한 연구나 노력이 뒤따라야 하는데 아직은 공연예술 단체가 이러한 노력에는 적극적이지 못한 것이 현실이다. 물론 공적자금의 지원에 의존할 수밖에 없다 보니 어느 정도의 제약이 따르며, 더불어 그 과정에서 예술의 본질에 앞서 일반 향유자의 요구에 맞게 프로그램을 구성할 수밖에 없음을 이해할 수는 있다. 다시 말해서 적지 않은 단체들이 정부로부터 지원을 받기 위해 유행 예술에 환호를 보내는 대중들의 기호에만 치중하다 보니 정작 감성적, 정서적인 작품으로의 특성화에는 소홀한 것을 하나의 원인으로 분석할 수 있을 것이다.

이제는 빠르게 변화되고 있는 삶의 방식으로 인해 순수예술이 정체되거나 도태되고 있다는 위기의 목소리가 더 이상 방치되어서는 안되며, 청소년이 음악을 전공하고 싶다고 할 때 부모가 의식적으로 반대하는 원인을 분석할 수 있어야 한다. 예술경영의 학술적인 측면에서도 이러한 위기가 분석되지 않으면 공연예술의 가치 유지는 힘들기 때문이다.

밀레니엄 시대라 일컬었던 2000년, 지구촌 정보가 실시간 공유되고 있는 인터넷 기반에 의해 신문은 사라질 것이고, 영상매체의 발달로 라디오가 없어질 것이란 예측을 여기저기서 내놓았다. 하지만 그후 20여 년이 넘게 지난 오늘까지도 신문은 여전히 우리 주변에 있으

며, 라디오 방송 역시 건재함을 과시하고 있다. 그 일면에는 젊은 층을 대상으로 어디서든 뉴스를 검색할 수 있도록 온라인 지면을 만들어 변화에 대처한 신문사와 보이는 라디오를 통해 청취자의 요구를 반영하면서 또 다른 가치를 창출한 것에 주목하여야 한다.

공연예술 역시 클래식 애호가들을 중심으로 그들의 요구를 파악하여야 하며, 빠른 변화를 요구하는 젊은 층을 대상으로 클래식이 가진 본래의 가치가 훼손되지 않는 범위에서 흥미를 유도할 수 있도록 연출기법 등 다각도의 실험적 연구가 이제는 필수적인 조건이 되고 있음은 당연한 사실이다.

물론 지금까지 이런 것에 기반하여 변화를 위한 상당한 노력이 있었음을 부인할 수 없다. 어렵다는 인식이 대부분인 클래식 음악회에서 각 연주곡에 대한 해설이 현장에서 진행되거나 시각적 효과의 결합으로 감상의 재미를 제공하는 것, 발레를 좀 더 쉽게 이해할 수 있도록 각각의 동작에 대한 언어를 쉽게 설명하는 등 관람자의 흥미를 유발할 수 있도록 한 것들이 그 노력의 일환일 것이다. 하지만 여기에서 더 이상의 변화를 보이지 못하고 있다는 것은 우리가 가진 또 다른 한계일지 모른다.

지난 2002년 한일월드컵 전, 모 시립교향악단의 연주회에서 월드컵 분위기에 맞춰 지휘자, 단원 모두가 축구 운동복 차림으로 무대에 올라 청중들에게 큰 웃음을 안기면서 좀 더 가벼운 마음으로 연주를 감상할 수 있도록 배려한 적이 있었다. 이후 이 교향악단에 대한 시민들의 우호적 평가와 함께 연주회마다 객석 점유율이 상당히 높아졌다는 지표를 보았다.

물론 이러한 것이 정답이라고 할 수 없을 것이다. 하지만 그 노력으로 연주단체의 활동성과 존재적 가치가 훨씬 높아졌음은 분명하다.

명확한 것은 2019년부터의 코로나19 시국에서 정신적으로 지쳐있던 국민을 위해, 그리고 활동을 멈출 수밖에 없었던 예술인들의 최소한의 활동성 보장을 위해 진행되었던 비대면 공연이 당시에는 관심을 가지게 했지만 그게 답은 아니라는 것이다.

공연예술은 현장성에서 본연의 가치가 있기 때문이다.

이에 대한 것은 '제3부 예술경영과 예술행정의 본질적 접근' 에서 좀 더 세밀하게 다루고자 한다.

공연예술의 가치와 표현 방법의 변화

오늘날 우리가 생각하고 있는 공연예술의 기능적 가치가 사회발전의 한 측면으로서 관련이 있다는 인식을 하게 된 것은 그리 오래되지 않았다. 이는 경제발전만으로 사회 전반의 발전을 가져올 수 없으며, 경제발전 자체도 문화와 예술이라는 동력이 없다면 한계를 가질 수밖에 없다는 이론적 배경이 등장하고, 그것이 설득력을 가지게 되면서부터이다.

그 이전에는 투자의 범위가 넓을수록 수익이 높다는 것을 전제로 자본의 한계 내에서 생산에 직접적인 결과를 낼 수 있는 분야에 국가자본이 집중적으로 투자되었다. 이러한 배경에는 문화와 예술이 비경제적인 것으로 인식되었던 측면이 강했기 때문이며, 그러한 이유로 문화와 예술이 국가정책의 우선순위에서 밀려날 수밖에 없었다.

그러나 개발도상국으로서의 이러한 정책적 판단이 오히려 시장진입에 실패하거나 재정위기를 불러오면서 비로소 문화와 예술의 사회적 기여가 이를 보전할 수 있으며, 이 분야의 공공 투자가 가치가 있

는 정책임을 주장하는 이론적 배경이 만들어진 것이다.

이러한 이론이 문화와 예술에 대한 경제학적 접근의 기본 동기가 되었고, 이때부터 예술의 가치가 조명되기 시작하였다. 이후 문화의 전파와 예술의 발전이 국가의 중요한 정책 어젠다로 채택되면서 특히 자국 공연예술의 가치를 향상시키기 위한 노력과 지원을 아끼지 않게 된 것이다.

우리가 일상에서 사용하고 있는 문화와 예술의 역사는 상당히 오래되었지만, 현재의 우리가 지녀야 할 교양과 동의어처럼 사용된 것은 위의 내용처럼 오래되지 않았다. 하지만 문화와 예술의 특성을 얘기할 때, 실물 경제활동이 주축인 기업에서 생산되는 일반의 공산품처럼 정확한 가격을 책정할 수 없다는 것에서 경제적 효과를 담보할 수 있는 수단으로 작용하지 못한다는 주장 또한 없지는 않다.

공산품은 재료비, 인건비, 유통과정에서의 물류비, 세금 등 세세한 비용 산출이 가능하지만, 감성적 가치를 추구하는 예술은 무형의 것으로 유통가격이 측정될 수 없기 때문이다. 다만 예술 활동이 사회 전반에 어떠한 영향을 미치는지 혹은 예술 향유가 개인의 생산성 향상에 어떤 역할을 하는지에 대한 효과분석 등의 연구를 통해 부가적 경제효과는 측정되고 있다.

얼마 전, 경제협력개발기구(OECD) 38개 회원국의 노동시간과 생산성에 대하여 발표하였다. 우리나라의 경우 1년 근로 시간이 평균 1,908시간으로 많은 순서로 세 번째이며, 독일과 비교하면 24시간 내내 24일을 더 일하고 있다. 노동시간이 길면 노동생산성과 부가가치도 당연히 높아진다고 생각할 수 있지만 우리나라는 근로 시간이 많음에도 시간당 41달러로 전체 회원국 중 27위라고 발표하였다.

이미 주요 선진국은 주 4일 근무를 채택하고 있다. 이는 노동시간

을 축소하고 가족과 함께하는 시간, 공연을 보거나 전시 작품을 향유하는 시간을 늘렸을 때 근로자의 생산성 확대라는 뚜렷한 효과를 보였기 때문이다. 물론 근로 시간 축소가 관심사로 떠올랐을 때 우리나라 기업이 우려하는 인건비 증가 등 기업 운영의 현실적 어려움으로 제조업을 포함한 산업 전반에 이를 적용하기엔 분명 무리가 있다는 것, 그리고 노동계에서 주장하고 있는 정규직, 비정규직 간 노동시간 격차, 계층별, 업종별 노동의 양극화 문제가 경쟁력 저하 등으로 이어진다는 것 때문에 이의 해결이 우선임을 주장하고 있다.

하지만 선진국의 노동시간 축소는 기업과 노동계가 우려하고 있는 부분까지 불식시킬 만큼의 효과 또한 있었음을 OECD의 자료가 증명하는 것이다. 이러한 개괄적인 분석 자료를 통해 문화와 예술 향유의 가치를 말할 수밖에 없지만, 이에 대한 타당성과 근거는 분명히 있다는 것이 예술의 경영학적인 측면에서 강조되고 있다. 결국 OECD의 분석 자료처럼 예술의 가치를 논할 때 필연적으로 언급되고 있는 것이 향유자의 생산성 관련이다.

지난 1997년 우리나라의 국가경제 부도 상황이 진행되었을 때 국제통화기금(IMF, International Monetary Fund)에 구제금융(유동성 조절자금)을 신청하면서 우리가 기억하는 IMF 시대가 시작되었다. 이보다 앞선 1976년 영국이 국가경제 부도로 우리보다 먼저 IMF 시대를 겪었었다.

시기는 각기 다르지만 IMF는 각 정부의 구제금융 신청이 타당한지 실사를 진행하였고, 우리나라의 경우 금융구제가 가능하나 부실을 막기 위한 제재가 필요하며, 영국의 경우에는 국가신용도 등에서 흔히 얘기하는 신용대출이 가능하다는 상당히 다른 보고서가 작성되었다는 것이 정설이다.

이에 따라 1997년 12월, 우리나라는 경제주권을 넘겨주면서 IMF

의 관리체제가 시작되었고, 기업 통폐합과 구조조정 등 구체적인 제재 조건을 이행하였다. 또한, 세계신용 평가기관으로부터 우리나라의 국가신용등급이 투자부적격 등급으로 하향 조정되면서 해외 자본의 국내 유입이 막혔다.

이것이 우리가 알고 있는 당시의 상황이다. 하지만 이면에는 그렇게 결정되기까지 우리 삶의 수준이 비공식적으로 작용하였다는 소문이 있었다. 즉, 정부로부터 국민의 생산성을 높일 수 있는 문화적 혜택이 약하고, 이에 따라 국민 삶의 질이 높지 않다는 것이다.

물론 이듬해 1월부터 시작된 금 모으기 운동 등 부채를 갚기 위해 우리 국민이 보여준 저력은 IMF의 관리체제에서 벗어나는 데 적지 않은 역할을 했었고, 결과론적이지만 만약 그러한 저력을 당시의 실사단이 파악했었더라면 상당 부분 그 조건들이 완화되었거나 아예 제재하지 않았을 거라는 얘기도 있었다.

이의 근거로, 당시 언론에서 외환위기 극복의 원동력은 국민의 자발적인 금 모으기 운동에서 비롯되었다고 보도한 것과, 불과 1개월 후인 1998년 2월에 미국의 신용평가기관으로부터 국가신용등급을 투자적격으로 상향 조정된 것을 들 수 있다.

반면 1970년대 같은 상황에 놓여있던 영국의 경우는 IMF의 구제금융 중 상당 부분을 낙후된 도시에 미술관을 짓거나 문화공간을 건립하여 국민이 상시로 예술을 향유할 수 있도록 하였다. 이는 예술 향유가 경제부도 상황에서 국민이 받는 고통을 감정적으로 완화해 줄 수 있다는 것, 이를 해소하여야 생산성이 높아진다는 것 등 영국 정부는 문화, 예술의 가치와 기능을 잘 알고 있었기 때문일 것이다. 당연히 IMF로부터 어떠한 제재 조건이 없었기 때문에 영국 정부의 이러한 판단에 아무런 제약을 받지 않았다.

IMF를 벗어나는 데 영국의 경우 10년 이상이 소요되었고, 이후 국민의 삶에서 IMF의 그늘을 찾아볼 수 없을 만큼 국가 경제가 회복되면서 다시 선진국 대열에 합류하였다. 우리나라는 3년 만에 IMF 시대가 끝났다고 공식적으로 발표되었지만, 이후 수년간 그 고통에서 벗어나지 못했던 것과는 대조적이다.

이런 상황은 결국 문화와 예술의 힘에서 비롯되었다고 해도 과언은 아닐 것이다. 물론 오늘날 우리나라도 문화와 예술의 가치를 충분히 자각하고 있으며, 이의 발전을 위해 상당한 노력을 기울이고 있다. 실제 정부의 문화예술 발전을 위한 인식의 발전과 지원으로 세계에서 중심적인 역할을 수행하고 있는 아티스트가 적지 않으며, 이에 따라 일상의 삶에서도 전통문화와 예술에 대한 이해도가 높아지고 있다.

이러한 인식적 변화는 예술 향유에 대한 폭이 넓어지고 자긍심이 높아지고 있다는 것에서 비롯되고 있으며, 각종 자료에서도 이를 확인할 수 있다.

문화와 예술의 발전이 궁극적으로 국가 가치까지 높일 수 있음을 자각하면서 지난 수십 년 동안 그 가치를 높이기 위해 점차적으로 노력한 결과일 것이다.

오늘날 우리나라의 문화와 예술이 세계시장에서 그 가치를 인정받고 있지만, 그러한 이유로 간혹 우리나라 전통문화의 소유권을 주장하는 사례가 생겨나고 있다.

예전에 중국과 일본이 김치를 자신들의 전통음식이라고 포장한 것이 그 예이다. 또한, 지난 2022년 베이징동계올림픽 개회식에서 중국 내 56개 민족 대표 등이 참여한 '소시민들의 국기 전달'이라는 퍼포먼스를 펼칠 때 흰색 저고리와 분홍색 치마를 입은 참석자가 카메라에 포착됐다. 댕기 머리를 한 모습으로 전형적인 우리나라 전통 한

복의 모습이었음에도 중국의 문화적 영향을 받은 소수민족으로 표현된 것이다.

이에 앞서 동계올림픽 유치를 기념해 중국이 제작했던 홍보 영상에서 한복을 입은 무용수들이 춤을 추고, 상모를 돌리는 장면이 나온점, 그리고 중국 최대 포털사이트인 바이두〔百度〕백과사전이 "한복은 한푸〔漢服〕에서 기원했다."고 주장하는 것 등도 마찬가지이다. 이는 자신들의 문화적 폭을 확대함으로써 자국의 소프트파워를 키우기 위함과 다름없다.

당시 이런 상황이 언론을 통해 보도되었고, 우리 국민은 중국에 대하여 좋지 않은 감정을 여과 없이 드러냈다.

개회식 이후, 영국의 옥스퍼드 영어사전에 '한복hanbok'이 한국의 전통의상으로 등재되었을 때, 중국은 자신들 것이라며 주장했었던 당시의 상황에서 우리나라 2030 세대를 중심으로 '한국의 전통의상까지 중국이 훔치려 한다'라는 인식을 가지게 하였으며, 우리의 전통문화를 지키기 위해 주요 인터넷사이트를 중심으로 중국의 주요 정책 중 하나인 '동북공정'에 대한 비판적 여론이 형성되었다. 또한, 정치인들은 중국의 문화공정 반대라는 메시지를 게시했고, 우리의 문화를 탐하지 말라는 직접적인 표현으로 양국의 감정이 악화하기도 하였다.

우리나라의 여론이 악화하자 결국 중국대사관 측에서 한복은 대한민국 고유의 의복임을 인정한다고 발표하긴 했지만 일련의 과정에서 전통문화에 대한 우리의 인식이 그러한 빌미를 제공했을 수도 있었겠다는 생각을 지울 수 없었다.

지금까지 우리는 일상에서 한복을 입었던 경우가 몇 번이었을까? 우리는 한복 착용이 불편하다고 생각하지 않았을까? 우리는 한복의 아름다움, 한복에 대한 자긍심을 얼마나 느끼고 있을까? 에 대한 물음

이 그것이다.

평소 한복에 대하여 무심하고 있었는데 막상 다른 국가의 문화강탈 행위에 비로소 우리 것에 대한 주인의식과 애국심이 표출된 것이다. 당연한 의식의 발로이긴 하지만 다른 한편으로는 평소의 전통문화를 보는 우리의 시각이 이를 계기로 바뀔 수 있기를, 그리고 이에 대한 자긍심이 확대되길 바라는 마음 또한 강하게 들었음은 분명하다.

우리의 역사와 문화는 우리가 지켜나가야 한다는 당연한 자각을 새삼 하게 되는 계기가 되었다고 할 수 있다.

혹자는 이러한 사례가 공연예술의 가치와 어떤 관계가 있는지 의문을 표시할 수 있다. 하지만 순수예술 분야의 공연예술이 우리나라의 전통적인 기반인 의식주를 무시하고 얘기될 수 없다. 공연예술의 기본적인 가치는 우리가 지금까지 행했던 모든 문화가 그 기반을 이루고 있기 때문이다. 또한, 현대적인 공연예술의 표현은 시대의 변화와 흐름과 방법에만 순응하면 된다고 말할 수 있겠지만 그 역시 누적된 전통에서 비롯되고 있음을 새삼 거론할 필요가 없는 것이다.

이미 사례에서 기술한바, K-드라마 〈오징어게임〉을 감상한 세계인이 '무궁화꽃이 피었습니다', '달고나 게임', '구슬치기', '딱지치기' 등 우리가 어렸을 때 즐겼던 놀이문화를 그대로 따라 하는 것과, 국내외 주요 오케스트라의 연주회에서 그 주제곡을 프로그램에 포함하고 있는 것 등에서 증명되고 있기 때문이다. 또한, 연극과 오페라와 같은 공연예술의 연출적인 측면에서도 지금까지 축적된 경험으로 현대적 표현이 가능한 것이기 때문에 경험적 전통이 없다면 새로움을 표현하는 데 한계가 있음은 당연한 논리이기도 하다.

이런 의미에서 이미 앞에서 기술한 것을 다시 한번 강조한다면, 낭만주의 시대에 만들어진 오페라를 현대인의 감성적 측면에서 이를 좀

더 강하게 느낄 수 있도록 시대적 배경을 현시점으로 바꾸고, 의상 또한 우리의 일상적 의복을 착용하게 하는 것이 그러한 것이다.

이는 고전연극이나 발레 등의 공연에서도 다르지 않다. 이러한 시도는 원작에 충실하지만, 시각적으로는 특수조명을 사용하거나 미디어아트를 접목하여 입체적인 효과를 제공함으로써 현대인의 감정 이입을 쉽게 하기 위한 것으로서 공연예술의 또 다른 가치를 만들어 내고 있다.

이 외에도 오늘날 생산되고 있는 대부분의 공연예술 역시 이와 다르지 않다. 오히려 창작 단계에서 이미 특수조명이나 미디어아트의 접목을 염두에 두는 경우가 그러하며, 이와 더불어 특정 극장의 시설과 환경에 적합한 맞춤형 공연예술까지 생산되고 있기도 하다. 또한 현대적 기법이 시도되면서 연주회에서도 연출개념이 도입되는 등 공연예술의 다양한 표현과 함께 그 가치를 높이기 위한 부단한 노력은 오늘도 진행형이다.

이제는 우리나라 공연예술의 발전을 위한 확실하고 분명한 청사진이 만들어져야 한다. 앞에서 공연예술의 표현 방법의 다양성과 현대적 기법으로 향유자의 흥미를 유발한다고는 했지만, 오늘날의 순수예술은 틀림없는 위기 상황이다. 점차 전공자들이 줄어들고 있으며, 이에 따라 예술대학은 그 규모를 축소하고 있다. 이런 상황을 더욱 정확하게 직시할 수 있어야 한다.

이런 의미에서 앞으로의 10년을 겨냥한 새로운 정신적 무장을 해야 할 때이며, 공연예술의 미래 가치를 위한 또 다른 과제를 만들고 우리 스스로 그 과제를 수행할 수 있어야 한다.

10년 후, 우리나라의 공연예술은 어떻게 변화되어 있을까?

그저 나에게 주어진 현실에 충실하면 되는 것으로 생각하지 말아

야 한다. 오늘의 충실만으로는 미래의 발전 가능성이 담보되지 않기 때문이다. 따라서 미래 가치의 발전을 위해 항상 고민할 수 있어야 하며, 새로운 것을 시도할 수 있어야 한다. 지금이 바로 그 시점이다.

저작권과 소유권

오늘날의 공연예술 분야의 창작물은 저작권과 소유권을 분명하게 명시하고 있다.

1980년대 중반까지 우리나라는 국제저작권조약에 가입하지 않아 이공계열의 학생들과 일반인들이 전공 서적, 교양 도서를 카피해서 사용하는 것에 대하여 별다른 제재를 하지 않았었다.

음악 전공자 역시 악보, 음반 등을 손쉽게 사용할 수 있었음은 물론이다. 이러한 상황에서 국제저작권조약은 우리나라의 가입을 종용하였고, 논란 끝에 1987년 가입한 것이다.

이후 문화체육관광부는 매년 달라지고 있는 저작권 등 지식재산권의 환경과 현장의 요구에 적극적으로 대응하고 있으며, 상생의 저작권 생태계 균형을 맞추기 위해 여러 가지 정책을 추진하고 있다. 이에 따라 창의성이 신성장을 위한 핵심 자원임을 인식하고 창작 활성화를 위한 제도적 기반을 강화하면서 투명하고 편리한 저작물 유통과 이용 환경 개선을 위한 제도를 정비하고 있기도 하다. 또한, 저작권 분쟁 시 조속하고 합리적인 해결을 위한 직권 조정제도를 도입하였고, 공공문화시설에서 권리자 불명 저작물을 공익목적으로 이용할 수 있는 근거까지 마련하고 있다.

이에 따라 저작권법의 목적은 '문화예술의 향상과 발전'에 두고

있으며, 이를 이끄는 두 축으로 '저작권자의 보호'와 '공정한 이용의 도모'에 두고 이를 저작권법 제1조에 명시하고 있는 것이다.

예술 분야 저작물의 종류는 음악, 연극, 미술, 사진, 영상 등 대부분의 장르에 적용되고 있으며, 이를 기반으로 표현되는 2차 저작물까지 포함된다. 좀 더 세부적으로 살펴보면 소유권과 비슷한 권리로서 저작자의 재산적 이익을 목적으로 직접적이고 배타적 지배를 할 수 있는 '저작재산권', 저작물에 구현된 저작자의 인격적, 관념적 이익을 보호하는 '저작인격권', 실연, 음반, 방송 등으로부터 비롯되는 '저작인접물' 등 그 범위는 상당히 넓다.

공연예술계에서 가장 유의하여야 할 부분이 바로 저작재산권과 저작인접권과의 관계이다. 그뿐만 아니라 예술경영과 행정 전반에서도 반드시 유념하여야 할 부분이기도 하다.

공연의 사전적 의미는 '공개된 장소에서 연극이나 음악, 무용 등을 관객에게 연출하는 것'이라고 정의하고 있으며, 이를 기준으로 공연법 2조(정의) 제1호에도 '공연'이란 음악, 무용, 연극, 연예, 국악, 곡예 등 예술적 관람물을 실연實演에 의하여 공중公衆에게 관람하도록 하는 행위를 말한다고 명시되어 있다. 다만, '상품 판매나 선전에 부수附隨한 공연은 제외한다'로 예외 조항을 두고 있다.

저작권법의 경우에도 제2조(정의) 제3호가 '공연'은 '저작물 또는 실연, 음반, 방송을 상연·연주·가창·구연·상영·재생 그 밖의 방법으로 공중에게 공개하는 것을 말하며, 동일인의 점유에 속하는 연결된 장소 안에서 이루어지는 송신(전송을 제외한다)을 포함한다'라고 정의되고 있다.

실제 연주자가 사용하고 있는 고전주의 음악이나 낭만주의 음악의 경우 단순 연주에는 이미 저작권 보호기간이 종료되어 사용에 따

른 저작권이 발동되지 않고 있으나 연주로 표현되는 악보의 경우 근현대 출판사에 의해 발간된 것이 대부분이기 때문에 저작권법의 저촉을 받고 있다. 이 때문에 연주단체가 특정 교향곡 등을 연주하고자 할 때, 정상적인 악보를 구입하여 사용하도록 규정하고 있다.

이는 연극의 경우에도 다르지 않다.

셰익스피어로 대표되는 고전연극을 제작할 때 작품에 대한 저작권은 당연히 요구되진 않지만, 연출, 무대미술 등 다른 부분에서 클래식 음악의 악보처럼 권리를 주장할 수 있다.

따라서 현대 연극이나 뮤지컬을 공연하고자 할 때 이에 대한 점검은 필수적이다. 특히 해외에서 제작된 현대 연극 혹은 뮤지컬을 국내에서 제작 및 공연하고자 할 때 저작권을 소유한 매니지먼트 혹은 작가로부터 국내 라이선스를 획득하는 것은 당연하다. 이렇듯 연극은 제작자의 기획과 연출자의 전체적인 조율 및 감독하에 단일 제목의 작품으로 공연되어 외관상 하나의 작품으로 보이지만 연출, 대본, 무대미술 등 창작에 이바지한 부분을 분리하여 사용할 수 있는 특성이 있기 때문에 개별 저작물이 결합된 '결합저작물'로도 인정받고 있다.

아직은 이에 대한 구체적 사례가 알려진 것은 없지만, 무대예술의 표현이 포함되어 기술된 '기획서'도 저작권의 보호를 받고 있음을 알고 있어야 한다. 기획서를 작성할 때 해당 공연에 대한 새로운 아이디어가 들어 있기에 이를 중요하게 인정되는 것이다.

이 외에 출연자의 권리관계도 명확하게 다뤄져야 한다.

배우는 저작권법에서 실연자의 하나로 인정되고 있으며, 자신의 실연에 대한 인격권과 재산권을 가지고 있기 때문이다. 이에 따라 녹음, 녹화 등이 필요할 경우 실연자에게 부여된 복제권 협의가 필요하며, TV 등의 매체를 이용하여 방송되는 경우도 방송권 처리가 필요함

은 당연하다.

어쨌든 공연예술 분야에서 저작권과 관련하여 상당히 복잡하게 구성되어 있긴 하지만 주변의 해당 분야 경험자들에게 쉽게 자문을 얻을 수 있다. 음악의 경우에는 (사)한국음악저작권협회에 사용하고자 하는 음악의 저작권에 대하여 문의하면 쉽다.

기본적으로 저작권이 부여된 저작물을 이용하기 위해서는 저작권자의 허락이 필요하다는 것, 그리고 이용하게 되었을 경우 허가받은 조건 및 범위 안에서만 가능하다는 것, 또 저작권자의 동의 없이 3자에게 이를 양도할 수 없다는 것만 숙지해도 큰 무리는 없다. 그리고 공연기획자가 연주단체나 연극단체 등의 초청공연을 진행할 때 작성하는 계약서에 저작권과 관련한 모든 처리를 초청된 단체에 일임하는 것도 방법이 될 수 있다.

만약 초청된 단체에서 직접 이를 수행하는 경우 저작물 이용을 위한 계약의 내용과 제공 기간, 그리고 이용 허락의 범위를 비롯하여 저작물사용료와 장기 공연, 혹은 연례 공연이 필요할 경우 공연이용권의 존속기간 등을 계약서에 명시해야 한다.

다른 한편으로는 우리나라 저작권법에 영리를 목적으로 하지 않는 공연일 경우에 저작권자 혹은 저작 재산권자의 허락이 없이도 사용할 수 있다고 명시되어 있다. 다만 여기서 간과하면 안 되는 것은 단순히 청중 혹은 관객으로부터 입장료를 받지 않는 것뿐만 아니라, 공연에 참여하는 실연자들도 출연료를 받지 않아야 한다는 조건이 따른다는 것이다.

더불어 공연 제작을 위해 기업들로부터 후원금을 받거나 프로그램 등에 광고를 게재하는 경우, 그리고 지방자치단체가 주관하면서 시민의 문화생활 영위를 위한 무료 공연이거나, 관련학과 재학생들이

공부를 목적으로 제작하는 공연의 경우에도 후원이 있거나, 광고 게재, 실연자에게 출연료가 지급되는 경우 영리 공연으로 해석될 수 있음에 주의하여야 한다. 따라서 작품제작과 관련된 수입이 전혀 없는 비영리라 할지라도 해당 작품의 저작 재산권자와 협의하는 것이 분쟁을 일으키지 않는 가장 확실한 방법이다.

이와 관련한 법령이나 사례집 등의 전문 자료는 문화관광체육부, 한국문화예술회관연합회 등의 홈페이지 자료실에서 쉽게 구할 수 있기에 예술경영자, 기획자, 분야별 예술인 모두 숙지할 필요가 있다.

그리고 자유이용 누리집(freeuse.copyright.or.kr)이나 공유마당(https://gongu.copyright.or.kr)을 이용하면 저작물의 보호기간이 만료된 저작물, 저작권자가 국가에 권리를 기증하여 저작재산권 등을 국가가 보유한 '기증저작물', 저작권자가 자신의 저작물을 일정한 조건으로 자유롭게 이용할 수 있도록 라이선스를 적용한 '자유이용허락표시저작물', 국가, 지방자치단체, 공공기관이 저작재산권의 전부를 보유하고 있거나 업무상 작성하여 공표한 '공공저작물' 등의 정보를 알 수 있다.

자유이용누리집의 경우 예술 행위와 관련된 저작물보다 사진이나 그림, 건축물 등의 저작물이 대부분이긴 하지만 공연예술이 복합 장르화되는 경우가 많기 때문에 알아 둘 필요가 있다.

현행 저작권법에는 일반적인 공연 작품의 경우 저작권자 사망 후 50년이 지나면 보호기간이 소멸되며, 이후에는 누구든지 자유롭게 이용할 수 있도록 하고 있으나 정보 부족 등으로 인해 이용이 활발하지 않기 때문에 저작권 보호기간이 지난 저작물 정보를 담은 '자유이용누리집' 서비스가 제공되고 있다.

여기에는 저작물에 대한 정보와 저작물 파일, 관련 누리집 주소 등을 제공받을 수 있기 때문에 편리하게 이용할 수 있다.

이외에도 공연예술단체 혹은 문화공간이 제작하는 포스터 등의 홍보물과 홈페이지의 홍보자료, 언론보도 자료 등에 무심코 사용된 글꼴에 대하여 권리를 위임받은 법무법인 등에서 저작권에 대한 사용료를 요구받을 수 있어 주의를 기울여야 한다.

참고로 저작권법상 권리 및 관련법 조항, 관리단체 및 저작권협의 및 계약과 관련된 사항은 다음의 〈표-1, 2, 3〉과 같다.

〈표-1, 2, 3〉의 출처는 2012년 11월 1일부터 서울여자대학교 대학로캠퍼스에서 진행된 2012 예술경영아카데미 〈공연저작권계약 실무〉 강의자료의 p.29~36에서 부분 발췌하였음

〈표-1〉 저작자의 권리 및 관련법 조항

> • 저작권은 저작권법이 보호대상으로 정하고 있는 저작물을 창작한 사람이 자신의 창작물을 다른 사람이 복제, 공연, 전시, 방송 또는 전송하는 등 저작권법이 정하고 있는 일정한 방식으로 이용하는 것을 허락하거나 금지할 수 있는 권리
> • 저작권의 보호대상, 권리 행사 방식 및 범위 등은 저작권법에 따라 결정됨

저작권법상 권리		관련법 조항
저작인격권	공표권	제11조(공표권) ① 저작자는 그의 저작물을 공표하거나 공표하지 아니할 것을 결정할 권리를 가진다.
	성명표시권	제12조(성명표시권) ① 저작자는 저작물의 원본이나 그 복제물에 또는 저작물의 공표 매체에 그의 실명 또는 이명을 표시할 권리를 가진다.
	동일성 유지권	제13조(동일성유지권) ① 저작자는 그의 저작물의 내용·형식 및 제호의 동일성을 유지할 권리를 가진다.
저작재산권	복제권	제16조(복제권) 저작자는 그의 저작물을 복제할 권리를 가진다. 제2조(정의) 22. '복제'는 인쇄·사진촬영·복사·녹음·녹화 그 밖의 방법에 의하여 유형물에 고정하거나 유형물로 다시 제작하는 것을 말하며, 건축물의 경우에는 그 건축을 위한 모형 또는 설계도서에 따라 이를 시공하는 것을 포함한다.
	공연권	제17조(공연권) 저작자는 그의 저작물을 공연할 권리를 가진다. 제2조(정의) 3. '공연'은 저작물 또는 실연·음반·방송을 상연·연주·가창·구연·낭독·상영·재생 그 밖의 방법으로 공중에게 공개하는 것을 말하며, 동일인의 점유에 속하는 연결된 장소 안에서 이루어지는 송신(전송을 제외한다)을 포함한다.
	공중 송신권	제2조(정의) 7. '공중송신'은 저작물, 실연·음반·방송 또는 데이터베이스(이하 "저작물등"이라 한다)를 공중이 수신하거나 접근하게 할 목적으로 무선 또는 유선통신의 방법에 의하여 송신하거나 이용에 제공하는 것을 말한다.
	전시권	제19조(전시권) 저작자는 미술저작물 등의 원본이나 그 복제물을 전시할 권리를 가진다.

저작권법상 권리		관련법 조항
저 작 재 산 권	배포권	제20조(배포권) 저작자는 저작물의 원본이나 그 복제물을 배포할 권리를 가진다. 다만, 저작물의 원본이나 그 복제물이 해당 저작재산권자의 허락을 받아 판매 등의 방법으로 거래에 제공된 경우에는 그러하지 아니하다. 제2조(정의) 23. "배포"는 저작물등의 원본 또는 그 복제물을 공중에게 대가를 받거나 받지 아니하고 양도 또는 대여하는 것을 말한다.
	대여권	제21조(대여권) 제20조 단서에도 불구하고 저작자는 판매용 음반이나 판매용 프로그램을 영리를 목적으로 대여할 권리를 가진다.
	2차저작물 작성권	제22조(2차 저작물작성권) 저작자는 그의 저작물을 원저작물로 하는 2차적저작물을 작성하여 이용할 권리를 가진다.

〈표-2〉 우리나라 저작권 신탁관리단체 현황

구분	단체명	주요 관리대상
음악	음악저작권협회	음악저작물의 공연권, 방송권, 복제권, 전송권
	한국음악실연자연합회	음악 실연자의 저작인접권
	한국음원제작자협회	온라인상 음반 콘텐츠 저작권
영상	한국방송실연자협회	탤런트, 성우 등 방송 실연자의 저작인접권
	한국영상산업협회	영화콘텐츠 비디오, DVD 등의 공연권
	한국영화제작가협회	영화콘텐츠 복제, 전송권
어문	한국방송작가협회	방송대본의 방송권, 복제권, 배포권, 전송권, 2차적저작물 작성권 관리
	한국문예학술저작권협회	어문저작물 복제권, 배포권, 전송권, 2차저작물 방송권
	한국복사전송권협회	복사전송권
	한국시나리오작가협회	영화 등 시나리오 저작권
공공/ 언론	한국문화콘텐츠진흥원	공공기관의 디지털 콘텐츠 저작권
	한국언론진흥재단	뉴스 저작권

〈표-3〉 저작권 협의 및 계약

확인사항			내 용
(1) 저작 재산권	① 저작권료	지급방식	- 정액: 일정 공연기간 전체, 회당 일정액 - 비율: 공연수입의 일정비율
		지급시기	- 계약 시와 공연 종료 후로 나누어 지급 - 선급금(계약금)+월별 혹은 분기별 지급
	② 계약기간과 공연기간		저작물의 이용기간
	③ 이용범위		독점적이용허락 계약 / 단순이용허락 계약
	④ 2차적저작물		공연제작 후 파생되는 공연 이외의 2차적저작물의 작성에 대한 권한
(2) 저작 인격권	성명의 표시		저작자명 표기방식 및 범위
	동일성 유지		저작물의 내용 및 형식, 제목의 동일성 유지 저작자의 서면동의가 없는 한 임의변경 불가

우리나라 공연예술 분석

우리나라 공연예술의 위치

우리는 '한국형'이라는 함축된 용어를 자주 사용하고 있다. 문화정책이 예술인에게 더 많은 혜택이 돌아갈 수 있도록 함으로써 폭넓은 활동이 가능하도록 기반을 만들어줘야 한다는 요구에서, 또 예술행정에 종사하는 사람들은 우리에게 맞는 발전적 행정기법을 개발해야 한다거나 우리의 예술이 세계시장에서의 위치가 높아져 있는 상황에서 우리의 예술경영이 예술시장을 주도할 수 있어야 한다는 주장 등, 이를 통칭해서 한국형이라는 용어를 사용하는 것이다.

한국형을 강조하는 대부분이 문화정책에 기반을 둔 정부 지원사업의 규모가 선진국과 견주어도 손색이 없기 때문에 이의 효과를 높이면서 전반적으로 우리나라 문화예술을 발전시킬 수 있어야 한다는 예술인의 요구에서 나타나고 있다.

이 의미에는 지원 정책 규모에 비해 예술의 발전적 의미가 더디다는 뜻도 포함되어 있을 것이며, 따라서 4차 산업혁명 시대에 우리나라

의 국제경쟁력을 향상하고 문화예술정책의 지향점 실현을 위해 예술 행정에 더욱 전략적으로 접근하여 지역의 균형 발전을 이루어야 한다는 주장임은 틀림없다.

이를 전제로, 현재의 문화예술 정책과 행정의 현실, 그리고 제도적 문제점을 파악하면서 향후의 과제가 제시되어야 발전적 의미의 한국형 공연예술을 만들어 갈 수 있다는 것이다.

지금까지 대다수 예술인이 지역의 예술, 나아가서는 우리나라 문화와 예술의 발전을 위해 부단한 노력을 기울여 왔음을 부정하지 않지만, 다른 한편으로는 지원금을 받아내기 위한 목적의 예술 활동 또한 전혀 없었다고 단정해서 말할 수 없을 것이다.

예술인들이 일상에서 하는 대화 중 이런 말이 있다.

"기량이 출중한 예술인은 정치력이 없고, 상대적으로 기량이 부족한 예술인에게는 정치력을 줘서 공존하고 있다."라는 얘기가 그것이다. 당연히 이치에 맞지 않은 표현이며, 농담처럼 하는 말이긴 하지만 이런 우스갯소리는 분명 정책의 지향성에 비해 문화예술 분야 관련 사업의 실행력이 효과적이지 못하다는 또 다른 표현임이 분명하다.

21세기에 접어들면서 국가 운영의 패러다임이 통치에서 거버넌스 Governance로, 관에서 민으로, 중앙에서 지방으로, 소외에서 참여로 변하고 있다. 즉, 과거와 달리 국가, 시장, 시민사회가 상호 협력하여야 한다는 개념이다.

거버넌스는 사회 내 다양한 기관, 혹은 행위자가 자율성을 지니면서 함께 국정운영에 참여하는 방식을 말하며, 오늘날의 행정이 시장화, 분권화, 네트워크화, 기업화, 국제화를 지향하고 있기 때문에 기존의 행정 이외에 민간 부문과 시민사회를 포함하는 다양한 구성원 사이의 소통과 네트워크를 강조한다는 점에서 생겨난 용어이다.

이를 기준으로 본다면 문화예술 분야의 경우 관련 정책의 결정과 집행에 있어 문화와 예술과 관련된 다양한 행위자들이 네트워크를 형성하여 상호작용을 거쳐 정책의 결정과 집행에 공동으로 참여하는 형태가 되어야 함이 바람직하다. 하지만 현재의 우리나라 관련 정책이 다양한 행위자의 의견을 듣고, 이를 기준으로 공동의 발전을 이룰 수 있는 기반을 가졌다고 말할 수 있을까? 실제 일선에서 활동하고 있는 순수예술 분야의 예술인이나 예술경영자들에게 의견을 물어본다면 아마도 긍정적 의견보다 우리나라의 예술정책, 혹은 예술행정에서 개선되어야 할 점에 대한 의견들이 훨씬 많을 것으로 판단할 수 있다.

실제 정부에 의해 예술정책이 개발되고, 이를 시행하면서 막대한 예산을 사용하고 있지만 정작 현장에서 예술인들이 예산의 규모에 비해 그 효과성이 크지 않다고 느끼는 것이 대표적일 수 있다. 따라서 이 장에서 말하는 '한국형'이 결국 이러한 의미에 보다 충족되어야 하며, 이를 통해 진정한 의미의 발전을 이룰 수 있음은 당연하다.

현재 정부에 의해 추진되고 있는 문화복지 정책의 범위는 상당히 넓으며, 개별 사업을 통해 예술인과 국민의 문화복지를 실현하기 위한 노력은 부인할 수 없는 사실이다. 하지만 정부의 지향점이 일선에서 제대로 수행되지 않는 경우가 적지 않다는 점에서 이의 개선이 필요하며, 이 부분에서 행위자를 비롯한 각계각층의 의견을 수렴하면서 문제점에 대한 개선 방향을 제시한다면 한국형 예술 행정의 기반이 만들어질 것임은 분명하다.

2022년 어느 날, 공중파 뉴스에서 다루어진 국고보조금의 유용, 편취에 대한 내용은 정부의 지향점이 악용되고 있음을 보여주는 바로미터였다. 모 연극단체의 대표가 부정한 방법으로 고용장려금과 고용유지 지원금을 타내다 적발되었다는 것이 그 내용이었다.

청년들을 정규직으로 추가 고용할 때 정부가 지원하는 '청년추가고용장려금'과 경영악화에도 근로자를 해고하지 않고 휴직시킬 때 '고용유지지원금'을 신청할 수 있는데 해당 극단의 대표는 이를 악용하여 실제 프리랜서 배우와 아르바이트생을 정규직원으로, 그리고 멀쩡하게 출근하고 있는 극단 직원들을 휴직 중이라고 신고해 1억 원이 넘는 고용장려금과 고용유지지원금을 부정으로 받았고, 대표는 극단 계좌로 입금된 지원금을 현금으로 인출하여 유용했다는 것이다.

이 분야의 지원금 규모가 코로나19 이전에는 660억 원 수준이었으나 코로나 시국에는 1조 2,800억 원으로 20배 가까이 늘어나면서 부정수급 사례가 급증하고 있다는 내용이 덧붙여졌다. 단정해서 말할 수는 없지만 이와 유사한 사례들이 문화예술계 주변에서 적지 않게 벌어지고 있는 것으로 이 사례를 통해 충분히 짐작할 수 있다.

이러한 상황은 정부의 지원 형태도 어느 정도 원인을 제공했다고 볼 수 있다. 정부 지원금이 지방자치단체 혹은 문화재단 등 기관에 의해 예술인에게 직간접적으로 지원이 진행되면서 소액다건으로 결정되고 있는 지원금은 예술단체가 구상한 작품 제작에는 턱없이 부족한 지원일 수밖에 없다는 사실이 중요한 원인 중 하나이다. 결국 양질의 작품생산은 고사하고 지원금의 본질적인 가치마저 떨어지게 하는 것이다. 또한, 앞서 강조한 것처럼 지원 결정까지의 과정에서 어느 때보다 공정하게 진행되고 있다고 하더라도 정부 혹은 자치단체가 주도하면서 전체 시스템을 관리하고 감독하는 기능이 절대적으로 부족한 것에서도 원인을 찾을 수 있을 것이다. 즉, 예산 규모에 관계없이 공적예산이 지원된 작품의 절대평가를 통해 지원금이 목적에 맞게 사용되고 있는지, 어떤 성과를 가져왔는지에 대한 철저한 피드백이 없다는 것이다.

외부에서 지원 주체를 보는 시각도 크게 다르지 않다.

지금까지 주관적인 인식의 개입, 그리고 수혜단체가 제출하는 정산자료에만 의존하다 보니 몇몇 행위자들에게 마르지 않는 우물이라는 잘못된 인식의 빌미를 제공한 것이 아닐까 하는 의구심이 그것이다. 또 다른 것으로는 정부의 단위 정책에 의해 만들어지고 있는 '소외계층을 위한 공연예술'의 경우를 얘기할 수 있다. 단순하게 정책적 배려에 의한 것이 아니라 실제 소외계층이 어떻게 향유하고 있는지, 어떤 인식을 하고 있는지에 대한 분석이 필요함에도 공연 상황에 대한 기본적인 조사에만 그치고 있다. 다시 말해서 일반의 애호가들과 비교할 때 체감지수가 다를 수 있기 때문에 소외계층 향유 능력의 변화 정도와 자발적 재관람 비율이 얼마나 되며, 이에 따른 삶의 질이 어떻게 변화되고 있는지에 대한 분석에서 사업의 방향성과 가치를 찾을 수 있음에도 그런 과정은 거의 생략되고 있다.

이러한 상황을 단순히 평가시스템의 부재, 인력의 부족, 예산 부족 등을 이유로 정당화하면 안 된다. 정부 혹은 지방자치단체가 예술인의 의견이나 향유자의 소리에 조금만 귀를 기울이면 쉽게 해결될 수 있기 때문이다.

긍정과 부정, 성공과 실패, 찬성과 반대가 공존하는 것이 현대사회의 당연한 현상이긴 하지만 보다 많은 의견을 듣고 공통 분모를 찾아간다면 이견의 폭을 좁힐 수 있음은 분명하다. 이것이 오늘날 우리나라 공연예술에 대한 보다 명확한 위치를 정립할 수 있게 할 것이다.

예술인 역시 이러한 상황과 현실을 인정할 수 있어야 한다. 특히, 예술진흥을 위해 사용된 공공 재원에 대하여 보다 객관적인 성과분석이 이루어질 수 있도록 스스로 책임 의식이 수반되어야 한다. 이것이 발전적 시스템으로서의 한국형을 추구할 수 있음을 자각하여야 한다.

다른 한편으로는 예술계 종사자 중 적지 않은 사람들은 우리나라 예술진흥을 위한 지원사업의 문제점 중 하나로 예술인, 혹은 예술단체의 범주가 명확하지 않으며, 순수예술과 상업예술에 대한 구분도 모호하다고 토로하고 있다. 실제 공연단체가 제작하는 작품 성향이 점차 상업예술을 포함하는 것에서 이런 논란을 만들어 내고 있다.

이러한 표현은 예술진흥사업에 참여하는 순수 예술단체의 프로그램에 대중적 인기가 높은 가수나 배우 등을 포함하거나 아예 대중예술 중심의 프로그램으로 시류에 편승하고 있다는 것에 기인하고 있다. 물론 이를 일부러 구분하면서 괜한 논란을 확대할 필요는 없다. 하지만 상업예술은 민간 자본에 의해 발전되는 것이 바람직하다는 것이 당연한 논리이며, 정부의 예술진흥정책이 순수예술에 적용되는 것이라고 본다면 이에 대한 명확한 기준이 제시되어야 함은 당연하다. 그리고 정부의 지원 확대에도 불구하고 예술인의 창작품 발표 기회는 여전히 부족하며, 예술 활동에 따른 경제적 수입이 저조하다는 인식 또한 변함없음을 인지하고 있어야 한다.

이러한 인식은 앞서 기술한 공적자금의 효율성 부족에서 비롯되고 있음은 분명하다. 정부, 혹은 지방자치단체의 지원사업에 신청되는 공연예술 중 대중 예술인이 포함되어 있거나 전체 프로그램을 대중예술에 두고 있는 작품의 경우 지원 대상에 적합한지에 대한 보다 명확한 해석과 기준이 있어야 한다. 그래야만 지원 정책의 정체성이 모호하다는 일반의 인식을 불식시킬 수 있으며, 원래의 목적과 지향점이 지켜질 수 있는 것이다.

결국 공연예술 진흥을 위한 정책개발이나 일선 기관에서의 사업에서 좀 더 세밀한 접근을 통해 한국형의 새로운 모델이 제시되어야 한다는 것에 귀결된다. 따라서 우리나라 예술진흥을 위한 지원시스템

의 개선은 문화체육관광부를 비롯한 관련기관의 권리와 책임, 예술인의 권리와 책임이 중요하게 강조될 것이며 이를 통해 한국형 예술 행정이 정착되어야 한다.

재차 강조하는바, 우리가 인식하고 있는 한국형 공연예술의 가치는 생산되는 작품의 수준에서 찾을 수 있음은 분명하지만, 그 가치가 정체되거나 저해되고 있는 중요한 원인이 시스템에서 비롯된다면 결국 시스템의 개선을 통해 정당한 활동을 수행할 수 있는 기반 제공이 우선일 것이고, 예술인의 활발한 활동은 그다음에 요구되어야 하는 것이다.

향후 우리나라 공연예술에 대한 정부의 지원이 지금보다 더 확대될 것이며, 더불어 예술에 대한 국민의 관심도 역시 높아질 것임을 예상한다면 지금부터 정책의 명확한 지향점에 대한 점검과 발전적 방향이 설정되어야 한다.

덧붙여, 정부 정책이 정해지면 지방자치단체는 각 지역의 특성에 맞는 예술 행정이 실행될 수 있도록 충분한 논의가 따라야 한다. 지방 분권이 광범위하게 요구되고 있는 상황에서 문화예술의 육성, 발전이 오롯이 중앙정부의 몫인가, 지방정부의 몫인가를 고려해야 한다는 뜻이다.

우리나라 공연예술의 가치향상은 당연히 예술인의 몫이긴 하지만 다른 한편으로는 시스템에서부터 비롯되고 있음을 간과해서는 안 된다. 권리와 책임 의식이 무엇보다 중요하다.

공연예술의 가치 실현

문화정책의 본격적인 전개를 가능하게 했던 것은 1972년 문예진흥법이 제정되면서부터이다.

이 시기 우리나라의 정책은 강력한 근대화를 지향하고 있었으며, 정책을 통해 세계 속에 우뚝 설 수 있는 민족으로 다시 태어나는 것을 목표로 하였다. 따라서 문예진흥법의 제정은 문화의 중요성을 인식하면서 19세기 말 유행했던 사회진화론과 같은 세계관이 정책적으로도 접목될 수 있는 구체적인 행위로서 시대적 환경에 의해 나타난 것으로 볼 수 있다.

이후 동유럽 사회주의의 몰락으로 동유럽 국가 간 문화교류가 본격적으로 시작된 1980년대부터 우리나라의 문화정책은 이전에 강조되었던 민족문화의 창달과 같은 정신적인 깊이를 추구하기보다 물리적 영역의 확대를 중시하는 서구의 합리주의적 사고가 도입되기 시작했다. 이러한 경향은 글로벌화에 의한 국가 간 경쟁이 심화하면서 변화된 것으로, 고유한 정신적 가치와 삶의 방식보다 과거 문화유산을 통해 현대적 개념의 문화개발과 발전이라는 세계의 흐름에 의한 것이다. 또한 예술진흥의 중요성이 부각되면서 문화적 역량 기반의 확보를 위해 예술에의 직접적인 지원 형태로 정책 기조가 본격적으로 변화되었다. 이는 1997년 12월에 시작된 국가 경제위기에도 불구하고 예술진흥 정책이 강화되는 것에서 나타나고 있다.

이 시기에 예술인들은 문화예술의 경쟁력 강화를 위해 문화시설 등의 민영화를 비롯하여 문화재단 설립을 요구하였고, IMF의 제재 조치에 의해 기업 등의 구조조정과 함께 정부 조직까지 축소하여야 하는 상황에서 몇몇 도시의 공공 문화공간은 민영화로의 변신을 꾀할

수밖에 없었다. 또한 2000년에는 국립극장을 책임운영기관으로 선정하여 민간 전문인에게 경영을 일임함으로써 문화공간 운영의 내실을 기하고 공연예술의 활성화 및 다변화를 시도하였다.

이는 문화정책의 변화와 함께 예술 행정의 새로운 유형을 만들어내는 계기가 되었음은 분명하다. 즉, 문화정책의 목표 설정과 예술 행정의 필요성, 그리고 운영의 선진화가 강조되는 시대적 상황에서 문화예술이 종래의 부수적이고 종속적인 위치에서 벗어나 국가 발전의 전략으로서 필수적이고 핵심적인 기능이 필요하다는 상황인식이 그것이다. 전문적이고 체계적으로 정책을 구현할 수 있는 행정의 필요성이 강조된 것이다.

이와 더불어 예술의 전문성이 이전보다 강화되면서 문화산업에 대한 인식과 함께 경제적 논리가 도입되었다. 하지만 문화예술 분야에 대한 경제적 논리가 오히려 비약되면서 오늘날의 고유한 문화 혹은 예술에 대한 정체성이 희석되거나 장르의 구분을 모호하게 하는 원인이 되었다고도 할 수 있다.

이를 현대적 의미의 정책과제 혹은 하나의 문화현상으로 본다면 전체의 발전을 유도한다고 주장할 수 있다. 하지만 예술인의 시각에서 본다면 각각의 해석에는 분명 차이가 있었을 것이며, 그 차이에 의해 비약된 경제 논리가 만들어지는 원인을 제공했을 수 있음을 짐작하게 한다.

어쨌든 순수예술이 문화산업을 견인할 수 있다는 이론을 기반으로 공연예술의 수요 증가를 위한 공공성의 확대에 중점을 둔 것은 예술의 전문성 강화와 함께 장기적인 차원에서의 미래지향적인 결정임은 틀림없었다. 이와 함께 기업 주도의 메세나 운동 등 재원의 다각화, 중앙과 지방정부의 협력으로 국제경쟁력 강화에 초점을 맞추기 시작

하였다.

여기까지는 분명 선진국 형태의 모습을 보인 것으로 판단할 수 있다. 다만, 추구하는 방향으로의 성과를 위해서는 보다 효과적이고 체계적인 지원시스템을 통한 인식의 발전이 있어야 하며, 이를 통해 공연예술이 선진국의 보편적 인식 수준까지 도달되는 것이 가장 이상적이었음에도 결과론적으로 본다면 그러한 특성을 당시에는 간과했거나 고려하지 못한 것으로 볼 수밖에 없다.

공연예술의 가치는 분명 정부의 효과적인 정책과 유기적인 행정과 지원시스템 그리고 예술인의 활동과 함께 각각의 책임감의 인식강화에서 비롯되는 것이다.

현재 상황에서 본다면 지난 30여 년 동안 우리나라 공연예술의 현실은 그 규모 면에서 비약적인 발전을 가져온 것은 분명하다. 하지만 이에 비해 공연예술 단체의 자생력 강화를 위한 노력에는 상대적으로 그렇지 못했던 것 또한 사실이다. 특히, 공연예술의 가치향상을 위한 노력에서 결정되어야 하는 공적 지원금의 수혜가 정작 결정 과정에서는 그 원칙이 무시되면서 오히려 작품의 질적인 부분이 아닌 단순 활동성에만 치중하고 있는 예술인 혹은 단체에 돌아가는 경우가 적지 않다는 불만이 공공연하게 거론되고 있는 것에서 이러한 주장은 설득력이 있다.

정부 스스로 예술의 전문성 강화라는 본래의 지향점과 달리 공공성 확대에만 기준하면서 선의의 경쟁구도가 형성되지 않는 상황을 정부가 주도적으로 만들었기 때문일 것이다. 이러한 상황에서 대다수 예술인의 발전적 요구가 차단되면서 예술의 가치가 오히려 떨어지는 결과로 이어졌음은 당연할 뿐 아니라 지원 정책의 효과성에도 의문을 가지게 하는 원인을 제공했다.

또 다른 원인으로는, 문화재단의 역할에서도 찾을 수 있다.

정부의 문화정책에 기반하여 각종 사업을 진행하는 것이 재단의 주요한 기능임은 부인할 수 없지만 그럼에도 불구하고 지역의 환경에 적합한 독자적인 사업이나 프로그램 개발이 재단의 또 다른 역할이라고 본다면 적어도 지금까지는 이에 적극적이지 않았다는 것이 대표적인 여론일 것이다. 물론 거의 모든 재원이 정부와 지방자치단체로부터 주어지는 것이기 때문에 예산 사용에 어느 정도의 제약을 받을 수밖에 없고, 목적사업 외에 사용할 수 없다는 것을 모르는 바 아니다. 그렇다 하더라도 목적사업의 범위 내에서 지역의 특성을 살리면서 효과를 배가시킬 방법 또한 없진 않았을 것이다.

이 부분에 대한 다른 의견이 있을 수 있다. 하지만 여기서 거론하는 것은 정책 방향성, 혹은 재단의 운영에서 각 지역의 특성에 맞게 일정 부분 사업의 방향 설정이 가능할 것임에도 적극적인 개발이 이루어지지 않았던 아쉬움을 토로하는 것일 뿐, 운영 자체가 잘못되었다는 뜻이 아니다.

재단의 존재가치가 결국 해당 지역 문화 및 예술의 보존과 개발, 그리고 발전에 있다면 기본적인 가치에 대하여 끊임없이 고민하여야 하는데 그러한 모습보다 정부나 지방자치단체의 방침에 따른 사업수행이 재단 역할의 모든 것처럼 보인다는 인식이 적지 않다.

다른 하나는, 지금의 재단 운영이 정부 정책에 따른 사업들과 지역 예술인의 활동성에 맞춰져 있으며, 예술인뿐 아니라 향유층의 저변확대를 위해 상당한 노력을 하고 있음을 당연히 인정하고 있다. 다만, 효과적으로 집행되어야 할 지원 예산의 경우 대부분 소액다건의 배분으로 인해 지원된 작품은 당초 계획된 규모를 대폭 축소할 수밖에 없는 상황이 반복되고 있을 뿐 아니라, 매년 같은 단체 혹은 비슷한 장르에

만 지원되는 구조적 문제점이 지적되고 있다는 것이다. 그러다 보니 더 많은 지원금을 받기 위해 작품제작비를 과다 책정하거나 선정 확률을 높이기 위해 작품을 과대포장 하는 등의 도덕적 해이를 유발하는 악순환이 반복되고 있음은 더 이상 비밀스러운 내용이 아니다. 또한, 이에 근거하여, 이제는 다수 예술인의 의견처럼 예술단체의 존립만을 위하는 의미의 지원이 아닌 작품의 질적 평가에 의한 집중지원 방식, 즉 다액소건 지원으로의 전환이 실질적인 공연예술의 발전을 꾀할 수 있다는 당연한 논리가 적용되어야 한다.

결국 효과적인 사업수행과 개발이 가능하도록 지원해 주는 문화재단 고유의 행정이 필요하다는 것이다. 좀 더 직접적으로 표현하면, 소액다건에 의해 혜택을 받는 단체의 증가가 곧 공연예술의 활성화를 이루고 있다고는 할 수 없을 것이며, 반대로 다액소건에 의해 어쩔 수 없이 혜택을 받지 못하는 단체가 늘어난다고 해도 이를 공연예술의 위축으로 보면 안 된다는 뜻이다.

매년 정부에 의해 발간되는 정책백서의 문화예술 분야를 보면 전년도의 지원금 규모에 따른 수혜단체의 활동성을 비롯한 성과가 긍정적인 것 위주로 자세하게 기술되어 있음을 볼 수 있다. 하지만, 이 백서에 기술된 내용의 외형만으로 문화 및 예술의 현상을 정확하게 진단할 수 있다고 믿는 예술인은 많지 않을 것이다.

결국 현재의 방식은 문화재단이 수행하고 있는 지원정책과 사업에 대한 불신감만 키우는 결과를 초래하게 될 것임은 분명하다. 따라서 무작정 방침에 의존하기보다 시대의 흐름과 예술인의 인식변화에 따른 각종 사업의 실효성을 보다 정확하게 측정할 수 있는 기능과 함께 급변하는 공연예술 현장에서 선도적 역할 수행을 위한 연구 기능이 요구되고 있다.

또한, 진흥 정책의 효과적인 수행을 위해서는 국고보조금과 지역 재원의 역할 분담이 필요하다. 이는 문화예술의 중앙집중식 진흥 정책에서 분리하여 지역 특성에 맞는 또 다른 정책의 개발을 유도하면서 우리만의 정체성을 확립하기 위함이며, 더불어 재원의 낭비를 막을 수 있을 뿐 아니라 궁극적으로는 우리나라 공연예술의 발전을 기할 수 있음이 분명하기 때문이다. 결국 이를 위해서는 먼저, 공연예술 지원시스템의 개선이 필요하며, 과정의 철저한 분석과 관리에 의해서만 정책이 지향하는 본래의 가치 실현이 가능하다는 것을 인식하여야 한다.

공연예술의 가치는 예산의 많고 적음에 우선하여 예술인의 노력과 공연예술 발전을 위한 중장기 계획이 수립되고 이의 단계적 실천이 이루어질 때 비로소 실현되는 것이다. 결국 지역별, 분야별 현장 상황을 고려한 정부의 확고한 의지에서 출발하여야 하며, 지원 주체와 수혜자로서의 예술인 각각의 권리 및 책임과 함께 효과적 미션이 제시되어야 한다.

현재 BTS로 대표되는 대중음악과 〈기생충〉, 〈오징어게임〉 등의 상업영화가 성공했다고 우리나라의 문화와 예술 전반이 세계시장에서 가치를 인정받고 있다는 것으로 착각하면 안 된다. 또한, 프랑스 파리에 K-팝 카페가 운영 중이며, 이곳이 SNS를 통해 핫플hot place로 소문나면서 프랑스 청소년들이 열광하고 있다는 사실에도 자만하지 말아야 한다.

지금까지 우리나라의 대중문화가 국가 가치를 증대시키는 데 큰 역할을 하고 있음은 분명하기 때문에 충분한 자긍심을 가져도 좋다. 하지만 그것들은 대부분 대중예술에 치중되어 있으며, 좁게는 특정인에 집중되어 있음을 간과하지 말아야 한다는 뜻에서 하는 말이다. 그

가치가 영원하지 않다는 것, 그것이 대중문화의 특징일 것이다.

다시 순수예술 분야의 공연예술로 돌아와서, 우리나라의 경제가 발전하면서 선진국의 지위가 확보되었고, 더불어 우리나라를 찾는 해외 관광객에 의해 국가이미지 또한 높아져 있음을 부인할 수 없다. 하지만 문화예술 선진국에서 우리의 순수예술을 판단할 때 그들은 과연 어느 정도의 수준으로 생각할까? 우리나라 예술단이 유럽에서 공연했을 때, 그들이 보내는 아낌없는 환호와 기립박수에 우리는 착각하고 있지는 않을까? 이제는 우리의 순수예술이 대중예술의 그것처럼 세계에 그 가치를 확고히 할 수 있기를 바라고 있다.

일본의 가부키, 중국의 경극은 빈번한 공연을 통해 전통예술을 보전하고 발전시키기 위해 노력하고 있다. 또한 중국과 일본의 오케스트라들은 국제적인 활동으로 자국의 문화와 예술 보급을 위해 노력하고 있으며, 이를 정부 차원에서 접근하고 꾸준히 지원하는 이유를 알아야 한다.

지금 우리나라의 전통음악인 정악을 특별한 날 TV를 통하지 않으면 볼 수 없는 근본적인 이유가 뭔지, 셰익스피어로 대표되는 클래식 연극을 보기 힘든 현재 상황에 대한 원인이 뭔지 알아야 한다.

민간 예술단체의 경우가 아니다. 민간 예술단체는 시대의 변화, 국민의 요구에 민감하게 대응하지 않으면 예술 활동의 유지가 쉽지 않기 때문에 그들에게 전통과 가치를 지키는 것이 의무임을 강조할 수 없기 때문이다. 여기에 해당하는 단체는 국공립예술단체이며, 이들 단체의 설립 목적과 운영 목표가 자명함에도 시류에 편승하고 있는 듯해서 하는 얘기이다.

이제는 국민에게, 좁게는 후학들에게 전통음악의 가치를 느낄 수 있도록 해 주어야 하며, 좋은 클래식 음악과 연극을 통해 공연예술의

발전적 방향성을 제시할 수 있어야 한다. 더 이상 전통과 정통의 존재적 가치를 스스로 외면하고 있다는 인식을 주면 안 된다.

진지한 분석이 우리 모두에게 필요한 시점이다.

공연예술의 변화와 미래

문화체육관광부와 (사)예술경영지원센터가 공동으로 발간한 '2021년 공연예술조사'를 보면 중앙정부와 지방자치단체에서 지원했던 공공예술예산 규모가 총 2조 8,551억 원 정도이며, 이 중 중앙정부가 3,179억 원, 지방자치단체가 1조 9,672억 원을 부담한 것으로 표시되어 있다. 물론 문화예술과 관련된 전체 규모이다. 이를 분류해서 공연예술 분야의 경우만 보면 6,398억 원으로 약 28% 정도를 차지한 것으로 표시되어 있어 단순 비교이지만 전체 규모와 대비해서 많아 보이지 않는다.

하지만, 이 예산 대부분이 공연시설과 공연예술의 지원사업에 사용되었다면 결코 적은 예산이라고 할 수 없음은 분명하다. 또한, 이 정도 규모의 예산이 매년 주어진 것이라고 본다면 그동안 우리가 체감할 수 없을 정도로 막대한 예산이 이미 사용되었을 뿐 아니라, 공연예술 발전을 위해 지원되었기 때문에 당연히 우리나라 문화예술, 특히 공연예술 분야는 분명 비약적인 발전을 했을 것이라고 미루어 짐작을 가능케 한다.

이를 기준으로 지난 3년간만 유추해 보더라도 약 2조 원에 육박하고 있기에 그러한 추론은 당연하다. 하지만 일선에서 활동하고 있는 예술인 혹은 예술경영자에게 정부로부터 지원된 예산에 비례하여 우

리나라의 공연예술이 그만큼의 발전이 있었냐고 물어본다면 현실적으로 긍정적인 답을 얻을 가능성은 크지 않을 것으로 판단할 수 있다.

그 이유는 어디에서 찾아야 할까?

우선 가장 큰 이유로 이미 앞부분의 '공연예술의 가치실현'에서 언급된바, 이 예산이 마르지 않는 우물처럼 매년 같은 규모이거나 증액되면서 어김없이 주어지는 반복적 현상에 의한 지원금의 인식적 가치하락에서 찾을 수 있다. 물론 이것을 직접적인 원인으로 단정할 수 없다. 다만 이 지원금이 사용되는 과정에서 작품의 질적 수준에 우선하여 지원금을 받아내는 것에 오히려 더 큰 노력을 하고 있다면 지원 정책의 효과성이 크지 않을 것임은 분명하기 때문이다.

지원받은 예술단체의 관계자 혹은 지원 주체의 관계자에게 상당히 죄송한 표현이지만 몇몇 예술인들은 지원 예산을 '먼저 보면 임자'라든가 혹은 '눈먼 예산'이라는 자조적인 표현을 하곤 한다. 이런 표현에 대한 이유를 이미 여러 번 강조하였다.

오늘날 우리나라 서민 정책에 대한 불신이 커지면서 특히 2~30대의 젊은 세대들은 상당한 좌절감을 느끼고 있다고 한다.

집값이 너무 올라서 아무리 노력해도 집 장만이 어려워지고 있으며, 이에 따라 가정을 이루어야 한다는 당연한 논리마저 흔들리고 있다는 뉴스가 마음을 무겁게 하고 있다. 그러다 보니 청년 세대들로부터 우리나라가 점점 희망이 없어지고 있다는 미래의 불확실성으로 인해 가상화폐 등의 투자에 마지막 희망으로 걸고 있는 사회적 현상이 만들어지고 있다.

뜬금없는 얘기지만 만약 매년 예술인에게 주어지는 이 예산으로 작은 아파트를 지어 젊은 세대들에게 나눠준다면 차라리 그 효용성에는 확실한 효과를 가져올 것임에는 분명하다. 이것이 수년 정도만 반

복된다면 집값과 물가가 안정될 것이다. 또한, 젊은 세대들에게는 큰 희망과 함께 가정을 이루게 되면서 출산율이 높아지는 등 사회 전반에 상당한 긍정적 변화를 불러올 수 있을 것이다.

물론 말도 되지 않는 논리의 비약이다.

이런 답답한 얘기는 관련 분야 지원이 전폭적으로 이루어지고 있는 상황에서 예술인들이 조금만 노력한다면 특히 우리나라의 공연예술은 충분히 발전할 수 있을 뿐 아니라 문화와 예술의 선도 국가로서 가능성을 충분히 만들어 갈 수 있음에도 크게 변화되고 있지 않는 현실에 의한 자조적 표현이다.

이제는 공연예술이 어떻게 변화될 것이며, 일반 대중들의 공연예술에 대한 인식 변화가 어떻게 흘러갈 것인지에 대하여 보다 실질적인 대응을 고민해야 할 시점이다. 어쩔 수 없는 현실에 순응하기보다 미래의 가치를 우리 스스로 만들어 가야 한다.

일상에서 공연예술의 표현과 방법이 변화되고 있음이 충분히 감지되고 있을 뿐 아니라 현실에서 이미 많은 시도를 하고 있다. 바로 AI(artificial intelligence)로 대표되는 인공지능과 VR(virtual reality)로 대표되고 있는 가상현실이 그것이다.

현재, 인공지능을 탑재한 AI 복지사가 혼자 생활하는 어르신을 돌보는 서비스가 진행되고 있으며, 버추얼 인플루언서가 광고시장에 등장하면서 모델의 역할뿐 아니라 가수로 데뷔하는 사례까지 만들어지고 있다. 그뿐만 아니라 이미 무용 공연에 로봇이 등장하여 무용수들과 합을 맞추거나, 기계학습의 일종인 딥러닝Deep Learning을 통해 현존하는 모든 고전음악을 숙지한 인공지능 작곡가가 베토벤 스타일의 고전음악을 즉석에서 만들어 이를 오케스트라가 연주하게 하는 등 다양한 시도를 하고 있다. 이러한 시도는 이미 20여 년 전에 우리나라에서

도 있었다.

바로 아담이라는 사이버 가수의 등장이 그것이다.

당시의 아담 역시 지금의 가상 인물처럼 광고모델로서, 그리고 가수로서 앨범도 발매하였다. 가상의 개념이 없었던 상황에서 새로운 시도였기 때문에 어느 정도의 효과는 있었으나 일종의 애니메이션처럼 인식되면서 오래가진 못했었다. 하지만 오늘날의 버추얼 인플루언서가 처음 광고에 등장했을 때 누구도 가상 인물임을 인지하지 못했고 실제 모델로 착각할 정도로 정밀한 표정과 동작을 보였으며, 매혹적인 목소리와 따뜻한 메시지로 인해 인간의 감성을 그대로 느낄 수 있었다.

만약 가상의 인물이 문화예술 분야에 본격적으로 도입된다고 예측한다면 현재의 공연예술 역시 상당한 변화가 있을 것임을 예측할 수 있다. 조금 과장해서 말한다면 기존의 음악회를 비롯한 대부분의 무대예술에 가상의 인간, 가상현실이 접목될 수 있을 것이며, 어렵기만 한 것으로 인식되고 있는 클래식 음악을 시각적, 감성적으로 쉽게 풀어갈 수 있을 것이다.

혹자는 이러한 가상현실이, 장치의 힘을 빌린 인공지능이 인간 본연의 감성까지 건드리지 못할 것이라고 얘기할 수 있다. 하지만 2016년, 우리나라 최고의 바둑 천재와 대국을 두었던 인공지능 알파고의 예를 볼 때 이 또한 자신 있게 말할 수 없을 것이다. 당시 바둑에는 무한대의 수가 존재하며, 이를 읽고 해석하는 인간의 직관과 감성을 인공지능이 절대 따라오지 못한다고 했었다. 그렇기에 인간이 전승을 거둘 것으로 전망했지만 결과는 다섯 번의 대국에서 겨우 1승만 거두었을 뿐이었다. 알파고는 이미 수십 년 동안의 프로 바둑기사들의 대국이 CPU에 입력되었고, 수백만, 수천만 경우의 수에 대응할 수 있도

록 학습되었기 때문이었다.

그 후로도 수년이 흘렀고 인공지능과 가상현실은 비약적인 발전을 거듭해 왔으며, 앞으로도 어디까지 발전할지 가늠하기 어려울 만큼 빠르게 진화하고 있다.

상황이 이러하다 보니 공연예술 분야 역시 인공지능과 가상현실의 도입이 기정사실로 받아 들이고 있으며, 더불어 각종 콘텐츠까지 공급된다면 사람에 의해 표현되는 음악, 연극, 무용보다 훨씬 감각적이고 체계적으로 우리의 감성을 풍족하게 해 줄 것임이 분명해 보인다.

극단적인 표현이겠지만 가까운 미래에는 공연 실연자들의 활동에 상당한 제약을 받을 수 있을 것이며, 예술을 전공할 필요가 없어 예술대학의 존재론마저 위협받을지 모른다. 심지어 가상현실이 일상화되면서 예술생태계까지 없어질 수 있음을 예견하여야 한다. 인공적으로 만들어지는 예술이 절대 인간의 감성까지 지배하지 못할 것이라 장담하지 못한다는 뜻이다.

오늘날 공연예술에 종사하고 있는 많은 예술인이 지역의 발전을 위해, 우리나라의 발전을 위해 많은 노력을 하고 있지만 이제는 공연예술의 가치와 필요성, 그리고 가까운 미래에 어떻게 변화될까를 고민하고 대처하여야 한다.

정부는 정부대로, 예술인은 예술인대로 지금의 현실을 직시하지 못하거나 발전적 사고를 하지 못한다면 공연예술에 대한 우리의 가치를 만들어 갈 수 없다. 더불어 목표지향적 사회에서 정해진 목표만 이루면 그 과정에서 어떤 부작용이 있어도 괜찮다는 인식을 버려야 한다. 이제는 과정이 정당해야 한다. 과정만 옳다면 목표는 자연스럽게 이루어질 것이며, 시간도 단축할 수 있다.

아주 어렸던 시절, 선생님으로부터 주어진 수학 문제에서 답만 맞으면 됐었다. 문제를 푸는 과정은 선생님이 검사하지 않았기 때문에 마지막 숫자만 옆 사람 것을 보고 적으면 되었다는 뜻이다. 하지만 지금은 그 과정을 중요하게 생각하고 있다. 답도 중요하지만, 정해진 공식을 통해야만 그 문제의 의도를 정확하게 파악할 수 있기 때문이다.

이를 빗대어 우리나라 공연예술의 미래를 말한다면 지금까지의 예술 행위가 다다익선多多益善 즉, 소액다건의 지원으로 많은 예술인에게 혜택이 주어져야 한다는 방침을 가지고 있었기 때문에 어느 정도의 부작용을 감수하면서도 그 의미를 살릴 수 있었다. 하지만 이제는 그 과정과 결과도 중시되어야 하며, 이를 통해 공연예술의 수준을 높일 수 있어야 한다는 것으로 풀이할 수 있다. 결국 예술을 가상의 상황에 묶어놓은 채 예측으로만 대처하지 않아야 하며, 예술 발전을 위한 예술인의 경쟁을 유도할 수 있어야 한다.

공적 재원의 가치와 의미가 훼손되지 않도록 방심하면 안 된다. 창의적인 사고가 필요한 시점이다.

제 / 5 / 장
공연예술시장 분석

공연예술유통

　지금까지 기술한 것은 우리나라의 정책에 기반된 문화예술 분야의 환경과 행정, 그리고 예술인의 활동성과 관련된 일반적인 것들을 경험적 측면에 근거하여 다루었다. 따라서 예술 분야 관리자나 기획자 혹은 예술인의 실무적 차원에서 접근할 수 있는, 예술경영과 행정의 현실적인 내용들은 이 장에서부터 하나씩 풀어가고자 한다.

　현재 우리나라 주요 도시 문화공간에는 대부분 전문기획자가 활동하고 있으며, 이들을 통해 국내외 작품의 유통이 이루어지고 있음은 두말할 필요가 없다.

　일반적으로 공연예술 분야에서 활동하는 기획자의 경우 당연히 지역민의 연령대별 라이프 스타일, 선호하는 장르, 그리고 지역 예술인 위주의 인적 DB 등의 기본적인 정보는 물론이고, 넓게는 국내, 국외로까지 주요 사항에 대하여 숙지하고 분석할 수 있어야 한다. 그래야만 지역에 가장 적합한 작품을 유치하거나 제작할 수 있기 때문이

다. 이와 함께 자신의 발전적 철학을 업무에 녹여 낼 수 있어야 한다. 이는 기획자에게 요구되는 당연한 역량일 것이다.

흔히 축구를 비롯한 단체 스포츠에서 경기력의 완성은 전술을 완벽히 이해하고 적용하는 것에서 최상의 효과를 만들 수 있다고들 얘기한다. 이 표현이 비단 스포츠에만 적용되는 것이 아니다.

기획자가 지역의 예술적인 환경, 공연예술에 대한 이해가 없다면 다른 문화공간의 경우를 따라가거나 유행하는 장르에 치중할 수밖에 없는 상황이 만들어질 것이 분명해진다. 그렇게 된다면 결국 자신의 발전은 고사하고 지역의 발전까지 담보되지 못하게 되기 때문에 스포츠에서 얘기하는 효과적인 전술을 만들어 내기 위해서는 지역의 환경, 예술인의 활동성과 가치 등에 대한 이해와 함께 지역 발전을 위한 기획자의 공정한 철학이 요구된다고 할 수 있는 것이다.

너무나 당연한 얘기들이다. 하지만 대부분 기획자가 근무하고 있는 문화공간의 실무현장이 이러한 기본적인 이론이 적용될 수 있는 환경을 가지고 있을까 반문해 본다면 대부분 아니라는 것에 귀결될 것으로 짐작할 수 있다.

그 이유로, 우리나라의 조직구성 자체가 계급사회에 기준하고 있어 모든 업무가 수직적으로만 전달되고 있고, 실무자의 의견은 그저 의견 중 하나로 치부되거나 무시되는 경우가 적지 않기 때문이다.

이런 조직문화에서는 기획자의 역량을 제대로 펼 수 없을 것임은 자명하며, 더불어 작품의 유통에서도 쌍방향이 아닌 일방적인 상황만 주어진다.

작품의 유통이라 함은 공급과 수요의 합이 같아야 하며, 상호 간 발전적 의미 속에 추진되어야 하지만 주어진 상황은 그저 일방적 요구나 지시로 진행된다. 이러한 환경은 어제오늘의 얘기는 아니며, 특

히 공연예술 분야에서 더욱 두드러진다.

　이는 중앙에서 생산되고 있는 작품에 대한 선호도가 워낙 강하기 때문이기도 하다. 물론 인지도 높은 아티스트가 집중되어 있어 작품의 수준이 높을 수 있음을 인정한다. 하지만 유명 아티스트만 선호하는 일방적 상황들과 함께 기획자가 지역 특성에 맞는 작품을 생산하고자 해도 위의 이유로 상부에 의해 시도조차 해보지 못하는 경우가 적지 않을 것이라고 본다면 기획자의 고유한 역할은 사전에 차단되면서 결국 일방적 유통만 진행할 수밖에 없는 현실적 문제를 원인 중 하나로 얘기할 수 있다. 물론 모두에 적용된다고 할 수 없지만 그렇다 하더라도 조금씩은 비슷한 문제를 가지고 있다. 정도의 차이일 뿐이다.

　이러한 문제를 여기서 다루고자 하는 것은 아니다. 다만 각 문화공간에서 기획자의 역할이 그만큼 중요하다는 얘기를 먼저 하고 싶었을 뿐이다. 결국 우리나라에서의 공연예술이 유통되는 과정을 보면 그 시스템은 그리 복잡하지 않다.

　순수예술의 경우 예술단체는 제작비 일부를 정부로부터 지원받는 경우가 많으며, 국민의 원활한 문화생활 향유를 위해 완성된 작품 위주의 유통망 즉, 시장까지 정부에 의해 구축되어 있기 때문이다. 이뿐만 아니라 시장에 진출한 예술작품을 구매하는 문화공간에 시장가의 일부분, 즉, 각 지역의 재정자립도에 따라 많게는 80%까지 정부 예산이 지원되고 있다. 이러한 상황이다 보니 공연단체는 이러한 시장구조에 의존할 수밖에 없을 것이며, 문화공간은 지원이 이루어지는 작품 중 인지도 높은 출연자가 포함된 것을 선택하기만 하면 되는 것이다.

　그러나 예술단체의 입장에서 시장에 진출한다 해도 문화공간에서 선택하지 않으면 소용이 없기 때문에 그 확률을 높이기 위해서라도

대중예술과 결합할 수밖에 없을 것이며, 그러다 보니 결국 정부의 정책 지향점과 다르거나 혹은 점차적으로 본연의 가치와 멀어지는 현상이 반복되는 것이다.

만약 자본주의 시장경제에서 상품의 구성에 따라 선택의 중요한 변수로 작용하고, 그 변수를 줄이기 위해서라도 수요자의 요구에 맞출 수밖에 없는 원칙이 예술시장에서도 그대로 적용되기 때문이라고 한다면, 정부의 지원 이전에 권역별 문화공간의 수와 장르별 특성화 분석을 통해 생산자와 공급자, 그리고 향유자가 시장을 통해 서로의 욕구가 충족될 가능성이 높은 문화공간에 지원을 결정하는 방법도 생각해 볼 수 있다.

물론 현대에 와서 문화의 중요성이 부각되면서 국가 정책의 중요한 과제로 문화와 예술이 자리하고 있기 때문에 이 또한 도시간 격차에 의해 쉽지 않음을 이해할 수 있다. 하지만 중요한 것은 순수예술의 유통에서는 그러한 시장경제 논리가 적용될 수 없다는 점이다.

지금까지 우리는 극소수의 경우를 제외하고 순수예술이라는 매개체를 통해 수익을 창출할 수 없음을 이론적으로 배워왔고, 경험적으로도 이미 체험하고 있다. 그렇다면 예술의 유통은 어떻게 접근하는 것이 바람직할까? 여기에 대해서는 다양한 의견이 제시될 수 있을 것이다.

근본적으로는 결국 경제적 논리가 아닌 교류의 차원에서 예술의 유통이 접근되어야 한다는 것이다. 이를 위해서는 문화공간의 행정 능력도 중요하지만, 무엇보다 예술단체 스스로의 역량이 강화되지 않으면 긍정적 효과를 만들 수 없다. 따라서 자생력 강화를 위한 예술단체의 노력이 우선되어야 한다.

공적 예산의 지원만 기다리는 활동을 언제까지 지속할 수 있을까

에 대한 고민이 필요하며, 취약한 재정 기반, 관객 부재라는 현실적 문제들이 어디서부터 비롯된 것인지 복기해 보아야 한다.

예를 들어, 민간 오케스트라의 경우 연주회 일정 수 일 전, 몇 번의 연습만으로 무대에 서는 현재의 방식에서 탈피하여야 한다. 물론 그럴 수밖에 없는 상황을 모르는 바 아니나 전체 구성원의 의견을 모은다면 체계적인 프로그래밍, 합리적인 시즌제를 도입할 수 있을 것이며, 이를 기준으로 쉽게 지원금을 받을 수 있을 것으로 보기 때문이다. 만약 현재의 상황이 반복된다면 단체의 경쟁력은 급속히 떨어질 수밖에 없음을 알아야 한다.

지역 간 교류를 위한 행정력은 이러한 조건이 충족되어야 그 효과를 만들어 낼 수 있을 것이며, 순수예술 단체를 위한 예술시장이 더욱 활성화될 것임은 분명하다. 이는 문예회관 중심의 문화공간, 넓게는 자치단체의 문화예술을 주된 업무로 하는 행정 부서에도 똑같이 적용할 수 있다.

앞서 순수예술은 시장경제 논리가 적용될 수 없다고 기술하였다. 그렇기에 주요 국가에서는 막대한 예산을 사용하면서 자국의 전통문화와 예술을 보급하기 위해 정책적 배려와 행정력을 동원하고 있다. 여기에는 다른 국가의 예술가와 그 작품을 자국에 초청하는 경우를 포함하고 있다.

이를 기준으로 한다면 결국 각 지역에서 생산되고 있는 작품을 상호 초청하는 것도 하나의 방법이 될 수 있을 것이다.

대부분의 공연예술작품의 경우 해당 지역에서 일회성 공연으로 진행되는 것이 일반적인 상황이라면 다른 지역의 문화공간과 상호협의하에 최소한의 초청료 부담으로 작품을 교환할 수 있도록 행정력을 지원하는 것이다.

이 경우 지역민에게는 예술 향유의 다양성을 제공할 수 있을 뿐 아니라 예술단체는 버전업을 통한 작품의 효율성을 높일 수 있는 등 또 다른 의미의 발전적 동기를 부여할 수 있는 계기가 될 것임은 분명하기 때문이다.

예전에 이러한 방식의 유통이 시도된 적이 있었다. 앞서 기술한바, 정부의 직접적 지원이 발생하는 예술시장의 경우 중앙에서 제작된 작품들이 시장을 거의 독점하고 있는 상황에서 두 개 지방 도시의 문화공간이 상호 협의하여 각기 출품한 작품을 초청한 것이다.

지금도 크게 달라진 것은 아니지만 당시에도 중앙의 공연예술 작품에 비해 지방에서 생산된 콘텐츠는 상대적으로 수준이 떨어질 것이란 선입견으로 호응도가 크지 않았을 때였다.

두 문화공간은 이를 계기로 작품의 정기적 교류뿐만 아니라 공동 제작, 혹은 해외작품의 공동 초청까지 업무적 발전을 이루기도 한 것이다.

우리나라의 몇몇 도시는 MOU 등의 방법으로 자매도시의 관계를 맺고 있다. 이를 기준으로 정기적인 예술단체 교류가 활성화된다면 지역의 발전을 물론이고 양 도시의 시민 활동까지 그 폭을 확대할 수 있을 것이다. 더불어 문화공간의 가치상승이라는 부가적 효과까지 따라올 것임은 분명하다.

인지도 높은 예술인이 출연하는 공연예술을 통해 지역별 향유 격차를 없애는 것도 중요하다. 하지만 일정 부분은 공연예술 단체의 도시 간 교류 등 활동 범위를 넓힐 수 있도록 행정지원이 필요하며, 이러한 교류가 시민의 자긍심을 높일 수 있다는 사고의 전환이 필요하다.

특히 공립 문화공간 운영자는 공간의 가치증대 즉, 예술단체와 향유자의 가치가 무엇을 통해야 만들어지며, 어떻게 얻을 수 있는지 사

회적인 상호작용에 대하여 분석하고 이를 공유할 수 있도록 하여야한다. 이와 더불어 능력 있는 기획자 양성에도 힘을 쏟아야 한다.

공연예술 분야 전문기획자 역시 문화예술의 촉매 기능이 자신으로부터 비롯되고 있음을 증명하여야 한다. 어렵지 않다. 업무 방향성설정과 역할에서 쉽게 결정할 수 있는 부분이기 때문이다.

공연예술의 유통은 여기서부터 시작되어야 한다.

시대적 변화에 따른 마케터와 컬렉터

어떤 의미에서 무형의 상태로 볼 수 있는 공연예술 분야에서 상품을 매매하는 마케터marketer와 수집가로서의 컬렉터collector에 대한 의미를 적용하기엔 적절치 않다. 대부분 미술시장에서 사용되고 있는 용어들이기에 그렇다.

그럼에도 이 용어를 사용하는 이유는 미술시장에서 이들에 의해작품에 대한 보다 정확한 시각과 가치 측정이 이루어지고 있으며, 일반인이 우호적 인식을 가질 수 있도록 발전시키고 있기 때문이다. 따라서 예술경영자나 기획자가 이런 의미를 공연예술 분야에서도 느끼고 적용할 수 있기를 바라는 마음에서다.

미술시장의 경우 예전과 다르게 2~30대 청년층에서 젊은 작가의작품을 수집하는 현상이 생겼으며, 점차 확대되고 있다는 뉴스를 접한 적 있다.

일각에서는 우리나라의 악화된 사회경제가 대학 졸업자 등 청년들의 취직을 힘들게 하고 있으며, 미래에 대한 희망마저 불확실해진것에 대한 보상 심리라고 하기도 한다. 이에 따라 주식시장과 가상화

폐로의 투자로 이어졌고, 점차 그 개념이 미술시장으로까지 확대되고 있다는 것이다. 또한, 이즈음 뉴스로 보도되었던 경매시장의 사례가 청년들의 미술작품 수집으로 이어진 것이라는 시각도 있다.

모 작가의 A4 용지 크기의 그림 한 점이 평균 수천만 원에 거래되었고, 어느 정도 가치를 인정받는 작품은 수억 원에 거래되다가 뉴스가 보도된 시점에 사망하면서 불과 1개월 후의 경매에서 이 작가의 작품이 10억 원에 낙찰되었다는 내용이 그것이다. 물론 단순 비교이면서 일반적인 상황은 아니지만 청년들의 시선은 미술품의 가치를 주식시장보다 더 높게 보고 있다는 것이다.

어쨌든 미술작품 수집은 부유층의 전유물로 인식되었던 예전의 시각이 지금은 많이 바뀌었음은 분명하며, 이를 계기로 문화예술 전 분야에 대한 폭넓은 시각과 함께 예술의 높은 가치가 뿌리내리는 또 다른 계기가 되길 희망해 본다.

실제 지금까지 공연예술 시장의 흐름을 볼 때 마케터와 컬렉터에 대한 정의를 내리는 것은 가능하지 않다. 그 이유로 컬렉터라 함은 수집가로서 작품을 개인 소유화하는 것을 말하는데 공연예술 분야의 경우 마케터로서의 제작자는 존재하고 있지만 컬렉터로서의 향유자는 그 작품을 소유할 수 없기 때문이다.

좀 더 풀어서 얘기하면, 향유자들이 없으면 작품으로서의 가치는 정지될 수밖에 없으며, 미술작품처럼 개인이 소유할 수 없기 때문에 향유자들에게 선택되지 않는다면 해당 작품의 가치는 제로일 수밖에 없다는 뜻이다.

이러한 의미에서 볼 때, 결국 앞서 기술한 저작권 혹은 지적재산권이 제작자에게 부여되고 있긴 하지만 구조적으로 마케터, 컬렉터와는 다른 의미라고 말할 수 있다.

다만 여기서 말하고자 하는 것은 마케터와 컬렉터의 상호관계를 공연예술 분야에 적용해 보고, 오늘의 상황에서 창작자, 제작자, 공연장 운영자 그리고 향유자까지 각각의 역할을 되짚어 보면서 이를 통해 발전적 의미를 가지기 위해서이다.

우선 공연예술을 기준으로 할 때 그 유통과정을 살펴보면, 예술단체가 공연장을 대관하여 연습된 작품을 직접 무대에 올려 대중의 소비를 유도하는 제작과 유통을 수행하는 경우가 가장 일반적이다. 이 과정은 지역별 문예회관으로 대표되는 공연장 대부분의 운영 방식에서 비롯되고 있다.

실제 공연장이 가지고 있는 기본적인 가치는 지역 예술의 발전을 지향하고 있지만 자체적으로 콘텐츠를 만들 수 있는 역량을 갖추지 못했기 때문으로 볼 수 있기 때문이다.

간혹 특별한 목적성에 의해 지역 공연예술 단체와 공연장의 협업으로 작품이 만들어지기도 하지만 실제 이러한 경우는 많지 않다. 이는 시립예술단체를 보유한 문화공간도 크게 다르지 않다. 또한, 자치단체가 주최하는 대규모 이벤트 혹은 특정한 시기에 그 목적에 맞게 콘텐츠가 만들어지기도 하지만 예술의 활성화와는 어느 정도의 거리가 있을 수밖에 없는 것이다.

더불어 시립예술단체를 보유하고 있는 자치단체 혹은 문예회관의 콘텐츠 개발이 각 단체에 의해 진행되기 때문에 해당 문예회관 조직 구성상의 운영팀에 의해 콘텐츠가 만들어진다고 할 수 없는 것이다. 따라서 현재의 문예회관 조직별 업무를 보면 예술인 혹은 일반인을 대상으로 하는 공연장 대관과 국내외 인지도 높은 예술인과 단체를 초청하는 것에 국한되어 있다고 해도 틀리지 않을 것이다.

이는 문예회관이 매년 10월경, 다음 해에 추진할 공연예술 작품을

선별하는 연간 계획을 수립하는데 이 계획서가 앞서 기술한 방향성에서 크게 벗어나지 않게 결정되고 있는 것에서 나타나고 있다.

경험적 가설을 전제로 한다면, 지역의 예술인 혹은 단체를 통한 콘텐츠 개발보다 중앙에서 이미 완성된 작품이거나 국내 투어를 진행하는 해외 예술인 혹은 단체의 비중이 훨씬 크다는 것이다. 물론 양질의 작품을 통해 문화시민으로의 감성 함양을 위한다는 대의명분을 가지고 있긴 하지만 여기에는 또 다른 함정을 가지고 있음을 간과하고 있다.

그것은 문예회관의 존재적 가치를 향상시키는 방법으로 뮤지컬로 대변되는 상업예술과 유명 대중가수의 공연을 지역에서 진행하는 것이 가장 효율적이며, 지역민으로부터 이에 상응하는 호응을 이끌 수 있다는 생각이 그것이다. 즉, 이러한 공연이 객석 점유율을 높일 수 있을 뿐 아니라 기관의 연간 운영 평가에서 좋은 점수와 함께 차기년도 예산 확보를 위한 일종의 가성비가 가장 높다는 단순 인식이 대부분을 차지하고 있다는 뜻이다.

각 문예회관들의 이러한 업무 형태가 무조건 좋지 않다는 것이 아니다. 다만 문화공간 설립 당시의 기본적인 지향점, 자치단체가 지향하는 문화 혹은 예술 도시로의 발전을 위해서는 무엇이 필요하고 또 우선되어야 하는지를 고민하여야 할 것이며, 공론화할 필요가 있음은 당연하기 때문이다.

결국 열악한 운영을 할 수밖에 없는 민간의 순수 공연예술 단체의 창작 환경 개선을 위해서는 문예회관의 마케터, 컬렉터 역할이 절대적으로 필요한 것이며, 이러한 과정이 지역 예술의 발전을 견인할 수 있음은 분명하다.

결론적으로 말한다면 서두에 기술한 것처럼 우리나라 상황에서는

공연예술분야의 마케터와 컬렉터 구분은 사실상 가능하지 않으며, 그렇지 않다고 하더라도 실질적인 의미는 없다. 다행히 국내에서 이러한 개념이 적용되는 경우가 전혀 없지는 않다.

그것은 바로 예술경영지원센터가 주관하면서 해외단체가 포함된 '서울아트마켓'과 한국문화예술회관연합회가 국내 작품 위주로 진행하는 '제주해비치아트마켓'이 그것이다.

여기에서 선별된 국내외 작품이 각각의 아트마켓에 출품되고, 국내 문예회관은 이들 작품 중 해당 지역에 적합한 작품을 선택하는 방식이다.

선택된 작품은 제작사에 의해 제시된 가격에 가계약을 통해 구매를 결정하며, 추후 정식 계약과 함께 문예회관이 정하는 날짜에 공연이 진행되는 것이다.

여기까지는 분명 기본적인 마케터와 컬렉터의 개념이 성립되고 있다. 다만 출품된 작품이 중앙에서 제작된 것들이 대부분이며, 시장경제 논리에 따라 인지도 높은 예술인이 출연하는 작품을 선호할 수밖에 없겠지만 각 문예회관에 의해 선택되는 작품이 이들을 중심으로 이루어지면서 정작 각 지방에서 생산된 작품은 그만큼의 관심을 받지 못하는 것이다.

간혹 지역에서 제작된 작품이 출품되더라도 선호도에서 떨어지기 때문에 선택될 가능성은 현실적으로 크지 않다.

아쉬운 부분은 이러한 아트마켓을 개최하는 데 소요되는 필요예산이 문화체육관광부와 예술경영지원센터를 통해 국고에서 전액 지원되고 있다는 것이다. 또한, 해당 작품을 구입하는 문예회관 역시 공적 예산을 사용하고 있음에도 정작 지역 예술의 고른 발전을 지향하는 정책적 의미가 강력하게 요구되고 있지 않다는 점이다.

오래전에 우리나라 영화가 홍콩 영화, 할리우드 영화에 밀려 외면받았던 때가 있었다. 이때 영화인들은 영화산업 보호를 위해 일정 기간 국산 영화만 상영하도록 의무화한 스크린 쿼터제를 요구하였다.

1967년 시행령이 만들어졌고, 1984년 개정된 영화법에 의하면 각 영화관은 국산 영화를 연간 40% 즉, 146일 이상 상영하여야 하며, 대도시의 경우 외국 영화를 상영한 뒤에는 국산 영화를 반드시 상영토록 규정하였지만 민간 자본에 의해 운영되는 극장과의 상반된 이해관계로 시행 과정에서 많은 논란을 일으켰었다. 그러다가 2006년, 미국과의 FTA 협상으로 연간 73일로 축소되어 현재까지 유지되고 있지만 지금은 우리나라 영화산업의 수준이 상당히 높아져서 법적인 구속력이 사실상 의미가 없어졌다. 이러한 발전에는 영화인의 상당한 노력이 있었다는 사실에 주목하여야 한다.

우리나라 공연예술계도 전국의 예술인에 의해 이러한 규칙이 요구되어야 한다. 그래서 정부가 지원하는 작품을 지역 문예회관이 유치할 때 지역에서 생산된 작품도 의무적으로 선택할 수 있도록 쿼터제와 같은 제도적 보완이 만들어져야 한다.

지역별 문예회관의 입장에서 중앙에서 활동하는 인지도 높은 예술인에 의해 완성된 작품과 해외 예술인의 초청공연에 비중을 둘 수밖에 없는 현실을 알지만 차기 연도의 공연 추진계획을 수립할 때, 지역 예술인의 활동성 강화에도 최소한의 배려가 필요함을 인식하여야 한다. 이 또한 지역 문화와 예술의 발전, 지역민의 문화와 예술 향유 다양화라는 문예회관 건립 당시의 목표를 달성하는 바로미터이기 때문이다.

이와 함께 각 지역에서 활동하는 예술인 혹은 예술단체와 직접 콘텐츠를 연구하고 필요한 작품을 생산하는 등의 제작자이자 마케터로

서의 역할도 담당하여야 한다. 물론 대도시와 중소도시의 지역별, 문예회관별 인적자원이나 규모가 각기 다르기에 일반적인 상황은 아니지만 그럼에도 대부분 문예회관이 이름을 붙인 기획공연의 범주에 이러한 것까지 중요하게 포함되어야 한다.

오해할 수 있기에 조금 덧붙인다면, 대부분의 문예회관은 지역 예술인을 위한 기획 사업을 진행하고 있다. 다만 여기서 거론하는 의미는 지역 예술인에게 맡겨진 역할이 유명 예술인을 유치하기 위한 부수적인 것에 머물고 있다는 뜻이다.

물론 지역 예술의 발전을 위해 양질의 콘텐츠를 개발하는 문예회관도 있기에 모두에 일률적으로 적용되는 것이 아니다. 어쨌든, 지금의 업무방식이 이미 수십 년 전부터 고착되어 왔기 때문에 쉽게 개선되진 않겠지만 시대의 변화에 따라 이 역시 발전적으로 바뀌어야 함을 인지하여야 한다.

문예회관의 이러한 역할과 사고의 전환은 상당히 중요하며, 그러한 노력이 이제는 필요할 때이다.

시장기능에 따른 공연예술의 가치 측정

공연예술의 일반적인 평가는 그리 어려운 부분은 분명 아니지만 그렇다고 마냥 쉬운 부분 또한 아니다.

실제 특정 공연이나 단체의 콘텐츠 생산능력에 대하여 객관적인 평가의 공론화는 절대적으로 필요한 것이며, 이를 통해 문화예술의 발전이 진행되어야 함은 두말할 필요가 없다. 이러한 이유로, 분야별 객관적인 평가 작업이 이루어지고 있냐고 물어본다면 긍정적으로 대

답할 용기가 없다. 굳이 부연 설명을 하지 않아도 일선에서 활동하고 있는 예술인은 어느 정도 수긍할 것으로 짐작할 수 있다.

지금까지의 내용에서 가장 많이 언급된 용어가 '공적예산의 지원금'과 '문화정책에 기반한 예술행정'일 것이며, 이 두 가지를 어떻게 활용하느냐에 따라 문화와 예술의 발전은 물론이고, 우리나라의 국격이 달라진다고 강조했었다.

그렇다면 평가가 어렵지 않음에도 객관적인 작업이 이루어지지 않는 이유는 무엇 때문일까? 혹자는 문화예술이 정치적으로 이용되면서 정부의 입맛에 맞는 활동을 요구했기 때문이라고 얘기하거나 아니면 평론가가 없기 때문임을 주장하고 있다.

전자의 경우, 앞서 기술한 바 있는 예술인 블랙 리스트가 그 예일 것이다. 당시 예술인들은 이에 따라 좋은 작품을 생산하는 데 한계가 분명히 있었음을 기억하면서 정부의 예술정책에 상당한 불신을 품었다고 한다. 하지만 이것이 작품에 대한 정당한 평가를 못 하는 직접적인 원인으로 보기는 어렵다. 그렇다면 평론가가 없다는 후자의 경우는 어떨까?

이 또한 사실이라고 단정할 수는 없다. 왜냐하면 현재 우리 주변에서 평론가로 활동하고 있는 전문가들이 있으며, 지면을 통해 이들의 평론을 접할 수 있기 때문이다.

이뿐만 아니다. 몇몇 언론사의 경우 예술분야 전문기자가 존재하고 있어 대중은 이들을 통해 해당 작품에 대한 질적 정보를 얻고 있기도 하다. 하지만 이 경우 거의 작품 내용을 위주로 하고 있으며, 지원금의 가치와 효율성, 작품의 수준과 적절성, 그리고 예술시장의 반응 등 전반적이고 객관적인 평가가 아니기에 여기서 말하는 시장기능과 예술의 가치와는 그 효용성이 다르다. 하지만 이들의 평가 혹은 평론

이 시장의 기능을 유도할 수 있으며, 그 가치까지 측정할 수 있는 기본이 됨은 분명하다. 그렇다면 여기서 말하고자 하는 시장기능에 따른 공연예술의 가치가 어떻게 매겨지고, 그 근거는 무엇일까에 대한 의문이 남는다.

우리가 가장 신뢰할 수 있는 가치 측정을 몇몇 아티스트에 기준해서 본다면 바로 세계적인 콩쿠르에서 수상하는 경우일 것이다. 실제 우리나라 출신의 피아니스트, 바이올리니스트가 세계적인 콩쿠르를 제패한 뒤 그 아티스트의 가치가 상당히 높게 평가받고 있는 것이 그것이다. 그들로 인해 우리 국민은 상당한 문화적 자긍심을 느낄 것이며, 더 많은 아티스트가 세계적 콩쿠르에서 두각을 나타내길 바라고 있다.

물론 특별한 경우이며, 분명 일반적인 상황은 아니다. 그리고 여기서 말하고자 하는 내용 또한 아니다. 무엇보다 우리나라에서 꾸준히 활동하고 있는 예술인에 대한 평가를 통해 그들의 정당한 가치와 활동성이 보장되는 것이 무엇보다 중요하기 때문이다.

예전에는 정부가 문화예술을 정치적으로 이용했기 때문에 시장기능에 따른 예술의 가치 측정이 무의미했던 적이 있었고, 평론을 접하긴 했지만 정확한 평론이라기보다 문화예술의 저변확대를 위한 내용이거나 지극히 단편적인 감정이 더 많이 다뤄졌기 때문에 이와 연결하기엔 무리가 있었다. 무엇보다 일선에서 일반적으로 느낄 수 있는 것만으로 일반화할 수 없지만 평가와 평론에서부터 비롯되는 예술시장의 지엽적인 것에서도 몇 개의 원인을 얘기할 수 있다.

첫 번째는, 우리나라에서 활동하는 대부분 예술인이 크든 작든 어느 정도의 네트워크가 형성되어 있으며, 설사 전혀 모른다고 해도 한 단계만 거치면 연결될 수 있다.

이에 따라 특정 단체의 공연을 평가할 때 평론가가 자의적으로 감상하고, 그 결과를 공표하는 경우는 많지 않으며, 설사 그렇다 하더라도 쓴소리할 경우, 괜한 시비로 이어질 수 있다는 염려 때문인지는 모르지만 웬만해서는 정당한 평론보다 적당한 선에서 마무리하게 되는 것이다. 여기에는 언론사 등에 의해 특정 공연에 대한 평론을 의뢰받거나 해당 단체로부터 직접 부탁받는 경우가 포함된다.

두 번째는, 몇몇 경우를 제외하면 언론사가 공연예술에 대한 평론을 기사화하는 경우가 많지 않다는 것이다.

앞서 표현한 것처럼 괜한 시비가 생기는 것을 차단하기 위한 것인지는 모르지만 특히 공연예술 분야에서의 평론을 다루는 것에 상당히 인색한 것은 사실이다.

다른 한편으로는 언론사 스스로 평론가에 의한 예술의 평가 자체를 무의미하게 인식하고 있을 가능성도 있을 것이다. 어떻든 이러한 상황은 우리의 문화예술의 가치에 대한 무관심에서 비롯된 것인지 모른다.

세 번째는, 예술인 혹은 예술계에 종사하고 있는 경영인이나 행정인에게서 이에 대한 원인과 해답을 찾을 수 있을 것이다.

이는 공연예술 단체 대부분이 지금까지 자생력 강화를 위한 노력이 부족했던 것이 현실이기 때문이다. 물론 예술의 질적 수준을 높이기 위해, 그리고 정부로부터 비롯되는 지원 혜택을 받기 위해 상당한 노력을 기울여 왔음은 분명하다. 하지만 이것만으로 자생력을 키우고, 공연예술의 가치를 만들기 위해 노력했다고 할 수 없을 것이다.

전 세계적으로 가장 많이 공연되고 있는 장르가 음악 분야이기 때문에 이 장르를 예로 든다면, 적지 않은 단체들은 정부의 지원이 결정되어야 비로소 몇 번의 연습을 거쳐 무대에 오를 수밖에 없는 현실적

문제를 가지고 있다.

물론 모든 연주단체에 적용되는 것이 아니지만 자체적으로 보유한 연습실도 없이 단체가 운영되는 경우가 많기 때문에 상시적인 연습이 사실상 가능하지 않다는 것이 현실적인 문제점 중 하나임은 틀림없다. 따라서 이러한 단체에 의해 발표되는 작품의 질적인 평가 자체가 무의미해질 수밖에 없을 것이며, 이러한 상황에서 자생력을 논할 수 없음은 당연한 것이다.

물론 지원 주체에 의해 예산이 지원된 연주회의 기본적인 평가 작업이 이루어지고 있긴 하다. 하지만 연주 인원, 프로그램, 객석 점유율 그리고 청중의 반응 등이 지원사업에 대한 평가의 대부분을 차지하고 있기에 이런 방식의 평가로는 연주단체의 질적 수준과 지원사업에 대한 발전적 의미를 찾을 수 없다.

이외에 우리나라 중소도시 이상의 각 지역에서 활동하고 있는 민간 연주단체의 수가 결코 적지 않다는 것에서도 원인을 찾을 수 있다. 이는 음악학과를 보유한 대학의 수가 그만큼 많다는 뜻도 되지만 무엇보다 이들이 졸업 후 전공과 관련된 일을 하면서 안정적인 생활을 영위할 가능성이 거의 없다는 현실적인 문제도 분명 존재하고 있다. 결국 정부로부터 비롯되는 공적자금에 이들의 활동이 담보될 수밖에 없는 것이다.

이러한 문제가 지속될수록 결국 민간 연주단체의 전체적인 수준은 하향 평준화로 이어질 것이며, 예술시장 역시 시장의 기능을 하지 못하게 됨은 당연한 사실일 것이다. 물론 의욕적으로 활동하면서 연주력을 높이기 위해 상당한 노력을 기울이는 연주단체가 없지는 않다.

또한 민간에서 운영하는 극단과 국악 단체들처럼 어렵게 유지하

면서도 사명감을 가지고 활동하는 사례 또한 적지는 않다. 그렇다 하더라도 예술의 가치를 높이면서 제대로 된 예술시장을 확보하기 위해서는 정부는 물론이고 일선에서 활동하고 있는 예술인, 예술경영인, 기획자들의 우리나라 문화와 예술의 가치를 높이기 위한 각고의 노력이 무엇보다 우선되어야 한다.

다시 강조하지만, 예술을 전공하는 청소년이 점차 줄어들고 있는 현실에서 각 예술대학, 특히 지방의 예술대학은 수년 전부터 신입생을 확보하지 못하는 정원미달 사태가 이미 반복되고 있음에 주목하여야 한다. 음악대학, 미술대학, 무용대학 등 예술대학의 통폐합이나 축소는 이미 시작되었고, 이런 상황은 이미 10여 년 전부터 예견되었지만 대학 구성원은 이를 심각하게 고민하지 않았음을 인정하여야 한다.

이는 시장기능과 예술의 가치를 얘기한 앞의 내용과는 별개의 문제이다. 자생력 강화는 우리의 노력으로 충분히 극복할 수 있지만 가장 중요한 인적자원이 부족하거나 없다면 시장의 기능과 가치를 논할 필요조차 없는 것이기 때문이다.

예술의 가치를 찾지 못하고 있는 현실 속에 전공자마저 축소되고 있는 지금의 상황이 좀 더 지속된다면 5년 후, 혹은 10년 후 예술학과의 폐과라는 수순을 밟아갈 것이며, 결국 우리나라 순수예술의 존립에 대한 위기까지 분명 찾아올 것이다. 그때 뒤늦게 후회해도 버스는 이미 떠나고 없다.

예술인의 복지향상을 위한 관련 법의 재정이 예술의 가치를 인정받기 때문이 아님을 굳이 말할 필요가 없듯이 정부의 지원 정책으로 우리나라 예술시장이 그 기능을 다하고 있다는 착각을 하지 말아야 하며, K-팝과 K-드라마가 우리나라 문화와 예술의 가치를 만들어 내

고 있다는 착각에서도 벗어나야 한다.

　분명한 것은, 이제 예술인과 향유자로부터 예술의 또 다른 가치를 찾을 수 있는 노력을 기울여야 하며, 다각적이고 지속적인 연구가 필요한 시점이다.

제3부

예술경영과
예술행정의
본질적 접근

제 / 6 / 장
공연예술 기획과 제작

기획과 제작이란 어떤 의미인가?

예술 전공자들은 흔히 기획과 제작은 누구나 할 수 있는 것쯤으로 쉽게 생각하고 있다.

민간 예술단체를 기준으로 보면 대표에 의해 이런저런 무대공연이 추진되고, 실무적인 부분 역시 진행되는 과정에서 대표의 지시만 수행하는 1인만 있으면 되기 때문에 어려워 보이지 않아서다. 이러한 과정은 공립 예술단체 역시 별반 다르지 않다. 대부분의 공립 예술단체는 기획자로 지칭되는 전문 프로그래머를 보유하고 있음에도 감독 혹은 지휘자에 의해 모든 과정이 결정되고, 그것이 일반적인 상황이다 보니 작품 제작의 방향성에도 기획자 스스로 적극적인 의견을 제시하기보다 감독의 지시에만 충실하는 것을 기획자의 역할로 인식하는 것이 대부분이다.

감독은 작품의 제작과 관련하여 결정권, 주도권을 당연히 가지고 있으며, 이를 부인할 수 없다. 하지만 기획자의 전문성이 감독의 역할

을 효과적으로 보조할 수 있음에도 이를 인정하는 경우가 많지 않다. 이런 상황이기에 기획자의 역할이 어렵지 않고 또, 누구나 할 수 있다는 인식을 하는 것이다. 다른 한편으로는 예술 전공자이기 때문에 기획자의 자격이 당연하게 주어지는 것으로 착각하고 있을 수도 있다.

당연히 비전공자보다 업무의 수행 능력이 유리할 수 있다. 하지만 이들이 기획 업무에 대한 전문적인 지식을 쌓기 위한 노력도 없이 그저 음악을 비롯한 예술을 전공했다는 사실만으로 기획이나 제작 업무에도 자질을 가지고 있다는 인식을 한다면 이치에 맞지 않으며, 인정받을 수도 없다.

문제는 공연예술 실기 전공자에게 기획, 홍보, 마케팅, 결과에 대한 기록 등의 전문적인 업무가 부여되면 안 된다고 주장하진 못한다는 것이다. 그것은 우리나라 민간 공연예술 단체의 조직구성이 아직은 전문적인 행정에까지 미치지 못하고 있으며, 따라서 극히 단편적인 인식일 수 있기 때문이다. 무엇보다 조직구성의 효율성과 그 필요성이 예술인으로부터 제기되어야 하는데 이 또한 아직은 무관심에 가깝다.

실제 우리나라에서 활동하고 있는 대부분의 민간 공연예술단체에서 가장 도드라져 보이는 것이 바로 비효율적인 조직구성이다. 물론 몇몇 예술인은 기획팀, 홍보 및 마케팅팀 등이 구성되어야 조직적으로 효율적인 운영이 가능하다고 주장하고 있지만 그냥 이론적인 사항일 뿐, 실제 이렇게 구성된 단체는 없다고 해도 크게 틀리지 않을 것이다.

이는 대도시의 몇몇 공립예술단을 제외한 중소도시 공립예술단의 경우에서도 크게 다르지 않다. 앞서 기술한 것처럼 기획, 홍보, 마케팅 분야를 전문적인 업무로 생각하기보다 예술 전공자라면 누구나 할 수 있다는 인식과 함께 다른 한편으로는 감독에 의해 모든 과정이 결정

되고 추진되는 상황에서 이의 필요성이 부각되지 않기 때문이다. 또 다른 원인으로, 대부분의 예술단체 대표 혹은 감독은 이들에 대한 인건비 등 예산의 부재에서 찾고 있다. 하지만 이 또한 이들의 가치를 생각하지 않는 것에서 비롯되고 있다.

그 이유로, 민간 예술단체의 경우 소속된 단원들이 정해진 인건비 없이 활동에 따른 수당만 주어지는 경우가 일반적이라고 본다면 이들의 인건비에 대한 부담 역시 크지 않을 것이기 때문이다. 물론 현실을 모르는 주장이라고 할 수 있다. 하지만 정부 혹은 지방자치단체의 지원으로 공연예술분야 기획자 양성을 위한 아카데미가 운영되고 있으며, 여기서 배출되는 청년들은 현장에서 많은 경험을 쌓을 수 있기를 희망하고 있다. 서로의 이해관계가 성립될 수 있는 것이다.

결국 인식적 차이에서 이러한 구조가 당연하게 유지되면서 큰 불편을 느끼지 못하는 것이다. 그렇다고 모든 민간 예술단체에 이러한 조직 이론이 적용되어야 한다고 주장할 수 없다.

현실적으로 정기적인 공연계획을 수립할 수 있는 환경이 아니며, 규모가 큰 단체일수록 운영비는 고사하고 연주에 필요한 예산 마련에도 절대 자유롭지 못하다는 것이 이유이다. 그럼에도 지금까지 우리나라의 경우에서 인적자원만 확보된다면 예술단체 구성에는 어려움과 제약이 없으며, 이에 따라 경쟁력의 하향 평준화를 부추기는 등 위의 상황이 악화하고 있다. 특히 연주단체가 그렇다.

매년 많은 연주자가 대학을 통해 배출되고 있지만 수입이 보장되는 소수의 국공립 연주단체를 제외하곤 자신의 역량을 보여줄 수 있는 곳은 결국 어렵게 운영되고 있는 민간 예술단체 외에는 없을 것이며, 경쟁력 확보가 사실상 어렵기 때문이다.

결국 의지만으로도 예술단체를 구성할 수는 있지만 미미한 활동

으로 단원들에게 최소한의 수입이 보장되지 않는 등 운영 자체가 어려워질 것이며, 결국에는 예술단체의 이름만 유지하거나 해체할 수밖에 없는 상황이 반복되고 있는 것이다.

어쨌든 대부분의 예술단체는 지휘자 혹은 감독으로서의 대표가 운영의 결정권을 가지고 있으며, 공연이 진행될 경우에도 기획을 비롯하여 프로그래밍, 홍보의 방향성까지 대표에 의해 일방적으로 추진될 수밖에 없다. 따라서 단체의 일정에 따라 단원 간 연락이나, 악보, 대본의 복사 등 기본적인 행정 업무는 단원 중 1인이 대표의 지시에 의해 수행하고 있으며, 지원사업의 신청서를 작성할 때 대외적으로는 기획자 등으로 표시되고 있지만 조직적으로 단체가 운영되고 있다고 말하기엔 부족할 수밖에 없는 것이다. 이런 상황이 우리나라 민간 공연예술단체의 일반적인 상황이며, 마찬가지로 이에 대한 필요성이 간과되고 있을 뿐 아니라 그 개선책이 요구되고 있지도 않다.

조직구성에서 이러한 상황이 계속되고 있는 것은 활동 지향적 사고를 하고 있기 때문으로도 볼 수 있다. 즉, 다른 문제는 차치하고 단체 구성의 궁극적인 목표인 공연만 할 수 있으면 된다는 것이다.

이러한 사고의 중심에는 적어도 공연예술의 활동에 있어서는 업무의 기본적인 프로세서를 갖출지라도 행정적인 전문성까지 가지고 있을 필요가 없다는 단편적 생각 때문일 것이다. 즉, 공연예술단체는 작품의 반복적인 연습 과정을 거쳐 무대에 올린다는 가장 기본적인 프로세스를 가지고 있는데, 제품의 연구, 제조, 홍보, 판매처 확보 등 다양한 일을 하여야 하는 기업처럼 전문적인 업무의 구분은 필요하지 않다는 뜻일 것이다. 하지만 공연예술의 가치를 통해 단체 발전을 지향하는 생산적 의미에서 본다면 절대 그렇지 않다.

기획이란, 공연예술의 이론과 장르별 국내외의 흐름, 그리고 예술

시장에서 우리 단체가 어떤 가치를 인정받고 있는지 정확하게 인지할 수 있어야 하는 것이기 때문에 공연예술단체의 규모와 상관없이 심미적 전문성이 훨씬 더 많이 요구되고 있다. 이뿐만 아니라 기획자에 의해 업무가 진행될 경우, 단체의 성격에 따른 활동 방향성이 더욱 정확하게 분석됨으로써 무형의 가치가 만들어질 뿐 아니라 궁극적으로는 지원 주체 등 외부의 우호적인 시각까지 담보될 수 있는 것이다.

무형의 가치를 기반으로 하는 예술경영, 예술기획은 추측으로 진행될 수밖에 없다. 하지만 그 추측이 단순히 느낌에만 의존하는 것이 아니라 지금까지의 누적된 자료와 수치화로 분석된 추측이어야 한다.

상업예술 분야에서는 이미 오래전부터 기획, 홍보, 마케팅 등 분야별 전문적인 조직이 운용되고 있으며, 추측의 수치화를 통해 상당한 경제적 효과와 함께 산업 전체의 발전을 이루고 있음에 주목할 필요가 있다.

뮤지컬과 영화의 경우가 그렇다. 이들 제작사는 조직별 업무가 명확하게 구분되어 있을 뿐 아니라 각 부서에서 진행되고 있는 과정이나 얻어지는 결과까지 모든 정보가 공유되면서 최상의 효과를 만들어 내는 것이다.

새로운 작품을 제작하는 과정에서도 기획 부서에 의해 세계시장의 흐름과 현대인의 니즈를 광범위하게 수집, 분석하고 그 결과가 공유된 이후에 기본적인 제작 방향성이 결정되는 것이다. 이러한 과정은 제작에서의 오류 최소화와 시장에 출품되었을 때 최상의 효과를 발생할 가능성을 높게 한다. 물론 전략적 리스크를 줄이기 위함이기도 하다.

이뿐만이 아니다. 생산된 작품의 해외 진출이나, 해외 작품의 국내 공연에 필요한 라이선스 계약을 위해 국제부를 설치하거나 전문가를

배치하는 등 적절한 대응을 하고 있다. 이는 시대적 흐름에 따라 조직의 구성을 발전적으로 변화시키기 위한 유기적 노력의 결과임은 분명하다. 이렇게 본다면 우리나라 상업예술의 경우 이미 선진국 이상의 조직을 운영하고 있다고 해도 과언이 아니다.

공연예술 분야 역시 이와 다르지 않음을 분명하게 인식하여야 한다. 상업예술과 같은 조직까지는 아니더라도 최소한 한 사람이라도 전문적인 기획자가 필요하다. 이를 통해 지역적 특성과 예술시장의 현황 분석, 전국의 문예회관 대상의 마케팅을 비롯하여 정부의 지원 정책에 대한 정확한 접근으로 단체의 부가적 가치를 만들 수 있는 것이다.

여기서 언급된 부가적 가치는 이론과 분석력을 갖춘 기획자에 의해 단원의 보다 명확한 활동을 위한 동기를 부여할 수 있으며, 정부로부터 예술지원 사업이 활발하게 수행되고 있는 현 상황에서 지역과 단체에 적합한 콘텐츠의 개발까지 가능하다는 뜻의 포괄적인 표현이다.

또 다른 하나는, 우리가 당연하게 인식하고 있는 계급에 의한 수직적 조직문화를 얘기할 수 있다.

발전적 조직 형태를 가진 선진국의 경우 계급과 나이에 관계없이 수평적 관계가 설정되어 있어 자유로운 의사소통으로 효과적 업무가 가능하도록 운영되고 있을 뿐 아니라 기업 혹은 단체의 발전을 위한 하급 직원의 의사까지 존중되면서 발전적 효과를 만들어 내고 있음은 이미 알려진 사실이다. 하지만 우리나라와 같은 수직적 구조에서는 상관의 지시가 부당하거나 발전적이지 않음에도 이를 거부하지 못할 뿐 아니라 설사 발전적 의미의 반대의견을 제시하더라도 상관으로부터 무시당하는 상황이 만들어질 수밖에 없다. 지금까지 우리는 이를 당연하게 받아들여 왔다.

"아닌 것을 아니라고 말할 수 있는 용기"라는 어느 광고 문구가 있었다. 만약 이 카피처럼 직장에서 상관의 지시를 정당하게 거부한다면, 그리고 그것이 한 번 두 번 반복된다면 어떻게 될까. 굳이 얘기하지 않아도 그 결과를 쉽게 예상할 수 있다. 이제는 여기에서 벗어날 수 있는 용기 또한 필요하다.

요즘 스타트업 혹은 1인 창업에 대한 관심이 청년층을 중심으로 확산하고 있다. 초창기 과감한 창업으로 기반을 닦은 기업체는 창업 당시부터 수평적 조직문화를 만들었고, 지금은 계급의 구분마저 없애면서 좋은 성과를 만들고 있는 회사들이 적지 않다. 대기업에서도 이러한 조직문화를 도입하고 있음은 분명 정도 이상의 가치가 있기 때문일 것이다.

다행인 것은 예술경영, 혹은 예술행정으로의 관심이 점차 커지고 있으며, 이를 학문으로 다루는 대학도 많아지면서 예술단체의 체계적인 운영을 통해 효율성을 높일 수 있다는 인식이 커지고 있다는 것이다. 또한, 입시를 앞둔 고등학생 사이에서의 예술기획, 넓게는 예술경영과 행정에 대한 관심은 분명 희망적이라 할 수 있다. 이에 따라 실무경영에서의 공연예술 제작 방식에도 조금씩 그 변화를 읽을 수 있다.

가령 공연이나 연주회를 준비하는 연출가, 지휘자, 혹은 안무가들이 기업들의 치열한 경쟁 속에 노출되고 있는 행정 기반의 기술과 원리들을 실제 공연 현장에서 활용하고 있는 것을 예로 들 수 있다. 즉, 기업의 팀워크와 프로젝트 관리, 성과와 같은 실무 활동을 공연의 제작 단계에서부터 조금씩 적용하면서 예술 행정의 틀을 만들어 가는 것이다.

이 과정에서 만들어지는 이들의 리더십은 전체 프로덕션을 어떻게 진행하여야 할지를 결정하는 중요한 요소로 작용함은 당연하다.

공연 제작의 준비는 분야별 전문가들에 의해 비롯되는 집단적 관리 활동의 특성이 있기 때문에 예술인을 비롯하여 음향, 조명, 무대 등의 분야별 디자인과 스태프들로 인해 생기는 복잡한 역동성에 주의를 기울이고 있으며, 원래 목적한 양질의 작품 완성을 위해 분야별 적절한 동기가 부여될 수 있도록 효과적인 시간 활용과 예술인, 스태프 등 인적 관리 기술을 통해 갈등을 최소화하고 있는 것에서 발전적 변화를 불러오고 있다. 이렇게 본다면 결국 공연을 성공적으로 개최하기 위한 예술행정 기술은 경제적 효과를 창출하기 위한 기업 운영과 다를 바 없다고 볼 수 있을 것이다.

지금까지의 내용은 사실상 예술계에 종사하는 사람이라면 모두 인지하고 있는 것들이다. 그럼에도 지난하게 기술한 것은 단체를 이끌고 있는 예술인 대표의 운영 방식에 있어 지금보다 더 큰 광의적 개념을 가지길 바라는 마음, 자신만이 단체를 이끌어갈 수 있다는 독단적인 사고에서 벗어나야 한다는 뜻에서 비롯된 것이다. 더불어 대학에서 예술경영 전공을 시작하는 사람들에게 더욱 근원적인 문제를 먼저 알고 학문으로의 접근을 바라기 때문이기도 하다.

이러한 이유로, 지나간 것이거나 오늘 우리에게 처한 현실을 복기하지 않으면 아무리 좋은 제언이라 할지라도 우리의 발전을 기대할 수 없을 것이다. 평소 우리 주변에서 흔히 "우리가 발전하기 위해서는 쇄신이 필요하다.", "혁신적인 사고를 갖춰야 우리가 발전한다."라는 얘기를 너무나 쉽게 하는 것을 목격하고 있다.

하지만 간혹 그 뜻을 제대로 알고 있을까? 남들이 즐겨 사용하니 뒤처지지 않기 위해 나도 그 유행어를 사용하는 것이 아닐까? 혹은 정작 자신은 전혀 무관한 행동을 하면서 말로만 혁신을 부르짖고 있는 것은 아닐까? 라는 생각을 하게 한다.

이러한 의문은 결국 혁신을 부르짖어도 결국 제자리로 리셋되는 경우가 사회 곳곳에서 일어나고 있기 때문이며, 실무적 차원에서 충분히 공감할 수 있는 범위에서 전문기획자의 필요성을 강조하기 위한 마음에서 비롯된 표현이다.

전문기획자, 홍보전문가, 마케팅전문가 등 우수한 자원은 많이 있다. 또한, 분야별 전문적인 직업을 가지기 위해 이를 목표로 노력하면서 실무적인 경험을 쌓고 싶어 하는 사람들도 적지 않다.

분명한 목적성을 가지고 어떻게 접근하느냐에 따라 내 주변에서 이들을 확보하기엔 그리 어려운 일이 아닐 것이다.

기획 단계에서의 기본 방향 설정

이 부분에 대하여 대부분 예술인은 인식적 필요성을 크게 느끼지 못하고 있다. 물론 문예회관에서 근무하고 있는 기획자 등은 매년 10월경이면 차기 연도의 예산 확보를 위해 기획공연 계획을 수립하는 등 기본적인 방향을 설정하고 있음은 주지의 사실이긴 하나 여러 번 강조한 것처럼 지역의 특성이나 지역민의 향유 다양성을 고려하기보다 유행하는 작품, 모두가 즐길 수 있는 흥미 위주의 작품이 우선하기 때문에 여기에서 얘기하고자 하는 본질적인 개념과는 어느 정도의 거리가 있다. 설사 그렇다 하더라도 이렇게 수립된 연간 계획은 뜻 그대로의 계획일 뿐이기 때문에 윗선의 지시 혹은 편의에 의해 변경되기도 한다. 특히 흥행성이 부족하거나, 혹은 전석 초대 공연이라 할지라도 관객 확보에 취약한 순수예술의 경우가 특히 그러하다. 결국 문예회관의 존재적 가치를 공연예술 작품의 흥행성에 두고 있다고 해도

크게 다르지 않은 것이다.

실제 공연예술에서 기본적인 방향 설정은 상당히 중요하다.

이는 예술단체뿐만 아니라 개인적인 예술 활동에서도 필요하며 중요하게 작용한다. 무릇 예술인이라면 최고 수준의 예술적 능력을 갖추고 대중들 앞에 나서기를 원하고 있으며, 자신으로부터 표현되는 예술의 가치를 대중에게 인정받고 싶어 한다.

단체를 이끄는 지휘자, 감독의 경우도 마찬가지이다. 우리 단체가 최고의 무대를 만들 수 있는 능력을 갖출 수 있기를 바라고, 또 대중들에게도 인정받기를 원하는 것이다. 그렇다면 그 능력을 갖추기 위한 부단한 노력이 수반되어야 함은 당연하지만, 일반적으로 적용되고 있지는 않는 것 같다.

세계에서 가장 유명했던 탐험가 존 고다드John Goddard는 꿈을 이루는 가장 쉬운 방법을 이렇게 얘기했다. "꿈을 이루는 가장 좋은 방법은 목표를 세운 뒤 그 목표를 단계별로 세분화해서 목록을 만들고, 쉬운 것부터 하나씩 실천한다면 어느 순간에 그 꿈을 이룰 수 있게 된다."라는 것이다.

그 자신도 15세 때 자신의 꿈으로 127개의 인생 목표를 세웠고, 47세가 되었을 때 104개의 목표를 이루었을 뿐 아니라 이후에도 그의 꿈은 600개로 끊임없이 늘어났고, 2013년 사망할 때까지도 목표를 성취해 나갔다고 한다.

이 또한 모든 사람이 실천할 수 있는 일반적인 것은 아니다. 각자의 발전을 위한 최소한의 노력은 필요하기 때문이다. 이는 연구, 공산품의 생산 등과 같이 노력에 비례해서 성과가 당연히 나타나는 것과 달리 무형의 가치를 추구하는 예술, 스스로 자신의 발전적 모습을 쉽게 인지할 수 없는 예술인의 경우에는 더욱 그러할 것이다.

우리나라에서 개인적으로 활동할 수 있는 공연예술은 특별한 경우를 제외하고 생태적으로 거의 가능하지 않은 것이 현실이다. 독주회, 1인극, 독무 등의 형태가 있긴 하지만 여기서 말하는 경우의 사례는 아니다.

개인이든, 단체든 나와 우리의 명확한 정체성을 인지하고, 그 안에서 실현할 수 있는 기획력이 수반되어야 한다는 것은 당연하고도 분명한 사실이다. 공연예술 일정을 만들어야 하는 경우 '누가, 언제, 어디서, 무엇을, 어떻게, 왜' 라는 육하원칙에 따른 기본계획이 그것이다. 해당 콘텐츠를 여기에 적용해 보면 보다 명확한 목적과 목표 설정이 가능하다. 이것이 기획의 원론이다.

공공 문화공간에 근무하는 기획자의 경우 대부분 공연이나 전시회를 진행할 때 이 원칙에 따르고 있다. 그렇지만 매번 콘텐츠는 바뀌는데 날짜, 예산 등의 숫자와 제목을 제외하고는 이미 지난 기획서의 내용을 복사하는 경우 또한 적지 않다.

기획공연이든 기획전시든 매년 비슷하게 진행되기 때문에 특별한 형식이나 경우가 거의 없어 날짜를 비롯한 숫자만 바꾸어 작성해도 무리가 없다고 생각할 수 있는 것이다. 물론 같은 장르, 같은 형식의 것에서 매번 이 원칙에 기준하여 전혀 다른 의미를 사용한다는 것 또한 에너지 낭비일 수 있다.

그렇지만 적어도 기획이라 한다면 공간의 가치를 높이기 위해 어떤 콘텐츠가 필요한지, 해당 콘텐츠가 왜 필요한지에 대한 고민과 함께 최소한의 방향 설정은 되어야 그 가치를 만들어 갈 수 있는 것이다.

앞서 표현한 것처럼 우리 주변의 조직문화로 인해 기획자의 철학을 실무적으로 적용할 기회가 많지 않음은 분명하다. 하지만 작성하는 기획서에 이러한 최소한의 노력이 포함되어야 긍정적 미래를 가져

올 수 있을 것이다.

이와 더불어 기획자는 자신이 거주하고 활동하고 있는 지역의 문화적 특성과 현황, 장르별 예술인의 활동성에 대한 정확한 정보를 당연히 숙지하고 있어야 한다. 이를 위해서는 나름의 방법으로 분야별 DB를 확보하고 교차 분석하여야 하며, 이를 통해 새로운 콘텐츠를 개발할 수 있는 능력을 가지게 되는 것임을 이미 강조한 바 있다.

알고 있는 것이긴 하지만 정작 필요할 때 사용하지 못한다면 그 기회를 놓치는 것이기에 다시 한번 복기하고, 분명히 기억하면서 실무에서 활용할 수 있기를 바라는 마음으로 강조하는 것이며, 앞으로도 여러 번 반복될 부분이기도 하다.

기획 단계에서 실무차원의 기본 방향 설정은 두 개의 개념만 기억하고 있으면 된다. 어렵지 않게 접근할 수 있다.

하나는, 내가 근무하고 있는 문화공간, 혹은 내가 속해 있는 예술단체가 어떤 콘텐츠를 만드는 것이 가장 적합하며 높은 가치를 가질 수 있는지를 고민하고 분석할 수 있어야 한다는 것, 그리고 또 하나는, 이 콘텐츠가 우리 지역사회에 어떤 효과를 제공할 수 있는지 그 목표와 전략이 그것이다.

홍보와 마케팅에서 어려움이 없는 유행 예술에 현혹되지 말고 우리 공간이, 나의 예술이, 우리의 예술단체가 가져야 하는 본연의 가치에만 충실해지자. 그래서 우리 단체가, 우리 공간의 이름이 향유자들에게 일반적인 고유명사로만 사용되는 것이 아니라 그 가치가 명확한 형용사로도 사용될 수 있어야 한다.

이를 위해서는 효율적인 것에만 머물 것이 아니라, 가치에 우선할 수 있어야 한다. 그것이 순수예술을 통한 나와 우리 사회를 발전시키는 원동력이 될 것이기 때문이다. 그 원동력은 개인의 이익을 추구하

는 것이 아니라 공익성에 있어야 함을 우리 모두 알아야 한다.

예술의 가치 우위 확보

예술의 가치가 어떤 것은 있고, 어떤 것은 없는 것이라고 단정할 필요가 없다. 어떤 예술이든 시대적 상황에 따라 그 의미와 방향성은 다른 것이며, 어떤 장르든 그만의 가치를 가지고 있기 때문이다.

세계적인 콩쿠르에서 우수한 성적으로 입상하는 젊은 음악인으로부터 우리나라의 음악에 대한 가치가 새롭게 정립이 되고, 세계 유명 발레단에서 활동하고 있는 우리나라 무용수를 통해 우리의 예술적 가치를 인정받고 있는 것이 그러하다. 이뿐만 아니라 상업예술로서의 K-팝, K-드라마가 세계로 수출되면서 우리나라의 국격을 높이고 있기도 하다.

이렇듯 예술은 장르와 개인의 선호도에 따라 조금씩 다를 수는 있지만 각각의 특징을 가지고 있기에 가치적인 측면에서 순위를 매길 수 없는 것이다. 여기서 표현되는 예술의 가치는 생산자로서, 혹은 장르별 행위자에 대한 표현의 우선순위를 말하는 것이며, 다른 한편으로는 각 분야에서 활동하고 있는 행정인 혹은 기획자가 공연예술을 제작하고 무대에 올리는 과정에서 먼저 고려해야 하는 것을 말한다. 따라서 이 장에서 기술되는 예술의 가치 역시 결국 예술경영이라는 큰 범주 안에서 다뤄지는 것임을 강조하기 위함이며, 민간 자본에 의해 가치가 발전되어야 하는 상업예술에 우선하여 순수예술 분야를 중심으로 기술한다.

여러 자료에 의해 표기되고 있는 '문화경제학'은 1800년대부터

서구사회에서 이미 사용되었다는 것이 정설이며, 1966년 미국의 경제학자인 보몰과 보웬Baumol W. J. & Bowen W. G.에 의해 '예술과 경제의 딜레마' 라는 이론이 발표되면서 문화경제학에서 더욱 직접적인 의미로서의 예술경제에 대한 공론화가 시작되었다. 당시의 서구사회는 문화예술에 대한 정부의 지원이 확대되면서 자연스럽게 그 타당성에 대한 논란이 야기되었고, 경제적 효과에 우선하여 문화예술은 본래의 가치를 가지고 있기 때문에 정부가 지원할 수밖에 없다는 이론이 새롭게 제시된 것이다. 이후 몇몇 국가의 학자들에 의해 연구가 지속되면서 이에 대한 발전적 논의가 활발해지고 있다.

이 논의의 중심에는 '예술은 그 자체로서 고유한 가치를 지닌 공적 재산이며, 사회 전체가 유지하고 발전시키기 위해서는 정부가 이를 보호하고 지원하여야 함' 을 전제하고 있다. 여기에서의 사회 전체는, 정부, 기업, 시민 모두를 포함하는 것으로 오늘날에도 가장 많은 요구가 이뤄지는 문화예술계의 논리이며, 대부분 이를 인정하고 있기도 하다.

다만 예술을 통한 국가 가치의 향상을 위해서는 향유자로서 시민들이 느낄 수 있는 문화적, 정서적 고려, 그리고 다음 세대를 위한 교육의 목적이 중요하게 수반되어야 하는 것임에도 예술인 스스로 예술의 본질에 대한 것에는 고민이 부족해 보인다. 물론 교육적인 것, 정서함양을 위한 다양한 콘텐츠 개발 등이 이루어지고 있긴 하지만 이는 분명 표면적인 것에 불과하다.

결국 본질적인 것에서 비켜나 정부의 전폭적인 지원에 의해 예술의 고유한 가치가 지켜져야 한다는 것만 주장할 뿐, 예술을 통한 국가가치와 지역경제 발전을 위한 사명감, 발전적 사회를 위한 예술의 역할, 그리고 미래세대에 물려줄 수 있는 유산 등의 교육적인 측면은 거

의 무시되거나 모르고 있다고 해도 틀리지 않을 것이다.

이러한 이유로 인해 다른 한편으로는 '문화예술에 대한 정부나 자치단체 등의 공적 예산 지원에 의한 개입이 바람직한가, 문화예술의 주체는 누구인가, 문화예술에 시민의 참여 범위는 어디까지인가' 라는 문제가 새롭게 제기되고 있다. 그중에서도 우선적인 것은 문화예술에 대한 공적 지원의 합리적인 시행의 부족과 향유자의 저변확대에 고민하는 흔적이 많지 않다는 것에서 비롯되고 있다.

전자의 경우, 이에 대한 문제 제기는 공적자금을 보는 시각의 차이에서 비롯되고 있다는 의견이 일선에서 활동하고 있는 예술인들에 의해 개진되고 있다.

후자의 경우, 대부분의 예술단체나 문화공간에 의해 특정 작품을 기획하는 단계에서 향유층의 저변확대라는 표현이 빠짐없이 등장하고 있지만 실제 업무에서 이에 대한 노력이나 고민은 하지 않는다는 것이다. 그것은 홍보와 마케팅이 진행되는 과정에서 효과가 크지 않음에도 지금까지의 홍보방식만 답습하고 있는 것에서 나타나고 있다. 물론 자유롭지 못한 예산구조에서 비롯되는 것이긴 하지만 그럼에도 각 구성원의 중지를 모으면서 서로의 생각을 공유하고, 또 다양한 방식을 시도하여야 하는데 그런 모습들이 거의 보이지 않는다.

소비자로서의 향유자가 없으면 공연예술의 가치는 절대 만들어지지 않는 것이며 공연예술 전반의 가치 향상은 고사하고 수준이 높은 예술인을 육성할 수 있는 환경조차도 만들어지지 못함은 분명하다.

예술의 가치와 발전은 향유자와 함께 생성됨은 굳이 말할 필요가 없다. 따라서 향유자 스스로 가치관에 기초하여 예술을 감상할 수 있도록 예술인이 동기를 제공할 수 있어야 함은 당연하다. 이를 위해 공연 예술인은 정부의 지원에만 의존하고, 예술 행위가 이루어지는 것

에만 만족하면서 가장 중요한 관객 확보에는 적극적이지 못했던 것은 아닐까 자문해 보아야 한다.

이는 종래의 관습적이고 형식적인 사고에서 벗어나야 하는 것이며, 공연예술에 대한 정부 지원의 긍정적인 측면과 부정적인 측면을 체계적으로 살펴봄으로써 앞으로 우리나라 문화정책이 나아가야 할 방향을 모색하고 그것을 평가하는 정당성이 마련되어야 할 필요가 있다는 뜻이기도 하다.

최근의 예술 현장에서 이러한 것에 대한 장르별 예술인의 시각과 인식이 조금씩 발전되고 있음은 분명 긍정적이지만 보다 빠른 시간에 여러 가지 문제점의 개선을 위한 다양한 의견들이 폭넓게 개진될 수 있도록 공론화되어야 하는 것이 우선이다. 그것이 공연예술에 대한 가치를 확보하는 지름길이 될 것이며, 국민의 인식에서도 공연예술에 대한 가치가 높게 자리하게 될 것이다.

예술의 가치 우위 확보는 예술인의 발전적 사고에서 비롯되어야 한다. 예술인이 주장하는 정부의 문화예술에 대한 정책과 지원 확대 요구는 이후의 문제임을 자각하여야 한다.

제 / 7 / 장
공연예술 중심의 문화공간 운영

공연장 운영 주체 분석

우리나라의 공연장 운영 주체는 각 자치단체 직속의 사업소와 문화재단 소속의 공연장, 그리고 기업에 의해 운영되고 있는 공연장 등 크게 세 가지 형태로 구분되고 있다.

1990년대 중후반까지는 공연장을 포함한 대부분의 문화공간은 당시의 지방정부로 운영 주체가 고정되어 있었다. 그러다가 1997년 IMF 시대가 도래하면서 기업의 구조조정과 함께 공립 문화공간의 운영 주체가 바뀌게 되면서 몇몇 문화공간의 경우 민간에 이양되기도 한 것이다.

지금도 마찬가지지만 민간으로 이양된 문화공간 역시 운영예산이 필요했고, 이는 지방자치단체의 전폭적인 보조를 조건으로 진행되었다. 좀 더 자세하게는 첫해의 재정자립 비율을 20%로 정하고 공적 예산 80%를 지원하되 매년 10%씩 순차적으로 줄여 5년 이후에는 완전한 재정자립을 조건으로 민간에 의한 문화공간의 운영이 시작된 것이

다. 하지만 100%의 재정자립은 이론적으로만 가능한 사항이었을 뿐, 실제 그렇게 되지 않았음은 당연하였다. 민간 이양에 의한 운영이 실효를 거두지 못하자 2000년대 초, 재단 설립이 요구되고 있었고 정부에 의해 검토하기 시작한 것이다.

현재 운영되고 있는 문화재단 중 몇몇 경우가 이 시점부터 설립되었고, 이후 순차적으로 주요 도시들이 이 제도를 받아들여 지금에 이르고 있다. 어쨌든 각기 다른 주체에 의해 운영되고 있다고 할지라도 현재 우리나라 문화공간의 기본 구조나 시스템은 크게 다르진 않다.

다른 점이 있다면 자치단체 직속사업소로서의 문화공간은 시설 운영이나 행정업무에 적극적으로 대응하고 있으며, 재단 소속의 경우 이에 대한 인적 구성에는 한계가 있겠지만 기획부서와 같은 실무자 구성에는 좀 더 짜임새가 있어 보인다는 것 정도일 것이다. 그렇지만 앞서 문예회관의 운영 방법 등에서 강조한 것처럼 업무의 형태가 거의 같기 때문에 실질적으로 그 차이는 크지 않다. 다만 주요 도시의 재단 출범은 기존의 예술인 연합체인 한국예술문화단체총연맹(이하 예총) 과 행정의 중복과 혼동을 가져왔다. 물론 표면적으로 공론화된 것은 아니었지만, 산하 10여 개 장르별 단체가 소속되어 있는 예총의 경우, 정부나 자치단체에 의한 주요 사업을 비롯하여 각종 예술행사를 주도했던 지금까지의 실무적 행정이 재단의 출범에 따라 대부분 업무가 이관되는 현실이 크게 달갑지 않았음은 분명하다. 당시 재단의 출범 과정에서 예총과의 업무적 관계에 신중하게 접근하여야 한다는 의견도 있었으나 정부 정책의 효과증대를 위해서는 재단 설립이 필요하다는 정책적 판단이 우선된 것이다. 어쨌든 지금은 적지 않은 도시에서 문화재단이 운영되고 있으며, 어느 정도 기반이 구축되어 있기 때문에 더 이상의 언급은 불필요하다.

이 장에서 기술하고자 하는 주된 내용은 문화재단 소속이거나 독립적인 재단으로서의 공연장과 시 산하 사업소로서의 문예회관을 중심으로 각각의 운영 주체에 따른 조직구성을 분석하기 위함이기 때문이다.

현재 우리나라 문예회관의 운영 주체는 지방자치단체 직속사업소의 형태가 가장 일반적이다.

문예회관이 본격적으로 건립되기 시작한 것은 '문화인프라 확충'이 국정지표에 포함된 1980년부터이다. 이후 1990년대 문민정부에 의해 지방자치제도가 도입되면서 1 도시 1 문예회관을 목표로 정부에 의해 지역별로 건립되었으며, 이는 2000년대에 들어서면서도 계속 증가하였다.

현재 전국의 문예회관 수는 260여 개로 전국 230여 개 시군구에 한 개 이상의 문예회관을 보유하게 되어 수적인 면에서는 정책적인 목표가 초과 달성된 셈이다. 이 중 대부분의 문예회관은 자치단체가 직영하는 사업소의 형태로 운영되고 있다.

서두에 기술한 것처럼, IMF 시대가 도래하면서 몇몇 도시를 중심으로 문예회관의 민영화가 진행되었고, 현재의 재단법인으로의 변화는 그 이후의 상황으로 대도시 중심의 문화재단이 출범하면서 문예회관까지 재단법인으로 바뀐 경우가 적지 않다.

시 사업소의 형태와 재단으로의 변화 등 어느 운영 방식이 옳으냐에 대해서는 그 문예회관이 가지고 있는 환경과 여건을 면밀하게 살펴봐야 하는데, 첫째, 시민들의 문화 수요를 충족시키고 지역의 문화 수준을 제고할 수 있는 예술적 전문성, 둘째, 문예회관의 효율적 운영과 시민들에 대한 서비스 및 재정자립도를 높일 수 있는 경영성, 셋째, 지역의 핵심적인 문화기반시설로 기능할 수 있는 미래 지향성 등 3가

지 차원의 기준을 판단 근거로 삼는 것이 무엇보다 중요하다.

최근의 추세를 보면 문예회관은 재단법인에 의한 운영으로 변화를 주었거나 추진하는 곳이 적지 않다. '문화공간은 양질의 예술을 생산하고, 시민이 이의 향유를 통해 고유의 가치를 확보할 수 있도록 운영되어야 한다' 라는 지극히 평범한 명제를 넘어 창의성과 다양성을 존중하는 열린 운영의 지향성에 의한 운영 주체의 변화를 기대하고 있다.

그 당위성으로 재단에 의한 운영은 전문 경영체제 도입을 가능하게 하며, 경영효율화 및 문예회관의 경쟁력 강화와 재원개발을 통한 재정자립도를 높일 수 있다는 근거를 가지고 있다. 무엇보다 문예회관의 자체 재원 구성비의 건전성을 확보할 수 있으며, 효율적인 인력운용으로 운영비를 절감하고, 콘텐츠의 적극적인 개발을 통해 지역민들에게 양질의 예술을 공급할 수 있다는 장점을 포함하고 있다.

문화재단 운영의 가장 필요한 지향점이다. 하지만 이러한 이론이 우리나라에서 실질적으로 증명되고 있거나 증명할 수 있다고 보기엔 아직은 무리가 있을 것이다. 분명한 것은 우리나라의 문예회관 운영의 성과와 관련하여 여러 시각이 존재하고 있으며, 지금까지 효율성이 증명되지 않고 있음에도 재단으로서의 운영주체 변화를 꾸준하게 요구하고 있다.

가장 대표적인 것이 양적 성장에서 질적 성장으로의 전환이 필요하다는 주장과 함께 문예회관에서 확인되고 있는 낮은 가동률, 콘텐츠 부족과 차별성의 부재, 인력의 부족 등 운영 측면에서의 부정적 시각이 그것이다. 이는 문예회관 수의 확대가 지역의 예술 발전에 큰 도움을 주지 못했을 뿐 아니라 증가율에 비해 관객 수는 현저히 떨어졌기 때문에 실질적인 대책 마련이 필요하다는 뜻일 것이다.

이러한 이유로 일각에서는 장르별 특성화된 인프라 구축이 이루어져야 한다고 주장한다. 그 이유로, 현재의 문예회관은 다목적 공연장으로서 현대적 공연의 변화 추세를 따라가지 못하기 때문에 뮤지컬, 콘서트, 국악, 연극, 무용 등의 전용 극장 건립이 질적 성장을 가져올 것이라고 주장하는 것이다.

물론 문예회관 건립을 위한 설계 당시 조금만 더 신경을 썼더라면, 그리고 지역 예술의 생태계와 대도시 중심의 문화예술 향유도 등의 인식도 조사만 이루어졌더라면 더욱 원활하고 적극적인 향유가 가능했을 것이라는 아쉬움이 있다. 하지만 상황을 되돌릴 수 없기 때문에 현재의 문예회관 운영의 선진화와 좋은 콘텐츠로 존재적 가치를 높이는 수밖에 없다. 운영의 선진화는 정부 혹은 자치단체가 조금만 더 집중해서 분석한다면 충분히 가능하기 때문이다.

이와 더불어, 현재 자치단체가 직영하고 있는 문예회관의 경우 자체적으로 콘텐츠를 개발하고, 생산하는 것에 상당히 인색하다는 것을 여러 번 밝힌 바 있다. 따라서 이들 문예회관의 조직을 우선 분석해 볼 필요가 있다. 재단 소속의 문예회관은 각 분야 전문인으로 기본적인 조직이 이루어져 있으며, 어느 정도까지는 이들을 통해 운영의 효율성 확보가 가능하기 때문이다.

20여 년 전, 우리나라 국민의 예술 향유가 높지 않은 상황에서 주요 도시의 경우 문예회관의 수가 너무 많고, 무대에 올려지는 콘텐츠 또한 대부분 같거나 비슷하여 효율적인 운영이 어려워진다는 푸념 섞인 주장을 한 적이 있었다. 그 주장의 일면에는 운영 효과가 크지 않은 문예회관을 없애자는 것이 아니라 콘텐츠별 특성화의 필요성에 대하여 고민해야 한다는 뜻이 담겨 있었다.

물론 각 운영 주체의 입장에서 보이지 않는 경쟁심리에 의해 현실

적으로 가능하지 않음을 알고 있었다. 하지만 예술 장르에 대한 선호도가 각기 다를 것이며, 때에 따라 아무리 좋은 콘텐츠를 공급해도 지역 내 다른 문예회관에서 비슷한 형태의 콘텐츠를 진행한다면 향유자들의 흥미도가 분산될 수밖에 없기 때문이었다. 결국 그 콘텐츠를 제작하거나 유치에 따른 예산의 지출 효과는 조직 내에서도 그저 소모적인 형태로 인식될 수밖에 없을 것이며, 지역의 예술 발전이라는 기본적인 지향점과는 점차 멀어지는 상황이 반복되는 것이다.

생산적이지 못한 이러한 논제는 결국 당초의 정책적 목표가 설정되었을 때, 우리나라의 문화와 예술에 대한 현실과 지역별 상황이 우선 고려된 것이 아니라, 문예회관이 건립되면 다수의 시민이 좋아할 것이라는 지극히 단순한 판단이 그 원인을 제공했다고 해도 크게 틀리지 않을 것이다.

다른 한편으로, 문화시설의 도농 분리를 요구하는 시각을 얘기할 수 있다. 도시와 농촌이 각기 다른 사회 경제적 기능과 역할을 담당하고 있음은 주지의 사실이며, 산업화가 빠르게 진행되면서 1990년대 정책적 지원으로 개관된 농촌지역의 문예회관은 점차 자생력이 떨어지고 있을 뿐 아니라 지역 간 격차도 커지고 있다는 현실적인 문제에 의해서다.

물론 실질적인 변화를 끌어내기 위해 소도시 혹은 군 단위 문예회관 역시 전문기획자를 확보하는 경우가 없진 않다. 하지만 이들의 쓰임새가 결국 전문성을 인정하거나 일관적인 지향점에 의한 발전적 업무환경이 조성된 것이 아니라 단체장의 선호도에 따라 콘텐츠의 방향성이 정해지는 등 문예회관의 가치 향상을 위한 노력과는 거리가 있다는 것이다.

좀 더 직설적으로 표현하면 문화 혹은 예술의 가치가 아닌 흥미 위

주, 성과 위주의 행정이 앞서기 때문이다. 이는 소도시일수록 활동성 높은 예술인의 부재라는 상황에서도 비롯되고 있다.

결국 설립에 따른 지향점으로 제시되었던, 지역민의 예술 향유 다양성 제공이라는 측면과 지역 문화예술 발전이라는 궁극적인 목표를 살리지 못하고 있다는 것이다. 물론 다수의 문예회관 건립이 잘못되었다는 뜻이 아니다. 다만 잘 지어놓고도 제대로 활용하지 못하고 있다는 시선들이 적지 않기 때문이다.

진정으로 우리나라의 문화와 예술을 걱정하면서, 이제는 이 두 개의 용어를 명확하게 구분해야 함을 주장한다.

현대사회에서 의·식·주衣食住 모든 것들이 문화의 범주에서 다루어지고 있기 때문에 예술은 이러한 지금까지의 일반적인 인식과는 달라져야 한다는 뜻이다. 지금까지 우리는 문화와 예술을 동의어로 사용하다 보니 지방자치단체마다 문화도시 혹은 문화예술의 도시를 표방해 왔다. 하지만 이에 대한 뚜렷한 지향점 없이 그저 관념적 의미로만 사용되어 오면서 문예회관 위주의 예술정책에서도 예술 행위와 향유의 필요성, 그리고 그 가치까지 의·식·주의 일부분으로 인식되면서 큰 고민 없이 사용해 온 것이다.

오늘날 몇몇 문예회관이 '예술의전당'이나 '아트센터'로 명칭을 변경하는 것은 그러한 인식의 변화에서 비롯되고 있다고 해도 과한 표현이 아닐 것이다.

선진국의 경우 정책적인 용어로서의 문화라는 단어는 거의 사용하지 않고 있다. 문화란 국민이 생각하고 판단하는 하나의 현상으로 그 의미가 있기 때문이다. 다시 말해서 어느 개인이 자신이 즐기는 예술의 느낌을 친구들에게 설명하는 것을 문화라고 하는 것이다. 좀 더 광의적인 해석을 한다면 상대와의 대화 중 사용하는 존댓말이나 식사

예절 등의 의식적인 행동, 유행하는 옷을 구입하는 것, 그리고 친구와 어울리는 각각의 방식들이 바로 문화에서 비롯되는 현상이라고 말하는 것이다.

예전에 문화는 무엇이며, 예술은 무엇일까? 라는 질문을 받은 적 있다. 그 질문자 역시 이의 구분을 하지 못한 것이 아니라 이런저런 얘기 중에 답답함을 토로한 것이었다. 앞의 내용처럼 단순, 직관적으로 설명하기보다 예술의 의미와 가치가 왜곡되고 있는 현실을 이렇게 표현했던 적이 있다. "문화는 우리 삶의 현재이고, 예술은 그 삶의 미래이다." 예술이 우리 삶의 질을 바꿀 수 있다는 뜻을 담고 있다.

양적 성장을 가져온 우리나라 문예회관의 발전을 위해 이제는 질적 성장을 위한 모두의 노력이 필요하며, 상당한 격차가 있는 도시와 농촌 문예회관의 인식적인 분리, 그리고 정책적으로 문화와 예술을 각기 바라봐야 한다는 요구는 그런 의미에서 충분히 타당하다.

앞에서 장황하게 거론된 것들은 지극히 이론적인 것들이다.

이 이론을 정책과 행정에 녹여 우리나라 예술 발전을 위한 구체적인 성과를 만들어야 한다는 뜻이 내포되어 있고, 이에 대하여 적지 않은 문예회관의 운영 주체와 예술단체 대표들이 고민하고 있음을 믿고 있다. 하지만 그 고민을 해결하기 위해 노력하는 것들이 표면적으로는 공공의 이익을 얘기하고 있지만 내면적으로는 결국 개인의 이익 추구가 아니었는지 되새겨 보아야 한다.

실제 몇몇 예술인, 혹은 몇몇 행정인들에 의해 결정되는 것들이 어디서 어떤 과정을 거쳤는지 생각해 본다면 앞의 단정적 판단들이 결코 틀렸다고 할 수 없을 것이다. 필요악이라고 생각할 수도 있지만 지금까지 일과 후의 식사하는 장소에서, 혹은 소주 한잔하는 장소에서 얘기한 것들이 다음 날 자신이 일하는 공간이나 예술단체의 회의

에서 공정한 것으로 포장되어 지시되는 경우가 적지 않을 것이기 때문이다.

물론 퇴근 후 친한 사람들과 만나 식사와 술을 한잔할 수 있다. 오히려 이런 만남에서 일상에서 쌓인 스트레스를 풀 수 있는 것이며, 이 시간을 통해 또 다른 활력을 만들 수 있다. 이런 경우라면 당연히 좋은 의미를 부여할 수 있다. 하지만 퇴근 후 공간 운영자 혹은 예술단체 대표들이 만나는 사람들은 또 다른 목적을 가지고 시간을 약속하는 경우가 공공연함을 부인할 수 없을 것이다.

여기에서의 대화가 공공 재원을 사용하는 예술단체의 지향성 등 우리나라 예술 발전을 위한 의견임을 내세우지만 결국 개인의 이익 추구와 다름없는 경우가 적지 않음에도, 다음 날 그것이 공정하고 정당한 것으로 지시되고 받아들여지는 상황이 만들어질 수 있다. 은밀하지 않은 비밀이다.

당연히 개인의 판단에 맡길 수밖에 없지만 우리나라 예술 발전을 위한 제언이 일과시간에, 혹은 공적인 상황에서 치열하게 전개되어야 한다. 이와 더불어 예술단체 대표 혹은 공간 운영자의 고유한 업무는 구성원들에 의해 예측될 수 있도록 진행되어야 한다. 그 속에서 예술 경영의 공정과 정당성이 부여되기 때문이다.

문예회관 조직과 인식

우리나라의 문예회관 조직 역시 앞의 운영 주체에 대한 사회적 인식과 크게 다르지 않다.

일반적인 행정조직과 달리 문예회관의 조직구성은 접근에서부터

달라야 하는 것이 당연함에도 관공서의 조직구성 형태가 그대로 유지되고 있다. 물론 문예회관 건립 붐이 일었던 1990년대와 비교하면 많이 개선된 것은 사실이지만 예술 행정이라는 측면에서 본다면 아직도 조직의 틀이 제대로 구축되었다고 하기엔 분명 부족하다.

지방자치단체 직속사업소로 운영되다 보니 순환근무에 의한 공무원들이 일반 행정, 회계, 관리 등의 업무를 수행하고 있어 특화된 예술 행정에는 어느 정도의 한계를 가지고 있기 때문일 것이다.

2000년대 초반, 우리나라 대부분의 문예회관이 회원으로 가입되어 있는 한국문화예술회관연합회 차원에서 문예회관의 발전을 위한 문화 직렬 신설 등의 조직개선을 문화부에 요구한 적이 있었다. 인사 이동에 의해 문예회관에서 근무하게 된 공무원이 어느 정도 예술 행정업무에 익숙해질 시점에 대부분 다른 곳으로 이동되고, 또 다른 공무원이 업무를 맡게 되면서 초기 과정이 반복되고 있는 현실, 그러다 보니 문예회관 고유의 행정업무에 발전적 의미를 찾기 힘들었기 때문이었다. 하지만 일선에서의 이러한 요구는 전혀 받아들여지지 않았다.

물론 오랜 세월이 흐르면서 재단법인 등 조직구성의 변화로 이러한 부분이 상당히 개선되었고, 무대, 음향, 조명 등 기술 직렬의 전문화로 문예회관 구성원의 긍정적 변화가 어느 정도 이루어졌긴 하지만 행정 분야의 경우에는 개선이 필요함에도 아직은 쉽지 않은 것이 현실이다.

대부분의 문예회관이 한 명 정도의 전문기획자를 두고 있지만 이들의 역할이 지극히 제한적임을 이미 기술한 바 있다. 전문기획자를 선발하기만 하면 해당 문예회관이 자연스럽게 전문성을 가지게 된 것처럼 인식하는 것이다. 즉, 효율적 활용을 통한 전문성 확보가 정상임

에도 이들을 순환보직의 행정 공무원과 다를 바 없는 시각으로 보기 때문에 기획자의 전문적인 기능을 살려주지 못하고 있으며, 이를 간과하는 것이다. 또한, 홍보, 마케팅 등의 업무와 유기적인 활동이 가능하도록 조직이 확대되어야 하지만 공공기관이다 보니 이에 대한 인식이 거의 없다는 것도 조직구성의 또 다른 문제점으로 얘기할 수 있다. 물론 이에 대하여 어느 정도의 한계가 있음을 모르는 바 아니다. 하지만 앞서 공연장 운영 주체의 마지막 부분에서도 언급한바, 이제는 단순히 예술의전당이나 아트센터로의 명칭 변경만으로 전문성이 확보되었다고 생각하지 않아야 한다.

이보다 더 중요한 것은 기획자의 고유한 업무에 대한 인식의 차이이다. 이와 관련하여, 지금까지 우리나라 대부분의 문예회관이 추진하는 자체 공연예술의 경우 해외의 유명 아티스트를 초청하는 매니지먼트를 통해 해당 콘텐츠를 구매하거나 서울에서 제작된 특정 작품을 유치하는 정도에 그친다. 그것을 기획자 본연의 임무로 생각하고 있다.

이런 현상은 특정 문화재단이 출범하거나 문예회관이 어느 정도 국제적인 흐름이나 요구에 맞추기 위해 기획자를 선발하는 경우가 없진 않기 때문에 개선된 것으로 볼 수 있다. 하지만 이 경우에도 문예회관 기획자로서의 전문성을 살릴 수 있는 업무가 주어지는 것은 아니다. 이제는 중앙의 예술단체를 초청하거나 지시에 의해 유치하는 콘텐츠를 기획자의 모든 역할로 한정하고 있는 조직의 인식변화가 무엇보다 필요하다.

이러한 단순 업무는 기획자의 유무와 관계없이 일반 공무원도 충분히 진행할 수 있음을 알아야 하며, 이제는 기획자 스스로 이러한 인식을 개선하기 위한 노력이 선행되어야 함은 분명하다.

지금까지 우리는 조직을 구성하거나 예산 사용에 있어 효율성보다 성과 위주로 진행되었다. 그러다 보니 겨우 기획자 한 명을 사용하면서 전문화를 얘기하고 있고, 문예회관의 가치가 높아졌음을 주장하고 있다.

조직구성에 있어 굳이 선진국의 형태를 얘기할 필요는 없다. 우리나라의 실정에 맞게, 지역의 환경에 맞게 적절하게 구성하면 되는 것이며, 1~2명 정도의 증원으로도 효과를 가져올 수 있다.

대도시의 경우 매년, 혹은 격년 단위로 조직진단을 하고 있으며, 문예회관 역시 이 시기에 기획자 몇 명, 홍보전문가 몇 명 등 필요 인원을 요구하면서 조직의 선진화 필요성을 주장하고 있다. 이 시기에는 문예회관뿐 아니라 대부분의 일반 행정 기관도 필수 요원을 책정하여 요구하면서 그 수가 상당하기 때문에 문예회관의 요구가 관철되기는 거의 불가능하다. 이러한 상황이 반복되다 보니 증원 요구가 관철되면 좋고, 되지 않아도 그만이라는 인식으로 형식적인 서류작업만 하고 있음을 경험적으로 알고 있다.

이제는 필수 인원을 확보하기 위해서는 좀 더 면밀한 연구와 검토가 진행되어야 하며, 이를 통해 합당하고 강력한 요구가 이루어져야 한다. 그저 설득력 없는 서류 작성만으로, 혹은 단체장의 말 한마디 던지는 것으로 그들의 역할을 다했다고 생각하지 않아야 한다. 그렇다면 대도시와 중소도시, 그리고 농촌지역 문예회관의 조직구성과 인원의 적정선은 어느 정도일까에 대한 고민이 필요하다.

이를 위해 우선 지역별 특성을 정확하게 인지하여야 함은 당연하다. 단순하게 지역민의 예술 향유 다양성 확보라는 공통의 정책적 지향점이 아니라 지역민의 장르별 선호도, 예술의 가치에 대한 인식, 그리고 예술 향유율의 정확한 데이터가 필요하다. 이를 위해 문예회관

은 장르, 공연 내용, 출연자 혹은 단체명, 입장권 가격, 관람 연령 등 공연장에서 진행되는 모든 공연에 대한 기본적인 조사들이 축적되어야 한다.

기획자를 보유하고 있는 문예회관이라면 국내외 장르별 예술인 동향, 작품의 방향성 등 시장의 움직임까지 포함되어야 한다. 이렇게 생산된 데이터베이스의 면밀한 분석을 통해 필요 인원이 요구되어야만 설득력이 있는 것이다. 이에 따라 대도시 문예회관의 경우를 우선 살펴보면, 예술인 자원과 시설, 그리고 향유층의 분포가 다양하기 때문에 규모에 맞는 조직구성이 필요함은 당연하다. 지금까지의 성과 위주, 실적 위주의 행정만으로는 지역 예술 발전을 담보할 수 없다는 것이 일반적인 시각이라고 보았을 때 다음의 설명과 같은 조직구성이 선진 예술행정을 통한 지역의 발전, 나아가서는 우리나라 예술의 발전을 가져올 것이다.

첫째, 기획 파트의 경우 일반적으로 한 명 정도는 보유하고 있긴 하지만 이들의 활용도가 낮다는 현실적인 원인은 이미 기술하였다.

발전적인 예술행정을 위해서는 최소한 두 명 정도는 확보되어야 한다. 일반적으로 문예회관이 자체적으로 생산하고 있는 콘텐츠가 월 1~2건 정도라고 보았을 때 일각에서 그 업무가 많지 않다고 느낄 수 있지만 섭외, 기획, 홍보, 마케팅, 결과 정리 등 하나의 공연에서 발생되는 과정을 보면 현재의 1인 기획자로는 원활한 수행이 절대적으로 가능하지 않기 때문이다. 따라서 복수의 기획자를 보유하고 있는 문예회관이라면 첫 번의 공연 진행이 어느 정도까지 진행된 후에는 그중 한 명이 다음 공연의 진행에 돌입함으로써 보다 효과적인 수행이 가능해질 수 있다는 것이다.

대부분의 문예회관 경영자는 이 부분을 간과하고 있으며, 그렇기

에 구성원 증원에 대하여 적극적이지 못하고 있지만 데이터베이스를 생산하고 그 분석을 통한다면 기획자 한 명 정도의 증원 요구에 대한 충분한 당위성을 가질 수 있다.

둘째, 홍보와 마케팅 파트의 경우이다.

문화재단 소속의 문예회관이라면 출범 당시의 조직구성에 이 분야까지 포함하는 경우가 있으나 시 사업소 형태로 운영되고 있는 문예회관의 경우에는 홍보 혹은 마케팅 파트가 제외된 것이 일반적이다. 공무원 조직도에 근거해서 구성되었기 때문에 아직은 어쩔 수 없는 현실이기도 하다. 그렇다고 방법이 없는 것 또한 아니다.

이미 1990년대 말부터 몇몇 문예회관은 필요에 의해 기획자를 선발했으며, 임기제 혹은 계약직으로 임명하였다. 그 후 30여 년의 세월이 흐르면서 예술행정 분야 역시 인식적으로 상당한 발전을 가져왔기 때문에 미래 비전의 완성을 위한 이 분야의 전문인 필요성과 당위성은 이미 확보되어 있다. 이뿐만 아니라 이미 재단법인 소속의 문예회관 조직도에는 두 명 이상의 기획자가 포함되어 운영되면서 상당한 효과를 창출해 내고 있기 때문에 상대적 비교가 가능하다. 또 다른 것으로는, 홍보와 관련된 예산의 문제를 들 수 있다.

분야별 예산이 풍족하다면 특히, 홍보 관련 예산이 현대적 흐름과 의미에 맞게 편성되어 있다면 기획자의 효율적인 업무를 기대할 수 있겠지만 1인 기획자에, 부족한 홍보 예산이 주어진 오늘의 상황에서는 절대 가능하지 않은 것이 현실이다.

지방자치단체 사업소로 운영되고 있는 우리나라 대부분의 문예회관 예산구조를 보면 홍보비가 책정되어 있지 않거나 겨우 구색만 갖추고 있는 정도의 아주 미미한 예산이 편성되고 있는 것이 또 다른 현실적인 문제이기도 하다.

셋째, 무대 전문인 관련이다.

현재 문화예술진흥법에 무대, 음향, 조명 분야에 대한 전문인 확보가 명시되어 있으며, 객석 규모에 따라 1급 혹은 2급 자격증 보유자로 조건이 구분되고 있다. 이에 따라 대부분의 문예회관은 분야별 기술 자격증 보유자를 확보하여 효과적인 공연예술을 진행하고 있다. 그렇기에 이들에 대한 언급은 사실상 의미가 크지 않다. 다만, 우수한 인력을 확보하고 있음에도 오늘의 공연예술 표현의 발전에 이들의 적극적인 활용 범위가 넓지 않다는 것이다.

실제 조명과 음향 분야의 경우 기기의 발전은 상당히 빠르게 진행되고 있지만 문예회관 혹은 자치단체 차원에서는 적절한 장비 교체에 대한 흐름을 따라가지 못해 결국 이들의 역량을 펼칠 기회가 점차 약해질 수밖에 없는 것이다. 좀 더 자세히 말하면, 관련 기기의 발전으로 공연 장르별 조명과 음향의 디자인 역시 상당히 입체적으로 발전되고 있지만 그 흐름에 순응하지 못하고 있으며, 분야별 전문가를 보유하고 있음에도 작품의 표현에 상당히 제한적일 수밖에 없다는 것이다.

여러 가지 이유로 이런 문제점들을 한 번에 해결할 수는 없지만 그렇다고 조금의 노력조차 하지 않는다면 문예회관의 가치증대와 지역 예술의 발전을 기대할 수 없으며, 나아가서는 우리나라 공연예술의 국가경쟁력은 뒤처질 수밖에 없는 상황에 직면하게 될 것임은 자명하다.

이제는 현행법으로서의 공연법과 문화예술진흥법에 문예회관이 광의적 의미로서의 문화시설로 규정한 것이 어떤 의미가 있는지 심층적인 연구가 필요하며, 문화와 예술을 구분하기 위한 예술인과 행정인의 노력이 필요하다.

이를 통해 조직의 전문성까지 자연스럽게 요구될 수 있을 것이며,

공연의 단순 유치가 아닌 제작극장으로서 기획자에게 정당한 역할이 주어질 것임은 분명하기 때문이다.

해외 유명 연주자들을 초청해 국내 투어를 진행하는 매니지먼트는 서울에서의 직접 진행을 제외하고, 각 도시 문예회관에 공연을 판매하고 있는 것이 일반적인 상황에서 지방 예술가들은 벼랑으로 몰리고 있다는 일각의 주장에 귀 기울일 필요가 있다. 더불어 점점 획일화되고 있는 우리 주변의 문화적 인식으로 현장에서 활동하고 있는 예술가들이 정부로부터, 지방자치단체로부터 버림받았다는 자괴감을 더 이상 느끼지 않도록 우리나라 예술행정이 발전되어야 한다.

선거철만 되면 문화도시, 예술의 도시라는 지향점을 내세우지 않는 후보가 없다. 하지만 이후에는 이의 유효성을 주장하는 경우를 거의 볼 수 없다. 결국 민생 해결이 우선이며, 그것을 자신의 성과로 가장 쉽게 나타낼 수 있기 때문에 표를 얻기 위한 수단으로 눈에 보이지 않는 문화와 예술이 이용되고 있다는 느낌이 적지 않다.

이제는 문화와 예술 강국이라는 지향성을 위해 선진국형의 예술행정이 필요하며, 그것은 효율적인 조직의 구성에서 비롯됨을 인식하여야 한다.

효율적인 조직의 구성과 범위

문예회관 혹은 예술단체의 효율적인 조직구조는 운영의 발전적 의미와 직접적인 관계가 있다. 이들 기관이나 단체의 기본 미션이 예술을 발전시키고 이를 통해 시민들에게 양질의 예술을 제공하는 것이라면 효율적인 조직으로의 구성이 핵심이며, 주어진 미션의 달성까지

이를 통해 시간을 단축할 수 있다는 뜻이다.

여기서의 효율적인 조직은 각각의 업무에 대한 구성인원의 적절성이 중요하게 적용되어야 함은 당연한 사실일 것이다. 하지만 우리나라 문예회관이나 예술단체를 기준으로 볼 때, 이러한 구성과는 거리가 있으며, 여러 가지의 이유로 아직은 한계로 보는 시각이 적지 않다.

우리나라의 특징적인 조직문화로 수직관계를 얘기하고 있다. 이 수직관계는 업무의 획일성과 명확한 결과를 가져올 수 있기 때문에 지금까지는 당연하게 생각하고 있다. 하지만 2000년대에 들어서면서 수평적 조직문화에 대한 효율성을 주장하는 연구가 늘어나고 있고, 몇몇 기업으로부터 수직 문화에서 수평 문화로의 조직변화에 따른 긍정적 요소들이 여러 경로를 통해 부각되고 있다.

기업의 현대적 가치가 창의성에서 비롯되고 있으며, 이 창의성이 수평적 조직문화에서 최대의 효과와 함께 부가적 가치를 창출할 수 있다는 인식의 변화가 그것이다. 무엇보다 수평적인 조직문화가 창의적 업무를 가능케 하고 있으며, 구성원의 열린 사고로 인해 더 큰 성과를 가져온다는 것이 젊은 기업들에 의해 증명되고 있다.

이러한 인식의 변화는 우리나라 IT기업이 주도하고 있으며, 역설적으로 수평적인 조직문화를 선도하고 있는 IT기업 CEO 대부분이 대기업 출신이다. 이들은 대기업의 수직적 조직문화가 자신의 발전에 분명한 한계가 있음을 인식하고 과감한 퇴사와 창업을 시도했다는 공통 분모를 가지고 있다.

대기업의 중견 관리자들이 현재의 조직문화를 얘기할 때, 신입직원들은 자신의 업무와 직접적인 관련이 없는 지시, 혹은 정당한 지시가 아니라고 판단되면 그 자리에서 거부 의사를 분명히 밝히고 있으며, 이러한 변화가 조직의 융화를 저해하는 원인이라고 주장한다. 명

령의 의미가 강할 수밖에 없는 수직적 조직문화가 젊은 직원들에게는 더 이상 통하지 않게 되면서 조직의 개념이 점차 사라지고 있다는 뜻이다.

이런 변화는 오롯이 자기 능력을 인정받고자 하는 젊은 세대의 성향에서 그대로 나타나고 있으며, 중견 관리자들은 이를 쉽게 받아들이지 못하는 것이다. 근무 시간 또한 오전 9시에 출근해서 오후 6시에 퇴근하는 것에서 벗어나 자율에 맡기는 기업도 늘어나고 있다. 즉, 자신의 업무에 충실하면서 조직의 업무에 지장을 주지 않는다면 정해진 회의가 있는 고정된 날을 제외하고 10시 혹은 11시에 출근해도 상관하지 않는다는 것이다.

물론 그만큼 퇴근하는 시간 역시 늦어질 수 있겠지만 결국 주 40시간이라는 원칙만 지켜지면 되기 때문에 전체 업무시간의 변동은 없지만 자율적인 근무 형태에 의해 업무성과가 높아지는 결과를 가져올 수 있음은 분명하다. 또한, 수평적 조직문화에서의 의사소통이 훨씬 자연스럽게 형성되면서 창의적 다양성 확보 가능성이 더욱 높아진 것으로 볼 수 있을 것이다.

이러한 상황이 소수의 IT기업에 국한된 것이며, 그들만의 독특한 조직문화로 생각하면 안 된다. 시대의 흐름이 우리 모두에게 그러한 변화를 요구하고 있기 때문이다. 특히, 창의적 업무 형태와 예술 활동에 기반을 두고 있는 문예회관이나 예술단체 등에서의 조직은 두말할 여지가 없다. 다만, 대부분의 문예회관 조직구성이 공무원법에 근거를 두고 있고, 복무규정에 정시출근, 정시퇴근이 명시되어 있을 뿐 아니라 직급별 명령체계가 명확하기 때문에 창의적이거나 자율성과 거리가 먼 것은 사실이다. 하지만 대부분 공연이 야간에 이루어지고 있으며, 주말과 공휴일에도 진행되고 있다. 이뿐 아니라 공연이 끝나는

시간이 밤 10시라는 특성을 고려한다면 어느 정도의 자율성 확보를 위한 해석의 여지는 분명히 있어 보인다.

어쨌든 여기서 말하고자 하는 조직의 구성과 업무의 범위와는 논제의 범위가 약간 벗어나 있다. 하지만 창의성이 요구되는 문예회관 조직, 특히 공연기획이나 전시기획 분야의 경우 일반적인 행정업무가 아니며, 이의 개선을 위해서는 어느 정도 경우의 사례가 필요했기 때문에 완전히 벗어난 내용 또한 아닐 것이다. 그렇다면 문예회관을 기준으로 하는 조직의 구성과 범위의 정의는 무엇일까?

중요한 것은 조직의 효율성, 자율성, 창의성이 기본적으로 적용되어야 현대적 의미의 조직구성일 것이다. 물론 IT기업의 사례를 따라야 한다는 것은 아니다. 다만 원활한 행정과 진행을 통해 지역의 예술을 발전시킬 수 있는 동기가 될 수 있다면 조직문화에 대한 인식의 변화가 필요하며, 이를 위한 노력이 이제는 시작되어야 한다.

이와 관련하여 이미 여러 번 기술한 바 있지만 결국 한 명, 혹은 두 명의 기획자에게 고유의 업무에 대한 진정한 의미의 자율성이 보장되어야 함을 결론적으로 강조할 수밖에 없다. 그것이 수직적인 조직문화를 일정 부분 상쇄시킬 수 있음은 분명하기 때문이다.

대부분의 문예회관이 가지고 있는 조직도를 보면 팀으로 움직이는 것이 아니라 1~2명의 기획자에게 예술 행위와 관련된 모든 업무가 주어져 있지만 정작 기획자의 전문성을 녹여 낼 환경은 제공되지 않고 있다. 즉, 좋은 콘텐츠 개발을 통해 지역 예술인의 활동성이 보장되면서 공간의 가치까지 확대되는 것이 가장 이상적인데 그것이 인정되지 않는 것이다.

기획자에게 자율성이 주어진다면 자연스럽게 책임감이 부여될 것이며, 이를 통해 업무의 성과까지 높아질 수 있음을 이제는 인지하고

인정할 수 있어야 한다.

문예회관 조직에서 기획자, 무대 전문인으로 대변되는 전문적이고 기능적인 업무 수행자가 주된 구성원임은 당연하다. 여기에 홍보, 마케팅 등의 전문 인력이 더해진다면 최상의 조직이 구성된 것으로 볼 수 있다.

예술 행위를 위한 양질의 프로그램 구성, 공연을 완성하는 무대 기술이 조직구성의 필수요건이기 때문이다. 문예회관의 규모나 지역에 따라 조금의 차이는 있겠지만 조직구성의 기본적인 형태를 보면 각각의 업무에 대한 연관성과 중요도가 명확하다.

다음의 조직도는 자치단체 사업소로서의 대도시 문예회관에서 대부분 적용되고 있는 기준으로 볼 수 있다. 그 근거로, 대부분의 문예회관 운영 주체가 지방자치단체이면서 조직구성 또한 큰 차이가 없기 때문이다. 이와 더불어 재단법인 형태의 문예회관이나 기업이 운영하는 문예회관의 경우 지방자치단체 소속의 문예회관보다는 발전된 조

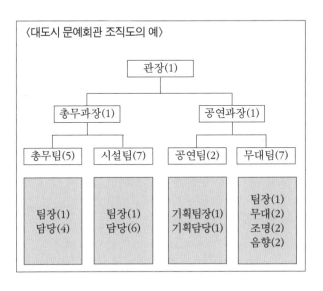

〈대도시 문예회관 조직도의 예〉

관장(1)

총무과장(1) / 공연과장(1)

총무팀(5) / 시설팀(7) / 공연팀(2) / 무대팀(7)

팀장(1)
담당(4)

팀장(1)
담당(6)

기획팀장(1)
기획담당(1)

팀장(1)
무대(2)
조명(2)
음향(2)

직으로 구성된 경우가 대부분이기 때문에 이들의 조직과 대비하면서 발전적 형태로의 개선이 필요함을 강조하고자 한다. 대부분 지방자치단체 사업소로 운영되는 문예회관 조직은 위와 같거나 크게 다르지 않은 형태를 가지고 있다.

이를 기준으로 분석해 보면 우선 총무팀과 시설팀의 경우 문예회관 운영과 관련한 예산과 시설관리를 다루는 부서로서 문예회관의 실질적인 지향점이나 가치보다 효과적인 공간 운영을 위한 필요 부서로 인정되고 있다. 문예회관의 존재적 가치를 만들어 갈 수 있는 공연팀의 경우, 그 기능에 대하여 새삼 거론할 필요가 없을 정도로 중요하다. 하지만 구성원의 분포도를 본다면 그 의미는 달라진다.

당초 각 지방자치단체 소속으로서의 문예회관이 개관되었을 당시에는 효율적인 조직구성과 관련한 사회적 인식이 약했을 시기였으며, 문화와 예술에 대한 가치가 공론화되기 전이었기 때문에 기본적인 공간 운영을 위한 인원만 배치되었을 것임은 분명한 사실이며, 충분히 이해될 수 있는 부분이다.

그 후 반세기 가까운 세월이 지나는 동안 예술경영이나 행정에 대한 필요성이 주장되면서 전문직으로서의 기획자 필요성이 제기되었고, 대도시를 중심으로 한 명씩 채용하는 등의 발전을 가져오긴 했다. 하지만 그 이상의 필요성은 크게 인식하지 못하고 있다. 즉, 밀레니엄 시대인 2000년대에 접어들면서 예술행정이나 경영이 국가의 가치에 결정적 역할을 할 수 있다는 인식이 시작되었음에도 일선 문예회관의 콘텐츠 개발 확대를 위한 인원 충원의 노력이 보이지 않고 있으며, 결국 전체의 발전을 정체시키는 근본적인 원인으로 말할 수 있다는 뜻이다.

그 이유 중 대표적인 것을 문화와 예술의 중요성과 가치를 인식하

고 있지만 무엇을 어떻게 발전시켜 나가야 하는지에 대한 분명한 지향성과 얼마나 발전되었는지 구체적인 분석 결과들이 보이지 않는다는 것에서 찾을 수 있다. 이와 더불어 예술은 소수만 즐기는 사치재로 인식되고 있는 현실적 시각이 존재하는 것을 또 다른 원인으로 볼 수 있을 것이다.

이와 함께 문예회관을 보유하고 있는 지방자치단체 인사 부서의 경우 문예회관 운영의 중추적 역할을 하는 기획 부서 등 주요 보직에 대한 전문가 충원을 진행할 경우, 공무원 정원 축소 문제가 발생하거나 그렇지 않다고 하더라도 누적된 인사 적체가 더욱 심해질 수 있다는 인식으로 증원은 아예 고려 대상이 아니게 되는 것이다. 이의 직접적인 원인이 바로 공무원의 순환보직 체제에 의해서 발생하고 있다.

일반적으로 문예회관에서 공무원이 근무하는 기간은 길어야 2년 정도이며, 이후에는 인사이동에 의해 또 다른 직원으로 교체되고 있어 정작 기획자의 증원에 대한 적극적인 행정을 도모할 필요성을 느끼지 못하는 것이다.

대도시 문예회관의 경우 외부 공모를 통해 전문인 관장을 임명하면서 운영의 효율을 기대하고는 있지만 관장이 실무를 담당할 수 없기에 효율적인 조직 운영과는 분명 다르다. 또한, 전문인 관장의 부임 초기에는 주요 업무에 대한 중요성과 개선 방향에 대하여 분명히 인식하면서 기획팀의 증원 필요성을 주장하고 있지만 앞의 이유로 벽에 부딪히고 있다.

이렇듯 고정된 인식은 결국 문예회관의 존재적 가치를 높이지 못하는 가장 큰 원인으로 작용하고 있다. 그렇다면 효율적인 조직의 구성과 업무별 담당자에게 주어진 권한은 어디까지로 보아야 할까?

공무원 관장, 전문인 관장 혹은 중간 관리자, 그리고 전문적인 업

무를 수행하는 실무자 간 사고의 방향성이 각기 다름을 전제한다면 다양한 의견이 있을 수 있다.

먼저 일반적인 현실을 짚어보면 다음과 같다.

첫째, 순환근무에 의한 공무원 관장의 경우 일반 행정과 조직에 익숙해져 있기 때문에 예술행정에 대한 인식이 약할 수밖에 없을 것이며, 기본적인 예술행정에 대한 분위기를 파악하게 되는 1~2년 후에는 다른 부서로의 이동을 전제하기 때문에 조직의 발전적 변화에 적극적이지 못하게 된다.

둘째, 예술 전공자 출신인 전문인 관장의 경우 주요 업무에 대한 중요성을 분명히 자각하고 있긴 하지만 자신이 예술 분야에서 오랫동안 활동해 왔기 때문에 편협된 사고에 고정되어 있을 가능성이 농후하다. 좀 더 풀어서 얘기한다면, 기획, 홍보, 마케팅 등 전반적인 업무에 자기 생각과 방향성을 지나치게 강조하면서 담당자의 의견이 무시되는 경우가 그것이다. 이는 예술기획 분야에서 더욱 두드러지게 나타나는 현상이다. 설사 주요 보직에 대한 증원이 이루어진다고 하더라도 담당자의 의견보다 자기의 생각을 앞세우게 된다면 이 역시 충원에 대한 효과는 물론이고 담당자의 업무 발전을 위한 동기부여를 기대할 수 없게 되는 것이다.

일반적으로 신임 관장이 부임하게 되면 당연히 지역 예술인과 잦은 교류가 진행될 것이며, 이 과정에서 특정 예술인 혹은 특정 장르와 서로 배려하는 분위기가 조성된다고 가정한다면 편협한 기준이 생길 수 있음은 부인할 수 없다. 이 가설은 전문인 관장이든, 행정직 관장이든 다르지 않다.

무형의 가치를 가진 예술적 특성에 의해 이러한 상황 자체가 잘못된 것이라고 단정할 수 없다. 각기 생각하는 발전적 방향이 다를 수 있

으며, 지역 예술의 발전을 위한 조언이 있을 수 있기 때문이다. 다만 이를 인정하고 관장이 선호하는 예술인 혹은 단체를 위한 기회를 제공했다면 관장은 자신이 지시한 사항에 대해 끝까지 점검하는 세심함을 필요로 한다. 이와 더불어 특정 예술인을 위한 공연의 진행 필요성을 지시할 때는 부서 조직원들이 모두 알 수 있도록 확실하게 지시하여야 하며, 종료 후에는 장단점에 대한 분석 결과를 꼭 확인해야 하는 것이다. 그렇게 하지 않으면 결국 지극히 개인적인 것을 공익을 위한 것으로 포장했다는 부정적 인식을 줄 수밖에 없을 것이며, 기획자에 의해 생산되는 결과보고서에는 허수만 가득 차게 되기 때문이다.

또 다른 하나는, 운영규칙이나 관장의 자의적 판단으로 새롭게 정해진 규칙은 엄격하게 진행되어야 한다는 것이다. 만약 정해진 분명한 규칙이 있음에도 특정인에게만은 그 해석을 달리하거나 '특별히'라는 수식어를 사용하면서 그 규칙을 무시하는 경우가 발생한다면 관장의 권위와 조직 전체의 신뢰성은 무너질 수밖에 없음을 분명하게 인지하여야 한다.

셋째, 중간 관리자의 경우에서도 각기 다른 인식적 차이를 보이고 있음을 얘기할 수 있다.

문예회관 조직도의 중간 관리자는 대부분 공무원 신분이라고 볼 수 있다. 따라서 일반 행정에는 익숙해 있지만 예술행정과 관련해서는 그 특성을 이해하지 못하는 경우가 그것이다.

이 경우 대부분의 중간 관리자는 일반 행정에 준해서 판단하기 때문에 특히 예술인의 초청료 규모와 관계해서 이해가 충돌되기도 한다. 어느 정도 시간이 흐른 후에는 이해의 폭이 넓어지긴 하지만 그렇다 하더라도 매번의 인사이동 때마다 그러한 상황이 반복될 수밖에 없는 구조임은 틀림이 없다. 물론 모든 경우가 이렇다는 것은 아니다.

예술행정에 대한 경험이 없어도 기획자 등 실무자의 업무에 대하여 이해하는 중간 관리자 또한 적지 않기 때문이다.

넷째, 예술기획을 비롯한 홍보, 마케팅 등 전문적인 업무를 수행하는 실무자의 경우이다.

사실 이들의 업무와 관련하여 기술하는 것이 조심스럽다. 그 이유로, 대부분 문예회관에서 활동하고 있는 실무자들이 적지 않은 어려움 속에 예술의 특징을 구성원이 이해할 수 있도록, 그리고 행정에서 발생할 수 있는 원칙을 예술인들이 이해할 수 있도록 중간자의 역할을 통해 지역 예술 발전을 위한 노력을 하고 있기 때문이다. 따라서 괜한 얘기로 그들의 수고에 찬물을 뿌리게 되지 않을까 염려가 생기는 것은 어쩔 수 없다. 하지만 여기서 표현되는 것들이 우리나라 예술행정 시스템에서의 전반적인 인식과 상황임을 먼저 밝힌다.

앞에서도 강조한바, 기획자들은 자신의 전문성이 제대로 인정받지 못한다고 생각하는 경우가 대부분이다. 우리나라 행정조직은 계급사회이며 구조상 상하관계가 뚜렷하기에, 기획자와 같은 실무자들을 전문가로 인정하기보다, 업무의 특징이나 능력과 관계없이 부하직원의 한 사람으로만 생각하는 등 인식적 괴리감이 깊을 수밖에 없기 때문이다. 이러한 이유로 기획자의 전문성 인정에 앞서 관리자는 자신의 명령이 존중받아야 한다는 기본적인 인식을 하고 있다. 결국 예술행정이 일반 행정의 틀에 갇히게 되는 것이다.

이러한 경우는 사회 전반에서 쉽게 나타나고 반복되고 있다. 자신이 담당자였을 때는 개선되어야 할 문제점 중 하나로 충분히 자각하지만, 막상 관리자가 되었을 때 보상 심리가 작동하면서 쉽게 개선되지 않는 경우가 그것이다. 이러한 상황에 견주어 본다면 특히 예술행정에서 자신의 역량을 발휘하기엔 쉽지 않음은 분명해 보인다.

기획자 등 실무자의 업무수행 방식도 어느 정도 개선이 필요함은 분명하다. 문예회관에서 근무를 시작할 당시의 지향점이 이러한 과정을 겪으면서 조금씩 무감각해질 수 있다는 것이 대표적이다. 이 부분에 대해서는 앞서 여러 차례 언급하였기 때문에 재차 기술할 필요는 없지만 우리 지역의 발전을 위해, 자신이 몸담은 문예회관의 가치 향상을 위해 무엇을 어떻게 해야 하는지를 항상 염두에 두어야 한다.

결론적으로 말한다면 자신의 역량을 스스로 개발하고 발전시켜야 하며, 이를 위해서는 조직 시스템에서 기획자를 비롯한 담당자별 업무 발전을 위한 동기부여가 우선 만들어져야 한다. 본론으로 들어가서, 우리나라 현실에서 최소한의 효율적인 조직이 어떻게 구성되는 것이 좋은지 그 방향성은 어떻게 설정되어야 할까?

오래전, 일본의 문화경제학회가 예술의 정착을 위한 과제로 무엇이 필요한지에 대한 설문조사를 했고, 그 분석 결과를 보고서에 실었던 적이 있었다. 그중 대표적으로 다음의 세 가지를 내놓았는데, 첫째, 좋은 기획을 하는 인재가 없다는 답변이 43% 정도였으며, 둘째, 좋은 관객이 없다는 의견이 29%, 셋째, 예술가의 층이 다양하지 않다는 의견이 28%로 나타났다.

이를 분석해 보면 절반에 가까운 응답자들이 좋은 기획을 할 수 있는 예술경영인 혹은 예술 행정인을 요구하고 있음을 알 수 있다. 문예회관 경영에서도 인력을 제대로 활용하는 것이 가장 우선적임을 얘기하는 것이다. 결국 문예회관의 효율적인 운영을 위해서 인력의 효과적인 배치가 중요함을 나타내고 있으며, 그 인력의 능력이 문예회관이 만들어 내는 콘텐츠의 질을 결정한다고 인식하는 것이다. 이는 우리나라의 상황에서도 다르지 않다.

앞서 제시된 조직도에서 볼 수 있는바, 문예회관 인적자원은 크게

공연예술 분야와 관리 분야로 나눌 수 있으며, 체계적이고 효율적인 예술행정을 위해서는 분야별 전문인의 확보가 필수적으로 전제되어야 하는 것이다. 따라서 기존의 문예회관 조직구성 중 공연팀에 국한하여 증원의 필요성은 분명하며, 선진국의 기준이 아니라 한국적인 상황에서 최소한의 요구라고 할 수 있다.

만약 선진국 형태에 기준할 경우, 변화 가능성이 거의 없을 것이기에 최소한의 조직개선을 요구하는 것이 현실적이며, 이 변화를 통해서도 효과를 만들 수 있을 것이다. 이는 지방자치단체장 혹은 관장의 의지만으로 충분히 실현할 수 있는 범위이기도 하다.

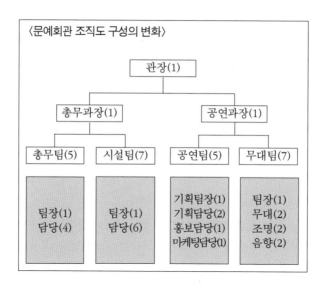

새로운 기준으로 제시할 수 있는 위 조직구성의 경우 앞서 제시되었던 기존의 조직도를 기준으로 공연팀의 경우 효과적인 업무를 진행할 수 있는 3명 정도를 증원한 경우이며, 지방자치단체 전체로 본다면 결코 불가능해 보이진 않는다.

대도시 기준으로 문예회관소속 기획자들은 계약직으로 근무하고

있기 때문에 관장의 의지만 있다면 홍보, 마케팅 분야 전문가 2~3명 정도의 충원은 그리 어려운 일은 분명 아니다. 이에 덧붙여, 기획팀장의 경우 공무원이 배치되는 경우가 대부분이라고 본다면 팀장까지 전문인으로 구성하는 것이 예술행정 시스템에 대한 외부의 우호적 시각을 가지게 하는 바로미터가 될 것이다.

또한, 2~3명 정도의 충원을 요구할 경우, 예산 부족 등의 이유와 다른 부서와의 형평성 등 부정적 시각으로 접근할 가능성이 농후하다. 하지만 충원될 이들로 인해 지역 예술의 발전은 물론이고, 국고지원 사업에의 적극적인 조사와 참여로 예산을 확보할 수 있을 것이며, 다양한 콘텐츠 개발을 통한 지역민의 향유 다양성 제공, 그리고 효율적인 기획공연 추진 등 훨씬 큰 부가적 경제효과를 누릴 수 있다는 사실을 그들에게 설득하여야 한다.

이 외에, 상대적으로 인원이 많게 보이는 무대팀의 경우 무대, 조명, 음향 분야 감독 한 명과 팀원 각 한 명씩을 표기하였다. 두 개 이상의 극장을 운영하는 문예회관은 이들을 보조하는 팀원을 한 명 이상 더 많이 보유하고 있겠지만, 한 개의 극장을 기준으로 볼 때 이 역시 충분하다고 볼 수 없다. 하지만 외부 단체에 의해 공연되는 작품의 경우 그들 단체에서 또 다른 전문 인력이 들어오기 때문에 당장 시급한 것은 아니다.

또 하나, 아직은 가능하다고 생각하진 않지만, 각 업무 담당자의 능력을 배가하기 위해 현재 상하관계로 구성된 조직도를 시계 반대 방향으로 90도 돌리길 제안해 본다.

앞서 기술한바, 수평적 조직문화는 각자의 책임감 확대를 의미한다. 혹자는 공공기관에서 이러한 구조 전환이 불가능하다고 생각할지도 모른다. 하지만 이러한 시도가 계급사회를 부정하지는 않을 것이

며, 형식적이기에 각자의 위치가 달라진 것으로 인식할 필요가 없다. 다만 이를 통해 자유롭게 발전적인 의견을 제시할 수 있으며, 상급자는 하급자의 의견에 열린 사고로 접근할 수 있는 조직문화를 만들어 갈 수 있음은 분명하다.

물론 조직도의 시각적 표시가 달라진다고 지금까지 고착된 문화가 바뀔 수 있을까 의문을 제기할 수 있겠지만 무엇이든 첫 단계가 있으며, 이를 통해 변화될 수 있는 것이다.

각 조직을 이끄는 분들은 회의에서 창의적 업무개선, 혁신적인 사고로의 무장 등을 요구하고 있으며, 현대적 이슈에 관심을 가지라고 지시하기도 한다. 하지만 참석한 부서장들은 회의 내용을 각 팀에 전달하는 역할에 머무르고 있고, 팀원들 역시 귀담아듣지 않는 것이 현재의 단편적 조직문화일 것이다.

어느 단계에서든 실질적인 변화를 위한 조처를 하는 경우는 많지 않다. 따라서 단순한 개념이긴 하지만 홈페이지에 나와 있는 조직도의 형태를 수평적으로 구성한다면 내외부로부터의 달라진 시각을 경험할 수 있을 것임을 확신한다.

무엇보다 이를 시도하는 문예회관이 있다면 최소한의 의지를 가진 것이며, 종사자 모두에게 자신의 업무에 대한 권리와 책임을 동시에 가지게 하는 무언의 압박일 것이다. 또한 이로 인하여 예술의 가치가 자신으로부터 비롯된다는 자긍심까지 높아질 수 있다.

효율적인 조직구성과 운영을 위해서는 단체장의 실행 의지와 함께 종사자 모두의 의식변화가 필요하기 때문에 쉽지 않음은 분명하다. 하지만 관장의 의지만으로도 가능한 수평적 조직 구도를 시각적으로 표시한다면 보다 선진적인 조직으로 접근하는 위대한 첫걸음이 될 것이다.

마지막으로 무대예술 종사자들의 경우를 얘기하면서 이 장을 마치고자 한다.

무대예술 종사자들은 예술인의 창작 행위에 직접적인 영향을 끼칠 수 있는 위치에 있다. 따라서 누구보다 중요한 역할의 수행이 필요하다. 하지만 대부분 문예회관 무대 종사자들의 기본적인 사고 방향성이 고정되어 있고, 이러한 시각에 의해 예술인들과 종종 마찰을 빚기도 한다.

무대 종사자에게 극장의 무대 시설을 운영하는 책임이 부여되어 있기 때문에 상황에 따라 예술인의 표현 방법에 제동을 걸 수밖에 없을 것이며, 예술인에게는 그러한 제재가 예술표현의 자유를 침해한다고만 느껴지기 때문이다.

여기서 구체적으로 무엇을 어떻게 해야 한다고 얘기할 필요가 없다. 각각의 상황에서 서로의 주장을 바꿔 생각해 보면 해결 방법은 의외로 간단하다. 다만 무대예술 종사자들이 자신의 존재 이유에 대하여 보다 명확히 인지하기만 한다면 그러한 문제 자체가 만들어지지 않을 것임을 강조하고자 한다.

흔히들 패러다임을 바꿔야 한다고 주장한다.

패러다임paradigm이란, 동시대 사람들의 견해나 사고를 근본적으로 규정하고 있는 인식의 체계를 말하는 개념이며, 새로운 패러다임으로의 전환은 우리가 지금 사고하고 있는 것들에서 과감히 벗어나는 것을 말하지만 공공문화기관의 예술행정 부서에서는 누구도 이를 위한 구체적인 방안을 내놓지 못하고 그저 정책이 결정되는 대로 이리저리 따라가기만 하고 있다.

새로운 패러다임은 효율적인 조직구성에서 비롯되는 것이며, 수평적인 조직문화는 확실하고 효과적으로 우리의 예술행정을 변화시

켜 줄 것이다. 분명한 것은 많은 사람들이 효율적인 조직구성이 필요함을 인지하고 있긴 하지만, 그렇다고 만족할 만큼 변화가 단번에 이루어지지 않을 것 또한 알고 있다. 아무리 건설적인 방향으로 조직이 개편된다고 해도 또 다른 문제나 요구가 있을 수 있기 때문이다.

즉, 완벽한 조직은 없는 것이며, 다만 그 완벽성을 추구할 뿐이다. 따라서 조직구성이라는 매번의 학습을 통해서 발전된 방향으로 점차 변화되어야 하는 것이다.

문예회관 혹은 예술단체의 조직은 일반 행정조직과는 다른 접근이 필요하며, 더 많은 지면의 할애가 있어야 한다. 적어도 예술행정은 국가경쟁력 확보에 또 다른 의미가 있을 뿐 아니라 국민의 문화 의식 발전을 위한 행정 기술이 요구되기 때문이다.

제 / 8 / 장

공연예술단체의 조직구성과 기획 방향성

국내 예술단체의 한계와 현실

우리나라 공연예술 단체 대부분은 열악한 환경을 가지고 있으며, 그 활동 또한 활발하지 못함은 주지의 사실일 것이다. 그 원인은 여러 가지 있을 수 있겠으나 무엇보다 매년 대학에서 배출되고 있는 전공자들에 비해 안정적인 생활을 유지할 수 있는 국공립단체의 수가 상당히 제한적인 것에서 찾을 수 있다.

실제 고등학교를 졸업하고 음악대학에 진학하는 예비 연주자들, 특히 관현악 전공자들은 졸업 후 해당 지역의 국공립 연주단체에서의 활동을 최종 목표로 삼고 있음은 부인할 수 없을 것이다. 개인 활동 위주의 피아노와 작곡 분야의 경우에는 뚜렷한 한계를 가지고 있긴 하지만 이 장에서는 국내에서 활동하고 있는 음악, 연극, 오페라, 무용 등의 단체를 중심으로 기술하고자 한다.

우리나라 공연예술 단체의 수는 상당히 많으며, 이는 전국의 대학에서 배출되는 전공자와 비례한다. 관현악 전공자의 경우, 졸업 후 프

로 연주단체에서 연주자로서의 활동이 4년간의 대학 생활에서의 주된 목표일 것이다. 하지만 최근에는 이런 목적의식이 점차 낮아지고 있으며, 졸업 무렵에는 그 목표가 사실상 가능하지 않음을 인지하는 경우가 적지 않다. 그 이유로 어느 정도의 수입이 보장되면서 안정적인 연주 생활의 영위가 가능한 프로 단체가 주요 도시별 하나씩 보유하고 있는 국공립뿐이며, 소속 단원의 결원이 발생하지 않으면 신규 단원을 선발하지 않기 때문이다.

그렇다면 지방자치단체마다 장르별 예술단체를 설립하여 전공자들이 구체적인 희망을 품을 수 있도록 하면 된다고 생각할 수도 있지만 이는 예술인 입장에서의 바람일 뿐, 정부나 자치단체가 쉽게 접근할 수 있는 문제는 분명 아니다. 이러한 사정이다 보니 결국 국공립 형태의 프로 연주단체 입단이라는 바늘구멍을 통과하는 소수를 제외한다면 대다수는 수입이 보장되지 않는 민간 연주단체를 통한 활동을 영위할 수밖에 없는 것이 현실이다.

민간 연주단체의 활동성을 기준으로 1980~90년대와 2000년대 그리고 현재를 각각 비교해 보면 기본적인 환경이 상당히 발전되어 있지만 인식적 기반은 다르게 변화되어 왔다.

1980~90년대의 경우 고등학교 시절부터 교내 음악 활동을 통해 전공자로서의 꿈을 가지고 대학으로 진학했었고, 단체생활에 익숙한 학생들은 자연스럽게 소속 대학의 구분 없이 모여 오케스트라를 비롯한 다양한 연주 활동을 활발하게 진행했었던 시기였다. 더불어 자발적으로 경비를 모으거나 지역 유지들의 도움을 받아 연주회를 개최하는 등, 보는 시각에 따라 다르겠지만 나름의 사명감 혹은 책임감을 의식하고 있었다.

이후 2000년대 들어서면서 정부의 지원 규모가 확대되고, 더불어

예술인의 활동 다양성에 의해 점차 사명감이나 책임감과 같은 의식이 옅어졌다고 보는 시각이 대부분이다.

현재는, 대도시를 기준으로 하여 지역 대학생으로 구성된 연주단체는 거의 보이지 않고 있으며, 졸업생들로 구성된 민간 단체 역시 활동에 따른 대가가 당연히 주어져야 하는 상황으로 바뀌면서 예전처럼 더 이상 그들의 희생을 강요할 수 없기 때문이다. 전업 예술 활동이 가정경제를 유지할 수 없을 정도로 그 기반이 약하기 때문에 어쩔 수 없는 현실임은 분명하다.

물론 시대의 흐름과 의식의 변화를 무시하고, 오래전 경우와의 단순 비교에 무리가 있음을 당연히 인정할 수 있다. 하지만 오늘날 각 예술대학 특히, 음악대학의 경우 매년 큰 폭의 정원미달 사태가 발생하는 등 전공자 부족 현상을 보이고 있고, 어렵게 활동하고 있는 전업 예술인의 불투명한 미래에 대한 사회적 인식이 확산되고 있는 현실에서 2~30년 전, 당시의 분위기와 비교해 본 것이다.

어쨌든 예술 전공자들이 심각하게 줄어들고 있는 상황에서도 현재 활동하고 있는 민간 예술단체의 수가 적지 않으며, 이들의 활동에 정부의 지원 정책이 중요한 기반으로 작용하고 있음은 부인할 수 없는 사실이다.

밀레니엄 시대가 시작된 2000년대, 소프트파워가 국가의 가치를 좌우한다는 인식이 확대되었고, 각국은 자국의 문화예술을 세계에 전파하기 위한 노력을 하였으며, 현대문화의 선점을 위해 상당한 예산을 책정하는 등 총성 없는 전쟁이 시작되었다.

우리나라 역시 국민의정부(1998~2003)가 시작되면서 문화예술 분야의 예산을 대폭 증가시켰고, 예술인의 활동성을 확장하였을 뿐 아니라 게임소프트웨어 개발, 영화로 대변되는 상업예술에까지 발전을

위한 정부의 정책개발과 지원에 집중하였다. 공연예술 분야 종사자들은 지원 예산의 대폭 증가와 활동성 보장이라는 측면에서 당연히 환영했다.

이 시기가 민간 예술단체 설립의 정점을 이루었던 때였고, 대다수 지방자치단체는 문예회관 등의 공간을 보유하게 되면서 정부의 지원에 의한 민간 예술단체 운영의 가능성이 더 크게 만들어진 것이다. 하지만 예술단체 설립이 극대화되면서 지원금을 받기 위한 경쟁이 심화하기 시작했다. 이러한 경쟁적 구도는 특히 민간 예술단체의 고충을 가중시키고 있으며, 정부의 공연예술 분야 예산이 매년 상향되고 있음에도 예술단체의 입장에서는 활동이 가능할 정도의 지원금을 기대할 수 없는 비현실적인 상황으로 변화되었다.

이러한 상황은 결국 정부의 지원금이 효율적으로 배정되지 못했거나 지원받은 예술단체로부터의 발전적 의미가 크지 않았기 때문일 것이다.

만약 넉넉하지 못한 상황에서 갑자기 적지 않은 돈이 들어올 경우를 상상해 보자. 이 돈으로 무엇을 할까? 즐거운 상상에 빠지게 되면서 계획적으로 사용하기에 앞서 지금까지 먹고 싶었던 것, 입고 싶었던 것에 마음껏 사용하지 않을까?

당시 공연예술계는 이 예산을 보다 발전적인 방향으로 사용하면서 우리나라 예술의 수준을 한 단계, 두 단계 높일 수 있는 체계적인 계획과 노력이 우선되어야 함에도 이에 앞서 지원금의 규모에만 환호하였고, 단체들의 경우 지원을 받기 위한 목적만으로 작품을 생산하는 등 공적 예산의 가치를 퇴색시켰다는 의견이 적지 않았다. 이미 버스가 떠난 상황이고 큰 의미도 없겠지만, 매년 예술 전공자가 큰 폭으로 감소하고 있는 현실에서 10년 혹은 20년 전을 복기해 보면 상당한

아쉬움이 남을 수밖에 없다.

만약 그때부터 예산이 효과적으로 사용되었다면 어땠을까? 그랬었다면 오늘의 상태까지 만들어지지 않았을지도 모른다는 생각이 앞서는 것은 어쩔 수 없다. 과한 표현이겠지만 지난 10~20년 동안 주체하지 못할 만큼 예술계에 지원되었던 많은 예산은 몇몇 예술인들을 베짱이로 만들었는지도 모른다.

공적 자원이 정말 열심히 노력하는 예술인 혹은 예술단체에 지원되면서 그 가치를 만들어 가야 함은 당연한 논리지만 당시 문화부 혹은 관련기관에 의해 정책이 실현되는 과정에서 적합한 시스템을 만들어 시행하기보다 그저 각각의 사업에 참여하는 예술단체에 예산을 나눠주는 권한에만 집중하였기 때문이 아닐까? 단정할 수 없지만 그런 감정이 지배적이다.

또한, 적지 않은 지원 예산과 이에 의한 사업이 더 많은 공연예술단체가 만들어지는 계기가 되었음은 분명하다. 물론 그 이전에도 매년 대학에서 배출되는 전공자가 적지 않았고, 졸업 후 자신의 전공을 살리기 위해 민간 단체에 소속되어 활동해 왔다. 하지만 적어도 당시에는 새로운 연주단체를 구성할 때 상당한 고민을 했고, 앞으로의 활동 계획 등 서툴지만 나름의 준비 후에 뜻을 같이할 수 있는 전공자들을 규합하는 등의 노력을 하였다.

이때의 정부 지원금은 지금과 비교해 보면 거의 제로 상태였을 뿐아니라 지원사업에 대한 일반적인 인식이 없었기 때문에 민간 단체는 아예 기대하지 않았던 시기였다. 그럼에도 대부분의 민간 단체에서 활동하는 예술인은 그저 무대에 올라가는 것만으로, 전시회에 참가하는 것만으로도 만족할 수 있었다. 또한 단체의 대표는 이를 위해 지역의 주요 기업을 찾아다니며 상생할 수 있는 제안을 통해 협찬을 얻어

냈으며, 그래도 예산이 부족하면 십시일반 각자의 주머니를 털어 그 경비를 마련했음을 대부분 예술인이 경험한 바 있다.

요즘 이런 얘기를 하면 시대의 흐름을 모르는 얘기라고 핀잔을 들을지 모르겠다. 하지만 괜한 얘기가 아니다.

1970~80년대 우리나라 예술단체들의 활동성을 개척해 왔던 선생님, 혹은 선배들이 예술의 가치를 자신의 이익에 앞서 판단했음을 얘기하기 위해서이고, 적어도 예술의 본질은 활동성에서 비롯된다는 기본적인 가치와 지향점에 대한 최소한의 인식이 필요함을 강조하기 위해서이다.

이미 앞서 기술한바, 2000년대 이후 정부의 지원 예산이 상당 수준으로 증가하였고, 이에 따라 민간 예술단체라 할지라도 행위에 따른 대가가 주어져야 함을 당연하게 인식하게 되었다. 예전처럼 공연 후 식사와 막걸리 한 잔으로도 감사함을 느끼며 서로의 수고를 격려하는 것만으로는 단체를 운영할 수 없다는 뜻이다. 이러한 상황에서 많은 지원을 받기 위해 PT 자료 생산에 공을 들이게 되고, 급기야는 서류생산 전문가의 도움을 받게 되는 불필요한 과정이 수행되고 있기도 하다.

공연예술계 현장에서 들리는 것들이기 때문에 아마도 과장된 표현은 아닐 것이다. 이뿐만 아니라 새로운 공연단체들도 증가하고 있다. 대학을 진학하는 예술 전공자들이 줄어들고 있긴 하지만 그럼에도 각 대학의 졸업생을 수용하는 민간 단체들이 꾸준히 늘어나고 있다는 것은 정부의 지원 정책에 따라 최소한의 활동이 가능해졌기 때문일 것이다. 이러한 상황이 수년간 지속되다 보니 지원금이 주어질 때만 활동하는 프로젝트형 단체가 많아질 수밖에 없는 것이며, 결국 막대한 공적자금이 지원되고 있긴 하지만 목적한 효과 등의 정책지향

점을 제대로 살리지 못하는 경우가 지속되고 있다.

사적인 자리에서 종종 "정부 지원금은 먼저 보면 임자"라거나 "눈먼 돈"이라는 표현들이 나오는 것에서 이 또한 과장은 아닐 것이다.

정부에 의해 지원되는 공연예술 분야 공적 예산이 현재는 이보다 몇 배가 되지만 1990년대 말, 혹은 2000년대 초반에 관련 예산이 1조 원을 넘겼을 때를 기준으로, 순수예술 활성화 사업에 매년 3천억 원 정도가 예술단체 혹은 예술인들에게 꾸준하게 주어졌으며, 증액된 부분은 차치하고 5년이면 1조 5천억 원, 10년이면 무려 3조 원이라는 천문학적인 예산이 사용되었음을 쉽게 계산할 수 있다.

이미 20년 이상 이 정도의 예산이 꾸준하게 지원되었음에도 우리나라 공연예술의 질적 성장이 그만큼 이루어졌을까? 물론 그 발전이 전혀 없지는 않다. 오랜 시간이 흐르면서 예술인의 작품에 대한 해석과 표현능력이 말할 수 없을 만큼 좋아졌기 때문이다.

그 증명으로, 현재 활발한 활동을 전개하고 있는 연주자 혹은 은퇴한 음악인에게 20여 년 전, 자신이 대학생이었을 때 전공 실기시험에서 기량적 표현이 힘들어 선택하지 못했던 연주곡이 있었냐고 물어보면 열 명에 일곱, 여덟 명은 있었다고 대답할 것이다. 그런데 지금은 자신에게 배우고 있는 고등학생이 자신이 그토록 어려워했던 연주곡을 힘들지 않게 연주하는 것을 보면서 음악적 수준이 상당히 높아져 있음을 느끼는 경우가 분명히 있을 것이다.

하지만 과연 이것이 지원 정책에 의해서 그 효과가 나타난 것이라고 얘기할 수 있을까 자문해 볼 필요가 있다. 오히려 우리가 매일 섭취하는 음식에서 고른 영양의 식단을 구성하고, 이에 따라 신체적 조건이 달라지면서 기량적 표현이 훨씬 용이해진 것에서 발전의 이유를 찾는 것이 타당하다고 볼 수 있을 것이다. 덧붙여서, 이렇게 발전되었

음에도 순수예술의 전공자가 줄어들고 있는 사회적 현상은 어디서부터 비롯되고 있을까? 예술인은 다양한 원인을 얘기할 것이다.

어떤 사람은 TV에 비치는 대중 예술인의 자유롭고 풍족한 생활에 대한 청소년의 맹목적인 선망을 그 이유로 얘기할 것이며, 또 어떤 사람은 대학 졸업 후 전업 예술가로서 가정을 꾸리고 살아갈 만큼의 확신이 제공되지 못하기 때문이라고 얘기할 수 있을 것이다. 모두 틀린 얘기는 아니다.

우리나라 방송에서 대중 예술인의 일상을 조명하는 프로그램의 내용을 들여다보면, 늦은 오전에 일어나 반려견을 돌보면서 한가로운 일과를 시작한다. 그리고 배달된 음식을 시켜 먹은 후 운동하러 가거나 또 다른 연예인을 만나는 등의 가십성 내용들이 적지 않다. 물론 아침부터 본업에 충실한 경우가 더 많음에도 정해진 시간 내에 시청자들의 흥미를 끌어야 하는 프로그램의 특성상 편집의 방향이 그러함을 모르는 바 아니며, TV를 통해 비치는 그들의 일상이 잘못되었다는 뜻도 아니다. 그들은 그들대로 중요한 일정이 있을 것이며, 그 시간이 늦은 오전이나 오후에 집중되어 있음을 충분히 짐작할 수 있기 때문이다. 하지만 이른 오전부터 밤늦게까지 학교와 학원을 순례하면서 고된 학창 시절을 겪고 있는 청소년들은 그들의 삶의 방식을 충분히 부러워할 수 있을 것이며, 자연히 연예인의 꿈을 가질 수밖에 없음은 당연하다. 이뿐만 아니다. 가수 지망생을 대상으로 하는 경연프로그램 또한 적지 않다.

여기에는 초등학생부터 고등학생까지 성인들과 경쟁하고 있으며, 방송을 통해 그들이 대중들로부터 좋은 평가를 받을 때 청소년들은 자기 또래의 그 친구들에게 부러움을 느낄 것이며, 학교생활에 우선하여 그들도 같은 꿈을 가지게 한다.

부모도 순수예술 기반의 대다수 예술인의 삶이 풍족과는 거리가 있음을 알기 때문에 아들과 딸이 예술을 전공하겠다고 한다면 반대부터 하는 현실에서 전공자 감소 원인에 대한 그 의견이 완전히 틀리지 않을 것이다. 하지만 이러한 이유가 근본적인 원인이라고 얘기할 수 없다.

중등 교육에서도 또 다른 원인을 찾을 수 있기 때문이다. 현재 대부분의 고등학교 교과목에서 음악, 미술, 체육 등 예체능 과목을 찾아보기 힘든 상황이 그것이다. 학생들의 재능을 살릴 수 있는 교육이 아니라 오로지 대학 진학을 위한 입시 위주의 교육방식에 의해 예체능 과목의 가치를 떨어트렸으며, 그 영향으로 학교에서 운영되고 있었던 음악동아리, 즉 스쿨 밴드까지 폐지되었다고 보는 시각이 지배적이다.

예전에 베네수엘라의 '엘 시스테마El Sistema'로 지칭되는 음악교육 재단이 세계적인 주목을 받았던 적이 있었다. 1975년 베네수엘라의 경제학자 호세 안토니오 아브레우가 조직한 '음악을 위한 사회행동'이 엘 시스테마의 전신이다.

2007년 베네수엘라의 대통령은 어린이들에게 악기와 음악교육을 무상으로 제공하는 정책을 발표하였고, 아브레우에 의해 운영되고 있던 조직을 중심으로 베네수엘라 국립 유소년 오케스트라 시스템 육성 재단, 즉 엘 시스테마가 만들어졌다.

이 재단의 주된 목적은 음악을 이용하여 마약과 범죄에 노출된 빈민가 아이들을 가르치고 보호하기 위함이었지만 그 효과는 세계의 주목을 받을 만큼 큰 반향을 가져왔다. 이 사회교육을 통해 LA 필하모닉의 음악감독이자 상임지휘자인 구스타보 두다멜을 비롯하여 17세 때 역대 최연소 베를린 필하모닉 단원이 된 에딕손 루이즈 등 세계적인

음악가를 배출한 것이다.

2010년대 우리나라도 이 엘 시스테마를 초등학교 방과 후 교육시스템에 접목한 적이 있었다. 교육부에 의해 각 초, 중학교에 악기 구입 예산을 수천만 원씩 지원하면서 한국형 엘 시스테마를 지향한 것이다. 이 정책으로 제2, 제3의 두다멜을 육성할 수 있다고 생각한 것인지는 모르지만 상당히 의욕적인 사업이었음은 분명하다.

결론적으로 말하면, 이 사업은 최소한의 성과조차 내지 못했다.

베네수엘라의 시스템을 도입하면 같은 성과를 낼 수 있다는 단순 접근 방식으로는 당연한 결과였는지 모른다. 모든 정책이, 모든 사업이 그러하듯 관리와 개선, 그리고 지속적인 지원이 필요함에도 초기의 예산이 지원된 후 제대로 된 관리가 진행되지 않았기 때문이다.

또 다른 한편으로는, 이미 6~7개 학원을 순례하고 있는 학생들의 부모는 방과 후의 음악 활동에 관심이 크지 않았을 것이며, 참가했다 하더라도 그 필요성과 효과가 눈에 보이지 않는 음악의 특성상 흥미를 잃게 되면서 점차 그 수가 줄어들었을 것으로 짐작할 수 있다. 결국 대부분의 학교는 적지 않은 예산을 들여 구입한 악기들을 활용하지 못하면서 먼지만 쌓인 채 방치되고 있는지도 모른다.

국내 예술단체의 현실을 얘기하면서 엘 시스테마의 언급은 뜬금없다고 생각할 수 있지만 예체능이 없어진 고등학교 교육에서 점차 중학교, 초등학교까지 그 영향을 끼칠 수 있다고 본다면 지금이라도 교육부의 예체능 과목에 대한 접근 방식과 입시경쟁에만 몰두하고 있는 학교 당국자들의 인식변화만이 학생들의 감성과 정서 개발이 가능할 뿐 아니라 점차 도태되고 있는 예술의 저변확대가 가능하다고 볼 수 있다.

예술대학 역시 이런 현상이 만들어지기까지의 책임이 전혀 없는

것은 아니다. 졸업 후 활동이 보장되는 프로 연주단체의 수가 지극히 적기 때문에 대학이 혹은 교수가 이들을 위해 할 수 있는 것이 없다고 주장할 수 있다. 하지만 이런 상황에서도 최소한의 고민조차 하지 않는 것은 결국 대학의 존폐를 고민하게 할 정도의 위기임을 자각하지 못하는 것에 불과하다.

만약 대학이 주도적으로 세계적인 콩쿠르를 겨냥할 수 있는 학생을 발굴하고, 특별한 관리가 지속적으로 진행된다면 전체 재학생들에게 상당한 자긍심과 함께 또 다른 발전적 동기가 부여될 것이다. 또한, 졸업생 위주의 준프로오케스트라와 합창단을 운영하고, 작곡을 전공한 졸업생들은 이들에게 정기적 레퍼토리를 공급하는 등의 선순환 구조를 생각해 볼 수 있다.

대학 본부로부터 매년 막대한 홍보비가 지출되는 상황에서 이의 절감을 통해 예술대학 졸업생들의 취업 기반을 대학 스스로 만들었다는 사실은 수십억 원을 들여 홍보하는 것보다 훨씬 큰 효과가 있을 것이다. 이 두 개의 연주단체 설립에 큰 예산이 필요하지 않으며, 의지만 있다면 가능하다.

우리나라 예술의 위기를 장황하게 설명하면서 혹자에게는 가능하지 않다는 반응이 있을 수 있다. 하지만 이러한 고민을 하지 않으면 지금의 상황은 더욱 악화될 것임은 분명하다.

이제 다시 이 장에서 다루고 있는 국내 예술단체의 한계와 현실로 돌아와서 이를 마무리하고자 한다.

결론적으로 우리나라 공연예술 단체들의 자생력을 높이고, 공적 예산의 가치 확대를 위해서는 지원시스템의 개선이 무엇보다 필요함은 틀림없는 사실이다. 물론 이에 대하여 찬반양론이 뚜렷할 것임을 예상할 수 있다. 지금까지 평균 이상의 지원을 받아왔던 예술단체는

현 시스템의 유지를, 상대적으로 지원을 받기 어려웠던 단체들은 개선이 필요하다고 주장할 수 있기 때문이다. 분명한 것은 지난 10~20년 동안 지원되었던 규모에 비례하여 그 예산이 우리나라 예술 발전에 얼마나 기여되었는지 복기, 분석해 보면 시스템 개선의 필요성은 명확해진다.

현재의 지원시스템이 문제점을 가지고 있으며, 예술 현장에서도 그러한 문제점들이 도출되고 있음을 정부 역시 여러 경로를 통해 파악하고 있을 것임을 믿고 있다. 지금도 늦지 않았다. 재차 강조하지만, 정부와 관련기관은 예산 사용에 대한 보다 철저한 관리와 감독이 필요하며, 예술단체는 그 예산이 목적에 맞게 사용할 수 있는 책임감이 무엇보다 필요한 시기다. 그래야만 올해 지원을 받지 못한 단체라 할지라도 내년을 기약하며 더 나은 콘텐츠 생산에 몰두할 수 있게 되는 것이다. 이것이 바로 선의의 경쟁이며, 이러한 구도가 우리나라 예술의 발전을 담보하게 된다.

여기에 덧붙여, 시스템 개선은 지원과 관련한 단순한 메커니즘만 뜻하지 않는다. 지금까지 예술의 성장이 발목을 잡힌 것은 시스템에 앞서 사람에 있을 수 있기 때문이다.

적지 않은 예술인이 정치가 예술에 입혀졌다는 인식을 하고 있으며, 정부 혹은 지원 주체의 요구에 충실할 경우 예술적 가치에 우선하여 지원받을 수 있었음을 얘기한다.

만약 예술인들이 지원정책과 사업에 제대로 가치를 부여하고, 그에 따른 효과를 발생시켰다면, 그리고 공공의 이익을 목적으로 하는 지원금 운용 부처가 예술에 대한 보다 공정한 시각을 가지고 있었다면 선의의 경쟁시스템이 자연스럽게 구축되었을 것이기에 지금의 문제점을 거론할 필요가 없었을 것이다. 따라서 여기서 표현되고 있는

지원시스템 개선은 공적 자원을 사용하는 주체와 예술인, 그리고 향유자까지 모두에게 해당하는 것이며, 이제부터라도 각자의 위치에서 최상의 성과를 창출하여 우리나라 예술의 우수성을 널리 알릴 수 있어야 한다.

막대한 공적 자원이 투입되는 예술부흥 사업들에 대한 예술인의 시각이 달라질 수 있다면 아직 늦지 않았다.

예술단체 대표와 기획자의 역할

우리나라 예술단체는 외향적인 발전을 위해 상당한 노력을 기울이고 있음은 주지의 사실이다. 이는 선진국의 예술경영이나 예술행정의 측면에서 대부분의 정보가 실시간 공유되고 있으며, 그 과정에서 프로그래밍을 비롯하여 홍보와 마케팅 기법 등이 도입되고 있는 것에서 나타나고 있다. 따라서 예술단체의 기본적인 운영에는 대부분 그 방향성이 공유되고 있다고 해도 틀리지 않는다.

다만 그 방향성과 함께 단체의 예술적 표현까지 발전적으로 향상할 수 있는 다양한 시도가 필요한데 아직은 그렇지 못한 것이 현실임을 부인할 수 없을 것이다. 그나마 국공립 예술단체의 경우 시대의 흐름에 입각한 프로그래밍이 가능하고, 더불어 다양한 실험적 작품을 생산할 수 있는 환경이 구축되어 있지만 민간 예술단체는 연습을 상시 진행할 수 있는 환경조차 없는 경우가 적지 않기 때문에 선진 운영 기법에 대하여 인지하고 있을지라도 실제 적용해 볼 수 있는 기회가 거의 없다.

그렇다면 여기서 얘기하고자 하는 예술단체의 발전적 운영이란

무엇이며, 그 발전을 저해하는 요소는 무엇일까?

먼저 발전적이지 못한 원인으로는 운영자로서의 대표 한 사람에 의해 대부분의 단체 활동이 결정되고 있는 시스템을 들 수 있다. 물론 대표가 활동 예산을 만들어야 하고, 단원들은 그저 대표에 의지할 수밖에 없는 구조임을 모르는 바 아니다. 하지만 운영과 관련하여 대표와 단원을 대표하는 몇몇 구성원에 의해 모든 결정이 이루어지고 모두에게 정확히 공유되지 않는다면 단원들은 모든 상황에 대한 궁금증이 생길 것이며, 괜한 오해로까지 증폭될 수 있다. 단체 운영에 좋지 않은 영향을 끼칠 수밖에 없는 것이다.

다른 이유로는 단체의 개념이 모두에게 주어지는 것이 아니라 대표자 한 명의 단체로 인식되는 경우가 그것이다. 만약 그 대표가 단체의 활동에서 발생하는 모든 예산을 부담하고, 단원 개개인에게도 크든 작든 고정적인 수입을 보장하고 있다면 충분히 인정할 수 있다. 하지만 아무런 보장 없이 그저 한 명의 단체라는 인식은 발전을 저해하는 요소라고 단정적으로 말할 수 있다.

각자의 위치에서 소속감이 무엇보다 필요함에도 그런 동기가 부여되지 못하고 있다는 것은 결국 대표자에 의해 모든 것이 결정되기 때문이다. 이러한 이유로 단원들이 빠져나가는 경우가 빈번해질 것이며, 그럴 때마다 새로운 단원의 합류가 반복된다면 단체가 요구하는 앙상블의 저하와 함께 소속감까지 결여되는 것이다.

그렇다면 이러한 원인을 제거하면서 단체의 발전적 의미를 찾을 방법은 없을까? 앞서 기술한 원인이 결국 행정 혹은 경영기법에서부터 비롯되었다면 인식의 변화만으로도 발전적인 의미를 만들어 갈 수 있다. 이는 대표자의 역할, 활동별 계획을 수립할 수 있는 기획자의 역할만 명확하게 구분하고 인정할 수 있다면 근원적 원인을 해소할 수

있다는 뜻이다. 즉, 대표자는 자신이 해야 할 일에 충실하고, 기획자에게는 좋은 콘텐츠를 생산할 수 있는 환경만 제공하면 되는 것이다.

이와 함께 서로의 생각과 수집되는 정보, 그리고 그 결과까지를 모든 구성원과 공유한다면 이견이 발생하더라도 서로를 존중하면서 발전적 결론을 만들어 갈 것임은 분명하다. 절대 어렵지 않다. 그렇다면 예술단체 대표자가 가져야 할 기본적인 인식은 무엇이며, 그 역할은 어디서부터 어디까지일까?

우선 대표자는 자신으로부터 모든 것이 결정되어야 하고, 진행되어야 한다는 고정된 관념에서 벗어나야 한다. 지금까지 단체를 운영하는 데 있어 자신이 먼저 결정한 뒤 단원들에게는 통보하는 형식으로 진행되어 온 것이 사실일 것이다. 예를 들어 하나의 공연을 만들기 위해 지원사업에 신청하거나 기업을 통해 후원을 요청하는 과정, 그리고 프로그램 구성까지 모든 과정이 그러하다.

그 과정에서 자신이 해결하지 않으면 안 된다거나 자신보다 더 큰 노력과 고민을 하는 사람은 없다고 판단하는 것에서 단체의 원활한 운영에 영향을 끼치는 인식이 형성된다. 물론 대표자의 가장 중요한 역할임에는 틀림이 없다. 하지만 신청서 등의 서류작성, 기업의 후원, 문화공간 초청을 받기 위한 제안서까지 대표자에 의해 직접 생산되지는 않을 것이다.

자기 생각과 방향을 기획자 혹은 단원에게 얘기하면 그것에 기초하여 각종 서류는 그들에 의해 만들어지는 것이다. 최종적인 결론에서도 대표자가 생각하는 방향에 따르지 않으면 다시 수정해야 하는 경우가 빈번하다. 이런 상황이라면 기획자의 또 다른 아이디어의 개입, 단원들의 의견수렴은 소극적일 수밖에 없는 것이다. 서류를 만드는 목적과 대상, 기본적인 방향성만 지시하고 나머지는 기획자의 몫

으로 인정한다면 기획자는 최상의 자료를 만들기 위해 최선을 다할 것이다.

최종적으로는 대표자가 결정하기 때문에 그때 자신의 의견을 피력해도 늦지 않을 것이다. 기획자에게는 앞의 경우와 마찬가지로 수정해야 하는 과정이 생기긴 하지만 이는 엄연히 다르다. 후자는 기획자의 전문성을 대표가 인정하고 있다는 인식을 할 수 있을 뿐 아니라 대표가 요구하는 방향성이 자신과 완전히 다르다 할지라도 당위성을 설명할 수 있는 환경이 자연스럽게 만들어지기 때문이다. 결국 대표의 역할, 기획자의 역할은 분명하게 구분되어야 한다는 뜻이다.

예술단체 조직에서 관리자 혹은 경영자로서의 대표는 단순히 공연을 제작하고 발표하는 것 이상의 책임이 있다. 즉, 예술단체 대표라면 조직 밖의 시장환경을 잘 알고 있어야 하며, 지역을 기준으로 전국 단위, 넓게는 세계의 흐름을 파악하고 예측할 수 있어야 한다. 그렇다면 이러한 변화를 예측하고 단체를 관리하기 위해서는 조직에 영향을 끼치는 요인들을 분석하고 이에 따른 체계를 확립하여야 한다. 이와 함께 시장 상황에 따른 변화에도 능동적으로 대응할 수밖에 없는 경우가 만들어질 수 있다는 것을 예측하고 적절한 대비를 할 수 있어야 한다.

예를 들어 민간 기업을 통한 재원 조성 방법의 변화, 혹은 정부의 정책적 방향성 변화에 대한 예측이 그것이다. 지금까지의 경우를 복기해 보면 기업의 경영방침이나 정부의 정책적 결정이 단 며칠 만에 만들어지지 않는다. 오히려 관련자에 의해 오랫동안 만들어 낸 의사 결정이 집적되면서 변화로 이어지기 때문이다. 따라서 외부 환경에 관심을 가짐으로써 이러한 변화를 예측할 수 있음은 당연하며, 단체 운영과 활동에도 긍정적인 영향을 가져올 수 있다.

분명한 것은, 변화란 시계처럼 정확하게 움직이지 않으며, 이를 감독할 수도 없기 때문에 단체의 활동성과 지향성을 기반으로 주변 상황분석에 노력을 기울여야 한다.

민간 예술단체를 운영하는 대표자, 혹은 기획자의 입장에서 각각의 활동을 위한 적합한 환경이 주어져 있는 상황이 아니기 때문에 어쩔 수 없는 상황이거나 현실적으로 변화에 능동적으로 대응할 수 없다고 얘기할 수 있을 것이다. 더불어 그러한 노력을 했음에도 대가가 주어지지 않는다고도 주장할 수 있겠지만 지금까지 어느 부분에서 어떤 노력을 얼마나 기울였는지 자문해 볼 필요가 있다.

단정적으로 얘기할 수 없겠지만 예술행정 현장에서의 경험에서 볼 때 지원금을 어떻게 받아낼 수 있을까에 대한 것, 시대의 흐름이나 요구를 외면하고 매년 단순 반복되는 프로그래밍이 노력의 일환이라고 생각하는 경우를 봐왔기 때문이다.

우리나라의 경우 마음만 먹으면 예술단체를 쉽게 만들 수 있고, 또 만들어진 단체의 활동성이 없다면 자연스럽게 해체할 수 있다. 어떤 경우에도 법적인 요구나 도의적 책임감을 강제하지 않기 때문에 우선 창단해 놓고 지원금을 비롯한 활동 자금이 만들어지면 비로소 몇 번의 연습을 거쳐 무대에 올라가는 경우가 적지 않다는 것이 그러한 판단의 기준이 된다. 이러한 상황이다 보니 단체의 발전을 위한 중요한 노력의 가치가 배제되는 것이다.

이론적으로는 예술단체의 발전을 위해서는 먼저 뜻이 맞는 예술인이 모여 조직되어야 하며, 효과적인 운영을 위해서는 매일은 아니더라도 정기적인 훈련 과정을 통해 예술적 수준을 향상하여야 한다. 간단한 논리이지만 이 속에는 상당히 많은 조건이 요구되고 있음이 간과되고 있다. 물론 모든 예술단체의 대표자가 모르는 바 아닐 것이

다. 다만 환경이 뒷받침되지 않기 때문에 어쩔 수 없다는 생각이 앞서면 안 되는 것이다.

대표자의 주된 역할은 기본적인 운영의 방향성을 결정하고, 단원들의 관심 분야와 국내외 예술의 흐름 파악, 그리고 정책적인 부분과 함께 운영예산을 확보하기 위한 인적 교류 등으로 설명할 수 있다.

기획자 역시 좋은 콘텐츠를 만들기 위한 시장의 흐름과 향유자의 니즈를 파악하고 있어야 한다. 이를 위해서는 정기적인 여론조사 진행이 좋은 방법이지만 현실적으로 적지 않은 예산이 수반되기 때문에 민간 예술단체의 경우 가능하지 않다고 본다면 기획자 나름대로 다른 단체의 예술을 통해 향유자의 연령대, 성별, 시기에 따른 프로그래밍 등 감각적인 분류와 정리가 필요하다. 이는 기획자의 경험에 따라 여론조사 못지않은 데이터가 구축될 수 있다.

여기에는 지역을 비롯한 국내외 아티스트의 활동과 변화에 대한 것까지 포함된다. 간혹 공연되는 작품의 제목을 보면 대표자 혹은 기획자의 판단이 너무 단편적이라고 느껴질 때가 있다. 예를 들어 올해가 베토벤 서거 250주년이라면 공연 제목에 이 문구를 포함하는 것이 그런 경우이다.

향유자의 입장에서는 공연 내용이 특별하지도 않고, 그러한 제목을 붙일 만큼 뜻깊은 부대행사가 없기 때문에 관심을 가지기 힘들다. 오히려 지역의 계절별, 시기별 선호도 조사와 그에 따른 제목과 프로그래밍이 훨씬 효과적일 것이다. 이에 덧붙여, 서거 몇 주년이란 제목으로 우리나라 작곡가를 조명했던 공연이 있었던가를 떠올려 보면 많지 않았던 것으로 기억된다. 이렇듯 지금의 상황에 대해 민간 예술단체에는 전문적으로 기획 업무를 수행하는 단원이 없기 때문이라고 할 수 있겠지만 누구든지 조금만 고민해 보면 될 일이다.

이러한 현상은 공립예술단체라 해도 별반 다르지 않다.

대부분의 공립예술단체는 기획자를 보유하고 있을 뿐 아니라 사무를 전담하고 있는 단원이 있어 이들에 의해 좋은 콘텐츠 생산과 단체의 활동 계획 수립을 비롯하여 예산 확보 업무 등 보다 체계적인 업무를 수행할 수 있다. 그럼에도 불구하고 기획자의 전문적 능력에 의해 오롯이 자신의 고유한 업무를 개발할 수 있도록 그 환경이 제공되고 있냐고 물어온다면 쉽게 대답할 수 없다. 적지 않은 부분에서 예술감독 혹은 지휘자의 판단이 중요하게 작용하면서 대부분 이들의 요구대로 처리되기 때문이다.

예를 들어, 오케스트라의 경우 정기연주 프로그램에 어떤 곡을 선택하고, 의미는 어떻게 부여하여야 할지, 솔리스트는 어떤 악기, 어떤 연주자의 협연이 적절한지 기획자의 판단이 허용되지 않는 것이 일반적이다.

공립 극단도 다르지 않다. 어떤 작품이 정해졌을 때, 제일 먼저 기획자에 의해 작품의 이미지에 맞는 배우를 분석하고, 그 결과에 따라 감독의 판단이 따라야 한다. 그것이 관객과의 교감을 가지게 되는 가장 기본적인 것임에도 기획자의 의견은 거의 개입되지 않는다. 이러한 상황이다 보니 전문적인 인력을 보유하고 있음에도 그 효과를 살리지 못하게 되는 것이다. 단순하게 각 전문 분야에 맞는 인원을 확보하는 것만으로는 단체의 발전을 기대할 수 없다.

공립예술단체를 운영하는 지방정부의 시각에서 볼 때, 예술단체의 요구로 기획자를 선발하고 단원 등 조직을 확대한 것만으로 선진 예술행정 기반을 완성한 것으로 여기고 있다. 하지만 정작 기획자를 사용하는 과정을 보면 기획자 고유의 전문적인 업무를 이해하기보다 일반 서무를 수행하는 직원처럼, 공연기획은 누구나 할 수 있는 업무

중 하나라 생각하고 있다.

지방정부와 지휘자, 감독의 이러한 인식이 이제는 예술단체의 발전을 저해하는 요소임을 인정하고 이들의 전문성이 발휘될 수 있는 환경을 조성해 줘야 한다.

결론적으로 모든 예술단체 종사자가 각자의 역할과 임무에 대한 방향성을 서로 인정해 주는 것에서 구성원 모두에게 큰 책임감을 느끼게 할 수 있으며, 궁극적으로 지역 예술의 발전, 우리나라 예술의 발전을 견인할 수 있게 된다. 분명한 것은 예술인을 비롯하여 예술단체 대표, 지휘자, 감독, 그리고 무대예술 종사자들은 예술을 보는 우리나라 향유자의 인식과 시각이 많이 발전해 있음을 자각하여야 한다.

민간 예술단체의 효율적인 조직구성과 미래가치

앞서 예술단체 대표와 기획자의 역할을 제시하였고, 그 연장선에서 효율적인 조직구성을 통한 미래가치에 대하여 조금 더 조명해 보고자 한다. 아직은 여러 가지 이유로 현실적인 논제가 될 수는 없겠지만 그 가치에 대한 공감대 형성의 필요성과 앞으로의 예술단체 창단을 구상할 때 어느 정도 참고할 수 있기를 바라는 마음에서 조금 더 확대해 보고자 하는 것이다.

제7장에서 효율적인 조직구성과 방향성에 대하여 이미 기술하였다. 그 내용 대부분이 각 지방자치단체의 문예회관 중심이어서 전체적인 의미는 다르지 않지만, 실질적인 역할은 다르다는 것이 그 이유이다.

이미 기술한바, 우리나라 민간 예술단체가 처한 오늘의 상황에 대

하여 다시 거론할 필요는 없다. 하지만 발전적 의미에서 본다면 개선이 필요하고, 그 중심에는 조직구성이 중요한 부분을 차지할 수밖에 없음은 자명하다. 실제 대부분의 민간 예술단체의 운영기법을 살펴보면 효율적인 조직구성에 앞서 지원금 확보에 의한 단체의 활동성에만 집중하고 있으며, 매번 같은 내용으로 반복 진행되고 있다. 이뿐만 아니라 이 역시 대표자의 영역에 머물러 있는 등 조직 내에서의 업무 다양성이 없기 때문에 발전적 조직을 구성하고 있다고 단정할 수 없는 것이다.

연주단체를 기준으로 보면 지휘자와 단원으로 구성되어 있으며, 이 중 지휘자의 직접적인 제자 1~2명이 기본적인 행정업무를 같이 수행하고 있다. 이렇게 본다면 단체 운영에서 중요한 행정업무는 부수적이자 형식적인 것으로 인식될 수밖에 없다. 하지만 예술의 가치가 정책적으로도 중요하게 다뤄지고 있는 현실을 비추어 본다면 가까운 미래에 예술단체의 활동에 상당한 변화가 있을 것임을 예측할 수 있을 뿐 아니라, 그 변화는 대부분 전문적인 행정업무에서 비롯될 수 있기에 중요하게 접근하여야 함은 분명하다. 즉, 활동성에 따른 효과 분석, 이 분석을 기준으로 예측이 가능한 단체의 미래 발전적 가치 등이 수치화로 제시되어야 할 것이며, 이를 기준으로 지원금의 효율성 확보를 위한 관리가 더욱 강화할 수 있기 때문이다.

실제 정부로부터 비롯되는 현재의 지원 정책에 의한 사업들이 소모성, 일회성으로 인식되면서 연계성이 떨어지고 있으며, 파급효과 또한 미흡하다는 의견이 형성되어 있다. 이에 따라 단기적, 관례적 정책에서 탈피하여 장기 비전과 체계적인 전략 수립을 통한 일관성, 전문성 등 실질적인 개선이 필요하다는 예술인의 요구가 많아지고 있는 것에서 이러한 변화를 예측할 수 있는 것이다.

이와 함께 공청회 등을 통해 예술의 실질적 가치에 대한 논의까지 활발해지고 있는 현실에 비추어 본다면 앞으로 예술단체를 구성할 때 운영과 관련하여 사회적 요구에 의한 원칙이 만들어지고, 그 원칙에서 지원시스템이 작동될 수 있음을 미리 예견하지 않으면 상당한 혼란이 야기될 것이다.

아직은 지원 정책이 민간 예술단체 운영에 절대적인 영향을 끼치고 있으며, 모든 단체에 일률적으로 적용되진 않지만 어렵지 않게 그 혜택을 받을 수 있다. 하지만 이런 형태의 지원이 영원하지 않을 것이며, 민간 예술단체는 이에 대한 준비를 미리 해 두어야 한다.

점차 효과측정을 통한 지원의 근거를 만들고, 선별적 지원으로 강제하게 된다면 보다 까다로운 과정을 거쳐야 할 것이며, 이 경우 적지 않은 단체가 도태될 수 있다는 뜻이다. 이러한 상황으로 진행되기 전에 조직구성을 통한 단체의 운영 방식을 강화할 필요가 있을 것이며, 다른 예술단체와의 경쟁에서도 비교우위의 가치를 확보할 수 있어야 한다.

어렵지 않고, 거창하지도 않다. 민간 예술단체가 늘 아쉬워했던 행정력만 조금 보강하면 되기 때문이다. 즉, 조직구성에 행정을 전담할 수 있는 단원이 있으면 되는 것이다.

지금까지 단체 구성원 중 기획자의 역할이 무엇보다 중요하다고 여러 차례 강조했기 때문에 우선 기획자에 국한해 보자.

우리 주변에 예술경영, 예술행정, 혹은 무대예술로의 관심이 높아지면서 굳이 예술전공자가 아니더라도 대학원 과정을 통해 새롭게 공부를 시작하는 경우가 적지 않다. 물론 현직에서 활동하면서 공부하고 있는 사람들도 있겠지만 이들을 제외하고는 공통으로 실무적 경험이 필요하며, 대부분 그 기회를 원하고 있음에 주목할 필요가 있다.

민간 예술단체가 관심만 있다면 이들과 쉽게 접촉할 수 있을 것이며, 그들에게는 실무를 통해 경험을 쌓을 기회가 될 것이다. 또한, 단체 역시 최소한의 전문성을 확보할 수 있기에 상호 필요성에 의한 이해관계가 성립될 수 있는 것이다.

여기에는 민간 단체의 활동에 제한적인 것들, 즉 활동을 통한 고정수입이 보장되지 않고 있다는 사실과 정부의 지원정책과 변화에 민감하게 대응하여야 한다는 것들을 먼저 주지시켜야 함을 전제로 한다.

무엇보다 가시적인 효과로는, 민간 예술단체의 전문기획자 확보가 대외적으로 단체의 역량에 우호적인 시각을 가지게 한다는 것이다. 즉, 지원과 관련된 업무, 초청공연 협의를 위한 일선 문예회관과의 접촉, 지역 실정에 맞는 적절한 콘텐츠 개발 등 단체의 행정적 모든 사항의 소통 창구를 기획자로 일원화한다면 단체운영의 전문성을 인정받게 된다는 뜻이다.

여기서 또 하나의 전제조건을 얘기하자면, 대표자는 공적인 업무를 위한 미팅 등에도 기획자와 동반하거나, 그런 상황이 아니라면 모든 정보를 기획자와 공유하면서 최종적으로 기획자에 의해 업무가 종료될 수 있어야 한다는 것이다.

대표자의 권한이 축소되어야 한다는 뜻이 아니다. 오히려 상대방에게 대표자의 권위를 보여줄 수 있을 뿐 아니라 체계적으로 단체의 운영이 이루어지고 있음을 나타냄으로써 또 다른 가치를 만들어 낼 수 있다.

여러 가지 상황에 비추어 볼 때 민간 예술단체의 조직을 공립 예술단체와 같은 형태로 구성하기엔 분명 한계가 있고, 기업의 적극적인 후원을 받고 있거나 우리나라를 대표하는 몇몇 민간 단체가 아니라면 불가능에 가깝다. 결국 여기에서 표현되고 있는 효율적인 조직구성은

공립단체와 같은 형태를 말하는 것이 아니라 앞서 기술한 인식적인 측면에서의 접근이며, 1~2명 정도의 행정 단원을 추가함으로써 그러한 효과를 만들 수 있다는 의미이다.

　다음의 표는 조직에서의 인식적 체계를 표시한 것으로 1~2명의 행정 단원의 증원만으로 단체의 존재적 가치를 높일 수 있음을 나타낸다. 물론 하나의 예시로서의 의미이며, 모든 단체가 이렇게 구성하여야 한다는 것은 아니다.

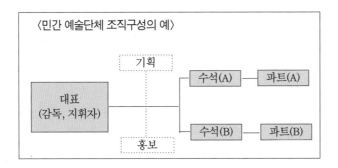

〈민간 예술단체 조직구성의 예〉

　현재 제시된 위의 조직도를 이미 구성하고 있는 단체들이 적지 않음을 알고 있다. 그래서 새로운 것이 아니라고 얘기할 수 있겠지만 기획자와 홍보담당자가 예술단원이 아닌 관련 업무에만 전담하고 있는 경우까지는 많지 않을 것이다. 또한 전담하고 있다 할지라도 각자의 위치에서 능력을 어느 정도 발휘하고 있는지를 생각해 보아야 한다.

　다시 말해서 대표자가 이들의 권한을 어디까지 부여하고 있는지, 대표자가 지시하는 것만 진행하는 소극적 형태의 업무가 아닌지 하는 것들이다.

　민간 예술단체가 발전적 의미의 조직으로 이미 구성되어 있다고 할지라도 경험적 측면에서 본다면 기획자의 자유로운 사고와 표현, 그리고 창의적 제안과 실질적 추진이 가능할 정도의 권한까지는 주어

지지 않고 있다는 것에 기반한 판단이다. 그런 의미에서 위에 제시된 표는 수평적 조직도로 구성한 것이며, 개념적으로 공동체 발전을 위해 각자의 역할과 인식이 동등함을 강조하기 위함이다.

결국 단체의 존재적 가치 향상을 위한 이 개념은 대표자의 전향적 사고에서부터 비롯되어야 한다.

결론적으로, 예술단체는 프로그램과 활동의 결합을 통해 시너지를 달성할 수 있다. 여기서 시너지synergy라는 용어는 두 개 이상의 업무 능력이 합해지면서 개별 업무가 발전하고 그 합이 극대화되는 것으로 정의할 수 있다. 더불어 장르의 구분 없이 또 다른 예술단체와 자신들의 공연이나 전시를 진행하는데 서로 협력하고 소통할 수 있게 된다면 각각의 발전뿐 아니라 지역 예술의 활성화를 위한 또 다른 콘텐츠가 개발될 수 있다. 이것이 바로 사전적 의미의 시너지이다.

제 / 9 / 장

기획자의 업무방향과 지향성

기획자의 인식과 가치

예술계에서 활동하고 있는 사람들이 보는 기획자의 역할은 무엇일까? 그리고 예술향유자들은 기획자에 대하여 어떤 인식을 하고 있을까? 원론적인 물음이지만 우리는 지금까지 이에 대한 역할이나 인식에 대하여 상대적으로 무관심했던 것은 아닐까 자문해 본다. 어느 분야에서든 각각의 발전을 위해서 다양한 실험과 실행을 진행하고 있으며, 이를 통해 가치를 만들어 가고 있다.

제품을 개발할 때 소비 계층 분석은 필수적이다.

누구를 주요 타깃으로 할 것이며, 이 제품이 그들에게 어떤 효과를 가져다줄 수 있는지를 먼저 고민하는 것이다. 그래야만 제품의 가치를 극대화할 수 있기 때문임은 자명하다. 이런 의미에서 본다면 기획자의 역할도 이와 다르지 않을 것이며, 오히려 무형의 가치를 만들어야 하는 예술의 특성으로 인해 더 많은 연구와 고민이 필요하다.

과연 우리 주변의 기획자들은 이러한 고민을 얼마나 하고 있을까?

또, 자신의 업무 방향성은 어떻게 인지하고 있으며, 그 지향점은 무엇일까?

아직은 기획자들, 특히 기초예술 분야에서 활동하는 기획자들은 이러한 것에 인식적 취약성을 가지고 있음을 가설로 설정하여 풀어보고자 한다.

기획자의 역할은 이미 여러 차례 그 중요성을 거론하였다.

흔히 우리가 선진국이라 인정하고 있는 외국의 관련기관 혹은 예술단체에 속해 있는 기획자들에게는 적지 않은 권한이 주어지고 있으며, 그들에 의해 만들어지는 기획안에 대하여 예술감독이나 대표자들이 그 가치를 충분히 인정하고 있다.

국내에서 기획자로 활동하고 있던 오래전의 일이다.

국내 문예회관에서 근무하고 있는 기획자들과 함께 LA필하모닉오케스트라가 상주하고 있는 월트디즈니홀을 방문한 적이 있었다. 당시 미리 약속되어 있던 기획자와의 미팅이 있었고, 여기에서 받았던 감정이 아직도 고스란히 남아있다. 당시 만났던 기획자는 미국 국적의 한국인이었고, 그를 통해 들을 수 있었던 근무환경과 일에 대한 자부심은 같은 일을 하는 기획자의 입장에서 많은 것을 느끼게 하였다.

기획자에 의해 생산되는 것들 즉, 지역 커뮤니티의 예술 향유 방향성과 예술시장의 흐름을 분석하고 그 결과에 따른 콘텐츠 개발에 대표나 예술감독이 절대적인 신뢰를 보여주고 있다는 느낌이 그것이다. 당연히 기획자는 자신이 근무하는 월트디즈니홀의 지향점을 비롯하여 대외적인 인식이나 예술단체의 가치를 정확하게 파악하고 있기 때문일 것이며, 무엇보다 기획자의 업무가 상당히 중요함을 그들이 인정하고 있기 때문일 것이다. 물론 미국문화를 단순 비교할 수는 없지만 우리의 환경과 여러 가지 조건들이 자연스럽게 대비되었음은 당연

하였다.

중요한 하나는, 그가 얘기하는 한마디 한마디에서 기획자로서의 책임감을 느낄 수 있었다는 것이다. 부러움과 함께 우리는 어느 정도의 책임감을 가지고 있었을까 자문해 보면서 우리의 환경과 현실에 실망했던 경험이 있다.

다시 일상으로 복귀한 뒤, 그로부터 느꼈던 것을 업무에 적용해 보기 위해 상당한 노력을 했었지만, 우리의 조직문화에서부터 비롯되는 인식에는 한계가 있음을 재차 느끼면서 결국 우리 모두의 인식변화가 없으면 가능하지 않다는 나름의 결론을 내렸었다. 물론 그 당시에는 우리나라 문화공간에서 활동하는 기획자가 지금처럼 많지 않았을 때이고, 기획이라는 업무에 대한 인식도 크지 않았을 때였다. 그렇다면 그때보다 상황이 많이 발전된 지금은 어떨까?

당연히 기획자들은 자신의 업무에 대하여 자부심과 책임감이 있으며, 콘텐츠 개발 등 생산되는 업무를 상사들이 인정하고 있다고 자신 있게 말하고 싶다. 하지만 현실은 아직도 그때와 크게 다르지 않음을 실감하고 있다.

이제 기획자들이 자신의 가치에 대한 인식적 취약성을 가지고 있다는 가설에 대하여 좀 더 실질적으로 접근해 보자.

우리나라 문예회관 등에서 근무하고 있는 기획자들의 업무 형태와 조직에서 기획자를 보는 시각에 대하여 이미 여러 차례 거론한 바 있지만, 여기서는 기획자 스스로 가지고 있는 가치에 대한 인식을 분석해 보고자 한다. 이에 앞서 여기서 거론되는 것들이 일반적으로 알려진 사실이 아니며, 모두에게 해당하는 것 또한 아님을 전제로 한다.

결론적으로 문예회관에서 근무하고 있는 기획자들이 분명한 직책과 업무의 방향성을 가지고 있지만 이에 대한 가치까지 생각하고 있

는 기획자는 그다지 많지 않다. 물론 기획자는 우리 지역의 예술 발전을 위해 노력하고 있다고 항변하겠지만 그 노력이 어떤 것이었는지 묻는다면 그 대답은 충분히 예상되는 범위일 것이며, 그 범위 또한 깊지 않을 것으로 판단할 수 있다.

예상할 수 있는 답변의 첫 번째는, 지역 예술인의 창작 환경 제공을 위해 여러 가지 프로그램을 진행하였으며, 두 번째로는 정부로부터 비롯되는 지원사업을 통해 예산을 확보하면서 열악한 자치단체의 재정에 도움이 되었다는 것, 세 번째, 지역민의 예술 향유 다양성을 제공했다는 것들이 답변에 대한 예상의 범주에 속한다. 그러면서 자신에 의해 만들어진 특정 기획프로그램을 구체적인 사례로 얘기하면서 기획, 홍보, 마케팅, 그리고 정부 지원사업의 확보 등 업무의 과부하 등으로 힘들다는 표현을 할 것이다. 하지만 그러한 대부분은 기획자로서의 전문인이 아닌 일반 업무를 보는 직원도 가능한 것임을 당사자는 간과하고 있으며, 기획자의 가치를 어디에서 찾아야 하는지를 생각하고 있지 못한다는 느낌을 들게 한다.

문제는 이러한 인식이 우리나라 대부분 문예회관 혹은 예술단체의 공통적인 시각이며, 이 범주가 기획자 고유의 업무라고 단순하게 생각하고 있다는 것이다. 물론 문예회관 발전을 더디게 하는 원인이 기획자 한 사람에게 모든 업무가 집중되고 있다는 것이며, 업무의 효율성을 높이기 위해서 증원의 필요성을 주장하고 있음을 충분히 인정한다. 하지만 현실적으로 기획자를 증원하는 것에 대한 공감대 형성이 쉽지 않음을 전제한다면 왜 증원이 필요한지를 각종 자료 조사를 통해 기획자가 먼저 보여줘야 하는데 그렇게 접근하고 있는 경우가 거의 없다는 것이다.

이런 상황이다 보니 결국 대표 혹은 상급자가 지시하는 것만 처리

하게 되고, 기획자의 판단에 앞서 그들의 입맛에 맞는 콘텐츠의 무한 재생이 반복되고 있음은 부인할 수 없을 것이다. 이러한 것들이 기획 업무에 대한 본연의 가치를 만들지 못하고 있는 가장 큰 원인으로 작용하고 있을 뿐 아니라 내외부의 시각도 업무의 유용성이나 효율적인 측면에서 고민할 필요성을 느끼게 하지 못하게 하는 것임을 인식하여야 한다. 분명한 것은 기획자의 업무가 앞서 예시한 것이 전부가 아님을, 이제는 어떻게 변화해야 하는지 기획자 스스로 보여주지 않으면 이러한 상황은 절대 바뀌지 않을 것임을 알아야 한다.

예를 들어 국내에서 진행되고 있는 몇몇 아트마켓의 적극적인 참여를 통해 각 작품의 성격과 내용을 비롯하여 그들이 주고자 하는 메시지가 뭔지를 정확하게 판단할 수 있어야 하며, 그 콘텐츠를 유치한다면 우리 지역과 문예회관에 어떻게 적용할 것이며, 기획과 홍보 및 마케팅까지 그 방향성을 어떻게 설정하는 것이 좋을지를 정리할 수 있어야 한다. 단순히 지명도 높은 출연자, 혹은 흥미 위주의 작품에 매몰되지 않아야 한다는 뜻이다.

이에 덧붙여 주요 아티스트에 대한 대중적인 이미지와 그들로부터 비롯되는 예술의 가치가 우리 지역에서 어떻게 작용할 수 있을까에 대하여도 체계적이고 구체적인 자료로 생산할 수 있어야 한다. 이렇게 분석된 자료들을 상사에게 보고할 수 있어야 하며, 그 데이터가 쌓일수록 우리 지역과 문예회관의 발전을 저해하는 문제들이 보이기 시작할 것이다. 이러한 과정이 반복될 경우, 어떠한 프로젝트를 진행하더라도, 어떠한 콘텐츠를 개발하더라도 지역의 발전에 역할을 하게 된다. 이것이 바로 기획자 고유의 업무일 것이며, 다른 직원이 할 수 없는 전문성을 스스로 증명하게 되는 것이다.

다른 하나는, 기획자로서 자신이 근무하고 있는 문예회관의 차별

화(positioning)에 대한 것이다. 물론 대부분 기획자는 이 부분에 대하여 상당한 고민을 하고 있음을 믿고 있지만 문예회관의 경우 장르에 대한 구분과 뚜렷한 목적성 없이 기획공연이 진행되고 있는 것으로 보이고 있기 때문이다.

좀 더 직접적으로 얘기한다면, TV의 경연프로그램을 통해 유명해진 신인가수가 있다면 홍보와 마케팅이 수월할 것이라는 단순한 이유로 큰 고민이 없이 초청공연을 진행하고 있으며, 선호도 높은 가수의 초청이나 유명인이 출연하는 뮤지컬도 이 범주에 속하는 경우이다.

물론 이것만으로 기획자가 고민하지 않는다고 단정할 수 없다. 시대의 흐름에 순응해야 한다는 주변의 요구가 분명히 따를 것이며, 때에 따라 지시에 의한 어쩔 수 없는 진행일 수도 있음을 모르지 않기 때문이다. 뚜렷한 목적성이 없고, 고민하지 않는다는 표현은 그저 상업예술이 가치가 없다거나 홍보 마케팅이 손쉽기 때문이라는 단순한 뜻에서 하는 얘기가 아니다.

서울 예술의전당과 대구 등 주요 도시에서 운영되고 있는 콘서트하우스, 오페라하우스와 같이 그 기능이 특성화된 공연시설을 제외한 대부분의 문예회관은 종합예술 공간으로 인식되어 있으며, 인근 도시 문예회관과의 경쟁을 의식할 수밖에 없는 상황에서 차별성과 존재감을 통해 본래의 지향점을 살려야 한다는 뜻에서의 포지셔닝을 강조하기 위함이다.

그렇다고 여기서 각각의 문예회관 포지셔닝을 어떻게 설정해야 한다고 단정할 수는 없다. 다만 연간 계획을 수립할 때 큰 의미도 없이 상사의 지시로, 혹은 기획자 스스로 편의를 위해 흥행성 위주의 공연이 큰 비율로 계획된다면 극단적인 표현이겠지만 순수예술의 가치를 문예회관 스스로 인정하지 않는 결과를 초래할 수 있을 것이며, 예술

진흥이라는 문예회관 본래의 지향점이 간과되면서 가까운 미래에는 순수예술을 보지 못하게 될 수도 있음을 의식하고 있어야 한다는 뜻이다.

적절하진 않겠지만 다음의 사례가 이러한 것을 잘 나타내고 있다. 공영방송에서 진행하고 있는 〈열린음악회〉의 경우이다.

이 프로그램이 최초에 기획되었을 때 초창기에는 순수예술이 중심이었고, 대중가수의 출연은 10% 정도에 불과하였다. 즉 순수예술 중심의 프로그램이었던 것이다. 하지만 회가 거듭될수록 인기가 많은 대중가수의 직관성과 흥행성에 의해 점차 그 비율이 높아지면서 지금은 이 프로그램에서 성악가 혹은 클래식 연주자를 보기가 힘들어진 것이다.

이러한 의미에서, 열린음악회가 순수예술의 가치와 클래식의 발전이라는 측면만 본다면 최초의 기획 의도와 달리 프로그램의 가치가 떨어진 것으로 판단할 수 있을 것이다. 물론 시청자들이 좋아하기 때문이며, 시대의 흐름에 따른 자연스러운 변화라고 주장한다면 어쩔 수 없다. 섣부른 판단이겠지만 이러한 경우가 문예회관이 기획하는 공연에서도 나타나지 않는다고는 장담할 수 없다. 따라서 지금부터 예술진흥을 위한 각 문예회관의 포지셔닝이 기획자로부터 시작되어야 한다.

마지막으로, 기획자로서의 가치는 크든 작든 지역의 순수예술 발전을 위한 프로젝트 개발에 최선의 노력을 다하여야 하며, 야심차게 진행한 프로젝트가 실패했다고 포기하면 안 되는 것에서 만들어진다. 그 실패가 앞으로의 성공 가능성을 더 크게 해주기 때문이다.

적절한 비유인지는 모르겠지만 미국 NASA의 인재 사용법은 상당히 독특하다. 우주망원경 개발 당시 미국 정부가 매년 수백억 달러를

수년 동안 지원했지만, 실패를 거듭하였다. 만약 우리나라였다면 실패의 책임을 물어 해당 연구자, 책임자 등 여러 명을 경질했겠지만, 미국의 대응은 달랐다. 오히려 그 실패의 원인을 당사자가 가장 잘 알고 있기 때문에 성공할 가능성이 누구보다 더 높다는 것을 알고 있었다는 것이다. 따라서 미국 정부는 의회를 설득하여 지속적인 지원을 할 수 있었고, 결국 25년 만에 세계 최고의 우주망원경이 개발되었음은 이미 알려진 사실이다.

실패에도 좋은 실패, 나쁜 실패가 있다. 우리가 그 실패를 인정할 수 있다면 좋은 실패일 것이다. 그리고 이에 대한 책임을 묻기 전에 그 원인을 분석할 수 있다면 그 실패는 반복되지 않을 것이며, 결국 성공으로 나타날 수 있다. 선진국일수록 결과를 즉각적으로 요구하지 않는 것처럼, 우리의 인식과 업무환경도 개선되어야 한다.

간혹 조직 구성원 중 한 사람이 업무에서 두각을 나타내는 경우가 있다. 이는 일반적인 업무에서 나타나는 것이 아니라 누구도 예측하지 못했던 것에서 비롯되는 것이지만 사람들은 그 과정을 무시하고 그저 성과만 보고 비범한 사람 혹은 천재라고 시기 어린 인정을 하고 있다. 그 두각이 실체로 나타나기까지 얼마나 많은 생각과 실패, 수정이 거듭되었는지가 간과되고 있기 때문이다.

기획자에 대한 우호적 인식과 가치는 기획자 스스로 만들어 가야 하며, 우리나라 예술의 발전을 위한 과감한 도전, 그리고 실패를 두려워하지 않는 것에서 비롯됨을 알고 있으면 된다. 이에 덧붙여, 결과는 예측이 가능해야 한다. 그래야만 기획자에게 도전에 대한 정당성이 부여될 수 있기 때문이다.

기획 실무로의 접근

기획 실무는 문예회관 혹은 예술단체의 정체성을 확립하는 바로미터이다. 기획에 의해 제작되는 무대예술에서 공간과 예술단체의 가치가 만들어질 뿐 아니라 향유자들로부터 우호적 감정을 이끌 수 있기 때문이다. 따라서 기획 실무에서 중요하게 다뤄져야 하는 가장 기본적인 원칙은 있는 그대로의 정보가 소비자로서의 향유자에게 전달되어야 한다는 것이다.

만약 어느 단체의 초청연주를 진행하면서 객석 점유율을 높이기 위해 갖가지 미사여구를 사용하여 소비자들에게 수준 높은 연주단체임을 상상하게 한다면 그들에게 더 큰 실망감을 주게 될 뿐 아니라 문예회관과 기획자의 신뢰에 상당한 타격을 줄 수 있기 때문이다.

예술은 감상을 통한 감성적인 부분에서 가치가 만들어지는 특성이 있기 때문에 정보의 올바른 전달 중요성을 강조하는 것은 새삼스럽지 않다.

아주 오래전인 1990년대의 일이다.

국내 모 기획사에 의해 오스트리아 비엔나에서 활동하고 있다는 유명한 챔버오케스트라의 내한연주가 서울에서 개최되었다. 홍보자료를 통해 제공되었던 정보 중 연주단체의 이름과 단체의 역사에서 당연히 최고 수준의 연주력을 겸비하고 있음을 나타내고 있었다. 물론 그 홍보의 영향만은 아니었겠지만, 많은 애호가가 큰 기대감 속에 그 연주를 감상했다.

며칠 후, 어느 신문에 그 단체가 우리나라 매니지먼트의 요구로 현지에서 급조되었다는 기사가 실렸고, 연주력에 대한 협연자의 불만과 함께 그 기획사의 과장된 홍보에 속았다는 시민의 인터뷰가 곁들여

있었다.

문제는 이 연주회 직후 협연자를 비롯하여 객석에서 관람한 청중들은 그 오케스트라의 연주력에 하나같이 찬사를 쏟아냈다는 것이다. 하지만 이 단체가 급조되었으며, 명의를 도용한 것이라는 기사가 나자 곧바로 그 반응이 반대로 나타났다.

홍보하는 과정에서 처음부터 우리나라 감상자들을 위해 현지에서 우수한 연주자를 선발했고, 단체의 이름 역시 오스트리아를 나타낼수 있는 고유한 명사를 사용했다고 밝혔더라면 절대 일어나지 않았을 것이다.

이러한 예에서 보듯이 특히 예술에서의 소비자들은 선입견과 감정에 상당한 의지를 하면서 구매 결정을 할 수밖에 없다. 그렇기에 전해진 정보와 다르거나, 이미지가 과장된 것이 알려졌을 경우 감정적으로 급격하게 변할 수밖에 없는 것이다.

일반적인 공산품은 눈으로 확인하고 만져보고 난 후 구매 결정을할 수 있고 사용 후 마음에 들지 않는다면 일정기간 내에 반품까지 가능하다. 하지만 그 상품이 감상으로만 끝나는 공연예술의 경우 홍보문건 하나만 보고 구매할 수밖에 없는 구조적 특징을 가지고 있다. 만약 자신이 선택한 작품을 감상한 후에 돈과 시간 낭비였다는 인식이주어진다면 그 소비자는 다음에 또 비슷한 작품을 감상할 가능성이그만큼 줄어들기 때문에 이러한 면에서 기초예술, 순수예술을 기반으로 하는 기획자의 역할은 대단히 중요해진다.

또 다른 사례가 있다. 1980년대 후반부터 1990년 중반까지 사회주의 체제에서 폐쇄적이었던 헝가리, 폴란드, 체코를 비롯한 동유럽이점차 몰락하던 시기였다.

이 시기에 우리나라의 매니지먼트는 조금씩 개방되고 있는 동유

럽 오케스트라에 관심을 가지게 되었고, 값싼 그들의 초청료에 의해 내한 공연이 상당히 많이 진행되었다.

지금까지 접해보지 못했던 동유럽 국가의 오케스트라 연주는 음악 전공자들도 그 정보가 거의 없을 때였기에 애호가 역시 큰 관심을 가질 수밖에 없었다. 여기에 더해 각종 홍보물에 'ㅇㅇㅇ국립오케스트라 내한연주'라는 타이틀과 세계적인 오케스트라, 세계적인 지휘자가 이끄는 오케스트라 등의 수식어를 사용했기 때문에 더욱 그러했다. 하지만 당시 국내 매니지먼트와의 방한 연주에 따른 계약조건에, 지휘자 없이, 30~40명 규모의 연주 인원만 방한하여야 하며, 단체의 성격과 관계없이 연주곡과 협연곡을 매니지먼트가 지정했음을 애호가들은 인지하지 못했다.

결론적으로 그들의 연주를 감상하러 간 애호가들은 기대만큼의 만족감을 얻지 못했다는 것이 중론이었다. 오랫동안 같이 호흡을 맞췄던 지휘자도 없이, 그리고 모든 단원이 방한한 것이 아닌 상태에서 좋은 연주를 기대할 수 없었음은 당연하였다. 따라서 그러한 사실을 모를 수밖에 없었던 청중들의 평가는 어쩌면 당연했을지도 모른다.

국내 매니지먼트의 입장에서 이러한 계약은 예산을 줄이기 위한 목적도 있었겠지만, 무엇보다 국내 주요 도시로의 순회 연주를 진행하면서 각 지역의 음악가 혹은 교수에게 지휘를 맡기기 위함이고, 학생들의 협연을 주선하면서 수익구조의 다변화를 추구했음을 충분히 짐작할 수 있는 것이다.

결국 정해진 도시의 연주 당일, 한 번의 리허설에서 겨우 만나게 되는 지휘자와의 호흡은 당연히 기대할 수 없었을 것이며, 같은 연주곡에 매번 바뀌는 지휘자로 인해 좋은 음악을 연주할 분위기는 애초에 형성될 수 없었음은 분명했다.

그들의 연주를 감상한 사람들로부터 좋은 평가를 듣지 못하고, 상황이 반복되면서 애호가들은 더 이상 동유럽 국가의 오케스트라 내한 연주에 관심을 두지 않았고, 불과 수년 만에 자취를 감추게 되었다. 이는 당연한 수순이었다.

동유럽 사회주의 국가의 경우 오케스트라 등의 예술단체는 정부의·허락과 지원에 의해 활동하기 때문에 단체명에 국립 혹은 국영의 의미를 가진 'National'이라는 단어를 사용하진 않지만 국가가 요구하는 수준의 연주력을 가지고 있음은 분명한 사실일 것이다. 그럼에도 우리나라 매니지먼트의 홍보 전략에 '국립'이라는 용어가 차용되었고, 이들의 광의적 해석에 현혹될 수밖에 없었음을 자각하게 된 것은 나중의 일이다.

결국 우리나라에서 보여준 그들의 연주력은 매니지먼트 과정에서 하향 평준화로 이어졌다고 볼 수 있는 것이다.

첫 번째 사례의 경우, 만약 초청을 진행한 주체가 처음부터 이 연주단체가 현지에서 활발하게 활동하고 있는 연주자들을 모아서 만든 프로젝트 단체임을 밝혔다면 어떤 결과가 만들어졌을까? 분명 청중 동원에 쉽지 않았을 것임을 어렵지 않게 짐작할 수 있다.

그 이유로 음악의 본고장에서 온 연주단체라 할지라도 유명하지 않거나 규모가 크지 않다면 구매까지 유도하지 못했을 가능성이 더 많았을 것이며, 이러한 인식은 우리나라에서 특히 중요하게 작용하고 있기 때문이다. 즉, 오디오가 발전하면서 각종 음원을 통해 세계적인 연주단체를 비롯하여 지휘자, 솔리스트 등의 정보가 공유되고 있었기 때문에 인지도가 없거나 그 규모가 작다면 이러한 상황은 더욱 도드라질 수밖에 없는 것이다.

다시 말하자면, 처음부터 있는 그대로가 애호가들에게 전달되었

다면 모르긴 해도 이미 그러한 정보들을 제공받은 애호가의 기대감은 거기에 맞춰져 있었을 것이며, 음악의 본고장에서 온 그들의 연주력을 직접 경험하면서 생각했던 것보다 훨씬 좋았다는 우호적인 평가와 함께, 이들을 초청한 국내 기획사의 신뢰도 역시 높아졌을 것임은 분명하다.

두 번째 사례의 경우도 이와 크게 다르지 않다.

무엇보다 당시 시대적 상황에 의해 생소했던 동유럽 음악에 상당한 호기심을 가졌었기 때문에 이 호기심이 청중 동원에 유리하게 작용했을 것이다. 만약 그들의 지휘자를 포함하여 자국에서 활동하고 있는 단체 그대로를 초청하면서 정확한 정보를 우리나라 애호가들에게 전달했었다면 지금은 더 많은 동유럽 국가와 우리나라 예술단체와의 활발한 교류로 발전했을 뿐 아니라 아직도 진행형일지도 모른다.

이러한 사례에서 볼 수 있듯이 공연예술의 평가는 모든 행위가 종료된 후 이루어지기 때문에 기획의 실무에서 접근할 때 일반인을 대상으로 하는 정확한 정보 전달은 무엇보다 중요하며, 이 중 몇 가지를 다시 정리해 보면 다음과 같다.

첫째, 진행되고 있는 콘텐츠와 관련하여 기획자와 단체, 기획자와 향유자 간의 소통에서 가감없는 정보의 전달을 중요하게 생각하고 진행되어야 한다.

매번 작성하는 기획안에 빠짐없이 등장하는 '저변확대'는 정확한 정보 전달에서 비롯되는 것임을 인식하고 있어야 한다. 이는 예술단체에는 질적 우수한 콘텐츠를 생산할 수 있게 하는 동기를 제공하게 될 것이며, 기획자의 콘텐츠를 구매하는 향유자로부터는 지역의 예술 생산에 큰 신뢰와 가치를 부여받을 수 있기 때문이다.

둘째, 기획자에 의해 진행되는 콘텐츠의 모든 과정은 빠짐없이 기

록되어야 하며, 그 기록에는 장단점이 반드시 포함되어야 한다. 그것이 더 좋은 콘텐츠를 만드는 기준이 될 것이며, 무엇보다 실패한 것에서 혹은 개선되어야 할 부분을 통해 같은 문제가 발생하지 않는 노하우knowhow를 쌓을 수 있다. 이 노하우는 또 다른 콘텐츠가 개발되고 진행될 때, 성공 가능성을 훨씬 높일 수 있다.

셋째, 앞서의 포지셔닝 필요성에서도 언급되었지만, 지역 예술의 발전과 문예회관의 존재적 가치는 순수예술에서부터 비롯됨을 기획자 스스로 인정하고 이에 대한 책임감으로 무장되어야 한다. 지역과 문예회관 혹은 단체의 발전에 아티스트의 역할도 중요하지만, 무엇보다 기획자의 철학과 방향성에 따라 그 가능성이 담보되는 것이 그 근거다.

아티스트에 의한 콘텐츠 개발이 지금도 활발하게 진행되고 있고, 우리나라 예술 발전은 그들로부터 비롯되고 있음을 주장할 수 있지만 이는 정부 혹은 자치단체의 지원이 필수이어야 한다는 환경적 제한이 따를 수밖에 없기에 여기서 거론되는 기획 실무의 방향성과는 그 의미가 다르다. 무엇보다 중요한 것은 기획자의 실무에 의해서만 장르 간 융합이나 크로스오버, 그리고 미래 예술의 변화에 대한 대응 등 다양한 실험적 시도가 가능하다는 것이다.

이 세 가지 원칙은 굳이 여기서 거론하지 않더라도 지극히 상식적인 범위이기 때문에 모두가 인지하고 있을 것이다. 하지만 간혹 이러한 원칙들이 적용되지 않는 것은 경쟁사회에서 살아남기 위해서 어쩔 수 없이 다수가 요구하거나 현실에 순응할 수밖에 없는 것에서 비롯되고 있다.

지금까지 어느 정도는 기획자의 의사와 무관하게 조직의 지시가 기획자의 고유한 업무를 변형시켜 왔음을 얘기할 수 있으며, 기획자

스스로 이를 묵인했던 것 또한 사실일 것이다.

만약, 문예회관에서 근무하는 기획자가 연간 10개의 작품을 제작한다고 했을 때, 이 중 2~3개 정도는 조직이 요구하는 방향에서 기획 실무를 진행할 수 있다고 어쩔 수 없이 이해할 수 있다. 하지만 이에 대한 구분 없이 그저 시대적 흐름에만 충실하면 된다는 판단에서 지역 예술을 도외시한다면 기획자로서 그 역할을 스스로 저버리는 결과를 초래하게 되는 것이며, 결국 우리나라 예술 발전은 도태될 수밖에 없음은 분명하다. 간혹 지역예술인을 위한 창작 환경의 제공이나 그들의 활동성 확보에 상당한 노력을 했음에도 성과가 보이지 않는다고 얘기하는 기획자가 있다.

이 장의 1절 '기획자의 인식과 가치' 말미에 〈열린음악회〉의 사례에서 밝혔듯이 순수예술은 직관적인 대중예술, 혹은 흥행예술에 비해 대중들이 받아들이는 감정의 변화 정도가 상당히 더디거나 적을 수밖에 없다. 다른 한편으로는, 우리가 흔히 얘기하는 '클래식은 어렵다', '클래식은 지루하다' 등의 표현이 그것을 말해주고 있긴 하지만, 아직은 클래식과 대중예술의 기획 인력을 비교하면 클래식 분야의 기획력이 전체적으로 떨어지고 있다는 사실을 부인할 수 없을 것이다.

이는 대중예술의 제작 과정에 있어 출연진의 인지도와 흥행성이 앞설 뿐 아니라 제작 경비의 전폭적인 투자와 더불어 작품 속에도 흥미 위주의 이벤트 적용이 쉽기 때문으로 분석할 수 있다. 다시 말해 정통성을 유지해야 하는 클래식보다 유행에 따라 적절하게 변화시킬 수 있는 대중예술에 소비자들의 구미를 당길 수 있는 달콤함이 더 많다는 뜻이다.

무릇 '몸에 좋은 약은 쓰다' 는 속담이 있듯이 이를 문화적 측면에서 해석한다면 '국민의 문화적 의식(몸)을 보하기 위해 기초예술(쓴약)

로 다져진 의식(건강)이 있어야 대중문화(기름진 음식)를 소화할 수 있다'로 풀이될 수 있을 것이다.

선진국의 경우를 풀어서 한 얘기이긴 하지만 국민의 높은 문화적 의식은 기초예술의 발전으로 구축된 것이며, 기초예술의 탄탄한 기반 위에 뮤지컬로 대변되는 상업예술이 골고루 발전할 수 있었음을 간과하지 말아야 한다. 이 또한 이론적인 주장일 뿐 현실에서는 분명 쉽지 않음은 분명하다. 그렇기에 많은 기획자와 예술인들이 저변확대를 주장하는 것이다.

지역 예술, 넓게 표현해서 우리나라 예술이 1~2년 정도의 짧은 기간에 발전되는 것은 절대적으로 불가능하다. 자신이 기획자로 있을 때 지역민의 향유율을 높이고 우리 지역의 발전을 견인하여 자신의 가치를 높이겠다고 생각하면 절대 오산이라는 뜻이다. 각 문예회관에서 근무하고 있는 기획자 대부분이 기간제라는 신분 때문이기도 하다.

장기적인 관점에서 그 가치를 높이기 위해 하나씩 그 계단을 만들어 간다고 생각하여야 하며, 그래서 자신의 후임 혹은 그 후임의 후임이 자신의 자리로 들어왔을 때 비로소 궁극적인 목표가 달성되기를 목적하여야 한다. 이에 따라 기획자의 업무 방향성은 예술경영 혹은 예술행정 기법을 기준으로 정해져야 하며, 여기에는 작품별 단위 계획을 비롯하여 조직의 미션과 비전의 달성을 위한 전략적 계획과 중장기적 계획이 포함되어야 함은 당연하다. 더불어 외부의 환경분석을 통해 조직의 약점과 강점을 정확하게 알고 있어야 한다. 이것이 기획자의 본분일 것이다.

이에 앞서 기획자의 발전적 업무환경 구축을 위해서는 의사결정 체계가 명확해야 하며, 기획자의 고유한 가치가 조직 내에서 인정되어야 함을 다시 한번 더 강조할 수밖에 없다.

우리나라 대부분의 문화공간이나 예술단체 등에서의 의사결정이 상호 존중에 의한 것이 아닌 일방적 지시에 의해 진행되는 경우가 현실이긴 하지만 그렇다고 기획자 스스로 자신의 역할이 많지 않음을 인정하면 안 된다는 뜻이다. 물론 말처럼 쉽지 않음을 알고 있지만 명확한 의사 표현을 통해 기획자의 가치를 나타낼 수도 있어야 한다.

만약 조직의 지시로, 지역민이 요구한다는 이유로 대중예술에 치중하는 기획자가 있다면, 혹은 순수예술로서는 뚜렷한 성과를 가져오기 힘들어 대중예술에 비중을 둘 수밖에 없다고 얘기하는 기획자라면 혹시 그 업무의 손쉬운 진행을 위한 핑계는 아니었는지, 아니면 1~2년 정도의 짧은 기간에 대중예술만이 공간의 가치 창출 등 성과를 가져올 수 있음을 믿고 있는 것은 아닌지 뒤돌아보아야 한다.

이제는 문예회관의 설립 목적과 지향성, 그리고 미래의 가치에 대하여 우리 모두 복기하고 방향을 다시 한번 점검해야 할 시간이다.

기획자의 임무와 현실적 환경분석

기획자가 가져야 할 인식이나 업무의 방향성에 대하여 이미 적지 않게 언급되었다. 그런데도 기획자와 관련된 언급이 계속 반복되고 있는 것은 예술경영의 측면에서 볼 때, 조직 구성원 중 누구보다 그 역할이 중요하기 때문이다.

우리나라에서 기획자의 필요성과 그 역할이 강조되고 있는 지금의 상황이 만들어진 것은 시대적 요구에 의한 자연스러운 변화였으며, 이 과정에서 각 시도 문예회관이 기획자를 확보한 것은 그리 오래전의 일이 아니다. 아직은 모든 중소 도시의 문예회관까지 기획자를

확보한 것은 아니지만 최소한의 사회적 분위기가 형성된 것은 틀림없다. 따라서 지금은 기획자의 필요성과 함께 그들이 수행하여야 할 역할과 가치, 그리고 궁극적으로는 그들에 의한 우리나라 예술의 발전에 그 초점이 맞춰지고 있음은 분명 발전된 인식일 것이다.

간혹 우리나라 공연예술 시장이 중앙에 집중되어 있고, 그것이 지방 예술의 발전을 저해하고 있다고 주장한다. 언뜻 틀린 표현은 아니라고 생각할 수 있으나 이론적으로 자본주의 경제체제의 중앙 집중화 현상은 비단 예술에만 국한된 문제가 아니며, 우리나라에서만 발생하는 특징적인 것은 아니다. 따라서 누구도 이런 상황이 잘못되었다고 얘기하진 않는다.

다만, 정부로부터 만들어지는 다양한 정책과 지원 사업들의 경우 일정 부분은 지방까지 아우르는 배려를 통해 상호 발전을 유도하여야 한다는 주장은 힘을 얻고 있다. 그렇다면 각 문예회관에서, 혹은 예술 단체에서 활동하고 있는 기획자의 역할은 자명해진다.

첫째, 지방에서 활동하고 있는 기획자가 중앙과 지방의 상호발전을 강하게 주장하고 있지만 이제는 행동으로 그것들을 보여줘야 한다는 것이다.

이를 위해서는 권역별 기획자들의 목소리를 낼 수 있는 협의체가 필요하다. 물론 한국문화예술회관연합회 중심의 권역별 회원기관 협의체가 구성되어 있고, 그들에 의해 이런저런 사업들이 논의되거나 시행되고 있다. 하지만 여기서는 기획자의 역할이나 근무 환경에 대한 개선 등의 원론적인 것들은 거의 거론되지 않고 있다.

기획자들은 근무환경과 업무 형태에 대하여 개선 필요성을 지속적으로 주장했지만 쉽게 변화를 끌어낼 수 없었던 것은 개인적인 요구로만 치부되거나, 아니면 해당 지역에 국한된 문제처럼 인식되었기

때문이다. 따라서 그러한 주장들이 힘을 실을 수 있도록 보다 면밀한 연구와 효율적인 업무 진행을 위한 당위성 개발로 모두의 목소리가 모아져야 하는데 적어도 지금까지는 이런 움직임이 보이지 않았음은 분명하다.

다음의 사례가 그 필요성을 잘 보여주고 있다.

이제는 필수적인 조건이 되어있는 무대, 음향, 조명 분야의 자격증 제도가 그것이다. 이 제도가 시행되기 전이었던 1990년대 말까지 각 문예회관에서 근무하고 있는 무대, 음향, 조명 분야 스텝들은 예술인과 행정인 사이에서 자신들의 가치가 인증되지 않고 있다는 인식이 팽배했었다. 이들은 그러한 인식에서 벗어나고 자신들의 가치를 높이기 위해 분야별 협의체를 구성하였으며, 중앙협회를 기준으로 전국 주요 도시마다 지회를 두어 공공의 이익을 위한 목소리를 모으기 시작한 것이다.

결론적으로, 이들의 가치는 정부의 전문인력 확충과 공연예술의 수준을 높이기 위한 국가자격 시험의 도입으로 분명해졌다. 1999년의 일이다.

이에 따라 모든 문예회관은 자격증 소지자의 채용을 의무화했으며, 500석 이상 객석 규모에 따라 무대, 음향, 조명 등 분야별 1, 2급 자격증 보유자가 근무하면서 그들 스스로 전문성을 확보한 것이다. 이때부터 예술인들은 그들이 보조자로서의 스텝 중 한 명이라는 단순한 인식에서 벗어났을 뿐 아니라 이들에 의해 작품이 완성되는 중요한 역할 수행자임을 인정하고 있으며, 지금은 무대 예술인으로 지칭하고 있음에 주목하여야 한다.

기획자 역시 이와 유사한 요구를 하지 않았던 것은 아니다. 비슷한 시기에 전국문화예술회관연합회(한국문화예술회관연합회의 전신)가 중심이

되어 예술행정의 선진화를 위해 조직도상의 문화 직렬 도입과 기획 분야 중심의 자격증 제도 필요성을 정부에 요구한 것이 대표적이다.

문예회관의 행정이 일반 행정과는 다르기 때문에 문예회관 고유의 업무 발전을 위한 당연한 요구였으며, 구성원의 능력 개발을 위해서도 문화 직렬 개설과 자격증 제도가 필요했음은 분명하다.

이 당시에는 정부로부터의 문화예술 관련 예산이 큰 폭으로 확대되었던 시기였으며, 이와 더불어 예산의 효과적 사용을 위해서는 예술행정 전반의 전문성 확보가 무엇보다 필요하다는 판단에 따라 이러한 요구는 당연하였다. 하지만 결국 관철되지 못했던 것은 문화부의 영향력 아래에 있는 연합회의 입장에서 강력한 요구가 사실상 쉽지 않았기 때문이었는지도 모른다. 만약 연합회와 상관없이 기획자들이 단합된 모습을 보여주었더라면, 그리고 산발적인 주장이 아니라 지속적으로 문제를 제기했었더라면 또 다른 양상으로 발전되었을지도 모를 일이다.

어쨌거나 공무원 조직도상의 문화 직렬 개설과 자격증 제도, 그리고 이를 기준으로 기획, 홍보, 마케팅 등 전문 분야의 문예회관 의무 배치가 아직은 이루어지지 않고 있다. 이후, 20년 이상의 세월이 흘렀다. 이제는 각 문예회관과 민간 예술단체에서 근무하고 있는 기획자들 스스로 존재감과 가치 향상을 위한 협의체 구성은 분명 필요해 보인다.

그 이유로, 몇몇 도시 문화재단의 사업 중 청소년과 일반인을 대상으로 '기획자양성프로그램'을 의미 있게 진행하고 있으며, 민간에서도 문화예술 기획자, 행정가 양성을 목적으로 실무과정 중심의 '예술경영 플래너' 교육을 통해 자격증을 발급하고 있기 때문이다. 비록 민간에서 발급되어 공적인 인증을 받고 있진 못하고 있지만 이 자격증

에 대한 상당한 관심과 함께 매년 참가자가 늘고 있는 현실에서 문예회관 소속의 기획자가 앞으로 해야 할 역할은 분명 더 커지고 있다는 것이 주된 이유이다.

둘째, 기획자 간 정보교류의 일상화와 이를 통해 각 지역에 적합한, 효과적인 업무개발의 필요성이다.

기획자 간 정보교류는 지역 공연예술의 상호발전을 유도할 수 있을 뿐 아니라 적은 예산으로 지역 예술단체의 적극적인 교류로까지 연계될 수 있다. 이는 문예회관의 존재적 가치향상과 함께 지역민들에게는 예술 향유의 다양성까지 제공하는 부가적 효과까지 발생시킬 수 있음은 분명하다.

셋째, 앞서 기술한바, 기획자는 지역의 장르별 예술인에 대한 정확한 데이터를 가지고 있어야 하며, 더불어 시민들의 예술 향유 스타일이나 연령대별 분포도 등, 직간접적 조사를 통해 자신이 근무하고 있는 문예회관 혹은 예술단체의 활동에 가장 효과적인 방향성을 수립할 수 있어야 한다. 이와 함께 정부의 예술정책 흐름과 자치단체의 실행사업을 파악하고 또, 예측할 수 있어야 한다. 여기에는 예술인 혹은 예술단체 대상의 사업들이 대다수를 차지하고 있긴 하지만 문예회관이 이들과 협업할 수 있는 것들 또한 상당하기 때문이다.

마지막으로, 시 사업소로서의 문예회관에서 근무하는 기획자에 국한되는 것이지만 기획자는 일반 행정업무를 수행하는 직원의 시각과는 다르다.

기획자는 지역 문화와 예술의 발전을 위한 필요 부분을 정확하게 판단할 수 있는 능력을 가지고 있기 때문이다. 따라서 발전적 의미에서 예술정책의 지향성과 이에 따른 활성화 사업의 방향을 적극적으로 제안할 수 있어야 한다. 그 통로는, 정부 혹은 지방자치단체로부터 매

년 정기적으로 조사되는 분야별 정책의 제안 제도이며, 이를 적극적으로 활용할 필요가 있다.

물론 그 제안이 선택되기까지 쉽진 않겠지만 어느 정도 시간이 지난 뒤, 정책입안자가 이의 가치를 인정하게 되면서 새로운 정책이나 사업으로 발전되는 경우가 발생하고 있기 때문에 기획자로부터의 제안 가치는 충분하다. 또한, 이 과정에서 민간 예술단체 소속 기획자와의 네트워크가 강화될 수 있으며, 그들에게도 발전적 동기를 부여할 수 있게 되는 것이다.

예술 발전을 위한 다양하고 꾸준한 시도는 기획자의 또 다른 의무이자 책임이다. 물론 이러한 역할수행에 적합한 환경이 기획자들에게 주어져 있다고 말하기엔 우리의 현실이 아직은 따라주지 못하고 있다. 또한, 이상에 가까운 이론이라는 반론을 제기할 수 있다. 그렇지만 기획자들을 중심으로 제시된 것들에 대한 중지를 모을 수 있다면 절대 불가능하지 않을 것이며, 이러한 시도는 큰 변화의 시작을 알리는 첫걸음이 될 것이다. 분명한 것이 있다. 이런 사항들은 문예회관 관장이, 예술단체 대표자가 할 수 있는 일이 아니다. 오로지 기획자들만이 개선 요구를 공론화시킬 수 있음을 명심하여야 한다.

결국 기획자는 자신만의 능력을 배가할 수 있도록 노력하여야 하며, 이의 증명을 통해 기획자로서의 가치를 높여가야 하는 것이다. 그리고 시대적 환경에 의해 변화되고 있는 공연예술 분야에서 민감하게 반응할 수 있어야 한다.

지금까지 공연예술의 표현 방식에서 상당한 변화를 가져왔으며, 그 주기가 더욱 빨라질 것임을 예측할 수 있기에, 그리고 그 변화를 업무에 적극적으로 활용해야 하기에 더욱 그렇다.

예를 들어, 최근의 공연예술 표현 방식을 보면, 가상현실(Virtual

Reality)과 증강현실(Augmented Reality), 그리고 이 두 가지의 특징이 강조된 혼합현실(Mixed Reality)의 사용 빈도가 점차 높아지고 있으며, 젊은 예술인을 중심으로 이러한 변화에 적극적으로 대응하고 있다. 또한, 특정 변화의 대응 과정에서 상당히 포괄적인 알고리즘algorithm이 생성되고 있기에 좀 더 다양한 시도를 가능케 하고 있다.

우리가 인터넷에서 어떠한 제품을 검색하거나 유튜브를 통해 특정 영상을 보았을 때, 이후에도 비슷한 제품과 영상이 플랫폼을 통해 끊임없이 제공되고 있음을 이미 경험하고 있다. 나도 모르는 사이에 알고리즘의 원리가 우리 일상에서도 이미 보편화된 것이다.

공연예술 분야의 기획자라면 이를 활용할 수 있어야 한다. 즉 자신이 기획한 작품의 시기와 선호도, 향유자의 연령분포 등의 분석을 통해 기획의 방향성이 설정되어야 하며, 각각의 시기에 적절한 콘텐츠를 공급할 수 있어야 한다는 뜻이다.

지금까지의 경험에 의한 기획자 자신의 업무 방향이나 방식만 고집하면 안 된다. 그것이 조직으로부터 인정받을 수 있다고 자만하거나, 자신만이 할 수 있는 고유하고 전문적인 것으로 생각하면 결국 뒤처질 수밖에 없다. 분명한 것은 단순히 음악회를 유치하거나 인지도 높은 예술인 혹은 작품을 구매하는 것에서 전문성을 찾는다면 누구라도 할 수 있는 업무임을 기획자 스스로 인정하는 것에 불과함을 자각하여야 한다.

제 4 부

예술경영에 근거한
공연예술의
제작예산

제 / 10 / 장

예술단체 활동을 위한 공공 재원의 가치

공공 재원의 의미와 인식

공공 재원에 대한 의미를 기술하면서 개인적으로는 인식적으로
큰 의미가 없다는 생각이 지배하고 있다. 우리나라에서의 예술단체
활동은 공공 재원에 대부분 의존하고 있기 때문일 것이다.

선진국의 경우 공립예술단체라 할지라도 기업으로부터 비롯되는
후원금과 일반인의 자발적인 후원금 등이 정부나 연방정부의 공공 재
원보다 더 많으며, 민간 재원이 예술단체 경영과 활동의 중요한 수단
으로 이용되고 있음은 잘 알려진 사실이다.

우리나라도 기업으로 대표되는 민간 후원금이 조성되고 있긴 하
지만 이는 소수의 예술단체에만 후원되고 있으며, 이마저도 대부분
영화산업 혹은 뮤지컬 제작에 국한되어 있다. 따라서 순수예술 단체
를 기준으로 보면 사실상 민간 재원에 대한 의미를 찾을 수 없는 것이
며, 결국 공공 재원에 의존할 수밖에 없기 때문에 이의 의미 부여가
불필요한 과정처럼 생각되는 것이 또 다른 이유이기도 하다.

이에 따라 여기서 논의되는 공공 재원에 대한 의미를 예술경영에 근거한 공연예술의 제작예산과 일반 향유자의 시각에서 공공 재원에 대한 보다 광의적인 의미와 인식을 중심으로 기술하고자 한다. 물론 예술단체가 공공 재원이 기반인 지원금을 보는 시각과 지원 방법의 개선 등을 이미 다양하게 기술한 바 있어 지난한 느낌이지만, 공연예술의 제작 예산에 대하여 보다 현실적으로 접근해 봄으로써 공공 재원의 가치와 의미를 조명해 볼 수 있을 것으로 판단한다.

매년 문화체육관광부로부터 수립되는 전체 예산은 평균적으로 6~7조 원가량의 규모를 가지고 있으며, 각각의 장르와 규모에 따라 차이가 있기 때문에 분야별 세세한 예산을 기술할 필요는 없다. 다만 여기서 다루고자 하는 것은 예술단체 콘텐츠 제작 지원을 비롯한 향유 인구의 저변확대를 위한 문화예술 향유지원 사업이며, 2022년을 기준으로 2,263억 원이 사용되는 등, 매년 2~3천억 원이 편성되는 지원금을 중심으로 기술하고자 한다.

물론 여기에서 세부적인 항목으로 또 나누어지겠지만 분명한 것은 이 대부분이 예술단체에 집중되어 있다고 해도 무리는 없을 것이다. 문제는 매년 이와 같은 막대한 공공 재원이 편성되면서 예술의 부흥을 꾀하고 있지만 일선에서의 체감적 발전은 그리 크지 않다는 데 있다. 이는 효과적인 사업의 부재에서 비롯된 것이라기보다 공공 재원의 가치에 대한 감각이 상당히 무뎌져 있기 때문으로 보는 시각이 일반적이다.

가치와 중요성에 대한 이러한 무뎌진 감각은 예술단체의 공공 재원을 보는 시각도 작용하고 있다. 또한, 예술 발전 정책을 수립하고, 이에 따라 큰 항목 위주의 예산을 확보하는 것이 문화체육관광부의 주된 역할이기 때문에 각각의 사업과 관련된 예산의 실질적인 집행은

문화예술진흥법을 기반으로 설립된 한국문화예술진흥원(이하, 진흥원)
이 대부분 담당하고 있다.

그렇다면 일선 예술단체의 발전과 공공 재원의 효과를 높일 수 있
는 사업이 여기에서 만들어져야 하며, 철저한 피드백을 통해 개선되
어야 할 사업, 도태시켜야 할 사업 분석 등의 임무가 부여되어야 함은
당연하다. 그럼에도 매년 비슷한 사업으로 진행되면서 효율성 분석
역시 명확하게 진행되지 않다 보니 일회성 예산이라는 인식이 성립될
수밖에 없다는 것도 또 다른 원인으로 분석될 수 있을 것이다.

진흥원이 각 사업을 통해 예술단체 등에 지원하는 단계별 과정을
보면 좀 더 명확해진다. 기본적으로는 진흥원에 의해 제시된 과정에
서는 오류를 발견하기 어렵다. 오히려 오류가 없다는 표현이 더 정확
할지 모른다. 진흥원이 지원하는 분야는 음악, 연극, 무용, 전통예술,
미술, 문학, 대중예술, 국제교류 등 다양하며, 매년 10월경 예술단체
혹은 개인이 지원 서류를 제출하면서 사업이 시작되고 있다. 그 단계
별 과정은 다음과 같다.

> 지원사업 공고→참가자(단체) 서류 접수→결격 및 누락사항 검토→
> 심의위원회상정→지원단체 적합성 심의(1차)→분야별 지원대상 및
> 규모 심의(2차)→분야별 심의 내용 최종 심의(3차)→지원대상 확정
> →심의결과 서면 통보

위 단계는 진흥원의 지원사업에 대한 기본적인 진행 과정이며, 이
와 더불어 각 시도 문화재단이나 한국문화예술회관연합회 등으로 이
관된 사업 역시 이 단계를 적용하고 있다. 이는 진흥원이 모든 지원사
업을 진행하기엔 당연히 무리가 따르기 때문에 지역별, 장르별, 단위

별로 분산 추진하는 것이긴 하지만 관련 예산은 진흥원으로부터 비롯되기 때문에 이의 구분은 무의미하다. 어쨌든 위 과정을 보면 지원을 희망하는 예술단체 혹은 예술인의 적합성 여부가 3차에 걸쳐 심의 진행되고 있어 상당히 엄정하고 공정함을 보여주고 있다. 다만, 이 과정에서는 나타나지 않은 것들, 즉 지원을 받은 작품의 행위가 종료된 후 1개월 이내에 추진 결과에 대한 보고서를 정산된 서류와 함께 제출하여야 하는데, 바로 이 부분에서 공공 재원에 대한 무뎌진 감각을 얘기할 수 있는 것이다.

이 부분 역시 앞서 기술하였기 때문에 간단히 표현하자면, 예술단체에 지원된 공공 재원이 정당하게 사용되는지, 어느 정도의 지원 효과를 가져왔는지에 대한 정확한 분석이 필요함에도 단순히 수혜를 받은 예술단체에 의해 작성되는 보고서와 정산된 서류에 그 정당성을 판단하고 있는 것에서 오류가 발생할 개연성을 가지고 있다는 뜻이다. 공공 재원을 무엇보다 가치 있게, 그리고 소중하게 사용함으로써 창작 역량이 향상되고 있는 민간 예술단체가 분명히 있음을 전제하고, 다음과 같이 오류의 가능성을 얘기할 수 있다.

2022년 한 해 동안 이 분야에 지원된 공공 재원이 2,260억 원이라면 지난 10년 동안 정도의 차이는 있겠지만 이미 2조원이 넘게 지원되었다는 계산이 쉽게 나온다. 그렇다면 그 10년 동안 국민의 예술 향유율은 얼마나 높아졌는지, 막대한 공공 재원이 사용된 만큼 민간 예술단체의 가치가 얼마나 만들어졌는지에 대하여 냉정한 분석은 분명 필요했었다. 하지만 지금까지 그러한 가치 측정은 매년 주어지는 예산, 일회성 예산으로 인식되면서 대부분 쉽게 넘어갔기 때문에 그 효과성이 크지 않다는 시각이 다수 존재할 수밖에 없다.

물론 정부에 의해 매년 발간되는 정책백서에 그 효과성에 대한 분

석 자료가 매년 실린다. 여기에는 일정 부분 혹은 상당 부분 효과가 있는 것으로 기술되고는 있다. 하지만 이 결과는 예술단체에 의해 제출된 일방적 보고서의 단순 자료가 기준이다.

다른 한편으로는, 지원 주체의 주도로 공공 재원이 정당하게 사용되고 있는지, 해당 작품의 제작 과정이 당초 제출된 내용에 적합한지, 그리고 그 효과는 어떠했는지에 대하여 냉정하고 철저한 분석을 진행할 수 있어야 한다. 하지만 이를 위해서는 상당한 인력과 예산이 필요하다고 주장하거나 혹은, 이미 연습 과정의 참관, 공연 당일 현장에서의 심사 진행을 시행하고 있으며, 이를 통해 객관적인 자료를 생산해내고 있다고 주장할 수 있다.

만약 예산과 인력에 대한 전자의 경우라면, 수천억 원의 공공 재원을 사용하면서 정당성 확보와 차기 연도의 사업에서 개선된 지원 방식으로의 발전적 과정을 위한 조사와 분석 등 그 당위성과 공감대를 형성할 수 있기 때문에 여기에 필요한 예산 확보가 그리 어렵지 않을 것이다. 만약 이 공공 재원이 그러한 항목의 배정이 가능하지 않다고 주장한다면 이 또한 풀어갈 방법이 없진 않을 것이다.

이러한 의문 제기는 앞으로의 10년 동안 정책적 지향점으로서의 예술 발전을 완성하기 위한 것에 의미를 두고 있으며, 이를 위한 노력이 무엇보다 중요함이 강조되어야 하기 때문이다.

과거의 오류는 미래의 지향점을 달성할 수 있는 자양분으로 작용할 수 있다. 이제는 우리가 공공 재원을 보는 시각을 새롭게 하여야 하며, '같이'의 가치에서 발전된 내일이 담보될 수 있음을 믿어야 한다.

정책에 기반한 공공 재원의 사용과 효과측정

공공 재원에 대한 우리의 시각을 바꾸는 것에는 인위적인 강제성이 어느 정도는 개입되어야 한다. 여기에서의 강제성이라 하는 것은 지금까지 예술에 정치가 입혀지면서 문화, 예술에 대한 가치가 훼손되었던 부정적인 인식의 개선이 아니라, 공공 재원을 중요한 활동 수단으로 사용하고 있는 예술인으로부터의 가치 창출을 위한 의미가 지금보다 더 강제되어야 함을 말한다.

지금까지 우리는 습관화되면서 공공 재원에 대한 의무와 책임감 부재를 심각하게 생각하거나 고민하지 않았으며, 몇몇 예술인은 정치적인 것에 의존했음에도 비판의 대상이 아니었음은 공공연한 비밀이었다. 그나마 우리나라 예술의 발전을 위한 여러 가지 제언들이 제시되고 있고, 현재의 이러한 것에서 벗어나지 못하면 우리나라 예술의 발전에 좋지 않은 영향을 끼칠 수 있다는 인식이 조금씩 공론화되어 가고 있음은 다행한 일이다.

이 장에서는 순수예술 분야 공공 재원의 사용과 효과 확대를 위한 측정 기능을 제안하는 데 목적을 두고 있다. 이는 개인적인 판단에서 비롯되는 것이기 때문에 이 방법이 최선이라고 주장할 수 없으며, 이를 기준으로 더 좋은 방향이 제시될 수 있기를 바라는 마음에서 접근하고자 한다.

정책의 목적성이 아무리 좋아도 각각의 사업을 진행하는 과정에서 그 목적성이 희박해진다면 그 정책은 절대로 성공할 수 없음은 두말할 필요가 없다. 따라서 예술진흥을 위한 정부의 정책과 이를 기반으로 만들어지는 사업에 직접 당사자인 예술인이 참여하면서 이를 가치 있게 인식하여야 하고 또, 사용되어야 함은 지극히 당연한 사실일

것이다. 하지만 지금까지 우리는 그 가치를 논하기 전에 공공 재원에 대한 권리만 주장하진 않았는지 되돌아봐야 한다.

책임에 앞서 권리만 주장하는 예술인의 인식적 문제에서 서두에 제시한 인위적 강제성이 필요해지는 것이다. 물론 모든 예술인에게 적용되어야 하는 것은 아닐 것이다. 그동안 공공 재원의 가치 실현을 위해 노력해 왔던 예술인에게 이러한 강제성은 적용되진 않기 때문이다. 그렇다면 공공 재원의 사용에 따른 가치 측정의 효과적인 방법은 어디서부터 어떻게 접근해야 할까? 현재의 시스템에서 조금의 전향적 시도만으로도 효과를 만들 방법은 있다. 바로 측정에 대한 인식의 변화가 그것이다.

예전에 문화체육관광부의 주도로 문화예술 정책에 대한 맞춤형 정량적 평가 방법 도입을 위한 타당성을 조사한 적이 있었다. 매년 수천억 원의 예산이 예술 활성화를 위해 지원되면서 각종 사업을 진행했지만 대부분 정성적 평가 위주로 측정되면서 그 효과성에 의문을 가졌기 때문일 것이다. 이는 예술정책이 포괄하는 사업의 범위가 다양해서 그동안 일관된 평가 체계를 갖추기엔 무리가 있었고 더불어 객관적이고 정량적인 평가 툴의 개발 노력이 미흡했음을 정부가 파악하고 개선 의지를 가진 것으로 볼 수 있었다.

당시의 평가 방식을 보면 예술과 관련된 세부 사업의 정책 방향성과 사업별 성과측정을 위한 평가위원회를 운영하고 있었지만, 산재한 데이터를 부분적으로 활용하는 정성적 평가에 주로 의존하였기 때문에 체계화된 정량적 지표의 생산이나 활용은 거의 없었다고 해도 틀리지 않았다.

정량적인 평가 툴의 개발이 미흡했던 문제점 중의 하나로, 사업별 평가위원회의 존재에도 불구하고 예술인 활용에 대한 범용기술 부족

을 비롯하여, 문화와 예술 콘텐츠 연구기업으로의 예술인 참여 미비와 이들을 위한 과제예산의 부족, 장르별 R&D와 콘텐츠 R&D와의 연계 부족 등을 말할 수 있다. 이에 따라 정량적 평가 방식의 도입이 필요하며, 여기에는 정책의 기획 단계에서 설정된 사업별 목표를 기준으로 객관적 지표화와 비교우위를 평가할 수 있는 체계적인 방법론이 담겨 있어야 한다고 주장하였다. 만약 이러한 툴이 만들어진다면, 그래서 정량적 측정 결과를 기반으로 정성적 평가를 추가할 수 있다면 공공 재원의 지출 대비 효율성을 높일 수 있음은 당연하다.

이뿐만 아니다. 차기 연도 관련 예산의 확보에 객관적인 자료로 활용되면서 부가적 경제효과와 같은 환류 시스템까지 구축할 수 있게 된다. 하지만 정량적 평가 도입을 위한 타당성 조사 이후 10여 년 지났음에도 예술 현장에서 새로운 평가 툴이 사용되고 있는지 확인되지 않고 있다.

오늘도 변함없이 평가와 측정이 진행되고 있으며, 대부분 정성적 평가에 그치고 있는 현재의 방식에서 위와 같은 정량적 방식을 도입하고, 시행한다면 궁극적으로 우리가 바라는 지향점으로서의 예술 발전에 가까워질 것임은 분명하지만 정부의 타당성 조사 이후에는 이와 관련하여 진전된 소식을 들은 바 없어 안타깝다.

확인할 수 없지만 다른 문제점들은 차치하고, 앞에 기술한 몇몇 예술인에게 인위적 강제성이 적용되어야 한다는 가설을 기준으로 한다면, 정량적 평가가 도입되지 못하는 원인으로 다음과 같은 추론이 가능하다.

그들은 정성적 평가의 당위성을 얘기하면서, 1940년대 영국의 예술평의회(Art Council)가 고안한 개념인 '팔길이 원칙' 즉, 정부는 지원 이후에는 간섭하지 않아야 예술의 발전을 이룰 수 있다는 이론을 내

세웠을지 모른다. 이와 함께, 정부가 주도하는 정량적 평가 툴의 개발과 시행은 2016년의 예술계 블랙리스트의 경우처럼, 예술인의 자율성을 보장하지 못할 것이며, 따라서 평가 방법의 변화는 불필요하다는 주장도 있었을지 모른다.

이러한 주장의 일면에 정부의 예술 분야 지원이 필요 없다는 뜻을 담고 있진 않았을 것이다. 다만 지원은 해주되, 예술 발전을 위해 통제와 간섭을 하지 말라는 뜻임은 분명하다. 정확한 평가는 우수한 콘텐츠 개발을 위한 경쟁력 강화로 이어지며, 저변확대에 의한 자생력 확대 등의 효과까지 기대할 수 있다. 결국, 정량적 평가가 예술인의 자율성 침해라는 논리는 당연히 적용될 수 없는 것이다. 또한, 그 주장을 충분히 이해한다고 해도 지금까지 막대한 공공 재원이 투입되었던 만큼의 우리나라 예술이 효율적인 발전을 가져왔는지 예술인 스스로 자문해 볼 필요가 있다.

자유로운 사고가 절대적인 예술의 창작 행위에 정부로부터의 통제와 간섭은 발전의 저해 요소임은 분명하지만, 보다 발전적 의미가 부여된 어느 정도의 통제는 필요할지도 모른다. 분명한 것은 여기에서 표현되는 통제는 측정과 평가를 말하는 것이며, 예술인이 주장하는 통제와 간섭의 포괄적인 의미와 혼동할 필요는 없다.

어쨌든 정부의 지원으로 발표되는 작품의 효과성에 대한 정량적 측정과 평가의 불필요성을 주장하는 예술인은 이제는 없을 것임을 믿고 있다. 따라서 그 방법론으로 다음의 몇 가지를 지원 주체와 예술단체에 제시할 수 있다. 이는 정량적 평가 툴의 개발에 앞서, 지원 주체와 예술인의 공공 재원에 대한 정당한 시각만으로 정량적 평가 이상의 효과를 가질 수 있음을 전제하면서 기술하는 것이다.

먼저, 지원 주체에 의한 발전적 방법론이다.

첫째, 지원사업에 신청된 예술단체의 심사가 3차까지 심층적으로 진행되고 있듯이, 지원이 결정된 작품에도 진행 과정부터 종료 후 결과까지 복수의 단계적 측정이 필요하다. 여기에는 예술단체가 제시한 콘텐츠 내용과 출연자 변동성, 연습 과정을 비롯한 단계별 홍보비 지출과 물품 구입 등 필요경비를 포함한 예산 사용의 적절성이 포함되어야 한다. 특히, 진행 중 지출되는 필요경비와 종료 후의 출연자 보상금 등의 입금영수증이나 계산서 등을 지원 주체에 수시 제출토록 할 필요가 있으며, 비정기적 실사 등을 통해 진위를 확인할 수 있어야 한다는 뜻이다.

지금까지는 모든 지출에 대한 증빙이 행위가 종료된 후 단체가 제출하는 정산서로 일괄 처리되었던 것에서, 단계별로 분산함으로써 효과적인 예산 사용을 유도할 수 있게 되는 것이다.

이는 예술단체에 간섭하는 것으로 비칠 수 있으나 공공 재원에 국한된 최소한의 장치일 것이며, 예술인이 주장하는 팔길이 원칙에 배치되는 것은 분명히 아니다. 또한, 이 과정에서 대부분 예술인으로부터 정책과 지원사업에 대한 신뢰와 공정성을 확보하게 될 것이며, 이러한 인식이 확산한다면 지원 성과에 대한 종합적인 평가가 정확하게 생산될 수 있다. 이렇게만 된다면 평가 툴 개발은 필요하지 않게 된다.

물론 이러한 장치가 말로는 쉽다고 생각하거나, 행정인력이 부족한 상황이라 얘기하고, 각각의 업무에 대한 이해의 부족이라고 주장할 수도 있겠지만 면밀한 조직진단으로 이를 가능케 할 수 있을 것이다.그럼에도 인력이 부족하다면 정책적으로 지원되고 있는 청년인턴 제도를 활용할 수도 있다.

여기에는 콘텐츠 개발 등의 전문적인 행정이 아니라, 작품 제작 과정에서의 단계별 확인 작업만 필요하기 때문에 이들의 활용으로도 충

분히 가능하다. 어쨌든 이 과정에서 담당자에게 부수적 업무가 주어질 수는 있겠지만, 업무의 분장을 통해 전담할 수 있는 담당자를 정하면 그리 어렵지 않다.

이러한 행정적 보완이 사업의 효과까지 담보해 준다고 확신하진 못하지만, 그 가능성은 훨씬 확대될 것이며, 예술단체의 지원금 사용에 정당성을 부여하는 발전적 행정이라 할 수 있음은 분명하다. 의지만 있으면 간단하게 접근할 수 있으며, 공공 재원 사용의 효과를 높일 수 있는 최초의 단계이다.

둘째, 이와 함께 공연 당일의 작품에 대한 객석 점유율, 홍보 효과, 작품완성도와 관객 반응, 해당 작품의 반복 지원 여부 등 종합적인 조사의 필요성이다.

여기에는 전문적인 조사원이 필요하지만 자원봉사자 형태의 애호가들도 수행할 수 있다. 애호가들은 예술단체와 아무런 관계가 형성되어 있지 않기 때문에 오히려 객관적인 평가를 가능하게 한다. 물론 지원심사가 이루어지는 시점에 일반인 대상의 평가자 공개모집이 진행되어야 하며, 객관적인 평가를 위한 표준 문항 등의 툴 개발을 비롯하여, 해당 작품의 성격과 목표, 그리고 지원금 규모 등 정보제공은 필수다.

지금까지는 지원 주체의 참관을 통한 주관적인 판단에 의존하는 경우가 적지 않았다고 한다면 이러한 객관적인 평가는 분명한 효과를 기대할 수 있을 것이다. 더불어 일반인 중심의 평가그룹 운영은 예술단체로부터 긴장감을 가지게 할 수 있다. 이와 더불어, 차기 연도의 반복 지원이라는 인센티브를 공식화할 수 있다면 우수한 작품의 버전업 등 그 효과는 배가 된다. 예술단체에 발전적 동기가 부여될 수 있음은 분명하다.

셋째, 현재의 지원시스템인 소액다건 형식에서 전폭적이지는 않더라도 다액소건으로의 단계적 전환의 필요성이다. 공공 재원은 많은 단체가 혜택받을 수 있어야 한다는 정책적인 판단에서 비롯되고 있지만, 때에 따라 오롯이 작품을 생산할 수 있도록 전폭적인 지원을 할 수 있다면 우리나라 예술의 빠른 발전을 가능하게 한다. 물론 지금도 이러한 지원이 선별적으로 이루어지고 있다. 하지만 이는 지역별 대표적인 예술단체에 국한되어 있으며, 단언할 수 없지만 대학교수에 의해 운영되는 단체가 대부분이다.

민간 예술단체 중심의 우수한 콘텐츠 개발을 위한 전폭적인 지원은 선의의 경쟁 구도를 만들어 갈 수 있을 뿐 아니라 양질의 작품생산을 위해 더 큰 노력을 하게 될 것임은 분명하다. 무엇보다 이러한 과정에서 공정성이 확보되어야 하며, 지원심사에서 탈락한 예술단체로부터의 불만이 제기되기에 앞서 다음의 지원심사에서 자신의 단체가 선택될 수 있도록 작품을 구상하는 등 긍정적 효과가 만들어지게 된다.

결국, 심사 과정에서 우수한 작품의 정당한 선택, 진행 과정에서의 공정한 평가가 전제되어야 한다.

넷째, 지원된 작품별 평가 결과의 의무 공개 도입이다.

지원심사 후, 지원 주체로부터 기본적인 정보가 공개되고는 있다. 하지만 단체와 작품명, 그리고 결정된 지원액에 대한 것이 대부분이었다. 이후에는 해당 공연이 종료된 후 제출하여야 하는 정산 작업만 뒤따르기 때문에 예술단체의 입장에서 큰 부담이 없었다. 지원 주체 역시 제출된 서류상 예산이 규정 내에서 사용되었다면 내용과 상관없이 정당성이 부여되면서 종결 처리해 주었다. 결국, 사업에 대한 종합적인 의견은 이들 정산된 서류가 기준이 되었음은 물론이고, 문화부의 정책백서에 그대로 실리면서 일반에 공개되고 있다.

발전적인 측면에서 본다면, 이 자료의 분석 가치는 크지 않음은 분명하다. 따라서 두 번째의 종합적인 과정을 거친 객관적인 평가 자료 생산과 이의 의무 공개는 민간 예술단체의 공공 재원을 보는 시각을 달리할 수 있을 것이며, 일반인에게는 우리나라 예술정책과 사업에 대한 또 다른 홍보자료로 사용할 수 있을 것이다. 중요한 것은, 지역의 예술단체에 의해 좋은 작품이 생산되고, 향유의 다양성이 확보된다면 시민에게는 자긍심과 함께 애향심 확대까지 기대할 수 있게 된다.

다섯째, 공공 재원의 사용에 대하여 예술단체에 책임을 부여하기 전에 이들에게 권리가 먼저 제공되어야 한다는 것이다.

첫 번째로 제시되었던 예술단체의 지원금 사용에 단계별 구속력이 필요하다는 것과 일정 부분 상충하는 것으로도 보인다. 하지만 방향성이 크게 벗어나지 않는다면 예술단체의 자율적인 판단에 의한 예산지출이 가능하도록 권리도 인정되어야 한다.

현재의 작품 제작 및 향유와 관련된 공공 재원을 예술단체가 사용하고자 할 때, 그 범위가 해석의 여지없이 제한되어 있음을 부인할 수 없다.

예를 들어 소요 예산을 구성할 때 정부의 예산지출 항목에 근거하여 '항'과 '목'이 기본적으로 정해져 있는 것에서도 찾을 수 있다. 물론 가장 보편적인 사항이며, 공공 재원의 사용에 가장 합리적인 조건이다. 다만 예술의 창의성을 위한 행정이 일반 행정과 다르게 접근되어야 한다면 최초의 신청서 작성에 자율적인 방향성을 정할 수 있도록 하는 것도 예술단체의 특성과 권리를 인정하는 것으로 볼 수 있다. 만약 예술단체에 의해 완전히 다르게 편성된 예산이 있다면 1차 서류 심사 과정에서 이의 수정을 요구하면 될 것이다. 무엇보다 지원 주체와 예술단체의 광의적 해석이 어느 정도 필요하며 이를 인정해 줄 수

있어야 함은 분명하다.

여섯째, 공공 재원의 사용에 대한 광의적 해석이 필요한 또 다른 하나는, 예술작품 제작 등의 직접적인 지원사업 외에 특정 지역의 예술시장 흐름이나 향유자 선호도를 비롯하여 예술단체의 중장기 운영 방향을 설정하기 위한 간접적인 조사에도 지원될 수 있어야 한다. 흔히 말하는, 굶주린 이에게 물고기를 제공하는 것이 아니라, 물고기 잡는 방법을 알려주는 것이다.

물론 다양한 연구기관에 의해 각종 조사와 분석이 진행되고 있으며, 그 자료에 의해 예술단체 운영의 방향성을 설정할 수 있다는 주장이 있을 수 있다. 하지만 각 기관에서 생산되고 있는 자료들은 대부분 현재의 정책과 사업에 대한 효과성이 대부분이며, 정작 예술단체가 어떻게 운영되어야 정체성을 유지할 수 있는지, 자신의 단체에 충성도 높은 향유자를 어떻게 개발해야 하는지에 대하여 연구기관에서 생산된 자료만으로는 활용에 지극히 제한적일 수밖에 없는 것이다. 따라서 민간 예술단체가 주된 활동 근거지 중심의 적합한 방법을 통해 그러한 조사를 진행할 수 있다면 공공 재원의 가치와 효과를 높일 수 있는 또 다른 방법이 될 것이다.

지금까지는 이러한 종류의 조사에 대한 예술단체의 수요 자체가 없었을지도 모른다. 하지만 지금까지 예술단체에 의한 타깃 조사가 가능한 지원사업이 없었음을 전제한다면, 이제는 이에 대한 지원사업도 시작되어야 한다.

다음은 공공 재원의 지원을 받는 예술인 혹은 단체에 대한 발전적 의미의 방향성이다.

지금까지 우리나라 예술 발전을 위해 상당한 노력을 하고 있고, 주어진 지원금의 소중함을 잘 알고 있는 예술단체가 많음은 분명하다.

하지만 이에 반해 공공 재원을 보는 시각에서 공적 가치의 발전적 의미를 찾지 못하는 예술단체 또한 존재하는 것으로 볼 수 있다.

이를 논제의 가설로 설정한다면 다음과 같이 이에 대한 인식적 개선을 요구할 수 있다.

첫째, 공공 재원이 예술단체에 조건 없이 주어지는 것이 아니라, 우리나라 예술의 발전이라는 분명한 목적성을 가지고 있음을 자각하여야 한다. 이렇듯 당연한 사실에 대하여, 지금까지 공공 재원을 지원받은 예술단체가 목적성에 부합하는 활동을 실천하고 있는지, 그 효과도 높았는지에 자신 있게 그렇다고 답할 수 있는 단체는 많지 않을 것으로 판단된다. 표현의 방법이 다소 극단적임을 인정할 수 있다. 하지만 지원받지 못하는 단체들이 인식하고 있는, 공공 재원의 가치에 대하여 긍정적이지 못하다는 조사 결과에는 지원받은 단체도 일정 부분 책임이 있다고 해도 틀린 표현은 아니기 때문이다.

공공 재원의 가치를 만들어 가는 것은 예술단체의 몫일 것이며, 그 가치를 통해 모두의 발전을 기대할 수 있음에도 현실에서의 괴리감은 분명 존재하고 있다.

둘째, 공공 재원은 그 사용 범위가 분명히 정해져 있음을 인지하고 모든 지출에 이를 적용하여야 한다.

공공 재원을 기반으로 진행되는 대부분 사업에 참여하는 단체의 필수조건으로 규정에 맞는 예산의 지출과 범위 등 소요 예산의 정확한 산출을 중요하게 요구하고 있을 뿐 아니라, 지원이 결정된 단체를 대상으로 재차 그 규정을 고지하고 있기에 모르고 지나칠 수 없는 것이다. 설사 진행 과정에서 지출 방법에 혼란이 생기더라도 그 방향성에 대한 문의를 통해 정확한 답변을 얻을 수 있다. 이러한 규칙은 공공 재원이 가지고 있는 공익성이 무엇보다 중요하기 때문임은 분명하다.

하지만 지원된 예산을 예술단체의 자의적 해석으로 잘못 사용되는 경우가 발생하고 있다는 것은 공공 재원에 대한 인식의 부족에서 비롯되는 것이다. 재차 표현하는 것이지만, 이는 결국 예술단체의 권리를 주장하면서, 권리를 통해 수반되는 책임은 중요하게 생각하지 못하기 때문에 비롯되는 것이다.

앞서 공공 재원의 사용에 대하여 예술단체에도 최소한의 권리가 제공되어야 한다고 주장한 바 있다. 하지만 그 주장이 공공 재원은 정해진 규칙대로 사용되어야 한다는 원래의 목적과 방향성을 뒤집는 것은 아니었다. 그 본뜻에는, 예술단체의 지원 예산 사용과 범위에 대하여 그 방향성이 어느 정도 부합된다면 자의적 판단이 가능하도록 최소한의 권리가 주어져야 하지만, 이에 우선하여, 정해진 규칙에서 불합리성이 보이지 않아야 권리에 따른 자율성을 주장할 수 있다는 뜻이었다. 결국 예술단체가 공익성에 기초하여 공공 재원을 효과적으로 사용하여야 함을 강조한 것이다.

셋째, 공공 재원이 투입된 작품은 예술단체에 의해 그 과정과 결과에 대한 가감 없는 분석과 공개를 통해 발전적 의미가 생산되어야 한다. 이 또한, 앞서 툴의 개발과 평가 작업이 지원 주체에 의해 진행되어야 하며, 이를 공개하여야 한다고 주장하였기에 같은 의미라고 볼 수 있다. 하지만 여기서 거론하는, 예술단체에 의한 분석과 공개는 훨씬 가치 높은 자료가 예술단체에 의해 만들어질 수 있음을 의미하고 있으며, 분명 필요한 작업이다.

예술단체의 활동 과정과 결과에 대한 정확한 분석은 지원 주체의 정책에 기반한 사업의 효과성 분석에는 담기지 않았던 것을 비롯하여 차기 사업의 정확한 방향 설정까지 가능케 한다.

지금까지 대부분의 예술단체가 지원사업에 참여하면서 단체의 운

영과 발전을 위한 미래지향적 작품 분석에는 상당히 인색했음을 부인할 수 없을 것이다.

공공기관의 경우 정책적인 측면에서 중장기 계획을 수립하고, 그 계획을 중심으로 매년 단계적으로 정책이 추진되고 있는 것처럼 예술단체 역시 중장기적 운영계획을 수립할 필요가 있을 것이며, 매번 발표되는 작품의 정확한 분석과 결과 정리로 그 계획을 완성할 수 있음을 인식하여야 한다. 이는 예술단원의 소속감을 키워줄 수 있을 것이며, 분석 자료와 함께 지출예산까지 공개된다면 단원 각자에게 또 다른 의미의 책임감을 부여할 수 있다. 아마 이러한 시도가 쉽지 않다고 미루어 짐작할지 모른다. 하지만 지금까지 시도해 본 적이 없었을 뿐 아니라 생각조차 해보지 못했기 때문에 어디서부터 접근해야 하는지 판단이 서지 않기 때문에 그럴 뿐이다.

간단하게 생각하고 실천해 보면 된다. 우선, 단체의 성격부터 앞으로의 지향점까지 소속 단원들과 가감 없이 공유하면서 그들의 의견을 들어보면 된다. 그리고 지원 결정이 되었거나 예정된 작품의 내용과 예산 규모를 밝히면 단원들이 발전적 운영을 위한 결정을 내려줄 것이다.

이 과정에서 만약 예산 확보가 쉽지 않거나 많지 않다면, 자신의 몫을 내려놓을 수 있는 공감대까지 확보되어 있을 수 있다. 이것이 정부의 지원에 의존할 수밖에 없는 민간 예술단체 운영에서 가장 기본적으로 가져야 하는 제1의 조건이다.

대표자 1인에 의해 예술단체가 창단되었지만, 대표자가 모든 구성원에게 정기적인 보수를 제공하지 않는다면 모두의 공동체일 것이며, 공공 재원의 지원으로 활동을 유지하고 있다면 모든 구성원과 함께 단체의 운영과 관련된 모든 사항이 정확히 공유되어야 한다. 그래야

만 공동의 단체라는 인식이 비로소 부여되며, 어떠한 문제가 발생하더라도 다 함께 해결책을 만들 수 있는 중지를 모을 수 있는 것이다.

분명히 명심하여야 한다. 어떤 교재에서 지휘자가 지켜야 할 덕목 10가지 중 하나가 '연습 과정에서 지휘자가 실수했을 때, 자신의 실수를 그 자리에서 단원들에게 인정해야 한다' 라고 배운 기억이 있다. 이는 단원들에게 자신의 실력이 없음을 나타내는 것이 아니라, 오히려 좋은 음악을 만들어 가는 공동체의 신뢰 형성에 상당히 중요하게 작용하기 때문일 것이다.

예술단체 운영의 기본을 설명하면서 그 예로 사용하기엔 적당하지 않지만, 단체의 대표 혹은 지휘자가 현 상황을 단원들과 있는 그대로를 공유하는 것이 발전을 위한 공감대 형성에 긍정적으로 작용하는 것이기에 의미가 없는 비유는 아니다. 분명한 것은 지원 주체와 예술단체가 미래지향적인 사고를 지녀야 하며, 그 속에 공공 재원의 의미와 지향점으로서의 오리지널리티가 지켜져야 한다는 것이다.

지금까지 공공 재원의 사용과 효과측정에 대하여 지원 주체와 예술단체가 개선해야 하거나 지켜져야 하는 것을 기술하였고, 이는 권리와 책임에 근거하여야 함을 내세웠다. 강조하는 의미에서 이를 요약하면 다음과 같다.

다음에 제시되는 각각의 방향성은 인위적인 강제성을 띠고 있긴 하지만 공공 문화공간의 행정인과 예술인이 이를 참고하거나 기준 할 수 있다면 우리나라 순수예술의 빠른 발전을 유도할 수 있을 것이다. 또한, 관련 지원정책과 사업에 대한 우호적 공감대가 폭넓게 형성될 수 있을 것임은 분명하다.

〈지원주체는?〉

1. 복수의 방법으로 지원 작품의 진행과정 측정과 예산의 지출단계 분석

2. 일반인 평가단 공개모집과 평가결과에 따른 예술단체 인센티브 제공 및 페널티 부여(평가 툴 개발유도)

3. 소액다건 지원에서 다액소건 지원으로의 단계적 도입

4. 참가단체 및 작품별 객관적 분석 자료의 의무공개 도입

5. 지원 결정된 단체로의 책임에 비례한 권리 부여

〈예술단체는?〉

1. 공공 재원의 예술발전이라는 분명한 목적성 인지

2. 지원금 사용범위의 원칙 인지와 실행

3. 공적예산이 사용된 작품의 정확한 분석과 공개

4. 지원사업의 참여(권리)에 비례한 책임감 수행

위의 사항들은 결코 새삼스러운 것은 아니다.

실제 지원 주체와 예술단체의 문화예술 진흥과 관련된 정부 재정의 사용 매뉴얼에는 이와 같은 내용이 담겨 있거나 분명한 지향점으로 제시되어 있을 것이다. 그럼에도 불구하고 이를 기준으로 하는 집행과 사용 지침이 간과되고 있는 것은 결국 매년 같은 규모의 예산이 편성되면서 그 가치가 인식적으로 떨어지고, 공공 재원의 성과측정에도 무심했기 때문이라는 원인이 없진 않아 보인다. 이제는 예술진흥기금의 인식적 가치가 원래의 지향점을 추구할 수 있어야 하며, 이는 오롯이 지원 주체와 예술단체의 몫임을 명심해야 한다.

예술단체의 민간 재원 조성

미국이나 서유럽의 경우 대부분의 예술단체 활동에 민간 후원금이 중요하게 작용하고 있다. 국공립예술단체 역시 예외는 아니며, 주정부의 지원보다 민간 후원금이 더 큰 비중을 차지하고 있는 경우가 더 많음을 우리는 알고 있다. 중요한 것은 이 민간 후원금이 기업으로부터 비롯되는 경우도 적지 않겠지만, 무엇보다 애호가 개인이 자발적으로 100달러 미만의 적은 돈을 자신이 좋아하는 예술단체에 기부하고 있다는 것이다.

오래전, 뉴욕필하모닉오케스트라가 상주하고 있는 뉴욕의 링컨센터 내 Avery Fisher Hall에서 이들의 연습 장면을 참관한 경험이 있었다. 당시 뉴욕필의 연주회를 보고 싶었으나 일정이 맞지 않아 아쉬워하던 차에 줄리어드 음대 재학생으로부터 연습을 참관할 수 있다는 얘기를 듣고 다음 날 오전에 링컨센터로 갔다. 정확하진 않지만, 뉴욕필의 연습을 참관하는데 15달러 정도의 입장권을 구입했던 것으로 기억한다.

로비에 들어섰을 때, 나의 시야에 가장 먼저 들어 온 것은 작은 책상에 앉아 있는 할머니 할아버지들의 모습들이었다. 나는 그들이 뭔가를 나눠주고 있는 것으로 생각했는데, 가까이 가서 보니 일반인을 대상으로 뉴욕 필하모닉 오케스트라를 위한 후원금을 모금하고 있었다. 그중, 한 분의 할머니가 나에게 보여준 것은 올해 내에 뉴욕필에 후원하기로 한 액수와 이름, 그리고 주소가 빼곡하게 적혀있는 서류였다. 액수는 크지 않았다. 간혹 수백 달러가 약속되어 있기도 했지만 대부분 20~30달러 정도였고, 그들이 대부분 뉴욕의 시민임을 알 수 있었다.

상당히 충격적이었다. 한참을 보고 있다가 나도 20달러 정도 기부할 수 있느냐고 물었는데 그 할머니는 나에게 여행 중이냐고 묻더니 그럴 필요가 없다고 하면서 이건 자신이 할 수 있는 권리 중 하나라는 말과 함께 후원을 약속한 사람에게 선물하는 뉴욕필의 볼펜과 음반을 나에게 선물로 주었다. 고마운 마음에 후원금으로 지갑에서 20불을 꺼냈는데, 여기서는 약속만 받고 있다는 말과 함께 정중히 거절하였다. 당시 그 할머니에게 받았던 선물이 아직도 나에게 좋은 추억으로 남아있다.

연습이 시작되어 연주 홀에 입장했을 때, 객석을 가득 메운 시민들을 보면서 또 다른 충격을 받았다. 그 시간을 즐기기 위해 많은 뉴요커들이 객석을 가득 메우고 있었던 장면은 정말 신선한 경험이었고 아직도 생생하게 기억하고 있다. 혹시 1층만 그런가 싶어 2층, 3층으로 옮겨 다니면서 확인했지만, 빈자리를 거의 볼 수 없을 정도였고, 노년층인 그들 대부분이 후원금을 약속한 사람들이었음을 짐작할 수 있었다. 뉴욕필의 왕성한 활동은 그들의 작은 후원금으로부터 비롯되고 있음을 실감하게 된 것이다.

당시의 나에게는 예술단체 활동을 위해 크고 작은 기업을 방문하면서 후원금을 부탁했던 경험이 적지 않았으며, 그때까지는 그것을 유일한 방법으로 인식하고 있었다. 하지만 뉴욕에서의 새로운 경험은 민간 후원에 대한 완전히 다른 시각을 가지게 했다. 오랜 세월이 흐른 지금에도 뉴욕의 사례가 적어도 우리에게는 비현실적인 것은 분명해 보인다.

이제, 오늘로 돌아와서 우리나라 예술단체의 재원 조성에 대한 현실을 얘기해 보자.

우리나라 국공립 예술단체의 경우 민간 재원 조성을 '기부금품모

집규제법'에 의해 제한하고 있다. 물론 불가능한 것은 아니지만 이 경우 지방자치단체장의 주도로 이를 승인받기 위한 자문위원회를 구성하여야 하는 등 그 절차가 까다로울 뿐 아니라, 국공립 예술단체 역시 적극적으로 후원을 유치하지 않고 있다. 따라서 여기서 기술되는 내용은 국공립 예술단체가 아닌 민간 예술단체를 기준으로 한다.

실제 우리나라 민간 예술단체의 경우, 활동을 위한 재원 조성 방법은 다양하지 않다. 오히려 거의 없다고 해도 틀리지 않을 것이다. 이런 상황에서 예술단체 스스로 재원을 마련한다는 것은 생각조차 하지 못하는 것이며, 기업의 후원을 받아내는 것에도 그 가능성이 희박한 것은 사실이기 때문이다. 그렇다면 여기서 얘기하고자 하는 민간 재원은 무엇이며, 어떻게 조성할 수 있을까?

우선, 정확하진 않지만 50명 정도 규모의 민간 오케스트라일 경우, 연간 운영비가 어느 정도 필요한지 포괄적으로 계산해 보자. 이 계산의 규모는 어쩌다 확보하게 되는 문화재단 등의 공연 활성화 지원금으로 한 번의 연주회를 개최하게 될 때를 기준하는 경우이다. 그 이유로, 민간 예술단체가 기업 등으로부터 연간 운영비를 후원받을 수 있는 환경은 거의 불가능하며, 그나마 공공 재원의 확보가 상대적으로 손쉽기 때문이다.

먼저, 정해진 연주회에 협연자가 있다면 이 또한 여러 가지 방법들이 있기에 협연료 등의 언급은 논외로 한다.

우선, 단원들에 대한 연주료를 최저 수준인 30만 원 정도로 책정할 경우, 지휘자, 수석 단원 등 구분 없이 50명에 1,500만 원, 포스터 등의 홍보물 제작에 200만 원, 대관료는 지역마다 차이가 있기 때문에 평균하여 3백만 원, 연주 당일 식비 50만 원 정도, 악보 복사에 20만 원, 지원사업에서 절대 필요조건인 보험료가 30만 원 정도, 그리고 대형 악

기 대여 및 운반비로 100만 원 등 최소한 2,200만 원 정도가 1회 연주에 필요하다는 계산이 나온다. 물론 실제 경비를 최저치로 산출했으며, 연습 공간을 보유하고 있음을 가정하고 있다.

이를 기준으로 연주회를 격월로 진행한다면 1억 3천여만 원이며, 3개월에 한 번 추진될 경우 8,800만 원 정도 소요된다. 이 규모의 재원만 확보될 수 있다면 예술단체의 활동이 보장될 수 있는 것이다.

오케스트라를 운영하는 대표 혹은 지휘자는 위와 같은 계산을 한 번쯤 해보았을 것이다. 이에 따라 지금까지 단체의 활동을 위한 연간 운영비 즉, 위의 계산에 의한 1억 원 정도를 후원해 줄 수 있는 대상자를 찾았을 것이며, 자신의 주변에서 연습 공간을 제공해 줄 건물주를 물색했을 것이다. 그러다가 결국 그것이 현실적이지 못하다는 판단에 후원자를 찾기보다, 공공 재원에 의한 지원금 확보에만 대부분의 노력을 기울이고 있다고 해도 지나친 표현이 아닐 것이다.

만약 가상의 이러한 상황까지만 예술단체 대표가 경험했다면 이는 노력 없이 뭔가를 얻고자 하는 것과 다름이 없다. 우리가 우스갯소리로 얘기하는 감나무 밑에서 감이 떨어지길 바라며 입을 벌리고 있는 것과 마찬가지다.

『10년 후』의 저자인 그레그 S. 레이드Greg S. Reid가 남긴 유명한 말이다.

"꿈을 날짜와 함께 적으면 목표가 되고, 목표를 잘게 쪼개면 계획이 되며, 계획을 실행에 옮기면 현실이 된다."

레이드의 말을 민간 예술단체에 적용할 경우, 10명이 후원하면 1천만 원, 20명이면 5백만 원, 100명이 후원하면 한 명이 100만 원 정도

로 연간 1억 원의 오케스트라 운영비를 만들 수 있다는 해석이 가능해진다. 1만 원, 10만 원의 후원금도 모이면 귀하게 사용될 수 있음을 알아야 한다. 앞서 예를 들었던 뉴욕필의 후원금 모집이 바로 이런 경우였다. 만약 우리나라 예술단체가 처음부터 이러한 지향점을 가지고 한 명씩 접근했다면 지금쯤 성과를 얻고 있을지 모르는 일이다.

이러한 적극성이 예술단체에 필요하다. 더구나 무수히 많은 예술단체가 주변에서 활동하고 있으며, 그들과 알게 모르게 경쟁할 수밖에 없는 상황에서는 더욱 그렇다. 물론 쉽지는 않다. 하지만 어느 것이든 노력 없이 손쉽게 얻어지는 것이 없음은 분명한 진리이다. 중장기적 계획을 수립하고 그 취지를 한명 한명에게 설명할 수 있다면 분명한 성과를 가질 수 있다고 믿어야 한다.

또 다른 접근이다. 물론 앞의 방법과 연계할 수 있는 것이며, 이미 적용하고 있기 때문에 새롭거나 전혀 다른 제안은 아니다. 바로 예술단체가 연간 활동하는 규모에 따라 정기회원을 모집하는 것이다. 여기서 얘기하는 정기회원은 우리가 일반적으로 생각할 수 있는 범위의 회원이 아니다. 사고의 방향을 조금만 비틀어보면 정기회원에 대해 전혀 다른 해석이 가능해진다.

만약 A오케스트라가 연간 3회 정도의 연주회를 계획하고 있다고 가정했을 때, 이 세 번의 연주회 입장권을 묶어서 미리 마케팅을 진행하는 형태가 그것이다. 이 역시 말처럼 쉬운 것은 아니며, 예술단체의 대중적인 인지도가 약하면 더욱 어려워진다. 따라서 오랜 시간 동안 우리 단체가 어떤 능력을 갖추고 있는지를 성실하게 보여줘야 하며, 그것이 이러한 마케팅을 가능하게 하는 것이기 때문이다. 이를 위해서는 연간 활동 계획이 정확하게 수립되어 있어야 하며, 더불어 예술단체의 꾸준한 이미지 브랜딩이 필요하다. 이미지는 쉽게 만들어지지

않는다. 따라서 대중들에게 우리 단체에 대한 우호적 인식을 심어주기 위해서는 의도적으로 이미지를 포장할 수 있는 프로세스가 구축되어야 하는 것이다.

예술단체의 이미지 브랜딩은 결국 예술의 질에서 만들어져야 하는 것이며, 그 수준을 높이기 위해 분명한 지향점을 가진 프로세스가 필요함은 당연한 진리다. 예술단체의 활동과 함께 콘텐츠에 대한 상품의 가치를 만들어 가야 한다는 뜻이다.

일반의 예술단체가 행위하고 있는 모든 것들에 대하여, 대표자는 일정한 프로세스에 의해 진행되고 있음을 주장하겠지만 대부분의 사고적 방향이나 행동은 겨우 다음의 활동을 위한 것에만 머물러 있었을 것이며, 지금까지 그것의 반복이었음을 부인하지 못할 것이다. 결국 이미지 브랜딩이 아니라 단체의 연명을 위한 행위에 불과했다고 해도 틀리지 않다는 뜻이다.

이제는 예술단체의 이미지 브랜딩이 마케팅을 완성하는 것이며, 이것이 지속적인 예술 활동을 보장해 주는 궁극적인 목표임을 분명하게 인지하여야 한다. 그렇다면 그 프로세스는 어디서 찾아야 하며, 어떻게 진행되어야 할까?

오늘날 대부분의 기업은 중장기적인 계획을 수립하여 그들이 생산하고 있는 제품에 스토리텔링을 통한 소비자의 구매를 유도하고 있다. 바로 현대적 의미의 마케팅이며, 수정과 보완을 통해 최상의 성과를 만들어 내기 위해 부단한 노력을 기울이고 있다. 이는 기업 활동에 또 다른 가치를 입히기 위한 일련의 과정이며, 새로운 사실이 아니다. 단순히 제품의 성능만으로 소비자의 구매를 유도하는 시대는 이미 지났다는 뜻이다.

이를 기준으로 하여, 예술단체 경영자는 좋은 제품, 즉 우수한 예

술표현으로 대중들의 심미적 감성을 제공할 수 있다면 향유자들로 하여금 해당 예술단체에 대한 좋은 감정을 가질 수 있게 할 것이다.

이를 위해서는 단체의 기량이 수준급이라면 더 좋겠지만 공립예술단체에 비해 조금 떨어진다고 할지라도 항상 열심히, 진심을 담고 있음을 향유자들에게 보여줘야 한다. 예술의 감성적 전달은 기량에 우선하여 크고 작은 모든 활동에서 최선을 다하는 모습이 보일 때 극대화되기 때문이다.

만약 오케스트라의 정기연주회 형식의 정해진 활동 외에 소규모 앙상블을 조직하여 인근의 학교나 기업, 혹은 예술 향유가 쉽지 않은 소외계층을 위한 재능봉사 형태의 적극적인 활동은 단원의 기량 향상을 위한 동기부여는 물론이고, 단체의 가치증대에도 상당한 효과를 생성할 수 있다. 이뿐만 아니다. 이 활동은 단순히 그 행위에만 머무는 것이 아니라 활동 범위와 영역에 따라 단체에 대한 우호적인 감정이 넓게 확산될 것이며, 어느 순간부터는 오케스트라를 초청하는 경우가 빈번해지면서 개인 혹은 기업의 후원으로까지 이어질 수 있다. 이것이 순리다.

이와 함께 매번의 활동에 적절한 스토리텔링 개발을 통해 감상자들의 구매 의욕이 유발될 수 있도록 유도하여야 한다. 그리고 뉴욕필의 경우처럼 해당 연주회를 감상하는 향유자 중심의 후원자 모집은 단체에 대한 충성심을 강화할 수 있다.

한 번에 수백, 수천만 원을 후원하는 것이 아니라 1만 원, 2만 원이 예술단체의 활동에 큰 도움이 되는 것이며, 그것이 바로 후원임을 느끼게 할 수 있다면 예술단체의 이미지 브랜딩은 성공한 것이다. 또한 현장에서의 현금 후원이 아니라 예술단체의 계좌 송금을 원칙으로 하고, 약속의 의미로 후원인 명부만 작성하면 되며, 다음의 연주회 프로

그램에 지난번 후원금이 얼마 모금되었는지, 어떻게 사용했는지를 알려주고, 팬을 만나는 연예인의 경우처럼 추후 이들만을 위한 연주회를 개최할 수 있다면 분명 지속적인 후원까지 가능하게 할 것이다.

마지막으로, 다소 생뚱맞다고 느낄 수 있겠지만 앞의 방법들과 연계하여, 예술단체의 존재가치가 활동에서 만들어진다면 그 가능성이 단 1%라 할지라도 다양한 시도가 필요한 것이 우리의 현실이다. 바로 크라우드펀딩Crowd funding이다.

수년 전부터 청년들 중심의 스타트업에서 간혹 좋은 아이템이 있다면 크라우드펀딩을 통해 초기 생산자금을 마련하고 있다. 이것이 펀딩 시스템의 기본 내용이다. 즉, 자본이 부족하지만, 좋은 아이디어만 있다면 은행 등 금융기관을 거치지 않고 온라인 플랫폼을 통해 다수의 개인으로부터 자금을 조달할 수 있게 하는 새로운 방식의 자금 조달 수단이 바로 크라우드펀딩이다. 또한, 빅데이터를 활용한 진행 과정에서 아이디어를 제시한 기획자는 자신의 가치를 높이면서 홍보와 마케팅 효과까지 얻고 있다.

이뿐만 아니다. 참여자의 직접적인 피드백을 통해 또 다른 아이디어가 만들어질 수 있다는 것이 크라우드펀딩의 강점으로 알려져 있다. 이 크라우드펀딩을 예술단체가 활용해 볼 수 있지 않을까?

우리 단체가 가장 잘할 수 있는 프로그램을 기획하고 해당 플랫폼을 통해 기본제작비를 모금하는 것이다. 이 크라우드펀딩을 지원하는 국내 온라인 사이트를 여기서 일일이 열거할 수 없지만 포털에서 검색해 보면 여러 개의 플랫폼을 찾을 수 있다.

분명한 것은, 뮤지컬로 대표되는 상업예술 외의 순수예술 분야에서의 펀딩이 아직은 일반적인 것이 아니다. 크라우드펀딩을 진행하는 측에서도 예술단체와의 협업 경험이 거의 없기 때문에 쉽게 진행되진

않겠지만 어떤 아이디어를 담아 제출하느냐에 따라 달라질 수 있다.

방법론으로 접근해서, 예술단체가 활동하고 있는 지역의 특별한 기념일, 혹은 사회 운동과 관련된 콘텐츠를 개발하고 이를 크라우드펀딩에 출품하게 되었을 때를 가정하자.

먼저, 예술단체의 콘텐츠가 지역의 기념일과 연계되어 있음을 나타낼 수 있는 개념적 융합 작업을 통해 일반의 공연과 다름을 부각하고, 이를 해당 지역의 시민을 대상으로 하고 있음을 일목요연하게 정리하여야 한다. 다음에는 크라우드펀딩 사이트에 등록하기 위한 실무 접촉을 통해 방식, 즉 개인이 참여할 수 있는 펀딩 액수와 제공되는 것이 무엇인지를 정해야 한다.

참여자에게 제공되는 것은 기본적으로 해당 공연의 입장권이 되겠지만 부수적으로 관련 기념품을 제작하여 입장권과 함께 제공하는 것도 펀딩을 받기에 보다 유리하다. 이와 함께 펀딩 목표액을 협의해야 하는데, 만약 공연 제작에 필요한 실질적인 예산보다 크게 정하면 예술단체의 신뢰성이 하락할 수 있기 때문에 유의하여야 한다.

이와 함께 펀딩 참여자에게 제공되는 입장권 등을 당일 현장에서 배부하는 것이 아니라 우편으로 직접 배송해 준다면 참여자들은 펀딩의 가치를 훨씬 높게 인식하게 될 것이며, 차후에도 참가할 수 있는 동기를 만들어 주게 된다. 이 경우, 만약 공연 당일 참가할 수 없는 사정이 발생하더라도 자신의 지인들에게 제공될 수 있어 일반적인 공연에서 발생하는 사표死票의 비율을 낮출 수 있는 장점으로도 작용할 수 있다.

중요한 것은 크라우드펀딩을 통해 진행된 공연이 종료되었을 때, 확보된 참여자 주소를 통해 얼마가 펀딩되었으며, 이것이 어떻게 사용되었고 어떤 효과를 가져왔는지를 보고서 형식으로 보내주는 것이다. 전자메일로 보내도 되겠지만 우편으로 보내는 편지 형식은 참여

자에게 대단한 정성으로 생각하게 될 것이기 때문에 이 과정이 불필요하다는 인식을 가져서는 안 된다. 단체의 가치가 가장 효과적으로 만들어질 수 있는 계기가 이러한 행위로 확보될 뿐 아니라 이들에 의해 자신의 주변에 우호적인 감정이 전달될 것이며, 궁극적으로는 우리 단체에 대한 팬덤fandom이 형성될 수 있기 때문에도 더욱 그렇다.

이 과정은 상식적인 범위, 원칙적인 것에서 벗어나지 않기 때문에 상대방의 입장을 나에게 대입해 보면 그리 어렵지 않을 것이다. 다만 예술단체가 이에 접근하고자 할 때, 지역적 한계를 가지고 있음을 알아야 하며, 제안서 역시 이를 기준으로 설득력 있게 작성되어야 한다.

이러한 것들 모두가 결국 단체의 정체성에서부터 비롯된다. 일반의 기업들이, 혹은 지방자치단체들이 정체성 확보를 통한 부가적 가치를 높이기 위해 다양한 방법으로 브랜드마케팅이 진행되고 있고, 효과를 만들어 내는 것에 주목할 필요가 있다. 물론 막대한 자본을 가지고 있는 기업과 행정력이 탄탄한 자치단체가 예술단체와 직접적인 비교 대상은 아니다. 하지만 감성을 직관적으로 전달해 줄 수 있는 것이 예술단체의 가장 큰 강점이라고 본다면 접근 방법에 따라 긍정적인 결과를 만들어 낼 수 있다. 이를 대표하는 것은 작품의 완성도이다.

결국 향유자들에게 인식되는, 자신의 단체에 대한 우호적인 이미지가 바로 정체성이며, 앞서 설명한 후원자 확보, 크라우드펀딩 등 모든 것들을 가능하게 하는 가장 중요한 수단이 되는 것이다.

무엇보다 후원자를 모집하는 앞의 과정에 의해서든, 혹은 문화재단 등의 지원금에 의해서든 예술단체가 활동을 수행하는 데 있어 모든 구성원의 마음가짐이 중요하다. 내 마음은 표정에서도 나타나기 때문에 만약 분위기에 의해 어쩔 수 없이 후원자를 모집하거나, 혹은 재능봉사 형태의 연주에 참여할 때 기꺼운 마음이 아니라면 당연히

표정에 나타날 것이며, 그것을 보는 사람들에게도 좋은 감정이 전달되지 못한다. 바로 예술의 특성이기 때문이다. 그들이 느끼는 예술의 즐거움이 모여야만 우리 단체의 가치가 만들어지는 것이며, 그 가치가 공고해질 때, 모든 작품에서의 스토리텔링이 가능해질 뿐 아니라 예술단체의 이미지 브랜딩과 활동성까지 보장되는 것이다.

결론적으로, 여기서 제시된 방법으로 재원이 조성되어야 한다고 강제하거나, 이 방법이 유효함을 강조하는 것은 분명 아니다. 그리고 이러한 방법론은 대부분 한 번쯤은 생각해 보았을 것이기 때문에 전혀 새로운 것은 또한 아닐 것이다. 다만 시도해 볼 가치가 있는 좋은 아이디어가 있다면 생각에만 머무르지 말고 실천에 옮겨야 하며, 한 번의 시도에 성과가 나타나지 않는다고 포기하는 것이 아니라 그럼에도 꾸준한 시도가 필요함을 강조하기 위해서이다.

예술단체의 활동을 위한 재원 마련은 특히 민간 예술단체의 경우 상당한 벽이 존재하고 있고, 이를 모르는 바 아니지만 그렇다고 쉽게 포기하면 안 되는 것이기 때문에 더욱 그렇다.

그레그 S. 레이드의 말을 기억하자. 확실한 희망은 그가 이해하기 쉽게 풀어낸 그곳에 있다. 대표자 혹은 지휘자나 예술감독뿐 아니라 소속된 구성원 모두의 노력과 앙상블이 필요한 부분이다.

기업주도의 메세나와 예술단체

예술단체를 대상으로 하는 공공 재원의 의미와 민간을 통한 재원 마련에 대하여 앞의 장에서 다뤘기 때문에 여기에서는 대표적인 민간 재원이라 할 수 있는 기업으로부터의 후원, 즉 메세나에 대한 몇 가지

를 얘기하고자 한다.

메세나의 사전적 의미는 '기업이 문화예술 활동에 자금이나 시설을 지원하는 활동'으로 정의되고 있다. 이 활동은 1966년 미국 체이스 맨해튼 은행의 회장이었던 데이비드 록펠러가 기업 이익의 사회 환원을 위해 예산 일부를 문화예술 활동에 지원하자고 제안한 것이 그 시작이다. 이후 이 활동은 세계 각국으로 확산이 되었고, 우리나라의 경우, 1994년 전국경제인연합회, 대한상공회의소, 한국무역협회, 중소기업중앙회, 한국경영자총협회 등 경제 5단체와 기업들에 의해 한국 메세나협회가 발족되었다. 현재 216개 기업이 문화와 예술의 저변확대를 위한 메세나 활동에 참여하고 있다.

메세나는 예술인 대상의 활동 지원이라는 분명한 목적성을 가지고 있다. 하지만 우리나라의 경우 메세나 운동에 대한 일반적인 인식이 확산되지 않고 있으며, 이로 인해 본래의 목적성이 조금씩 확대하여 재해석되고 있다. 즉 예술인의 활동 지원에 의한 저변확대가 순수예술에서 상업예술로까지 확대되고 있다는 뜻이다. 그럼에도 메세나 활동은 기업의 이미지와 예술단체의 가치향상에 영향을 끼치고 있기 때문에 중요한 의미가 있음은 분명하다.

우리나라에서 메세나 활동이 시작되었을 때, 기업이 먼저 예술단체의 후원을 제안하였고 적지 않은 재원이 예술단체들에 제공되면서 큰 반향을 불러온 것은 틀림없는 사실이다. 따라서 기업은 이의 확대를 위해 또 다른 회원 기업을 모집하면서 정기적인 분담금을 지출하였고, 메세나 협회는 기업으로부터 조성된 이 분담금을 효과적으로 사용하기 위해 다양한 사업들을 진행해 오고 있다.

그렇다면 공연예술 단체들은 이 메세나 활동에 어떤 시각을 가지고 있으며, 지금까지 30여 년 동안 어떤 가치를 만들어 왔는지 냉정하

게 복기해 볼 필요가 있다. 물론 공공 재원이 아니기 때문에 불필요하다고 느껴질 수 있지만 메세나 활동이 시작되면서 기업들이 가졌던 원래의 취지가 공공의 이익을 도모하고 있어 전혀 불필요한 것은 아니다.

그 이유로, 기업의 입장에서는 메세나 활동으로 기업이미지가 높아지길 바라는 것이 당연하다고 보았을 때, 지원을 받았던 예술인, 혹은 예술단체는 그에 상응하는 노력을 어느 정도 기울여 왔는지에 대한 결과가 기업에 제공되어야 한다.

우선 메세나 협회의 활동에 대한 예술단체의 인지도가 얼마나 되는지 궁금하다. 이에 대하여, 체계적인 조사와 분석에 의한 결과가 아님을 전제하고 기술되는 것에 먼저 양해가 필요하다.

현시점에서의 주변 예술단체들이 가지고 있는 인지도는 그리 높아 보이진 않는다. 시간이 많이 흐르면서 메세나 협회에 의해 투자되는 분야가 당초의 목적성보다 넓어지면서 한쪽으로 편중되고 있다는 시각이 적지 않기 때문이다. 이에 따라 점차 공연예술 단체들로부터 인식적 범위가 좁아져 있음은 부인할 수 없다. 그렇다면 그 원인이 어디서부터 비롯되었는지 분석이 진행되었어야 하지만 예술인 스스로 공동의 가치를 지켜가기 위한 노력을 하지 못한 것으로도 판단할 수 있기 때문이다.

좀 더 직접적으로 표현하면, 메세나 협회 혹은 기업으로부터의 지원이 자신들의 활동에 상당한 의미가 부여되고 있으며, 질적인 수준도 높아졌음을 대외적으로 부각하면서 기업과 상생의 의미를 예술인이 살렸어야 했으나 그러지 못했다는 뜻이다.

기업을 중심으로 메세나 활동이 시작되었을 때는 협회 차원에서 이를 공론화하면서 예술단체의 신청을 유도했기 때문에 분명 적지 않

은 예술단체들이 혜택을 받았을 것이며, 지금도 시도하고 있을 것이다. 그러나 이 활동이 점차 예술인으로부터 잊히고 있는 지금의 현상에서 비추어 보면, 기업으로부터의 인식이 시들해졌거나, 아니면 메세나 협회의 활동 범위가 축소되었기 때문으로 생각할 수 있다. 하지만 여기서는 조금 다른 시각으로 봐야 할 것 같다.

앞서 메세나 협회의 투자 범위가 넓어지면서 한쪽으로 편중되고 있으며, 이에 의해 점차 그 가치가 떨어지고 있다고 기술한 것처럼 실제 메세나 기금에 대하여 대부분의 민간 예술단체는 자신들과 연관성이 없고, 인지도가 높은 예술단체나 뮤지컬, 영화 등에 주로 지원되거나 투자되고 있는 것으로 인식하는 것이 현실이다.

실제 메세나 활동 초기에는 적지 않은 민간 예술단체가 메세나 협회의 지원을 받아 활동할 수 있었지만, 점차 그 비율이 낮아지고 있다는 인식에 대하여, 협회는 예술인 혹은 예술단체로의 직접적인 지원에 큰 효과가 없었다는 판단에 의해서일 수 있으며, 예술인은 협회의 지원이 뮤지컬, 영화 등 상업예술에 포커스가 맞춰지면서 당초 협회가 목적했던 의미가 약해졌기 때문이라는 상반된 원인을 얘기할 수 있다. 하지만 보다 근원적인 원인이 따로 있다면, 그리고 그 원인을 예술인이 자각하지 못하고 있거나, 알고 있음에도 그냥 지나치고 있다면 그것이 주된 원인일 수 있다. 이미 수차례 강조했었던, 바로 권리와 책임의 관계이다.

기업이 주체가 되어 이러한 지원활동을 시작한 것은 우리나라 예술의 발전을 위해서였을 것임은 자명한 것이며, 기업 이익의 사회 환원이라는 기조와 함께 이 활동으로 기업의 문화 친화적 이미지로의 변화와 부가적 가치 창출을 위한 것이다. 따라서 예술단체와 상호 발전적 협력 관계가 당연히 형성되어야 하는 것이다. 만약 기업이 지원

하는 후원금을 예술단체가 당연한 것으로만 인식하고 있었다면 의무를 회피한 것이라 해도 틀린 것은 아니다. 물론 그렇지 않다고 주장할 수 있지만 상호작용은 일방에 의해서만 작동되지 않는다. 어떤 부작용이 발생했을 경우 분명 그 원인이 존재한다는 뜻이다.

사실 우리의 예술은 정부의 정책에 의해, 혹은 기업 등의 후원에 의해 상호작용하며 발전하고 있음을 인정하여야 한다. 하지만 오롯이 나의 재능에 의한, 나만의 예술이 다른 사람의 그것보다 우수하다고 자만하면서 이러한 사실을 간과하는 경우가 대부분일 것이다.

우리는 사회 구성원으로서 나의 삶이 나를 모르는 사람들에게 영향을 줄 수 있고, 내가 모르는 사람의 삶에 내가 영향을 받을 수 있음을 인정해야 하고, 그것들이 알게 모르게 평가되고 있음을 생각해야 한다.

결론적으로 말하면 예술단체에 대한 메세나 협회의 지원은 그들의 사회적 책임을 다하는 것이라 볼 수 있는 것이며, 이에 대한 예술인의 사회적 의무는 좋은 작품으로 대중들과 접촉하고, 이 과정에서 최소한의 기업의 가치가 노출되어야 함은 당연한 사실일 것이다.

단순하게 공연 포스터와 프로그램에 메세나 협회 혹은 기업의 후원이 있었음을 표시함으로써 그 의무를 다했다고 생각하면 안 된다. 오히려 기업 혹은 메세나 협회의 지원사업에 더 큰 가치가 부여될 수 있도록 예술단체 스스로 연구하고 실행하는 것이 발전을 이루게 되는 상생임을 명심하여야 한다.

제 / 11 / 장
공연예술단체의 펀드레이징

공연예술 매니지먼트와 펀드레이징

펀드레이징fundraising이라 함은 "개인, 기업, 자선재단, 정부 기관의 주도로 자발적인 금전적 기여금을 모집하는 프로세스로서, 비영리 단체를 위한 모금을 말하지만, 영리기업을 위한 투자자를 의미하기도 한다."는 뜻을 가진다. 하지만 일반적으로는 투자 개념으로 해석되는 경우 또한 적지 않으며, 투자 비율에 따른 수익을 요구하기도 한다. 이에 따라 투자사들은 성공 가능성이 높은 것을 중심으로 제작이나 후원에 참여한다. 대부분 상업예술을 중심으로 투자가 집중되고 있는 것이 그 사례이다.

공연예술의 경우에도 매니지먼트사에 의해 아티스트 혹은 단체가 관리되면서 펀드레이징의 개념을 적용하고는 있지만 상업예술처럼 활발하지 않은 것이 현실이다. 다만 우리나라 공연예술 분야에서의 매니지먼트 사업은 선진국 형태의 운영 방식으로 조금씩 진화되고 있음은 분명해 보인다.

초기의 매니지먼트는 국내 예술단체 혹은 아티스트의 공연 업무 대행, 즉, 공연장 대관을 비롯하여 홍보물 제작과 마케팅을 위한 DM 발송, 공연 당일 진행 등을 맡아서 하는 단순 업무였다면 점차 아티스트의 활동을 위한 전반적인 것들을 관리하면서 해외 예술단체나 아티스트의 국내 투어를 진행하는 등 현대적 매니지먼트 시스템으로의 변화를 불러온 것이다.

이는 예술의 산업화라는 인식이 생겨난 2000년대 이후부터 매니지먼트의 가치와 중요성이 부각되면서 비롯된 것으로 보는 시각이 일반적이다. 따라서 예술의 산업화를 위해 상품을 구성하고 기획하는 과정에서 아티스트의 재정적인 취약성을 보완하기 위한 1차 재정투자가 매니지먼트사에 의해 진행되기 시작한 것이다. 다만, 장르별 예술 콘텐츠의 특성상 규모에 따라 선별적으로 투자되어야 했기 때문에 큰 차이를 보일 수밖에 없었음은 당연하다.

예를 들어, 아티스트 개인의 활동이 아닌 오케스트라와 같은 단체의 활동에는 매니지먼트사 역시 재정적 제약이 따르게 되는 것이며, 이 경우 해당 상품을 주요 도시의 문예회관이나 지방의 매니지먼트에 선판매하는 방식을 통해 재정적 문제를 해결하는 것이 가장 일반적인 방법이었다. 하지만 인지도 높은 단체가 아니면 경제적 가치를 창출하기엔 상당한 무리가 있었음은 당연하기에 선별적 매니지먼트가 진행될 수밖에 없었다.

지금까지 순수예술 분야에서의 예술 활동에 경제적 가치를 부여하기엔 무리가 있음을 여러 번 강조한 바 있다. 그렇기에 순수예술 분야에서는 투자가 아닌 후원과 지원에 무게중심이 쏠려있는 것이며, 따라서 경제적 의미가 높은 매니지먼트의 개념은 소수의 예술인에 국한되어 있다. 그래서 아직은 일반적이지 않다고 볼 수 있는 것이다.

이러한 이유로, 이 장에서는 예술인 혹은 예술단체가 특정 매니지 먼트사에 소속되어 체계적인 관리와 함께 경제적 효과를 창출하는 형 태의 매니지먼트가 아니라 정부로부터의 공공 재원, 혹은 기업으로부 터의 재정지원을 통한 매니지먼트의 개념을 다루고자 한다.

실험적이긴 하지만 정부 역시 이를 뒷받침하기 위해 문화예술후 원 활성화에 관한 법률을 재정하였고, 이를 권장하기 위해 문화체육 부 장관은 예술후원을 모범적으로 행하고 있는 기업과 대통령이 정하 는 기관에 문화예술후원우수기관을 인증할 수 있게 하고 있다.

문제는 정부의 노력이 기업의 적극적인 참여를 강제할 수 없다는 것이다. 이는 기업이 연합하여 메세나 협회를 운영하기 때문이기도 하지만 무엇보다 기업이 문화와 예술에 대한 가치보다 기업 경영의 가치에 더 큰 의미를 부여하고 있는 것에서 비롯되고 있다. 또한, 예술 단체를 후원하는 기업은 그에 상응하는 만큼의 세금 혜택을 받을 수 있도록 하고 있음에도 그 효율성은 크지 않다. 그럼에도 지속적으로 거론되고 있는 것은 시대의 변화와 무관하지 않다.

실제 우리나라에서 펀드레이징이 활발하게 진행되는 분야는 영 화, 뮤지컬과 같은 상업예술 분야이며, 대부분 여기에 집중되어 있다. 물론 매니지먼트사에 의해 펀드레이징까지 진행되고 있음은 당연하 다. 이렇듯 상업예술 분야에서의 펀드레이징이 본격적으로 확대된 것 은 2000년대 초반부터이다.

당시는 우리나라에서 제작된 상업영화가 유수의 영화제에서 본상 을 받으면서 국제 영화시장의 주목을 받았던 시기였으며, 2004년, 공 기업과 1000명 이상의 사업장을 시작으로 전면 시행된 주 5일 근무제 로 국민의 여가 시간을 활용한 문화생활의 다변화로 이어지면서 국내 뮤지컬 시장까지 확대되었던 시기와 맞물려 있다. 이때부터 국내 투

자회사들은 주목받는 영화와 뮤지컬에 눈을 돌리면서 제작에까지 적극적으로 참여하게 된 것이다.

이러한 상황에서 수익 창출이 쉽지 않은 순수예술은 처음부터 펀드레이징과는 거리가 있을 수밖에 없었으며, 기업의 후원 등 순수한 의미의 재원 확보에도 상당히 힘든 것은 아직도 변함이 없다. 그 이유로, 일반적으로 재원 조성을 위해서는 예술의 경제적 가치가 인정되어야 하지만 대부분 예술은 실물경제가 아닌 감성적 가치라는 의미에서의 부가적 생산 논리가 적용되기 때문에 결국 정부의 주도로 활성화 지원금이 조성될 수밖에 없는 것이다. 이는 우리나라뿐 아니라 세계적인 현상이기도 하다.

다만, 선진국의 경우 정부의 예산편성에 앞서 국민의 자발적 모금이 의식화되어 있어 개인 후원자에 의해 공연예술 단체의 활동에 적지 않은 지원이 이루어지고 있다. 즉, 투자 개념이 아닌 '모금'이라는 본래의 순수한 의미로서 펀드레이징이 진행되고 있는 것이다. 바로, 80% 이상의 국민이 기부를 경험했다는 통계가 있을 정도로 기부문화가 성숙한 미국의 경우이다.

이뿐만 아니라 예술단체 역시 사회적 기능에 기반하여 후원자들의 요구에 충실하기 위해 노력하고 있다. 이러한 상황에서 예술단체는 예술과 후원이 공존할 수 있도록 자발적 모금의 선순환 구조를 완성하기 위한 환경을 만드는 것이 자신들의 주된 역할이며, 이는 자신들의 역량 강화에서 비롯되고 있음을 충분히 자각하고 있다는 사실이다. 상호 간 이러한 노력은 뜻있는 개인이 모여 자발적 후원그룹을 만들고, 조직적으로 활동할 수 있는 동기부여가 되는 것에서도 나타나고 있다.

이와 관련하여, 제10장 「예술단체의 민간재원 조성」에서 경험적

사실들을 기술한 바 있다.

뉴욕 카네기홀은 세계적인 기업들로부터 전폭적인 후원으로 운영되고 있을 뿐 아니라, 개인 후원, 기부 등 뉴욕시민과 함께 운영하고 있다는 특별한 의식으로 뭉쳐진 조직을 가진 것으로도 알려져 있다. 이 중, 젊은 후원자들로 구성된 '노타블'이 대표적이다. 이들은 카네기홀의 운영과 관련한 다양한 프로그램을 후원자와 연결해 주고 있으며, 여기에는 지역개발 프로그램을 비롯한 교육프로그램 등 설립자인 카네기의 철학 계승이 중심되어 있다.

이와 더불어 이들을 위시한 후원자들로부터 지원받은 음악인은 연주 장소까지 접근이 힘든 뉴욕시민들을 위해 다양한 방법으로 음악회를 진행하고 있을 뿐 아니라, 지역 학교를 방문하여 학생들과 팀을 구성해서 특정한 프로젝트를 진행함으로써 그들의 사회적 역할을 다하고 있다.

앞서 메세나 활동의 의미에서 언급한 것처럼 예술인 혹은 예술단체가 지원받는 것에 그치는 것이 아니라 그들도 예술을 통한 사회공헌 활동과 같은 또 다른 역할을 통해 후원에 대한 가치를 만들어 가고 있음에 주목할 필요가 있는 것이다.

우리의 상황에 미국의 경우를 비교할 수는 없지만 펀드레이징의 진정한 의미가 무엇인지 보여주고 있으며, 투자 개념으로만 인식되고 있는 현실에서 인식적 발전이 필요함은 분명하다.

오래전, 이 카네기홀이 경영악화로 인해 일본 자본에 매각될 수 있다는 소문이 있었다. 이 소식을 접한 뉴욕시민들은 자신들의 문화적 자존심으로까지 인식되고 있는 카네기홀을 지켜야 한다는 공감대가 형성되었고, 크고 작은 후원 즉, 펀드레이징을 통해 이를 극복했음을 기억하고 있다.

이 역시 자치단체에 의해 운영되면서 공공 재원의 지원에만 의존하고 있는 대부분의 우리나라 문예회관의 경우와 비교 대상은 아니지만 그들이 생각하고 있는 문화적 자긍심이 펀드레이징을 통해 나타나고 있는 것에 부러운 것은 사실이다. 그렇다고 우리도 미국의 경우처럼 모두의 인식이 바뀌어야 한다고 주장하는 것 또한 아니다. 다만, 이 장에서 기술되는 공연예술의 펀드레이징은 기본적인 의미와 함께 투자의 개념이 복합된 한국형의 개발을 얘기하는 것이다.

이미 앞에서 기술한바, 정부는 문화예술후원 활성화에 관한 법률 제정을 통해 기업을 중심으로 예술단체로의 펀드레이징 활성화를 유도하고 있다. 하지만 그 효과는 크지 않다. 그 이유로, 정부의 정책적 판단이 기업 혹은 국민의 인식적 범위와 관계없이 일종의 지향성을 나타내거나 혹은 가장 이상理想적인 결론에만 치중되어 있어 공감대 형성이 쉽지 않다는 것에서 원인을 찾을 수 있다. 그렇다면 우리나라 상황에 적합한 펀드레이징의 활성화 방안은 무엇이며, 어디서부터 찾아야 할까?

첫째, 예술의 가치와 필요성, 이를 통해 우리 삶의 질이 높아져야 한다는 당위성과 함께 정책입안자, 예술행정인, 그리고 예술인까지 각각의 위치에서의 공정성과 정당성 부여가 제1의 조건임이 전제되어야 한다.

둘째, 이 책의 내용에 많이 표현되고 있는 각각의 권리와 책임이 이를 뒷받침할 수 있다면 법률로 제정된 문화예술 후원 활성화가 가시적으로 우리 앞에 나타날 것임은 당연하다.

셋째, 공공 재원의 확대로 지원의 폭을 넓혀야 한다고 주장하는 예술인에게 한마디 덧붙인다면, 정부나 지자체에 이를 요구하기 전에 크든 작든 지원된 작품에서 질적 우수성을 먼저 인정받을 수 있어야

한다는 것이다.

그러기 위해서는 공공 재원의 가치를 중요하게 생각하고 판단하여야 함은 당연한 사실이다. 이러한 선순환 구조가 정착되지 않으면 아무리 좋은 제도가 만들어지고 또, 펀드레이징 필요성의 공감대가 형성된다고 하더라도 기업이나 개인의 자발적 동참은 기대할 수 없는 것이다. 미국 시민들처럼 십시일반의 후원금 모금을 위해서는 예술단체의 질적 향상을 위한 노력과 확인에서부터 비롯됨을 분명하게 인지하여야 한다.

우리나라의 문화와 예술의 발전을 위한 공공 재원은 이를 가능하게 할 것이며, 가까운 미래에는 미국처럼 기부문화의 활성화로 다가올 것이다. 이 모든 것은 공공 재원의 관리주체와 이를 사용하는 예술인의 마음가짐에 달려있다.

"예술인이라고 해서 공공 재원의 사용이 자신의 특권이라고 생각하면서 목적성을 간과한다면 선량한 국민에게 피해로 돌아갈 것이며, 자신은 그 피해의 가해자가 될 수 있음을 모든 것에 앞서 분명하게 인지하여야 한다."

펀드레이징 기술개발

일반적으로 펀드레이징 기술이라 함은, 사회에 직면한 문제를 해결하기 위해 재원을 모금하고 활용할 수 있는 기회를 만들어 가는 방법으로 정의되고 있다.

앞서 공연예술 매니지먼트와 펀드레이징을 설명하면서 위와 같은

본래의 사전적 의미가 있음에도 오늘날에는 경제적 활동의 하나로만 해석되고 있음을 기술하였다. 따라서 여기에서의 '펀드레이징 기술 개발'이라는 제목만으로는 본래의 의미에서 벗어난 듯 보일 수 있지 만 직관적인 표현이 이에 대한 방향성을 설정하는 데 유리하다는 판 단에서 이를 사용하고자 한다.

오늘날 주변에서 다양한 펀드레이징을 접하고 있다. 예를 들어, 라 디오에서 매일 정해진 시간이면 병마와 싸우고 있거나, 사고로 인해 경제활동이 불가능해진 부모님 밑에서 밝고 긍정적인 생각으로 공부 를 열심히 하는 아무개를 소개하면서 도와달라는 방송을 들을 수 있 다. 이 방송을 듣고 안내되는 번호로 전화하면 3천 원이 기부되는 시 스템이다. 비록 라디오를 통해 사연을 듣고 3천 원이라는 적은 액수를 기부하는 것이지만 그것이 우리 모두로 확대되는 순간 상상하지 못할 정도의 힘을 만들어 낸다.

이뿐만 아니다. 무료 급식소를 운영하는데 운영자금이 모자라 급 식 인원을 줄일 수밖에 없다는 소식이 들리면 십시일반 후원 계좌로 마음을 보내고 있으며, 폐지를 줍는 할머니가 평생 모은 수억 원을 대 학교 장학금으로 전달했다는 뉴스를 볼 때마다 마음이 따뜻해지는 것 을 느꼈던 경험이 적지 않다.

이런 모든 것들이 바로 사회적 순기능으로서의 펀드레이징이다. 이러한 이유로 대부분의 사회복지 기능을 수행하는 기관이나 단체들 은 펀드레이징의 영역 확대가 사회 전반의 발전을 가져올 수 있다는 사명감으로 기술개발을 위한 노력을 지속하는 것이다.

순수예술 분야 역시 예술의 활성화 측면에서 펀드레이징을 중요 하게 생각하고 있으며, 다양한 시도를 하고 있다. 하지만 사회복지와 공공의 이익을 추구하는 분야에 비해 그 성과가 크지 않음은 어쩔 수

없는 현실이다. 예술의 가치와 필요성에 대한 사회적 분위기가 조성되어야 펀드레이징이 가능하다고 본다면, 아직은 공감대 형성의 한계가 뚜렷하다는 뜻일 것이다.

이와 더불어 펀드레이징 기술을 개발하는 과정에서 실질적인 방법을 몰랐거나 혹은 개념에 대한 이해의 부족에서 비롯된 것으로도 볼 수 있다. 즉, 목적사업에 대한 명확한 설계에서 그 목표가 정확하게 제시되어야 하며, 후원자에게도 자신의 후원에 대한 효과가 눈에 보여야 한다는 것이다.

결국 펀드레이징 기술은 관계를 형성하고 기부자와 의사소통하는 능력, 성공적인 모금을 기획하는 능력에서 비롯되는 것임에도 지금까지는 예술 활동을 하면서 공공 재원의 지원이나 기업으로부터의 단순 후원에만 익숙해져 있었던 것에서도 공감대 형성의 한계에 대한 원인을 찾을 수 있을 것이다.

이태리 SDA 보코니 경영대학원(SDA Bocconi School of Manage ment)의 문화예술지식센터(Arts & Culture Knowledge Center)에서 유럽 주요 대도시에서 활동하고 있는 예술 분야 펀드레이징 전문가를 대상으로 활동하기까지의 경로와 경력, 그리고 이에 대한 기술 및 역량분석 등 이에 대한 연구 결과를 발표하였다.

이 연구를 주도한 엘레나 아비다노Elena Avidano에 의하면 입문 이유에 대하여 전체 응답자 중 70%가 자선 관련분야에서 보람 있는 일을 추구하기 위해서라고 답변하였고, 일부의 경우 이를 위해 원래의 직업을 포기한 것으로도 분석하고 있다. 이와 함께 펀드레이징 전문가로서의 반드시 갖춰야 할 역량으로는 대외 및 대인관계 능력, 기관의 사명과 자신의 직무에 대한 열정, 설득의 기술과 함께 정기적인 여론분석 등 네 가지를 필수적으로 갖춰야 할 조건으로 내세웠다.

이 중 중요하게 거론하고 있는 여론분석은 문화예술 분야 트렌드에 의한 소비자의 취향 파악, 즉 기술적인 새로운 시각과 방향성 등 펀드레이징을 위한 지속적인 훈련을 말하는 것이며, 이 능력은 경험을 통해 갖출 수 있다고 주장하고 있다. 이러한 조사가 가능했던 것은 선진국 중심으로 펀드레이징 관련 기술교육, 즉 펀드레이징 매니저와 개발 디렉터 등에 관련된 대학의 교육과정이 있고 여기서 배출된 전공자들이 현장에서 활동하고 있기 때문이었을 것이다.

이 연구에서 아비다노가 주장하는 것은, 결국 예술단체 등의 조직에 기부문화를 정착시키기 위해서는 펀드레이징이 합법적, 전략적 관행으로 인식되어야 한다는 것이다. 이를 통해 보다 높은 수준으로의 전문성과 경쟁력을 갖출 수 있다고 결론에서 말하고 있다.

물론 아비다노가 주장하는 펀드레이징의 기술적 상황을 우리나라에 그대로 적용하기엔 무리가 따른다. 하지만 앞으로는 공연예술 단체가 지금까지 공적자금이나 기업으로부터의 후원에 대하여 유럽의 펀드레이징 전문가들이 주장하는 것들을 우리나라 상황에 맞춰 조금씩 적용해 나간다면 예술 발전을 위한 기부문화의 빠른 정착도 불가능하진 않을 것이다. 순전히 예술 활동을 한다는 사실 하나만으로, 시민의 문화생활 다양성과 저변확대를 위한다는 주장만으로 기업의 후원을 받을 수 있었던 시기는 이미 오래전에 소멸하였다.

공연예술단체에 국한해서 얘기한다면, 결국 현대적 의미에서의 펀드레이징을 이해하여야 하며, 그에 따른 의미와 가치를 명확하게 전달할 수 있어야 한다. 또한, 자신들의 활동이 어떤 목적을 가지고 있으며, 기부자로 하여금 펀드레이징에 따른 효과를 기대할 수 있도록 동기가 부여되어야 함은 당연하다.

다음의 네 가지 기술과 기부자 유지를 위한 일곱 개의 전략만 습득

하고 충족할 수 있다면 펀드레이징은 가능해지며, 이를 통한 예술단체의 활동성은 분명 강화될 수 있다.

〈펀드레이징 기술〉

첫째, 예술 트렌드 분석과 향유자 취향 파악에 의한 계획 수립

둘째, 펀드레이징을 위한 참여영역, 대상별 캠페인의 방향성과 목적 등 구체적인 목표 제시

셋째, 펀드레이징 규모의 상한선 설정과 기부자와 교감을 위한 활동 전략 선택

넷째, 목적사업 종료 후 펀드레이징 결과 및 효과 분석 등의 피드백 으로 기부자 만족도 확대

〈기부자 유지 전략〉

첫째, 기부자의 생애 주기별 가치 파악

둘째, 최초 기부행위자의 연속성 확보를 위한 개별 의미 부여

셋째, 기부자 확보 및 유지를 위한 인식적 가치 제공

넷째, 기부 중단에 대한 불만족도 등 원인의 지속적인 분석

다섯째, 단체운영의 성과에 따른 기부자의 발전적 의견수렴

여섯째, 운영자, 기부자와의 상호소통을 위한 네트워크 구축

일곱째, 예술단체의 윤리적 이미지 확보 및 유지

위의 기술과 전략은 우리나라 공연예술계 종사자들이 생각하는 상식적인 범위에서 크게 벗어나지 않는다. 그럼에도 새삼스럽게 제시한 것은, 대부분의 공연예술 단체가 정부로부터 지원되고 있는 공공재원에만 의존하면서 민간 재원 개발에는 무관심했기 때문일 것이다.

펀드레이징이 문화예술계의 사람들이 생각하는 것처럼 우리나라에서 결코 불가능한 것이 아님은 여러 경로와 사례를 통해 증명되고 있다.

이제는 공연예술 단체가 자발적으로 펀드레이징을 개발하고, 이를 통한 활동의 자립뿐 아니라 우리나라 예술의 발전을 위한 직접적인 역할수행이 필요한 시점이다. 척박한 환경이라 할지라도 이를 시도하지 않는다면 우리 스스로의 발전은 절대 가져오지 못하는 것이다. 따라서 민간 재원의 개발을 위한 다양한 시도와 노력이 지금부터라도 시작되어야 하며, 그 과정에서의 다양한 시행착오를 통해 펀드레이징의 더 좋은 기술이 개발되어야 한다.

모금(fundraising)과 정산

앞서 우리나라 문화와 예술진흥을 위한 공공 재원의 규모가 수천억 원 단위임에도 효과적인 측면에서 낭비되고 있으며, 이는 공공 재원의 가치와 중요성을 운영 주체와 수혜자로서의 예술인이 간과하고 있는 것이 직접적인 원인임을 여러 차례 강조한 바 있다.

이런 상황은 공공 재원이 어떻게 사용되고 있으며, 어느 정도의 효과를 창출하고 있는지 피드백이 거의 없었기 때문이다. 그러다 보니 예술인에게 규정이 허용하는 범위 밖의 지원금 사용에 자의적 해석의 빌미를 제공하는 것이다. 결국 시스템에서 이런 상황이 만들어지지 않도록 해야 함에도 지극히 형식적으로 마무리되고 있기 때문으로 결론지을 수 있다. 물론 이에 앞서 예술인의 권리에 따른 책임 의식의 부재에서 찾기도 한다.

이 장에서 기술되는 모금과 정산은 특히 책임감이 동반되지 않으

면 절대 가능하지 않기 때문에 서두에서 같은 얘기를 반복하였다.

모금에서는 예술인의 권리는 주어지지 않는다. 오로지 책임감만 부여될 뿐이다. 또한 개인으로부터의 모금일 경우에도 분명하게 공공 재원으로서의 성격도 가지고 있음을 알아야 한다.

선진국과 달리 우리나라에서의 모금은 사회적인 인식도가 크지 않아 쉽지 않음은 분명하다. 그렇다 하더라도 지금까지 개인 혹은 기업으로부터 후원을 받았거나, 진행형인 예술단체가 적지 않은 것도 사실일 것이다. 그럼에도 이러한 공공 재원에 대한 인식적 문화가 정착되지 못하고 있는 이 과정을 복기해 보면, 그들에게 효과에 대한 청사진을 제공하면서 후원을 요청하고 후원이 이루어진 공연으로의 초대로 후원자 대우를 극진하게 해주지만, 이후에는 그 후원금이 어떻게 사용되었는지에 대한 정산이 이루어지지 않는 일반적인 상황 때문으로 짐작할 수 있다. 더불어, 후원자 역시 순수하게 후원한 것이고, 이미 상황이 종료되었기 때문에 굳이 피드백을 요구하는 경우가 없기도 했다.

하지만 예술단체 스스로 후원자에게 단순한 감사 인사만이 아니라 그 후원금이 어떻게 사용되었는지를 정리된 자료로 고지해 준다면 후원자 입장에서 자신의 역할에 상당한 보람을 느낄 수 있을 뿐 아니라 후원이 계속 유지될 가능성이 높아짐은 당연할 것이다.

이는 앞의 '펀드레이징 기술개발'에서 기부자 유지 전략으로 제시한 기부행위자의 연속성 확보를 위한 의미 부여와 인식적 가치 제공을 얘기하는 것과 다르지 않다. 이것만 지켜진다면 후원자는 보람과 함께 자신의 역할에 상당한 만족감을 느낄 수 있을 것이며, 또 다른 후원자로의 연결로 이어질 수 있다. 또 다른 의미의 공공 재원이 확대되는 것이다. 물론 이를 그대로 수행하고 있는 예술단체가 없지 않다.

그들은 이 과정을 통해 단체 발전을 위한 동기를 부여하고 있으며, 높은 예술적 수준을 유지하면서 대중들로부터 자신들의 인식적 가치를 높이고 있다.

이들 단체를 분석해 보면 공통점을 발견할 수 있다. 그것은 후원자 지속성을 유지하기 위한 아이디어를 끊임없이 개발하는 등 상당한 노력을 기울이고 있으며, 그 노력은 후원자들에 의해 또 다른 후원자가 모집되는 등 연계성 강화로 나타난다는 것이다.

일반 예술단체는 이 부분에 주목할 필요가 있다. 즉, 후원자에게 가시적인 대가가 주어지지 않음에도 불구하고 후원하고 있는 예술단체에 대한 충성심이 상당히 높아져 있으며, 그 의미와 보람이 주변에까지 전파되는 것이다. 만약 이들 예술단체가 후원에 따른 책임감이 없었다면, 단순히 후원에 대한 감사의 표시만 했다면 이러한 성과를 만들어 낼 수 없었음은 분명하다. 즉, 예술단체는 운영과 관련된 모든 것들을 후원자들에게 가감 없이 공개하였을 것이며, 후원자는 후원금 사용에 대한 가치를 스스로 측정할 수 있었기 때문이었음을 충분히 짐작할 수 있는 것이다.

이제는 이러한 원칙이 일부 예술단체와 후원자들에게만 국한된 것이 아니라 사회 전반의 일반적 인식으로 발전되어야 한다. 이것이 지켜지지 않는다면 우리나라에서의 기부문화는 정착되지 못함을 다 같이 주장할 수 있어야 한다.

이에 따라 후원이든, 특별한 목적에 의한 모금이든 다음의 여섯 개로 의미와 지향점을 정리할 수 있으며, 이는 사회의 인식적 기준으로서 단체의 정당성 유지와 함께 상호 간 신뢰 구축을 가능하게 한다.

첫째, 후원금 모집은 사람의 마음을 먼저 얻는 것에서 비롯된다는 상식적 이치에서 출발하여야 한다.

둘째, 이를 위해 예술단체는 명확한 목표와 전략을 수립하여 후원자 혹은 후원 예정자들에게 제공하여야 한다.

셋째, 후원금은 우리 단체를 위한 것임을 명심하여야 한다.

넷째, 후원금은 단체의 활동성 보장에 앞서 사회적 욕구를 충족시킬 수 있어야 한다.

다섯째, 예술단체는 후원에 따라 발생한 가치를 후원자에게 공개함으로써 신뢰 형성이 가능함을 명심하여야 한다. 이는 후원의 연속성과 함께 운영과 관련된 개선이 필요한 경우에도 후원자의 적극적인 참여를 유도할 수 있다.

여섯째, 예술단체는 후원자가 보람을 찾을 수 있도록 정신적 인센티브를 제공할 수 있어야 한다. 이는 그들에게 소속감을 느끼게 하는 명분을 제공하기 때문이다.

위 조건은 지극히 상식적이고 기본적인 것임에도 지금까지 대부분 생략되었음을 인정하여야 한다. 그리고 굳이 제시된 것을 기준으로 하지 않아도 된다. 내가 아닌 우리 모두의 것이라는 인식만 가지고 있어도 분명히 이 조건들이 자연스럽게 충족될 수 있기 때문이다. 이러한 과정은 정부로부터 비롯되는 공공 재원을 사용하는 것에도 마찬가지로 중요하게 적용되어야 한다.

제 5 부

예술단체의
생산성 확보

제 / 12 / 장

공연예술시장에서의 홍보와 마케팅

공연예술 분야에서의 홍보와 마케팅

현대 시장개념에서 홍보와 마케팅은 떨어트려 생각할 수 없는 불가분의 관계에 있다. 마케팅의 효과증대는 홍보의 적극성에서 비롯되는 것이며, 홍보의 방법과 투자 범위에 따라 마케팅에서의 성과가 좌우되기 때문이다. 결국 실물경제에서의 홍보와 마케팅은 분야에 상관없이 상당한 영향을 끼치고 있는 것이 현실임은 두말할 필요가 없다.

특히, 기업을 경영할 때 새롭게 출시된 제품을 알리기 위해서는 사회 구조상 연구비를 상회하는 정도의 막대한 홍보비를 사용해야 함을 당연한 과정으로 인식하고 있다. 이는 신제품의 소비 회전율을 높이기 위함도 있지만, 무엇보다 제품의 개발 주기가 상당히 빨라진 현실에서 단기간에 소비자들에게 선택되지 않으면 기업 경영에 좋지 않은 영향을 미칠 수밖에 없기 때문이기도 하다. 공연예술 분야 역시 이와 다르지 않다.

뮤지컬로 대변되는 상업예술의 경우 단시간에 홍보 효과를 가져

와야 하며, 그 효과에 의해 마케팅으로까지 이어지기 때문에 제작사는 이에 사활을 걸고 있다. 더불어 시장의 특성상 공연 기간이 장기적으로 진행되는 것이 아니라 짧게는 3일, 길어도 2~3주 정도이기 때문에 이 기간에 최대의 성과를 만들어내기 위해서는 다양한 홍보 수단을 동원할 수밖에 없는 것이다. 물론 전용 극장을 가지고 있거나 특정 공연장과의 협의 혹은 대관을 통해 1개월 이상의 장기 공연을 진행하기도 하지만 흔한 경우는 아니다.

어쨌든 막대한 제작비가 투입된 공연일수록 홍보비가 전체 제작비의 20% 이상 차지하는 경우가 적지 않으며, 이러한 인식이 현대 공연예술, 특히 상업예술 시장의 흐름이라고 해도 틀리지 않는다. 그렇기에 대형 작품일수록 제작 단계에서부터 마케팅까지 다각적인 경우의 수를 검토하고 보완하면서 모든 과정에서 발생할 수 있는 리스크를 차단하거나 최소화하기 위해 노력한다.

결국 하나의 작품을 생산하기 위해서는 변화에 근거한 시장조사, 즉 현대인의 사고적 패턴과 향유자를 위한 감각적인 요소와 함께 시기 등이 종합적으로 고려되어야 효과적인 홍보 전략 수립과 함께 마케팅의 궁극적인 목표 달성까지, 그 가능성을 최대한 확보할 수 있게 되는 것이다. 이는 예전의 경우처럼 손익분기점을 계상하면서 단순히 작품을 알리는 것에 그치는 것이 아니라, 이제는 홍보와 마케팅에도 기법적으로 갖가지 스토리를 입히면서 장기적으로는 제작사의 신뢰감 형성을 비롯하여 생산되는 작품의 브랜드가치를 높이기 위한 수단으로 발전되어야 한다는 뜻이다. 물론 주요 배역에 유명인을 포진시키는 것이 홍보와 마케팅에 직접적인 영향을 주는 현실적인 상황을 부인할 수는 없다.

하지만 이런 상황이 반복될수록 제작사 간 경쟁 구도가 만들어질

것이며, 제작비는 기하급수적으로 높아질 수밖에 없다. 이것이 시장경제 논리에서 다뤄지는 기본적인 사항이기 때문이다. 이러한 이유로 매번 높아지는 유명인의 고비용에 대응할 수 없게 된다면 이 또한 일회성일 뿐이며, 장기적으로는 제작사의 브랜드가치에도 영향을 끼칠 수밖에 없게 됨은 분명하다.

그나마 상업예술 분야에서는 이 과정에서 발생할 수 있는 문제점을 경험적으로 이미 알고 있기 때문에 주요 배역에 유명 배우의 출연이 불가피한 경우를 제외한다면, 그 한계에서 벗어나기 위해 제작 단계에서부터 홍보와 마케팅 전략을 치밀하게 수립하는 등 효과적인 대응을 하고 있으며, 이와 함께 유능한 신인을 발굴하기 위한 노력을 지속하는 것이다.

신인배우의 발굴이 장기적으로는 뮤지컬 산업과 영화산업의 발전을 가져올 뿐 아니라 유명 배우의 전성기가 지났을 때를 대비한다는 의미가 있다. 다른 한편으로는, 제작비의 한계에서 선택의 폭을 넓히기 위함으로도 볼 수 있을 것이다. 결국, 스토리텔링이 가미된 홍보 방법이 당연히 부각될 수밖에 없으며, 갈수록 그 중요성이 커지고 있다.

자본력이 풍부한 몇몇 제작사에 국한된 것이다. 대중적으로 인기가 있는 TV 프로그램에 주연급 배우를 출연시켜 특정 작품의 간접홍보를 진행함으로써 불특정 다수의 관심을 유도한다. 시청자는 당연히 홍보를 위한 것임을 충분히 짐작할 수 있지만 자기가 좋아하는 배우의 출연만으로 그 작품의 입장권을 구매할 동기가 부여될 수 있다.

이뿐만 아니다. 특정 출연 배우에게 감성적 스토리를 입혀 대중들의 심리를 이용하는 고도의 전략을 구사하기도 한다. 배우들의 높은 인지도를 앞세워 마케팅에서의 더 큰 성과를 얻기 위한 홍보기법이 나날이 발전되고 있음을 체감한다.

이러한 것을 비추어 볼 때, 순수예술 분야에서 상업예술의 홍보 전략을 따르기엔 분명한 무리가 있다. 이는 예술인의 대중적 인지도가 약한 것에서, 혹은 활동성이 강한 오케스트라의 경우에도 대부분 지휘자 외에는 대중들이 잘 알지 못한다는 원인도 있지만, 무엇보다 홍보에 수반되는 막대한 비용을 감당할 수 없기 때문이다. 결국 홍보와 마케팅에서 발전적 기법의 활용 필요성을 알고 있음에도 초보적 단계에 머물러 있는 지금의 상황이 이에 대한 가치를 느끼지 못하기 때문이 아니라 열악한 재정문제 때문임은 굳이 얘기할 필요가 없다.

하지만 클래식으로 대변되는 순수예술의 기본적인 가치는 상당하기에 예산이 소요되는 범위를 최소화하면서, 예술인 중심이 아닌 작품 중심의 홍보기법 개발은 어느 정도 가능할 것으로 판단할 수 있다. 단, 공연예술 분야에서의 홍보는 상업예술과 다른 시각으로의 접근을 전제한다. 그렇다면 공연예술 종사자들에게 효과적 홍보 방법은 무엇일까?

예술은 무형의 것에 가깝지만 그 가치는 확인할 수 있는 유형의 것이며, 시대의 발전에 따라 예술시장이 급변하고 있지만 그것은 상황에 따른 변화일 뿐 예술의 본질은 변하지 않는다고 앞서 기술하였다. 이를 기준으로 볼 때, 변화된 상황을 읽을 수 있으면 예술단체 활동에 따른 홍보 역시 어렵지 않게 접근할 수 있을 것이다.

실제 우리는 베를린필하모니오케스트라를 비롯하여 빈필, 뉴욕필 등을 세계 최고의 오케스트라임을 인정하고 있으며, 누구도 이를 부정하지 않는다. 하지만 여기에서 활동하고 있는 파트별 연주자들이 누구인지 알고 있는 사람은 거의 없다고 해도 과언이 아닐 것이다. 다시 말해서 그들의 연주에 감동하고, 또 환호를 보내고 있지만 정작 우리는 지휘자의 명성 정도만 알고 있을 뿐, 악장이나 수석 단원은 이름

조차 모르고 있다. 관심이 없는 것이 아니라 앙상블이 강조되는 등 감성적 측면이 강한 음악의 특성상 그것이 중요하지 않은 것이다. 물론 세계 무대에서 활동하고 있는 솔리스트나 연극, 오페라와 같이 배역별 개인의 역량이 강조될 수밖에 없는 경우에는 다르겠지만, 분명한 것은 그 개인의 신상에 앞서 그들이 가지고 있는 예술의 표현이 우선되는 것이 특징이기 때문이다.

그렇다면 우리나라 민간 예술단체 대부분이 활동성에 대한 일반인들의 인지도가 크지 않으며, 활동에 따른 적극적인 홍보 역시 가능하지 않기에 이 장에서 기술되는 것들은 아무런 의미가 없지 않냐고 성급하게 판단할 필요가 없다. 여기서 강조하고자 하는 것은 발상의 전환이며, 이것만으로 최소한의 효과라도 만들어 낼 수 있다면 시도해 볼 가치는 있다.

몇 개의 예를 들어보자.

첫 번째, 역동적으로 활동하는 모습을 강조하기 위해서 단체의 연습 장면, 관련된 개별 이슈를 비롯한 에피소드를 담은 소식지 발간으로 일반인의 접근을 다양화하면서 단체의 가치를 만들어 가는 것이다. 요즘의 SNS, 쇼츠 등이 그 수단이 될 수 있으며, 마찬가지로 스토리텔링이 가미된 시리즈 형식이라면 그 효과를 빠르게 가져올 수 있다.

두 번째, 오케스트라의 정기연주회에 지역의 학생 중 한 명 정도를 일회성 단원으로 참가시키는 것이다. 이는 유망주 발굴이라는 대의명분을 가질 수 있을 것이며, 교육적인 측면에서도 일반인의 관심을 유도할 수 있다.

지금까지 민간 오케스트라 연주회에서 학생들의 참가는 〈협주곡의 밤〉 등의 협연에 국한되어 있었지만, 서곡, 교향곡 등 전체 프로그

램에 초등학생, 혹은 중·고등학생이 단원들과 함께 연주하는 경우는 없었다. 그렇기에 단체의 정체성에 대한 우호적 이슈를 만들어낼 수 있을 것이며, 청중들에게는 단체의 노력을 보여줄 수 있는 또 다른 기회가 될 것이다.

세 번째로는 단체대표, 기획자, 소속 단원들 모두가 거리에서 볼 수 있는 광고판의 디자인, 컬러의 배합, 그리고 TV를 통해 볼 수 있는 드라마의 배경, 광고로 표현되는 스토리 등 모든 것을 우리 단체의 활동에 대입시켜 보는 것이다. 이러한 과정은 새로운 콘텐츠 개발과 홍보물의 디자인으로 홍보와 마케팅에 긍정적 효과를 가져올 수 있다. 궁극적으로 단체의 홍보와 마케팅에 또 다른 접근을 가능하게 할 것이며, 이에 수반되는 예산은 기존의 홍보물 등의 제작비 범위에서 분명 가능하다.

이외에 우리 단체의 활동과 방법에 대하여 관련이 없다고 생각할 수 있겠지만 발상의 전환을 위해서는 세계의 흐름에도 주목할 필요가 있으며, 다음의 내용을 눈여겨볼 필요가 있다.

2016년 다보스포럼에서 정보기술, 생명공학 영역 등 최첨단 기술의 융합을 의미하는 새로운 산업 형태로서의 4차 산업혁명시대 개념이 제시되었고. 이후 각국의 정치, 경제를 비롯한 대부분의 사회과학 분야는 이에 발맞추고 있다.

이즈음부터 사물들을 자동, 지능적으로 제어하는 가상 물리시스템이 구축되기 시작했으며, 빅데이터, 디지털 컨버전스와 같은 새로운 용어가 세대의 화두로 등장하였다. 특히, 대부분의 분야에서 모바일, 인공지능, 사물인터넷, 3D프린팅 등 여러 가지 기술들이 융합됨으로써 지금은 현실과 가상의 경계가 모호해질 정도의 발전된 현상을 보이고 있다.

이러한 현상은 결국 정보의 융합에 따른 빅데이터 생산을 가능하게 하면서 우리의 일상에서 폭넓게 활용되고 있을 뿐 아니라 영화와 컴퓨터게임 등을 중심으로 조금씩 시도되고 있는 4차원 공간(four Dimensional space), 즉 4D가 우리의 일상을 획기적으로 바꿔나갈 것임을 충분히 예측할 수 있게 한다.

생명공학으로 대표되는 바이오테크놀로지의 5차 산업혁명시대가 도래하면 모든 생명의 구조가 과학적으로 분석되고, 그 구조를 산업 기술로 응용하면서 각종 질병을 치료할 수 있는 시대가 시작될 것이라고 한다. 여기에는 4D, 나아가서는 5D의 개념까지 포함되어 있다. 좀 더 쉽게 표현하자면, 나를 기준으로 지금의 신체기능 변화를 통해 시간대별로 생겨날 질병을 정확하게 예측하면서 이를 예방할 수 있다는 뜻이다.

이를 기준으로 본다면 감성적 기반의 예술이 5차 산업혁명시대에는 인간의 생명을 유지하는 데 필수적으로 중요한 매개가 될 수 있을 것이란 지금의 예측이 뜬금없는 얘기가 아니다.

예술계 역시 이러한 시대적 흐름에 무관하다고 생각하면 안 된다. 아직은 시대의 흐름에 조금 뒤처져 있긴 하지만 공연예술 분야에서의 관객 개발의 가능성을 빅데이터에서 찾고 있으며, 무대구성이나 연출, 예술의 표현 방법 등 창작 범위를 확대하기 위한 노력과 연구를 지속하고 있기 때문이다.

이에 따라 현대적 의미의 영상예술인 미디어파사드를 비롯하여 증강현실(Augmented Reality), 가상현실(Virtual Reality)을 접목하는 실험적 시도를 하고 있으며, 특히 연극이나 오페라, 무용, 그리고 시각예술에서 두드러진 모습을 보이고 있기도 하다.

이러한 시도는 시각적이고 감각적인 효과를 명확하게 제공할 수

있을 것임은 분명하며, 관객에게도 감상의 몰입도와 함께 예술의 재미까지 느낄 수 있도록 그 환경이 제공될 것이다. 또한, 이를 통해 만들어지는 감성과 상상력은 4차원 공간을 만드는 데 중요한 수단으로 작용할 수 있다.

실제 젊은 예술인 중심으로 혁신적인 장치를 통해 비디오 게임과 접목하는 등의 하이브리드 작품들이 적지 않게 창작되고 있으며, 관객을 위한 이런 시도는 설치미술 분야에서 특히 활발하다는 것이 여러 매체를 통해 알려져 있다.

2022년 11월, 제주도 서귀포에서 지난 20여 년간 일반인에게 알려지지 않았던 국가기관 통신시설 벙커를 문화 재생 공간으로 활용하면서 미디어아트로 변형한 세잔, 칸딘스키의 작품들이 "빛의 벙커"라는 제목으로 전시되었다.

이 전시는 상하좌우 모든 면을 3차원 공간으로 활용하면서 작가별 작품을 연결, 한 편의 영화처럼 이야기를 담아내 관객들로 하여금 몰입도를 높일 수 있게 함으로써 감상의 새로운 장을 열었다는 평을 받았다. 이렇듯 미디어아트는 현대 전시에서 새로운 환경을 끊임없이 만들어내고 있으며, 젊은 작가들 중심으로 다양한 시도를 할 수 있도록 다양한 기회를 제공하고 있다. 또한, 이러한 전시를 감상하는 관객에게는 평면작품이거나 2D 개념의 단편적인 작품이 생동감 있게 재해석됨으로써 해당 작가와 작품에 대한 이해도를 높일 수 있었던 것은 분명 새로운 경험이었을 것이며, 또 다른 재미로 다가왔음은 분명하다.

이제는 공연예술의 표현에서도 혁신적인 장치를 사용한 몰입형 프로젝트에 관심을 가져야 한다. 예전에 비해 표현의 극대화를 위한 미디어 장비의 사용이 점차 일반화되고 있고, 무대 크기와 관계없이

다양하고 직관적인 연출방식을 만들어 내고 있기 때문이다. 따라서 AR, VR을 비롯하여 3D가 보편화되면서 이와 관련된 콘텐츠를 쉽게 제작할 수 있는 시기가 곧 도래할 것이며, 공연예술 단체의 콘텐츠별 홍보기법 역시 이와 맞물려 변화를 요구받게 될 것이다. 이러한 변화에 기민하게 움직이는 분야가 있다. 바로 광고계가 그렇다.

수년 전, 인문학이 크리에이티브의 원천이라는 식의 수단으로 접근해 방송 콘텐츠로 각광받았던 시절이 있었다. 지금도 변함없이 그러한 프로그램이 만들어지고 있지만 그때와 달라진 것은 이 크리에이티브가 광고 분야 종사자들 사이에서 거의 고유명사처럼 사용되고 있다는 점이다. 물론 사전적인 의미 역시 창조 혹은 창조적인 사람을 나타내고 있지만 광고계 종사자들에게는 이 단어가 바로 자신들의 정체성과 동의어로 작용하고 있기 때문일 것이다. 즉, 단순히 제품을 알리는 수준에서의 광고가 아니라 이제는 제품에 대한 새로운 가치를 찾아 소비자에게 전달할 수 있는 아이디어를 실현하고 있다는 자긍심으로 표출되는 것에서 나타나고 있다.

순수예술 분야에서도 크리에이티브가 예술인의 정체성을 나타내는 고유명사처럼 사용되어야 한다. 창작 기반의 예술에서 이 단어가 가장 적절하기 때문이다. 이러한 인식적 변화는 이미 상업예술 분야에서는 두드러지고 있으며, 홍보 방법에서의 획기적인 아이디어 창출을 위한 노력을 지속하고 있다. 하지만 순수예술 분야에서의 활용 범위가 아직은 제한적이다.

예술이 인간의 감성을 기반으로 하고 있으니 정서 함양이라는 행위에 특화된 예술인이 어떻게 보면 크리에이터로서의 기본적인 자질을 가지고 있으며, 그 역할에 가장 적합하다고 말할 수 있다. 이는 누구나 생각할 수 있는 일반적인 것이 아니라 지극히 평범한 것에서 획

기적인 발상으로의 전환이 바로 크리에이티브이며, 무형의 가치를 만들어내는 예술인이 그 발상의 전환에 가장 유리하기 때문이다. 즉, 겨울의 대표적인 붕어빵과 어묵은 지극히 서민적인 먹거리지만, 이를 고급화하면서 사계절 소비자들이 찾을 수 있게 하는 방안을 찾는 것이 그것이다. 일반적으로 크리에이티브는 엉뚱한 생각을 할 때 좋은 결과로 나타나는 경우가 적지 않으며, 조직에서도 이를 허용하고 있다.

크리에이터로서의 기획자뿐 아니라 예술경영자 혹은 행정가 역시 자신의 역할에 대한 디오라마diorama를 항상 가지고 있어야 한다. 그래야만 발전적 규칙이 스스로에게 만들어질 것이며, 그것이 우리 모두의 사회적 규범으로 자연스럽게 인식될 수 있기 때문이다.

최근에는 사회 곳곳에서 이러한 추세가 나타나고 있으며, 예술 분야도 정부의 관심과 정책적인 지원으로 나타나고 있다. 실제 지금까지의 예술진흥을 위한 지원 방향이 다양해지면서 2014년 문화창조융합벨트 사업이 정책적으로 채택되어 시행되고 있다. 또한, 2015년까지 2년 동안 해당 사업의 성과를 바탕으로 한국문화관광연구원을 통해 '예술분야 비즈니스 모델 분석을 통한 스타트업 지원방안 연구(2016)'를 진행하기도 했다.

이 과정을 통해 콘텐츠 스타트업과 예술 스타트업의 가능성에 대한 확신을 가지면서 2021년 지원사업에 255억 원 정도의 예산을 수립하였고, 아이디어 융합팩토리, 창업발전소, 창업도약 프로그램, 창업재도전, 엑셀러레이트 사업 등 창업 주기별로 지원 프로그램을 설계하는 것까지 상당히 발전되었다.

이러한 흐름에 의해 젊은 예술인들은 크리에이티브 지원사업에 관심을 가질 수 있었고, 협동조합을 구성하면서 활동의 폭을 넓히는 등 스타트업에 대한 다양한 시도가 진행되고 있다.

이제 그들이 생각하는 예술 활동에서의 크리에이티브는 혁신적인 창작과 유통, 그리고 향유방식이 동시다발적으로 출현할 수 있는 계기를 만드는 것에 귀결되고 있다. 따라서 이의 실현을 위해서 지금까지 예술인들이 간과해 왔던 디지털 컨버전스의 흐름을 파악할 수 있어야 하며, 과격한 표현일지 모르지만 이를 통해 예술 생태계에서의 생존전략을 수립할 수 있는 노력을 지속하여야 한다. 예술경영과 행위의 정당성은 여기서 비롯되어야 하며, 이는 예술의 지속적인 가치 창출의 기회를 주기 때문이다. 이러한 생존전략은 결국 효과적인 홍보를 가능케 할 것이며, 이를 간과한다면 정부의 창업 주기별 지원사업에 참가하는 젊은 예술인들에게는 당초의 지향성을 살릴 수 없을 것임을 명심할 필요가 있다.

이에 덧붙여, 매년 문화체육관광부 혹은 문화관광연구원을 통해 우리나라 공연예술 실태가 발표되고 있다. 여기에는 조사 대상 문화공간의 연간 가동률을 비롯하여 장르별 객석 점유율, 유, 무료 관객 비율 등 정량적인 통계가 포함되어 있어 이를 적절히 활용할 수 있을 것이다.

예술단체 혹은 문화공간에 홍보기획자가 따로 있다면 좋겠지만 그렇지 않더라도 이 수치를 통해 향유자들이 어떤 장르 혹은 공연에 집중했는지 정성적 분석이 가능하기 때문에 전체적인 흐름을 읽을 수 있을 뿐 아니라 특정 사업에 대한 홍보 전략을 수립하는 데 유익하게 활용할 수 있다.

향유자의 정보 접근성과 홍보 효과

오늘날 대부분의 경제활동 과정에서 소비자에게 전달되는 홍보는

상당히 중요하고, 또 다양하게 전개되고 있다. 하지만 예술 활동을 위한 홍보는 10년, 혹은 20년 전과 비교해 볼 때 발전적 의미에서 크게 달라진 것은 없다. 기업에서 생산되는 모든 것들이 소비자에게 접근하기까지 홍보는 중요한 수단으로 인식되고 있는 것과는 대조적이다.

그 원인으로는 앞서 여러 번 거론한 것처럼 결국 수익성이 거의 없는 순수예술의 특성과 많지 않은 지원금의 규모에 기인하고 있긴 하다. 하지만 지난 20여 년 동안 공연예술 시장이 팽창되어 오면서 각각의 공연 상품 혹은 공연자의 특성에 대하여 향유자들에게 정보가 제공되어야 함에도 지금까지는 그 노력이 많지 않았거나 지극히 일반적인 사항에 머물러 있었다고 해도 과언이 아닐 것이다.

새삼스럽게 공연이라는 상품의 특성은 소비자가 그 예술을 향유하기 전에는 그 품질을 확인할 수 없음을 강조하자고 하는 얘기가 아니다. 같은 시공간에서 다 같이 보는 공연이라 할지라도 향유자마다 호불호가 나눠질 수 있다는 사실은 너무나 당연하고 이를 모르진 않기 때문이다. 예술, 특히 공연의 또 다른 특징은 몇 번의 경험을 통해야만 각자의 소비 기호가 형성되는 것이며, 그 과정을 거친 후에야 비로소 자발적인 소비가 이루어지는 경험재임은 분명하다. 결국 예술이라는 상품은 장르의 선호도, 예술인에 대한 관심도에서 향유가 결정된다고 볼 수 있다면, 콘텐츠를 제작하고자 할 때 향유자들의 장르별 선호도, 시기와 장소의 적절성 등 적합성을 따져보아야 함은 당연하다.

공연예술을 산업적인 관점에서 본다면 투자 대비 수익 창출보다 리스크로 작용할 확률이 훨씬 높다. 그래서 적지 않은 예술인은 해당 공연 프로그램의 홍보 가치 부여를 위해 대중적으로 유행하고 있는 작품을 위주로 프로그램을 구성하거나, 특정 작곡가의 '탄생 00주년' 혹은 '서거 00주기' 등의 특정 이슈를 전면에 내세우고 있는 경우를

우리는 쉽게 볼 수 있다. 이는 공연시장의 불확실성에 의해 하나의 틀을 구성하여 꾸준하게 발전시킬 수 없는 구조적 문제에 의한 현상이기도 하겠지만 무엇보다 홍보의 중요성, 필요성을 콘텐츠와 연계시키지 못하는 것에서 발생하고 있다는 것이다.

물론 이와 관련하여 지금처럼 단순한 타이틀 차용이 잘못된 것이라 말하는 것은 아니다. 예술인과 단체들이 이런 식의 비슷하거나 같은 이슈를 동시에 사용하고 있다면 그 희소성은 당연히 떨어질 수밖에 없을 것이다. 향유자에게도 감상에서의 신선함이나 변별력을 제공하지 못함을 알아야 하며, 이를 강조하기 위해서이다.

좀 더 쉽게 풀이한다면, A 작곡가의 '탄생 00주년 기념 음악회' 라는 타이틀을 사용할 경우, 단순하게 해당 작곡가의 곡을 위주로 구성하는 것에 그치는 것이 아니라 그 작곡가의 시기별 활동 상황에 연계하여 프로그래밍하고, 이와 더불어 각 연주곡의 특징과 함께 역사적 사실에 근거한 스토리텔링이 있어야만 타이틀의 의미를 충분히 살릴 수 있는데 그러지 못하고 있다는 뜻이다.

이제는 정보의 홍수 속에 살고 있는 현대인 대상의 효과적인 홍보 방안을 만들 수 있어야 하며, 각종 매체가 활용되고 있는 현시점에서 명확하게 그 정보들이 소비자에게 전달되어야 한다. 하지만 대부분의 예술 행위와 관련된 홍보는 이에 미치지 못하고 있으며, 예술인은 이러한 문제를 심각하게 고민하지 않고 있다.

결국 이러한 문제가 홍보비의 부족에서 비롯되기 때문으로 판단할 수 있겠지만 현대인의 생활양식을 분석해 보면, 특히 젊은 층이 사고하는 방향을 기준으로 접근해 보면 홍보예산과 관계없는 효과적인 방법이 전혀 없지는 않을 것이다.

2~30대 청년세대뿐 아니라 4~50대까지 대부분 연령층에서 휴대

전화 등의 디지털 기기가 소통에 중요한 수단으로 이용되고 있을 뿐만 아니라 이들에 의해 1인 방송 시대가 열려 있는 현실에서 디지털 기기의 활용이 광범위해졌기 때문이다. 무엇보다 이러한 시도가 마케팅으로 이어지기 때문에 여러 방향으로의 홍보 진행에 따른 평가와 효과의 측정 방법에 대하여도 고민하여야 한다.

일반적으로 예술경영은 단체의 운영에서 소기의 목적을 달성하고 수익의 극대화를 위해 다양한 마케팅 재원 조성 전략을 조직적으로 계획하여야 한다는 것이 선진국에서 주장하는 기본적인 이론이다. 하지만 우리나라 대부분의 예술단체가 이러한 이론에 입각한 노력을 하고 있다고 얘기할 수 없다.

예술단체로서의 활동이 지극히 제한적인 환경에서, 그리고 수익 창출이 불가능할 정도의 작은 시장 규모에서 그러한 체계적인 조직이나 시스템 구축은 그저 이론적인 것에 머물 뿐이며, 그러한 바람조차 할 수 없는 열악한 구조적 환경을 가지고 있기 때문이다. 결국 예술단체의 입장에서 구조의 선진화는 차치하고, 일단은 최소한의 활동성만 보장되길 바랄 수밖에 없을 것이며, 여기에서 딜레마에 봉착하게 된다.

활동성 보장은 결국 단체의 운영비가 우선 확보되어야 하며, 홍보를 통해 마케팅으로 원활하게 연결되어야 다음의 운영비가 마련되는 등의 순환구조를 만들 수 있는데, 민간 예술단체는 정부로부터의 최소한의 지원에 의존할 수밖에 없는 상황에서 그 이론이 성립될 수 없다는 것이다.

지금도 다르지 않지만, 지난 수십 년 동안 국공립 예술단체를 제외한 우리나라 민간 예술단체의 경우 조직강화, 운영시스템 구축 등이 단체의 미래를 보장받기 위한 필수조건이라고 생각하지는 않았다. 그저 대학을 통해 예술전공자들이 매년 수천 명씩 배출되고 있었기 때

문에 국공립 예술단체에 입단하는 극소수의 자원을 제외한다면 첫째, 인적 구성에 어려움 없었을 것이며, 둘째, 당장 운영자금이 없더라도 이들을 규합해 예술단체를 쉽게 창단할 수 있는 환경적 요인과 셋째, 이들 민간 단체를 지원하는 정부의 정책이 점차 확대되면서 최소한의 활동을 할 수 있었기 때문에 단체의 역량을 강화하면서 경쟁력을 높여야 한다는 기본적 사명감을 느낄 수 없었는지도 모른다. 즉, 「개미와 베짱이」라는 동화에서의 게으른 베짱이가 바로 우리나라 민간 예술단체라고 해도 과장된 표현은 분명 아닐 것이다.

그 결과 특히 공연예술 분야의 경우 전국에서 상당히 많은 무대가 만들어지고 있지만 향유율이 60% 미만, 심지어는 30%도 되지 않는 경우가 발생하고 있다. 예술단체는 이러한 상황을 분명한 위기로 인식하여야 하는데 매번 같거나 비슷한 상황이 이어진다면 결국 작품에 대한 자긍심 기반의 홍보 등 당연한 그들의 역할에 충실하지 않았던 것으로 지원 주체가 생각할 수밖에 없는 것이다.

오래전, 모 개그맨이 다른 배우의 결혼식에 왜 오지 않았냐는 물음에 그 배우를 알지도 못하는데 어떻게 가냐고 해서 한동안 '불참러'가 개그의 소재가 된 적이 있었다. 설사 친하지 않다고 해도 자신에게 초대장이 왔다면 갔을 것임을 전제하는 항변이었다.

예술단체가 예정된 공연을 알리지 않는다면 향유자는 당연히 공연개최를 알지 못한다. 향유자 역시 그들로부터 제공되는 공연 정보에 의해 참석 여부를 결정한다. 당연히 홍보의 중요성, 홍보의 접근성이 중요하다는 것이다. 그럼에도 지금까지의 안일한 진행만으로 그들의 역할을 다한 것으로 스스로 인정한다면 해당 예술단체는 적지 않은 문제점을 가지고 있다고 보아도 무방할 것이다.

여기서 "효과적인 홍보 방법은 무엇이다."라고 콕 집어서 제시할

수는 없다. 다양한 매체를 활용한 여러 가지 방법들이 사용되고 있으며, 이를 예술단체에 의해 생산되는 작품에 국한하기엔 무리가 있기 때문이다. 다만, 현시점에서 가장 많이 사용되고 있는 몇 가지를 통해 예술 행위의 홍보에 적용할 수 있는지 그 가능성을 검토해 볼 수는 있다.

먼저, 인스타그램 릴스와 유튜브 채널을 매개체로 가장 핫한 이슈로 떠오르고 있는 쇼츠 혹은 숏폼(짧은 영상) 콘텐츠를 생각해 볼 수 있다. 쇼츠의 사전적 정의는 10분 이내의 짧은 영상을 말하지만, 대부분 30초 내외로 구성되고 있으며, 이 30초에 축약되면서 핵심만 전달되는 메시지의 효과는 상당하다는 것을 이미 실감하고 있기 때문에 지금은 방송 프로그램뿐 아니라 대기업에서도 이 쇼츠를 적극적으로 활용하고 있다. 쇼츠의 효과를 나타내고 있는 다음의 사례는 예술의 홍보와 마케팅에서도 충분히 시도해 볼 수 있음을 알게 한다.

언론을 통해 보도된 기사를 정리하면 다음과 같다.

모 패션 회사가 "패션 회사 직원들은 무슨 지갑을 들고 다녀요?"라는 제목으로 유튜브에 게시한 30초 정도의 쇼츠가 장안의 화제였다. 이 영상을 통해 거울이 달린 작은 크기의 신제품이 소개됐는데, 조회 수가 170만 회에 이르면서 댓글이나 홈페이지로 구매 문의가 쇄도했으며, 공개 열흘 정도 만에 해당 회사의 쇼핑몰에서 1억 원 이상의 매출을 달성하면서 매진되었고, 예고된 예약 판매에도 대기 리스트가 만들어졌다는 것이다.

이처럼 유통 업계가 신규 고객 확보를 위한 콘텐츠 마케팅에 공을 들이고 있을 뿐 아니라 특히, 주요 소비층으로 떠오른 MZ세대가 주로 찾는 영상 플랫폼이 주요 창구로 활용되고 있다는 기자의 취재 내용이 곁들여져 있었다. 이는 지금까지 익숙해져 있던 제품의 노골적 광고보다는 주로 재미를 강조하고 빨리 소비할 수 있는 쇼츠라는 콘텐

츠가 강력한 무기로 작용하고 있음을 강조하고 있다.

젊은 예술인을 중심으로 현재의 트렌드에 맞게 이 쇼츠를 활용한 다면 그 내용에 따라 관심을 가질 수 있게 할 것임은 분명하다. 따라서 30초 정도로 작품의 특징을 재미있게 구성할 수 있다면 강력한 홍보 수단을 확보하게 되는 것이라고 말할 수 있다.

또 다른 것으로, 쇼츠를 활용하여 청소년 혹은 일반인 대상의 챌린 지challenge를 유도할 수 있다. 최근 청소년을 중심으로 댄스가수의 춤에 도전하고, 이를 특정 플랫폼에 업로드하는 것이 유행일 정도로 활발하다. 만약 공연예술단체가 챌린지를 시도한다면 다음과 같이 진행할 수도 있을 것이다.

일단, 간단한 오케스트레이션, 또는 특정 연극작품의 연기 일부분을 제시하고, 이를 청소년들이 자신만의 색깔로 연주하거나 표현하게하는 것이다. 또, 올려진 영상에서 좋은 표현과 감성을 가진 청소년이있다면 정식 연주회 혹은 연극에 직접 참여할 수 있는 인센티브를 제공할 수 있다. 그들의 호기심과 도전 의식을 자극할 수 있기 때문이다. 만약 여기에서 효과가 만들어지고 관심이 증폭된다면 악기별, 연극의배역별 챌린지 진행으로 확대할 수 있으며, 이들만으로 오케스트라를구성할 수 있거나 오롯이 한 편의 연극을 제작할 수도 있을 것이다. 성급한 표현이겠지만 이 챌린지에 발전적 의미가 만들어진다면 우리나라 공연예술의 수준 향상은 물론이고 예술전공자의 저변까지 확대될수 있다.

또 다른 하나는, 미디어 커머스이다.

예전에 즐겨 사용했었던 OSMU(One source multi use)의 발전된 버전으로서, 디지털 플랫폼을 적극적으로 활용하긴 하지만 그 접근은 OSMU 나 쇼츠의 의미와 다르다.

커머스Commerce와 미디어Media를 결합한 합성어로서의 미디어 커머스는 미디어 콘텐츠를 활용하여 마케팅 효과를 극대화하는 형태의 전자상거래를 뜻하는 신조어이다. 즉, 하나의 콘텐츠가 장르를 넘나들며 각각의 장르에 영향을 미치고 더 풍성한 이야기와 캐릭터를 추가해 즐거움을 주면서 궁극적으로는 상업적 거래의 극대화를 도모하는 것이다.

이와 비슷한 뜻으로 미디어 간의 경계를 넘어 서로 융합하는 현상으로 방송, 신문, 모바일과 같은 미디어 매체를 유기적으로 연결할 수 있으며, 스토리텔링에 의한 콘텐츠 제공이라는 특징의 트랜스 미디어〔TM(trans media)〕, 혹은 트랜스 미디어 스토리텔링〔TMS(trans media storytelling)〕을 얘기할 수 있다.

미디어와 대중문화에 대한 다양한 관점에서 TMS란 개념을 처음 제시한 미디어학자 헨리 젠킨스Henry Jenkins는 그 요건으로 다음의 4가지를 들었다.

첫째, 다양한 미디어 플랫폼을 통해 공개되어야 한다.

둘째, 각각의 새로운 텍스트가 전체 스토리에 분명하고 가치 있게 기여되어야 한다.

셋째, 각각의 미디어는 자기 충족적이어야 한다.

넷째, 각각의 미디어가 전체 이야기의 출발점이 되어야 한다.

2000년대 초반, 콘텐츠 산업의 화두로 인용되었던 OSMU와 비슷해 보이지만, 그 개념에서는 분명한 차이가 있다. OSMU는 성공한 원천 콘텐츠를 주변부로 확장하는 것으로, 초기에는 경제적인 시너지 효과를 나타낼 수 있지만 중장기적으로는 원작의 이미지를 반복 활용할 수밖에 없다는 분명한 한계를 가지고 있었다.

반면, TMS는 작품이나 상품 생산을 위한 기획 단계에서부터 TV,

영화, 인터넷, SNS 등 다양한 매체를 동시에 활용하기 위한 체계적인 계획을 포함하고 있다. 내용 역시 OSMU처럼 이미지의 반복 사용이 아니라 미디어별 전략과 내용을 다르게 구성하면서, 궁극적으로는 각각의 스토리가 하나로 연결될 수 있도록 진행하는 것이다. 즉, 향유자가 여러 매체를 통해 각각의 콘텐츠를 경험하지만 결국에는 퍼즐처럼 맞물리면서 하나의 큰 작품으로 나타날 수 있게 하는 것이다. 이러한 TMS가 외국에서는 이미 일반화되었으며, 영화 〈매트릭스〉가 이 효과를 극대화한 최초라 할 수 있다. 이 영화는 하나의 콘텐츠에, 속편 형식의 리메이크 등의 방법으로 캐릭터나 에피소드를 추가하면서 각 작품이 퍼즐처럼 맞물린 새로운 이야기를 내놓은 것이기 때문이다.

우리나라에서도 드라마로 제작되었던 〈미생〉이 TMS 전략을 구현한 작품으로 볼 수 있다. 웹툰 형식으로 인터넷을 통해 연재되었던 〈미생〉이 웹드라마를 거쳐, TV 드라마로 장르를 넘나들며 큰 인기를 끌었는데, 이는 TMS 개념이 효과적으로 활용되었기 때문으로 분석할 수 있는 것이다. 처음부터 이를 목적으로 하는 체계적인 계획이 포함되었다고 단정할 수는 없겠지만, 결과적으로는 웹툰과 드라마가 따로 존재하는 게 아니라 각각의 영향이 퍼즐처럼 맞춰지면서 총체적인 미생 월드가 완성되었기 때문이다. 이렇게 미생이 성공한 이후, 지금은 우리나라에서도 웹툰을 중심으로 TMS 활용이 폭넓게 진행되고 있다.

일부 인기를 누렸던 만화를 소재로 영화나 드라마 작업이 이루어졌던 과거와 달리 처음부터 이를 목표로 인터넷 기반의 웹툰 작업이 진행되는 것이다.

OSMU나 TMS가 상업예술을 기반으로 대부분 진행되고 있긴 하지만 순수예술을 추구하는 단체 역시 이를 활용한다면 향유자를 목표로 하는 정보 접근성과 제공 방법을 다양하게 개발할 수 있을 것이다. 또

한, 개인이 다수를 대상으로 제작하면서 유행되고 있는 비상업적 숏폼까지 어떤 것이든 적극적으로 시도하고, 폭넓게 활용할 수 있어야 한다. 경우와 방법에 따라 다르겠지만 이러한 접근 수단들에서 큰 예산을 필요로 하진 않을 것이다. 특히, 예술을 기반으로 하는 단체일수록 더욱 그러하다.

하나만 주의하면 된다. 온라인 플랫폼을 통한 크리에이티브 작업에서 그 범위의 가이드라인을 지켜야 하는 것이 그것이다. 즉, 다중채널 네트워크를 사용하는 크리에이터에 의해 제작되는 콘텐츠가 마치 광고가 아닌 것처럼 표시하여 유통하거나 부당, 허위, 과장되지 않아야 한다는 뜻이다.

이 가이드라인은 대부분 상업적 행위를 목적으로 하는 상황에 해당이 되긴 하지만 영리를 목적으로 하지 않는 예술단체라 할지라도 자신의 콘텐츠를 과장해서 포장한다면 향유자로 하여금 인식적인 가치하락을 가져올 수 있음을 명심하여야 한다.

순수예술을 지향하는 예술인, 혹은 단체의 입장에서, 온라인 플랫폼을 통한 크리에이티브 작업이 지금 당장은 개념적인 것에 불과하다고 생각할 수 있지만 접근 방법에 따라 홍보와 마케팅 효과와 함께 유료 관객의 객석 점유율을 높이는 결과까지 가져올 수 있다. 이뿐만 아니다. 수집된 누적 데이터를 이용한다면 다양화, 확산, 참여 빈도 등 세분된 분석이 가능해지면서 보다 발전된 홍보 전략을 구사할 수 있다. 당장 만족스러운 성과가 눈에 보이지 않는다고 포기하면 안 된다. 그 과정에서 더 좋은 방법들을 찾게 되고, 다양하게 시도해 볼 때 조금씩 성과들이 나타나기 때문이다.

또 하나, 이를 위해서는 예술단체 대표를 비롯한 공간경영자와 예술행정 종사자, 특히 예술인이 가지고 있는 지금까지의 고정된 시각

에서 벗어나야 한다. 단순하게 작품을 생산하는 기존의 방식만 반복하면서 향유자가 많이 오기를 바라고, 객석 점유율이 낮은 결과에는 어쩔 수 없는 환경 때문이라고 스스로 포기하지 않기를 바란다.

현재의 환경에서 벗어나기 위한 노력만이 발전적 가능성을 찾을 수 있으며, 여기에서 자신이나 단체, 그리고 공간의 존재가치를 찾아야 한다. 그 노력에는 나날이 발전하고 있는 상업적 홍보기법이 어떻게 변화되고, 어느 정도의 효과를 가져오는지 관심을 가져야 하는 것이 포함된다.

현재 이슈로 떠오른 홍보기법으로 OOH(Out of Home)개념의 옥외광고를 얘기할 수 있다. OOH는 지금까지 고층 건물의 전광판이나 버스에 붙어있는 광고 정도로 인식되었지만, 지금은 그 개념이 상당히 발전되었을 뿐 아니라 다양한 기법이 개발되면서 활용이 확대되고 있다.

예를 들어, 공공미술 프로젝트의 일환으로 서울 삼성동에 설치되어 세계적인 관심을 불러일으킨 실감형 콘텐츠 'Wave'로 대표되는 3D 아나몰픽Anamorphic을 비롯하여, 예전의 인식에서 벗어나 실제 제품을 경험할 수 있도록 연계하면서 호기심을 자극하고 있는 QR코드가 있다. 또한, 동작감지 센서를 활용하여 실종 아동의 디지털 사진 앞에 서서 눈을 쳐다보면 실종 당시의 아동에서 현시점의 성장한 추정된 모습이 나타나거나, 담배를 피우는 사람이 지나가면 사진의 인물이 기침을 하면서 얼굴을 찡그리는 모습 등, 지금은 공익적 광고를 중심으로 활용되고 있는 인터렉티브 광고도 있다.

무엇보다 위치기반 장치를 통해 특정 위치에 가상의 울타리를 만들어 해당 광고 앞을 지나는 사람이 얼마나 되는지 장소별, 시간대별로 정밀한 분석까지 가능해지고 있다. 이러한 변화를 주시해 보면 순수예술 기반의 단체나 문화공간 종사자들에게도 지금까지와는 다른,

새로운 기법의 홍보와 마케팅 툴이 만들어질 수 있을지 모른다.

지금까지 우리는 예술만 행위해 왔기 때문에 제시한 것들에 재능이 없다고 미루어 판단하고, 시도해 볼 생각조차 하지 않거나 시도해보는 단계에서 포기할지도 모르겠다. 하지만 우리 주변에는 이러한 재능을 가진 청년들이 차고 넘친다. 다른 한편으로는 사회교육 시스템과 디지털 환경에 의해 이러한 창의적 교육을 지원받을 수 있는 기회가 적지 않다. 나의 의지만 있다면 어떤 방향으로든 그 길은 열려 있다. 홍보기법 개발을 위한 패러다임의 변화가 이제는 필요한 시점이다.

공연장 및 예술단체의 인식과 현실

앞서 우리나라 공연예술의 가치와 미래를 기술하면서 문화정책 시스템, 이에 기반한 문화재단과 일선 문예회관에 의해 진행되고 있는 각종 사업의 방향성과 효과에 대하여 알아보았다. 분명한 것은 막대한 국가 재정이 투자되고 있음에도 발전적 의미가 뚜렷하지 않다는 것이며, 그 원인으로 각 사업의 지원 주체와 예술인이 추구하는 것들의 상이한 부분, 즉 권한과 책임이 동시에 작용하고 있지 않다는 것에서 찾았다.

다른 원인으로는 지원 주체와 예술인 모두 전년도 사업 혹은 지원받았던 작품이 종료된 후, 공익적 가치에 대한 분석 없이 매년 같은 방식으로 진행되다 보니 그 필요성이 요구되지 않는다는 것 또한 작용하고 있었다. 이 주장에는 오해의 소지가 있다. 매년 정부에 의해 정책백서가 발간되고 있고, 문화체육관광부의 사업에 대한 분석이 실려있기 때문이다. 하지만 여기에 실린 내용의 신뢰성은 크지 않으며, 그 원

인을 여러 번 강조했기 때문에 완전히 틀린 주장은 아닐 것이다.

문예회관 역시 이와 별반 다르지 않다. 언론에 배포되는 보도자료를 보면 간혹 이런 내용이 보인다. "내년도 사업에 ○천만 원의 정부예산을 확보하였으며, 우수 콘텐츠 제작으로 예술 도시로서 면모를 과시할 수 있을 뿐 아니라, 우리 시의 제정에도 큰 도움이 되었다."라는 것이다. 당연히 정부예산 확보에 대한 공을 내세울 수 있다. 하지만 정작 이 예산으로 만들어진 콘텐츠가 예술인과 시민에게 어떤 영향을 끼쳤는지, 그 효과성에 대한 최소한의 분석조차 하지 않고 있다. 그저 해당 사업이 종료되면 모든 것이 리셋되면서 다시 예전의 상황으로 반복되는 것이다.

공연예술 시장에서 활동하고 있는 대부분 종사자는 자신들로부터 생산되는 예술에 대한 환상을 가지고 있다. 바로 '모두를 위한 예술'이며, 값을 따질 수 없을 만큼 큰 가치가 있다는 것이 그것이다. 어떻게 보면 이러한 환상은 세계적인 현상이라 해도 다르지 않다. 다만 선진국의 그들이 우리와 다른 점은 그 환상을 현실화하기 위해 종사자들이 부단한 노력과 연구를 지속하고 있다는 것이다.

그들은 시장의 세분화를 통해 그 해법을 찾고 있으며, 작품과 예술인에 대한 향유자의 선호도 조사, 공연장 컨디션에 적합한 작품 분석, 시기별 콘텐츠 유형 등을 정기적으로 조사하면서 최적의 상황을 만들기 위해 노력하고 있다. 이뿐만 아니다. 미디어와 소프트웨어의 발달로 인해 생성되는 새로운 기법을 적절하게 받아들이고, 축적되는 데이터와 경험이 체계적으로 분석되고, 업데이트를 통해 새로운 가치를 생산하는 것이다. 이뿐만 아니라 이러한 자료들은 새로운 홍보기법 개발 등 순기능의 역할까지 가능하게 하고 있다.

이런 상황임에도 우리나라 관련 종사자들은 발전적 변화에는 상

당히 인색하다. 많은 사람이 이의 필요성을 얘기하고 있지만 정작 본인의 업무에서 이를 활용하는 경우는 많지 않다. 물론 원인을 찾을 수 있다. 수직관계로 이루어진 조직문화 때문일 수 있고, 대중예술이 순수예술의 발전을 견인할 수 있다는 잘못된 시각과 인기가 많은 대중예술인이 포함된 작품의 유치경쟁 때문일 수도 있다. 무엇보다 공연장 관리자를 비롯한 예술행정 종사자의 순수예술에 대한 고정된 시각, 즉 저변확대가 쉽지 않고 수익 창출이 가능하지 않다는 주관적 판단에 따라 상업예술을 사용하거나 대표적인 출연자를 내세워 스타마케팅을 진행하는 것에서 주된 원인으로 보아야 한다.

순수예술을 지향하는 단체 역시 이러한 시대 흐름과 인식적 변화에서 적지 않은 우려를 하고 있다. 공공 재원을 사용하는 지원사업에 인지도 높은 대중 예술인을 주된 출연자로 내세워 진행하는 경우이거나, 지원사업의 목적에서 벗어난 대중예술 중심의 프로그래밍이 그렇다.

지금은 그 인식이 옅어져 있지만, 정부로부터의 지원사업은 순수예술의 발전을 견인하기 위함이라는 명분을 가지고 있음은 변함없다.

앞서 여러 번 기술한바, 그러한 명분에도 불구하고 민간 자본에 의해 발전되어 온 우리나라 대중예술이 점차 국제적으로 큰 영향을 끼치게 되면서 그 시장이 기하급수적으로 커졌고, 순수예술 분야는 인식적으로 정체되는 현상이 만들어진다. 이에 따라 공연예술 단체의 작품에도 대중 예술인이 포함되는 등 지원사업 본래의 목적이 희석되기 시작했다.

이뿐만 아니다. 지금까지 순수예술을 지향하는 단체가 시대의 흐름에 의해 상업예술 콘텐츠를 기반으로 지원사업에 선정되는 경우 또한 적지 않다. 여기까지는 흐름에 의해 어쩔 수 없는 상황이 작용한 것으로 어느 정도까지는 이해할 수도 있다. 그 근거로, 활동의 변화에 민

감한 민간 예술단체의 경우 예술표현의 대중화, 상업화에 동조할 수밖에 없는 현실적인 문제를 가지고 있기 때문이다. 즉, 정체된 순수예술 시장에서 최소한의 활동성을 확보할 수 있는 유일한 수단이라는 뜻이다. 하지만 정부 혹은 지방자치단체에 의해 운영되고 있는 몇몇 국공립예술단체까지 이에 동조하면서 대중예술 기반의 작품을 생산하는 경우에서 순수예술의 인식적 하락이 우려되는 것이다.

국공립 예술단체는 우리나라 혹은 각 지역의 고유한 문화의 보전과 계승, 그리고 순수예술의 발전을 위한 것에서 존재의 가치가 추구되어야 한다. 너무나 당연한 사실이다. 설사 그 시장이 위축되어 점차 향유자가 줄어들고 있을지라도 이를 지킬 수 있는 유일한 단체임에도 시대의 변화에만 반응하고 있다는 사실에서 우리 모두 위기감을 느껴야 한다.

예술표현의 변화, 대중의 요구와 대중예술의 가치를 전혀 모르는 소리라고 일축할 수 있겠지만 그것들에 대한 요구와 가치증대는 정부에 의해 이루어지는 것이 아니라 민간 자본에 의해 발전되어야 한다는 사실을 굳이 증명할 필요가 없다. 지금의 우리나라 대중예술이 세계로부터 인정받고 있는 것은 정부 정책이나 지원사업에 의해서가 아니기 때문이다. 그렇기에 국공립예술단체는 순수예술과 전통에 기반한 가치 추구가 지극히 당연한 사명일 것이다.

우리나라 혹은 각 지역의 문화와 예술의 발전을 전제한 공익 추구가 가능한 것은 국공립 예술단체뿐임은 불변의 사실이다. 이제는 공연장 운영자와 기획자, 국공립을 비롯한 민간 예술단체 대표가 콘텐츠의 다양성과 대중들의 관심이라는 대의명분을 앞세워 대중예술을 주요 수단으로 인식하지 않기를 바라며, 이것을 운영의 합리화라고 주장하지 않아야 한다. 이와 더불어 우리나라, 좁게는 우리 지역의 예

술을 보전하고 발전시키기 위해서는 전통과 순수예술의 가치가 지켜져야 하며, 그 가치가 자신들로부터 비롯된다는 사명감을 가져야 한다. 그저 유행하는 작품이, 인기 있는 대중 예술인의 사용이 대중들의 요구에 부응한다고 생각한다면 큰 착오이다.

일각에서 이러한 요구가 과장되고 타당하지 않은 주장이라 할 수 있겠지만 갈수록 심화하고 있는 인구감소와 이에 의해 지역이 소멸될 수 있다는 위기감, 그리고 우리 주변에서 벌어지고 있는 크고 작은 사회 문제들을 해결할 수 있는 근본적인 방안으로서 예술의 필요성까지 부인하지 않을 것이다.

대중예술의 유행과 대도시 중심으로 점차 활발해지면서 생활에 밀착되고 있는 디지털 예술이 현실과의 괴리감을 좁히면서 예술에 대한 진정한 가치가 대중들로부터 잊히고 있는 상황에서 가까운 미래에는 순수예술의 근간마저 무너지지 않을까를 걱정하고 염려하여야 한다.

상반되긴 하지만 앞서 공연예술의 표현에서도 혁신적인 장치를 사용한 몰입형 프로젝트에 관심을 가져야 한다고 기술한 바 있다. 하지만 이 뜻은 디지털을 기반으로 예술의 변화를 이끌어야 한다는 것이 아니라, 이를 활용함으로써 순수예술의 가치와 보전에 어느 정도 역할을 할 수 있어야 한다는 뜻이었다.

이미 여러 번 언급하였지만 다시 한번 강조하는 의미에서 얘기한다면, 국공립을 비롯한 민간의 공연예술단체와 문화공간에 소속된 경영자와 기획자가 인기성 작품, 눈앞에 보이는 성과에만 집착하지 않기를 바란다. 물론 조직이 그런 공연의 유치나 제작을 요구할 경우, 이를 무시하기엔 여러 가지 무리가 있음을 모르는 바 아니지만 그중 한두 번은 자신만의 업무 능력으로 공익을 추구할 수 있도록 타협할 수 있어야 한다. 분명한 것은 정부로부터 지원되고 있는 막대한 예산이

영원하지 않을 것이며, 이를 예측할 수 있어야 한다.

얼마 전, 정부 국무회의에서 대통령이 직접 민간 단체의 보조금에 대한 도덕적 해이를 지적한 적이 있었다. 국민의 혈세가 이들의 먹잇감이 되면서 만연하고 있는 부정과 부패의 이권 카르텔은 반드시 부수어야 한다고 한 것이다. 과격한 표현이긴 하지만 그만큼 재정을 다루는 인식과 자세가 엄격해야 하며, 국민의 혈세를 함부로 허비하지 않아야 함을 강조한 것으로 풀이할 수 있다.

이제는 민간 보조금의 지급과 사용은 더욱 엄격해질 것이며, 조금이라도 형식이나 가치에 어긋난다면 해당 예산은 대폭 축소되거나 없어질 수 있음을 예상할 수 있다. 물론 예술단체의 지원과 관련된 것은 분명히 아니었다. 그럼에도 굳이 이 상황을 거론한 것은, 지금까지 우리 예술계가 당연하게 주어지는 것으로 생각해 왔던 정부의 예술 활성화 관련 사업이 영원하지 않음을 예측할 수 있어야 하며, 이를 방지하기 위한 노력이 필요함을 강조하기 위해서이다. 지금부터라도 그때를 대비해야 하며, 전통에 기반한 순수예술이 공공 재원을 기반으로 효과적으로 발전될 수 있도록 다 같이 노력하여야 한다.

예술인과 예술행정 종사자의 말과 행동은 결국 예술이라는 존재의 실체와 가치를 규정할 수 있음을 알아야 한다.

제 / 13 / 장

공연예술의 홍보와 마케팅 기법

예술단체의 홍보기법 분석

오늘날 모든 산업에서 홍보를 빼놓고 얘기할 수 없을 만큼 중요하게 인식되고 있으며 그 기법도 상당히 발전되어 있다. 기업은 자체적으로 생산되는 제품의 질을 높여야 그 가치를 인정받을 수 있으며, 이를 통해야만 기업의 발전을 이룰 수 있기 때문에 막대한 개발비를 투자하는 등 상당한 노력을 기울이는 것이다. 이는 아무리 좋은 제품이 개발되었다 하더라도 효과적인 홍보를 통해 그 우수성과 필요성을 소비자들에게 알리지 못한다면 그 가치를 만들어 내기엔 불가능함을 인정하기 때문이다.

이러한 이유로 각 기업은 소비자의 트렌드 파악을 위해 주 소비 연령층이 가장 선호하는 장소를 찾아 유행하는 패션, 음식 그리고 행동 등을 오랫동안 분석하고 있으며, 이를 카테고리별로 정리하여 효과적인 홍보를 진행할 수 있게 한다. 이 과정에서 또 다른 신제품 개발까지 가능할 정도의 정보가 만들어지기도 함은 물론이다.

이러한 상황은 기업에 국한되어 있는 것은 아니다. 우리나라 정부도 정책을 알리는 수단으로 홍보를 폭넓게 활용하고 있을 뿐 아니라, 이를 통해 생활 속에서 각종 편의 증대가 강화되고 있음을 국민에게 직접적으로 알리기 위한 중요한 수단으로 사용하고 있다. 이렇듯 기업은 제품을 홍보하는 것을 넘어 기업 전체의 가치를 높이기 위해 전방위로 노력하고 있으며, 정부 역시 국가의 대외적인 파워를 높이기 위해서는 홍보를 통해 국민의 정책에 대한 이해가 우선이어야 함을 인지하고 있다. 그렇다면 공연예술 분야 종사자들은 홍보의 의미에 대하여 어느 정도까지 인식하고 있을까?

대부분의 공연예술 단체 역시 홍보의 중요성을 분명하게 인식하고 있으며, 다각적인 노력을 기울이고 있음은 틀림없다. 하지만 효과적인 홍보를 위해서는 어떻게 접근하여야 하는지 등의 보다 본질적인 것에는 관심을 가지지 못하고 있다. 실제 이 본질이라는 것이 예술 활동의 전문적인 지식에 의해서, 혹은 오랫동안 쌓아온 경험에서 구체적으로 알고 있다고 생각할 수 있다. 하지만 오히려 그러한 지식이나 경험이 홍보의 기술이나 방법 등 그 본질을 파악하는 데 왜곡된 시각을 가질 수 있음을 우리는 간과하고 있다. 그렇다면 우리나라 공연예술단체들이 수행하는 홍보가 어떤 방향으로 진행되고 있는지를 먼저 분석해 볼 필요가 있다.

우선, 여기서 거론되는 것들은 순수예술 분야에 국한하여 기술되고 있음을 전제한다. 그 이유로, 뮤지컬로 대표되는 상업예술의 경우 전체 제작비에서 홍보비가 차지하는 비중이 적지 않으며, 이 예산을 기준으로 홍보전문가에 의해 체계적인 계획이 수립되고, 순차적으로 진행되고 있기 때문이다. 이뿐만 아니라 급변하는 홍보기법을 지속적으로 분석하고, 이 결과에 따라 적합한 방향성을 추구하면서 효과를

높이는 등 그 본질까지 파악하고 있다.

이에 비해 순수예술을 기반으로 하는 단체의 경우 홍보의 본질 파악은 고사하고 매번 수행하고 있는 기본적인 홍보마저 전력을 기울이지 못하고 있는 것이 현실이다. 물론 이에 대한 예산편성 자체가 허용되지 않기 때문이기도 하지만 문제는 공연에 앞서 언론사 대상의 보도자료 배포, 몇 개의 도로 현수막, SNS를 통한 기본정보 제공만으로 모든 홍보 행위가 완료된 것으로 생각하는 것에서 비롯되고 있다.

신문은 구독자가 대폭 감소하고 있는 현실과, 인지도 높은 단체 혹은 아티스트가 아니라면 문화면의 한 부분을 통해 제목과 공연일 등 단순 알림 정도만 실리고 있어 그 정보의 전달은 지극히 제한적일 수밖에 없으며, 그리고 수많은 공연이 경쟁적으로 개최되면서 도로에 걸리게 되는 현수막은 그만큼의 집중력과 가치를 만들지 못하고 있다.

SNS 또한 무분별한 정보의 홍수 속에 휴대폰 등의 디지털 기기가 주변인과의 소통을 위해서만 사용되면서 자신과 관계없는 사람들은 아예 차단되는 경우가 대부분이라고 본다면 결국 불특정 다수를 대상으로 하기에는 크게 효과적이지 않다.

이런 상황임에도 신문의 문화면에 실리는 짧은 정보, 특정 도로변의 현수막 몇 개, 단원 중심의 SNS에만 의존하고 있다. 물론 이들 단체가 가지고 있는 현실과 그렇게 할 수밖에 없는 여러 가지 원인을 모르는 바 아니며, 이미 여러 차례 언급한 바 있다. 하지만 수많은 예술단체가 지극히 초보적인 방법으로만 홍보를 진행한다면 향유자들이 느끼는 정보의 변별력이 약해질 수밖에 없을 것임은 분명하다.

대도시의 경우 한 개 이상, 많게는 10여 개의 공연장이 가동되고 있으며, 거의 매일 비슷한 작품이 무대에 올라가고 있는 현실에서 더욱 그럴 것이다.

그렇다면 각 공연예술단체가 직면해 있는 홍보 예산의 절대적인 부족 등 현실적인 문제를 극복할 수 있는 효과적인 홍보 방법은 없을까? 여기에서 그 방법을 명확하게 제시할 수는 없지만 서로의 생각을 모을 수 있다면 그 방법이 없진 않을 것이다.

우리가 홍보의 본질을 발견하기 어려운 이유는 속성에 주목하기에 앞서 이미 만들어진 형식에 익숙해져 있기 때문이다. 따라서 조금의 노력으로도 분명한 성과를 만들어낼 수 있다.

첫 번째, 공연예술단체들이 작품을 제작하기 전 작성하는 기획서에 형식적으로 표시되고 있는 홍보와 마케팅 계획에서 벗어나서 보다 현실적인 접근이 가능하도록 이를 체계화할 필요가 있을 것이다. 좀 더 직관적으로 표현한다면, 연주회, 연극, 무용, 국악 등 순수 공연예술단체가 콘텐츠를 제작하기 전 작성하는 기획서에 홍보와 마케팅 방안이 빠짐없이 작성되고 있지만 이는 서류에 포함되는 형식의 일부인 것처럼 여겨지고 있다는 뜻이다.

우리나라 대부분 문예회관의 경우를 예로 든다면, 한 명 정도의 임기제 기획자를 보유하고 있으며, 기획이라는 기본업무에 더해 홍보와 마케팅까지 부가적인 임무가 당연하게 주어져 있어 어쩔 수 없이 기획서에서는 보도자료 배포를 비롯하여 홈페이지 게시판과 SNS를 통한 홍보 등 지극히 기본적인 것들로 채워질 수밖에 없는 환경적 상황에서 더욱 그러하다.

기획자의 능력이 아무리 좋아도 모든 업무를 혼자 도맡아 할 수 없다. 또, 그렇다 하더라도 적정한 홍보 예산이 주어진다면 그나마 효과적인 전략을 수립할 수 있겠지만 그렇지 않기 때문에 형식적일 수밖에 없는 것이다.

민간 예술단체의 경우는 이보다 더 열악하다. 대부분의 예술단체

활동이 정부의 지원금에 의존할 수밖에 없음은 주지의 사실이며, 많지 않은 지원금을 받기 위해 상당한 노력을 하고 있다. 그나마도 요구한 제작비의 20~30%, 많아도 50% 정도의 지원에 그치고 있는 현실에서 홍보는 당연히 생각조차 할 수 없게 되는 것이다. 이러한 상황에서 홍보와 마케팅의 중요성을 아무리 강조하여도 효과를 만들 수 없음은 분명하다. 이는 기획자의 능력이 부족하거나 노력이 없었기 때문이 아니라 시스템의 환경적인 요인과 홍보의 중요성이 간과되고 있는 조직문화에서 비롯되고 있다.

이제는 이러한 인식에서 벗어나야 하며, 문예회관이든 민간 공연예술단체든 작품 제작을 위한 지침서로서의 기획서를 작성할 때, 조직 구성원 모두에 의한 체계적이고 실현이 가능한 홍보 방향이 제시되어야 하며, 이를 기반으로 마케팅이 진행될 수 있어야 한다. 따라서 문예회관의 경우 조직도에 명시되어 있는 각자의 업무만 진행하는 것이 아니라 공간 전체를 운영하는 일원으로서의 책임감과 함께 그 존재적 가치를 위하는 마음이 우선되어야 하며, 민간 예술단체 역시 단체운영 대부분을 대표자 혹은 감독이 혼자 감당하는 것이 아니라 구성원 모두가 단체의 활동성과 가치를 높이기 위한 공통의 인식과 행동이 따라야 함은 당연할 것이다.

두 번째, 일반적인 동의어로 인식될 수 있는 홍보와 광고의 뜻에 대한 명확한 구분이 필요하다. 물론 현재의 시스템과 조직문화에서 앞서가는 표현일 수 있겠지만 이에 대한 명확한 구분으로 홍보의 필요성이 더욱 강조될 수 있을 것이며, 행정 책임자의 이해를 구하기에도 적절할 것이다.

기업에서는 홍보와 광고에 대하여 다음과 같이 인식한다. 일반적으로 제품을 사용하도록 환경을 만들어 가는 것은 홍보이며, 생산된

제품을 소비자에게 직접 알리는 것을 광고로 구분하고 있다.

예를 들어 올림픽이 개최될 때 스마트폰 제조회사가 이를 후원하고, 각국의 VIP들에게 스마트폰을 무상으로 사용할 수 있도록 제공하면서 기기의 우수성을 체험하게 하는 것과, 자동차 회사가 그들의 이동을 위해 최고급 승용차를 제공함으로써 대중들에게 해당 차량의 안정성과 고급스러운 이미지를 심어주는 경우가 광고이며, 올림픽과 같은 이벤트와 관계없이 대중들에게 기업의 우호적 이미지를 통해 생산되는 제품까지 인식시켜 직접적인 소비로 이어지게 하는 것을 홍보라고 보는 것이다.

오늘날 대기업을 중심으로 기업 이익의 사회 환원 차원에서 시행하고 있는 문화 혹은 예술과 관련된 교육프로그램이 바로 그러한 홍보의 일환으로 볼 수 있는 것이다.

공연예술단체 역시 이를 적용한다면 보다 효과적인 광고와 홍보가 가능하다. 즉, 공연예술 단체로부터 생산되는 작품의 경우, 내용과 의미 그리고 공연 시기에 근거하여 입장권의 구매 가능성이 높은 마케팅 타깃Marketing target을 설정하고 이에 집중하는 것을 광고로 인식하고, 이의 효과를 높이기 위해 단체의 활동성에 기반하여 병원, 초·중등학교 혹은 근로자들을 대상으로 하는 연주 활동 등을 통해 우호적 이미지를 대중들에게 심어줄 수 있는 것이 홍보라는 명확한 구분을 통해 이의 활동을 강화한다면 적지 않은 성과를 예상할 수 있는 것이다.

이러한 활동과 관련하여 공연예술 단체가 유리한 것은 예술이라는 매개체일 것이며, 다른 어떠한 수단이나 행위보다 감성적인 측면을 부각하는 데 강한 면을 가지고 있다. 특히, 주변 환경이나 시청각적인 상황을 어떻게 만들어 가느냐에 따라 향유자들에게 무한한 상상력을 가지게 할 뿐 아니라 이를 통해 개인이나 단체의 우호적 이미지를

각인시키는 효과까지 기대할 수 있는 것이다. 물론 이에 수반되는 예산이 필요하다고 생각할 수 있지만 예술단체 구성원 각자의 의무에 의한 배려가 있다면 예산의 유무는 중요하지 않게 된다. 즉, 공연예술단체의 존재적 가치를 높이기 위해서는 구성원의 노력이 우선되어야 함을 명심하면 된다. 이러한 인식이 우선된다면 예술 활동이 가능한 동력이 만들어지는 것은 분명한 사실일 것이다.

이와 더불어 더 이상 효과적이지 않은 현수막이나 SNS의 한계를 벗어날 수 있는, 체계적인 전달이 가능한 방법을 찾기 위한 고민을 해야 한다. 이는 앞에서 설명한 TMS(Trans media storytelling), 그리고 비상업적 숏폼 등의 활용이 해결해 줄 수 있을 것이다.

예술작품의 마케팅 수준과 마케터의 인식

사실 순수예술을 지향하는 공연예술단체의 입장에서 마케터의 개념 설명은 무의미하며, 마케팅과 이를 수행하는 마케터의 상관관계 분석은 그리 효과적이지 않다. 그 이유로, 상업적인 콘텐츠 생산을 지향하는 공연예술단체의 경우처럼 체계적인 마케팅이 가능하도록 조직이 구성되어 있지 않으며, 따라서 마케터의 역할과 그 필요성 또한 아직은 요구되지 않기 때문이다. 또 다른 이유로, 대부분 공연예술 단체는 대표자 1인, 혹은 행정을 전담하고 있는 1~2명 정도의 구성원에 의해 지원사업 참여를 위한 서류 작성부터 콘텐츠 마케팅까지 진행되고 있는 것이 현실이며, 지금까지 이러한 과정이 자연스럽게 인식되고 있기 때문이기도 하다.

이러한 상황이다 보니 창작자로서의 지휘자나 감독 등 대표자는

생산된 콘텐츠를 각 문예회관의 기획자들에게 직접 찾아가거나 DM을 통해 유통을 부탁할 수밖에 없는 상황이 만들어지는 것이다. 단순한 이 과정에서 작품의 전문성을 인정받거나 유통될 수 있는 경우는 많지 않다.

문예회관의 입장에서도 수많은 콘텐츠가 경쟁적으로 쏟아지는 현실에서 대중들의 선호도에 의해 마케팅에도 효과적인 공연을 선호할 수밖에 없을 것이며, 찾아오는 그들에게는 형식적인 대응만 하게 되는 것이다.

극단적인 표현일 수 있지만 문예회관의 주된 운영과 가치는 예술단체로부터 생산되는 콘텐츠에서 만들어지는 것임에도 공연을 유치하는 과정에서 예술의 가치나 지향성을 기준으로 하는 것이 아니라 상업적인 효과에만 대부분 치중하면서 지역 발전을 위한 예술단체와의 상생이라는 진정한 의미가 상실되는 것이다. 이는 뮤지컬을 비롯한 상업예술의 유행과 이들 장르에 대한 대중들의 선호도가 높아지고 있는 상황에서 더욱 도드라져 보인다. 그렇다면 대중들의 선호도가 높아지고 있는 상업예술 분야에서 제작사들이 인식하고 있는 마케터와 그들이 진행하는 마케팅의 방향성을 살펴볼 필요가 있다.

우리는 이미 마케팅의 의미를 잘 알고 있으며, 일상에서도 익숙하게 사용하고 있다. 하지만 이에 수반되는 마케터의 경우 마케팅이라는 단어의 포괄적인 의미 때문일 수 있지만 어떤 역할을 하는지에는 정확하게 알지 못하는 경우가 많다.

마케터에 대한 직관적인 설명으로 TV 쇼핑 채널에서 활동하는 쇼호스트를 들 수 있다. 이들은 상품의 특성을 이해하고 그 장점을 전달하기 위해 해당 상품을 충분히 사용해 보면서 시청자들이 공감할 수 있는 포인트를 찾는 과정을 필수적으로 거치고 있으며, 경험이 많은

쇼호스트는 사람의 마음을 이해하는 공감 능력에 의해 개발부터 상품화되는 과정까지 직접 참여하는 사례도 늘어나고 있다. 이는 상품의 필요성을 소비자 스스로 결정할 수 있도록 특성과 정보를 정확히 전달해 줌으로써 마케팅 효과를 극대화할 수 있기 때문임은 당연한 사실일 것이다.

상업예술 분야 역시 쇼호스트 정도까지는 아니지만 마케터에 의한 효과를 창출하기 위한 전문가의 활용 사례가 점차 늘어나고 있다. 아직은 포괄적으로 홍보와 마케팅을 통합된 의미로 인식하고는 있지만 이를 분리하여 체계적이고 효과적인 홍보와 마케팅을 각각 진행하는 경우 또한 없지 않은 것이다. 이렇듯 마케팅에 따른 마케터의 필요성과 전문성을 인정하고 있으며, 능력 있는 전문인을 채용하거나 단기계약을 통해 콘텐츠별 유형의 가치를 만들어 내기 위해 노력하고 있다.

특히 4차 산업혁명 시대에서 각종 정보가 중요하게 활용되면서 이들의 역할은 온라인으로 대표되는 모바일 마케팅에서 그 존재감을 높이고 있으며, 당연히 이들의 역할에 의해 효과가 만들어지고 있음에 주목하여야 한다.

오늘날에는 전문적인 영역으로서 마케터의 업무 성격에 따라 세분되어 인식되고 있으며, 다음과 같이 구분할 수 있다.

먼저, 목표한 성과 달성을 기본 목적으로 하는 '데이터 마케터'를 들 수 있다. 대부분의 광고대행사에서 선호하고 있으며, 목표를 설정하고, 이를 달성하기 위한 전략 수립과 분석, 데이터를 중심으로 고객에게 해당 상품의 구매를 유도하거나, 기업 활동과 관련 있는 정보의 정기 구독을 유도하는 사람으로 정의할 수 있다.

이 과정에서 개인별 특성이 반영되고 있는 디지털 환경 즉, 주요

소통 수단으로 활용되고 있는 카카오톡, 페이스북, 인스타그램을 비롯하여 네이버, 구글과 같은 포털사이트 등 온라인 영역과 고객의 직접적인 액션에서 비롯되는 오프라인 영역을 통해 1차 데이터 수집과 분석이 이루어지고 있다. 이렇게 수집된 정보를 빅데이터화하여 성별, 나이, 지역 등 인구통계학적 분석과 관심사 등을 분류하여 정밀하게 타겟을 설정하면서 최적화된 광고를 노출시키는 것이 바로 데이터 마케터의 역할이라 할 수 있다.

오늘날 우리가 특정 상품을 검색한 이후에 이와 유사한 상품의 광고가 개인 SNS 혹은 이메일을 통해 전달되는 것이 바로 이러한 것에서 비롯되는 것이며, 빅데이터 기반의 알고리즘이 광범위하게 활용될 수 있도록 하는 것이 바로 데이터 마케터의 역할인 것이다.

두 번째는, 고객으로 하여금 브랜드 혹은 상품에 친숙함과 신뢰감 제공을 목표로 하는 '브랜드 마케터'이다.

아직은 대부분의 광고에서 효과적인 기법으로 인식하고 있는 것이 해당 제품의 우수성을 직관적으로 표현하는 것이지만, 점차 가족, 연인, 계절, 명절 등 특화된 주제의 스토리텔링 광고가 많아지고 있다. 따라서 브랜드 마케터는 매번의 다른 상황에 대한 소비자의 인식과 감성 등을 여러 각도에서 분석하고 이를 제품과 연결하기 위해 노력하고 있다.

예를 들어, 새롭게 개발된 자동차를 광고할 경우, 브랜드 마케터는 먼저 이 자동차를 구매하는 연령대가 추구하는 니즈를 분석한다. 일테면, 빅데이터 분석에서 "3~40대 가장이 주된 구매 예정자이며, 이들은 10대 이하의 자녀를 두고 있고, 자동차 구매 시 우선 고려하는 사항으로 가족 구성원과 이동할 때의 안전과 편의성이다."라는 세부적인 결과가 도출된다면 스토리텔링을 위한 기본 방향은 다음과 같이

설정될 수 있을 것이다.

　"어린 자녀와 함께 여행을 다니기 위해서는 내부가 넓고 쾌적하여
야 한다. 그리고 연로한 부모님을 안전하게 모실 수 있어야 하며 편안
하여야 한다."

　만약 위와 같은 스토리텔링이 완성된다면 가족 구성원들을 등장
시켜 아이들과 어르신 중심의 기능과 함께 감성을 자극하는 내용의
광고 결과물이 만들어질 수 있을 것임은 분명하다. 이러한 광고에서
는 판매가 주목적인 자동차를 강조하는 것이 아니라 기업명만 마지막
에 표시함으로써 구매 예정자들에게 그 감성이 오랫동안 유지될 수
있도록 하면서 기업 브랜드를 자연스럽게 인지하게 한다. 결국 기업
에 대한 신뢰와 함께 친근감을 극대화하는 것이 브랜드 마케터의 주
된 역할일 것이다.

　마지막으로는 '콘텐츠 마케터' 이다.

　이 장에서 가장 강조하고자 하는 것으로, 콘텐츠 마케터는 단어의
뜻 그대로 콘텐츠 중심의 업무를 수행하고 있으며, 해당 콘텐츠의 질
적인 것을 다양한 수단을 통해 알리는 것을 주된 목적으로 한다. 이들
은 제품의 기능과 필요성이 명확하게 드러날 수 있도록 매체별 특화
된 광고를 구성하고, 소비자들의 시선을 모으기 위해 다양한 시도를
하고 있다. 따라서 일러스트, 포토샵으로 대표되는 다양한 디자인 툴
의 사용을 기본 조건으로 제시하고 있다.

　데이터 마케터, 브랜드 마케터가 기업 혹은 광고회사를 중심으로
활동하고 있다면, 콘텐츠 마케터는 이들 분야보다는 쉽게 접근할 수
있을 뿐 아니라 데이터, 브랜드 마케터로 활동하기 위해 거쳐야 하는

과정으로 인식되고 있어 가장 많이 사람들이 활동하고 있다. 더불어 미래의 가치에도 의미가 있기 때문에 취업준비생들이 마케터로서의 활동을 목표로 도전하고 있는 분야이기도 하다. 이러한 상황에서 경험을 쌓기 위해 협업을 원하는 경우도 적지 않기 때문에 이 콘텐츠 마케터 지망생을 예술단체에서 주목할 필요가 있다. 만약 이들과의 협업이 가능해진다면 예술이라는 무형의 콘텐츠 혹은 예술단체의 존재성을 대중들에게 효과적으로 알릴 수 있음은 분명하다.

여기까지 마케터에 대하여 장황하게 풀어보았다. 하지만 굳이 분야별로 나눌 필요까지는 없었을지 모른다. 다만 이를 세분화해서 설명한 것은 홍보에서 마케팅까지 전통적인 방식에서 탈피하고 있는 것이 현실이며, 그 수단으로 디지털 기반의 활용이 일반화되어 있는 환경, 그리고 그 과정에서 단계별 형식을 효과적으로 변형시키는 등 그 속성들이 전문적으로 개념화되고 있기 때문이다. 따라서 우리나라 공연예술단체도 이러한 변화에 능동적인 대처가 필요함을 강조하기 위해서이며, 그 접근을 위해서는 기본적인 개념을 알고 있는 것이 마케터를 이해하는 데 도움이 될 것이다.

예술단체가 언제까지 예산 부족이라는 해결되지 않는 현실적인 문제로 포기만 반복할 것인가? 주변 상황과 흐름에 주목하면 그 길은 분명히 보인다.

작품 브랜딩에 따른 홍보와 마케팅의 경쟁력

공연예술단체로부터 매번 생산되는 콘텐츠의 홍보 필요성은 단체의 가치향상과 활동성 강화를 위해서임을 이미 여러 번 강조한 바 있다.

지금까지 대부분의 공연예술단체는 새로운 작품을 제작할 때 단체의 성격이나 방향성에 앞서 지원금이 주어지는 사업에 의존하여 방향이 정해지고 있음은 새삼스러운 것이 아니다. 그러다 보니 순수예술을 지향하고 있음에도 유행에 따르는 경우가 점차 많아지고 있고, 지원 주체 역시 본래의 지원 목적에서 벗어나고 있음에도 향유자들이 원한다는 이유로, 혹은 시대의 흐름에 의해 그 목적에도 부합하는 것으로 왜곡되게 판단하고 있음을 자각하지 못하고 있다. 결국 예술단체의 정체성이 흔들리는 상황은 예술단체 스스로 초래하고 있긴 하지만, 일정 부분은 지원 주체에 의해 비롯되고 있다고 해도 과한 주장은 아닐 것이다.

오케스트라의 경우를 예로 든다면, 주된 인식과 활동은 클래식을 기준하고 있으며, 힘든 과정에서도 이를 위한 부단한 연습과 활동으로 순수예술의 발전을 위해 상당한 노력을 기울이고 있음을 얘기하고 있다. 물론 그들의 그런 노력을 부인하는 것이 아니다. 하지만 재정자립이 불가능한 대부분의 예술단체가 정부나 지방자치단체로부터 비롯되는 각종 지원사업에 집중할 수밖에 없는 상황에서 사업의 방향성에 의해, 혹은 시민의 선호도를 외면하지 못하고 대중적인 음악으로 조금씩 비중이 옮겨가는 추세를 모르지 않기 때문이다. 따라서 결국에는 오케스트라가 지향해 오던 정체성이 자신들도 모르게 조금씩 변화되면서 그 존재감마저 잃어갈 수 있음에 대한 염려다.

이러한 염려는 이미 앞에서 강조한바, 자생력을 확보하지 못하고 있는 민간 예술단체의 어쩔 수 없는 상황으로 이해가 가능하다. 하지만 문제는 공립 예술단체마저 이러한 흐름에 편승하고 있다는 것에서 순수예술의 존재 이유와 가치가 훼손되면서 위기감까지 초래되고 있다는 사실이다.

공립 예술단체의 활동은 시대의 흐름, 대중들이 요구하는 것이라는 논리에 의해 본래의 가치를 변형시키는 것이 아니라 해당 장르의 고유한 가치를 보전하면서 발전시켜야 하는 의무가 있음에도 말이다.

지금부터라도 공립 예술단체로부터 비롯되는 활동 형식의 변화가 가까운 미래에는 어떤 영향을 가져올지를 분석하고 대비할 수 있어야 한다. 더 이상 감각이 무뎌지면 안 된다. 우리가 본질의 훼손에 대해 염려하는 것은 지금의 현상에 대한 근본적인 원인을 알고 있기 때문일 것이며, 고민조차 하지 못하고 시간만 흐른다면 결국 왜곡된 채로 본질이 변형될 수 있음을 여러 사례를 통해 이미 경험하고 있다는 사실에 주목하여야 한다.

만약 공연예술단체가 처음부터 단체의 정체성과 작품에 대한 브랜딩 강화를 위해 노력하면서 유무형의 가치를 확보해 왔다면 우리나라 공연예술은 지금보다 분명 좋은 환경을 가질 수 있었을 것이며, K-팝으로 대표되는 대중예술만큼은 아니더라도 예술시장에서 본래의 가치를 인정받고 있을지 모른다. 그렇다면 예술에서의 브랜딩이란 무엇일까?

예술인은 흔히 '예술은 설명하지 않고 보여주는 것'이라고 표현하곤 한다. 이를 가장 쉽게 접할 수 있는 곳이 바로 미술관에 전시되어 있는 작품들이다.

대부분 작가는 전시회에 출품된 작품에 별도의 설명 없이 감상자가 자유롭게 상상하면서 감상할 수 있게 하고 있다. 그래서 작품명을 '무제無題'라고 붙이고 있다.

작가들은 각기 다른 감정을 가진 감상자들이 그 감정대로 작품을 보아야 예술에 대한 이해를 높일 수 있고, 그 가치가 만들어질 수 있다고 생각하는 것이다. 뜬금없는 얘기라고 생각할 수 있겠지만 브랜딩

의 출발이 바로 보여지는 예술에서부터 시작되어야 함을 강조하기 위해서이다. 결국 자신이 가지고 있는 생각이나 컨셉을 적용하면서 예술의 변형을 가져오는 것이 아니라 예술의 가치가 훼손되지 않는 범위에서 세련된 표현을 위한 자기 생각이나 방법이 적용되어야 한다. 이것이 바로 브랜딩이다.

다르게 표현하면, 각 예술에 맞는 표현 방식, 즉 시청각적 효과를 높이기 위한 디자인이나 음악 등으로의 브랜딩 도구가 바로 자기의 생각과 컨셉인 것이다. 만약 이러한 도구들이 잘못 사용될 때, 예를 들어 오케스트라의 정기연주회 홍보용 영상물을 기준으로 협연자가 강조될 필요가 있을 때, 시각적으로는 협연자가 중심인데 음악은 협연곡이 아닌 교향곡의 일부를 사용한다면 통일성을 주지 못하고 결국 브랜딩에 실패할 수밖에 없는 것이다.

앞서 기술된 예술작품 마케팅 기법과 연계한다면 결국 작품의 효율적인 브랜딩이 원활한 홍보를 가능케 할 것이며, 궁극적인 목표인 마케팅의 효과로까지 이어질 수 있는 것이다.

또 다른 설명으로, 브랜딩은 소비자에게 정당한 가치를 제공하기 위한 것으로, 소비자의 특정한 유형의 욕구를 해결해 주는 솔루션이 되어야 한다. 그렇다면 무형의 공연예술이 소비자로서의 향유자들에게 그 가치와 함께 욕구를 채워줄 수 있을까? 분명한 것은 향유자가 볼 때, 편의성, 작품의 가치 등에서 다른 단체와의 비교우위에 있어야 선호한다는 것이다.

가장 기본적인 조건이고 모두가 알고 있는 사실이지만 대부분의 공연예술단체는 그들의 노력에 비해 향유자들이 찾지 않는 현상에 대하여 이해하지 못하고 있다. 그 원인으로, 같은 장르에서 활동하고 있는 다른 단체들의 작품과 향유자들의 반응을 분석하지 않고, 자신들

이 생산하는 작품에만 애정을 보이고 있기 때문이다.

브랜딩과 홍보 등 결과 분석은 공연예술단체 운영의 가장 기본적인 조건이지만 지금까지는 이에 대하여 크게 고민하지 않았거나 간과해 왔었다. 만약 이것이 아니라면, 우리는 콘텐츠를 생산만 하면 되는 것이며, 그 이후는 향유자들의 몫이라는 안일한 생각만 해왔던 것은 아닐까?

분명한 것은 공연 당일 비어있는 객석을 보면서 그저 자신들의 노력에 비해 향유자들의 무관심 때문으로 판단하면서도 정작 그 원인이 어디서부터 비롯되었는지, 자신들에게 무엇이 부족했는지 복기해 보지 않았다. 결국 예술단체의 정체성 강화, 작품의 브랜드화에 소홀했거나 실패했기 때문으로 결론지을 수밖에 없는 것이다. 이러한 상황은 국내 대부분의 공연예술단체가 가지고 있으며, 공통적인 사항이었기 때문에 어떻게 보면 대처할 필요성을 느끼지 못했는지 모른다.

실제 1990년대 중반 이후부터 휴대용 음향 기기의 발전과 수많은 문예회관이 건립되면서 향유자들의 감상 능력이 상당히 높아졌을 뿐 아니라 공연예술단체들에 대한 이들의 요구들이 변화되고 있었음에도 관객 확대에 실패한 것은 이러한 원인에서 비롯되었다고 해도 과언이 아니다.

홍보와 마케팅 기법이 발전하면서 기업을 중심으로 이미지와 제품의 브랜딩 중요성이 부각되었던 시기가 바로 이즈음이기도 하다. 이는 광고나 홍보 수단을 통해 수많은 정보가 쏟아지는 상황에서 특정 제품을 소비자들에게 기억시키기 어렵다는 판단에 의한 변화였음은 당연하였다.

이 변화에서 주목받은 것이 바로 기업의 문화적 이미지를 전면에 내세우면서 소비자들로부터 제품의 우수성을 간접적으로 상상하게

하는 방식의 브랜딩이었다. 즉, 생산되는 제품의 직관적인 광고가 아니라 기업에 대한 소비자들의 우호적 감정을 통해 자연스럽게 제품의 신뢰성을 확보할 수 있는 홍보기법이 주요하게 사용되기 시작하였으며, 지금도 유효하게 선택되고 있다. 물론 이러한 변화에 공연예술단체들도 적극적으로 대응했어야 한다는 뜻은 아니다.

당시에는 예술단체 혹은 콘텐츠에 대한 각각의 브랜딩에는 막대한 예산이 수반되어야 했으며, 외부로부터의 지원이 절대적인 예술단체의 입장에서 적절한 대처가 불가능했기 때문이다. 하지만 이제는 디지털 기기가 발전되면서 브랜딩을 위한 툴 역시 다양해져 아이디어와 노력이 예산의 유무에 우선되고 있는 것에 주목하여야 한다.

아이디어만 있다면 유튜브, SNS 등 효과적인 플랫폼과 그 아이디어를 쉽게 구현시켜 줄 툴tool이 이를 뒷받침해 주고 있다는 뜻이다. 따라서 예술단체의 목표와 전략, 그리고 정체성 강화를 위한 중장기 계획과 함께 생산되는 콘텐츠의 브랜드화를 위해서 어떤 과정과 노력이 필요한지를 고민하고 실행에 옮길 수 있어야 한다.

다음의 사례를 주목할 필요가 있다. 해당 예술인들이 어떤 노력을 해왔는지, 브랜딩을 통해 어떠한 가치를 만들어 왔는지 잘 보여주고 있기 때문이다.

우리나라의 전통 극예술 중 창극이 있다. 이 창극이 2000년대 초부터 비슷한 장르인 뮤지컬에 의해 그 명맥이 사라지고 있었다. 이뿐만 아니라 국내에서 제작되는 창작 뮤지컬에서 우리의 전통 설화들이 차용되면서 창극의 가치가 점점 떨어지고 있었다.

창극에 대한 우리의 기억이 조금씩 희미해지고 있을 때, 국립창극단에 의해 셰익스피어의 「베니스의 상인」이 우리 고유의 소리로 재해석되어 만들어졌다. 그전까지 우리나라 설화 등에 의존해 왔던 창극

의 소재가 단순히 크로스오버의 개념을 떠나 지금까지와는 전혀 다른 의미로 접근한 것이다.

결론적으로 이 작품의 예매율이 80%까지 넘어서는 등 인기 있는 공연예술 장르로 자리 잡아가고 있음이 여러 매체를 통해 알려졌다. 이뿐만 아니다. 지금까지 가사로만 전해왔던 「변강쇠전」에서 옹녀를 주인공으로 재해석한 창극은 프랑스에서 큰 호평을 받았고, 그리스의 비극인 「트로이의 여인들」은 세계 최고의 에든버러 페스티벌에 초청되어 우리나라 전통 창극에 관심을 불러일으키기도 했다.

지금까지 설화 등 우리의 전통에 국한된 창극의 소재가 이제는 웹툰을 비롯하여 장르와 시대, 그리고 국가를 초월하면서 세계에서도 통할 수 있다는 가능성을 증명하고 있다. 이러한 성과에는 이미 10여 년 전부터 창극을 지키기 위해 전통 판소리를 새롭게 해석하는 등의 노력이 뒷받침되긴 했지만, 이를 위한 브랜딩 툴의 적극적인 활용이 창극의 새로운 전성기를 만들었다고 해도 과한 표현은 분명 아닐 것이다. 이 사례처럼 지금까지 우리가 중요하게 생각하지 않았던 단체의 이미지나 작품의 브랜딩을 위한 연구와 분석이 필요한 시점임은 분명하다. 지역마다 많은 공연예술단체들이 활동하면서 경쟁하고 있는 지금의 상황에서는 더욱 그렇다.

제6부

정부정책과
예술경영 전략

우리나라 예술정책의 지향점과 전략

예술정책의 전략과 현실

국가경쟁력은 자국의 문화와 예술의 질적 성장과 함께 해외 전파에서 비롯되고 있음이 연구와 사례를 통해 증명되고 있다. 따라서 규모의 차이는 있겠지만 각국은 정책적으로 경제적인 지원을 아끼지 않고 있다. 우리나라 역시 국가경쟁력을 높이기 위해 주요 정책들을 개발하고 있으며, 직간접적인 지원을 통해 예술 발전과 저변확대를 유도하고 있음은 두말할 필요가 없다. 이는 대부분 도시에서 국공립예술단체를 보유하고 있으며, 민간 예술단체의 활동 기반을 제공하기 위한 정부의 직접지원으로 예술생산의 다양성 확보와 국민의 폭넓은 향유 기회를 제공하고 있는 것에서 나타나고 있다.

이것이 현대 국가들이 채택하고 있는 예술 분야 행정의 기본적인 형태이다. 다만 이를 기준으로 정해지는 정책의 방향성이나 실행 시스템에 따라 추진 형태와 결과가 다르게 나타날 수 있기도 하다.

이미 1백여 년 전부터 정책 방향성과 지원에 대한 추진체계가 잡

혀 있는 유럽이나 미국의 경우 과정에서의 오류 발생이 거의 없을 뿐 아니라 누적되어 온 효과에 의해 오늘날에는 그들의 예술이 세계를 선도하고 있다고 해도 과언이 아니다.

앞에서 이미 여러 번 강조한 바 있지만, 문화와 예술 선진국의 경우 정책에 의한 사업의 실행 효과를 높이기 위한 행정 시스템이 구축되어 있어 지원 주체뿐 아니라 예술인 스스로 권한과 책임에 대하여 명확하게 인식하고 있는 것에서 세계를 선도할 수 있는 저력이 만들어진 것이다. 이는 정부의 지원 정책 확대 필요성에 앞서 국민 개개인의 예술 향유를 위한 기부문화의 확산 등의 효과로 나타나고 있다. 이에 비하여 우리나라의 경우 정책적인 목표와 예술인이 가진 인식은 사뭇 다르다.

순수예술 분야 활성화 정책이나 이에 기반한 지원 사업들이 매년 시행되고 있으며, 각 사업에 투자되는 공공 재원의 규모가 상당하지만 정작 이에 대한 미래지향적 효과는 크게 나타나지 않고 있다. 인식적으로 소모성 형태의 지원이 이루어지는 상황에서 권한과 책임의 구분에 대한 구속력이 강력하지 않기 때문일 것이다. 물론 적지 않은 예술단체들은 활동을 위한 절박함 속에서 지원금의 필요성을 잘 알고 있으며, 그 가치를 만들기 위해 노력하고 있겠지만 그렇지 못한 단체들 또한 없지 않기 때문에 결국 정책의 지향성이 훼손되면서 평균적인 가치가 낮아질 수밖에 없는 것이다.

이와 함께 예술 발전을 위해 정책을 입안하는 부처와 분야별 사업을 추진하는 실무기관 역시 막대한 재원을 사용하는 과정에서 결과에 대한 책임보다 권한이 더 크게 작용하고 있음을 이미 여러 차례 강조하였다. 이로 인한 부작용이 여러 경로를 통해 주장되고 있지만 지원받지 못하는 예술단체의 불평쯤으로 치부되면서 심각한 문제로 인식

하지 못하는 것이다. 예술인은 이러한 문제점에 대하여 지원사업의 개선을 꾸준하게 요구하고 있지만 공론화로 이어지거나, 결과가 도출되는 경우는 그리 많지 않다. 만약 다른 예술단체에 비해 상대적으로 지원을 자주 받는 단체라면 큰 불만이 없을 것이며, 따라서 이러한 주장에 반박할 수 있다. 하지만 공공 재원을 사용하면서 사업의 지향성에 따른 책임감과 어느 정도의 공익을 추구했었는지 객관적인 평가를 진행한다면 어떤 결과가 나올까?

물론 10년 전, 20년 전에 비해 우리나라 예술 분야 정책과 지원시스템이 선진국형으로 개선되어 온 것은 부인할 수 없다. 그럼에도 아직 개선되지 않고 있거나, 예술단체에 의해 새로운 문제점들이 적지 않게 제기되는 상황이며, 이의 공론화를 통한 정책의 지향성이 지켜져야 한다는 요구가 사라지지 않고 있음을 정부는 정부대로, 예술인은 예술인대로 자각하여야 한다. 따라서 정부는 우리나라 예술의 발전을 통해 미래의 국가경쟁력을 높일 수 있도록 고민을 끊임없이 하여야 하며, 예술인은 개인적인 이익만 보는 것이 아니라, 꾸준한 활동에서 우리나라 예술의 가치가 만들어질 수 있다는 책임 의식이 더 크게 작용할 수 있도록 노력하여야 하는 것이다.

다른 하나는, 우리의 예술 정체성이 지원체계와 맞물려 예술인의 노력으로 유지되고 발전되어야 한다는 것이다. 하지만 그 노력을 하기 위해서는 먼저 부족한 것이 채워져야 한다고 주장하기도 한다.

간혹 우리나라 예술 발전을 위해서는 인프라 구축이 필요하다는 예술인의 요구가 표면화되는 경우가 있으며, 오페라, 뮤지컬, 국악 등의 장르별 전용 극장의 건립 요구가 그것이다. 문화와 예술 분야에 매년 수조 원 단위의 막대한 예산이 편성되는 현실에서, 그중 극히 일부분만 사용해도 건립이 가능하다는 판단에서의 주장이거나 요구일 것

이다. 문제는 그 필요성이 공익으로 포장된 개인적인 희망, 즉, 자신의 활동이나 특정 예술단체를 염두에 둔 단편적인 판단에서의 제도적 뒷받침을 원하는 것일 수도 있음을 배제할 수 없다. 접근에 따라 다른 시각을 가질 수 있음에도 인프라 확대를 주장하는 것이다.

실제 우리나라의 경제 규모와 예술에 대한 인식, 그리고 국민의 예술 향유율에 비해 상당한 수의 문예회관을 보유하고 있으며, 그중 연간 가동률이 50% 미만이 적지 않은 상황에서 그러한 요구는 당연히 설득력이 떨어질 수밖에 없을 것이다. 설사 그렇지 않을지라도 해당 콘텐츠만으로 전용 극장의 가동률을 충족시킬 수 없음은 분명하다.

물론 지극히 이론적인 것이며, 현대예술의 특성과 변화되고 있는 시장 상황을 모르고 하는 주장이라고 반론을 펼 수 있다. 하지만 앞서 기술한 인구에 비례한 문예회관 수와 시민의 향유율 등을 대입해 보면 이 주장이 완전히 틀린 것이라고도 할 수는 없을 것이다. 오히려 대도시를 중심으로 얘기한다면 두 개 이상 운영되고 있는 기존의 극장들, 즉 시, 구, 군 소속의 사업소로 운영되고 있는 문예회관 중에서 특정 장르 전용 극장으로의 변화 필요성을 주장하고, 하드웨어 개선을 위한 예산 지원을 요구하는 것이 더 현실적이며 설득력을 얻을 수 있을 것이다. 만약 어느 도시에서 두 개 이상 운영되고 있는 극장 중 하나를 특정 장르 전용 극장으로 변화시키자고 예술인이 요구한다면 시민의 공감대 형성과 함께 정부나 지방자치단체가 긍정적으로 검토할 수 있을지 모른다.

객석 점유율이 높지 않은 지금의 문제점의 중요한 원인으로 각 문예회관에서 비슷한 공연을 거의 동시에 올리는 과정에서 변별력이 하향 평준화되거나, 또는 향유자의 선택이 분산될 수밖에 없는 것이 지적되고 있다. 따라서 운영의 효율과 예술의 가치 보전을 위해서라도

복수의 문예회관을 보유한 도시라면 그중 한 곳을 지역적 특성에 맞는 전용 극장으로의 변신을 긍정적으로 검토해 볼 필요가 있다.

흡연에 의한 사회적 폐해가 적지 않다. 그래서 비 흡연가는 흡연의 단속을 지속적으로 요구하고 있다. 정부 부처를 비롯한 각계각층에서도 국민의 건강증진을 위해 금연을 유도하고 있으며, 이를 위해 담뱃값을 대폭 올려야 한다고 주장하고 있다. 그 주장의 근거로, 우리나라와 유럽 등 선진국 담뱃값의 차이를 빠짐없이 들곤 한다.

세계에서 가장 비싼 호주의 경우 25,000원으로 우리나라의 5배가 넘으며, 담뱃값이 비싼 국가일수록 그 나라의 흡연율도 낮다는 사실적 근거를 함께 내세우고 있다. 또 다른 이유로, 2020년을 기준으로 경제협력개발기구(OECD) 38개국 중 우리나라 담뱃값은 뒤에서 네 번째로 저렴하기 때문에 흡연율이 줄어들지 않는다고 주장하면서 매번 OECD 평균 이상의 수준으로 담뱃값을 올리겠다고 목표를 제시한다. 흡연자들이 민감하게 반응할 수밖에 없을 것임은 당연하다. 이 상황에 대하여, 흡연자 비흡연자의 입장을 떠나 좀 더 객관적으로 살펴볼 필요가 있다.

사회 여가시설 등의 주변 환경을 비롯하여, 직장인의 여유로움이 보장되는 조직문화가 이미 오래전에 뿌리내린 선진국의 경우 금연의 필요성이 주변의 강요에 의해서가 아니라 스스로 인지하고 시도할 수 있는 사회적 분위기가 조성되어 있으며, 다양한 지원으로 금연의 성공률을 높이고 있다. 물론 우리나라도 보건복지부와 지역별 보건소를 통해 금연 사업을 진행하고 있지만, 흡연자를 보는 우리의 시각이 선진국처럼 흡연자의 권리를 인정하면서 자발적 금연을 유도하는 것과는 다르다. 즉, 선진국처럼 환경적 요인을 개발하기에 앞서 국민의 건강증진을 위해서 가격을 높여야 한다는 식의 일차원적 논리로만 가지

고 접근하는 것이다.

흡연자가 담배의 해로움을 잘 알고 있음에도 금연하지 못하는 원인을 그저 싼 담뱃값에서 찾을 것이 아니라 선진국처럼 국민이 여유로운 생활을 영위할 수 없는 사회 전반의 시스템에서 찾아야 한다. 선진국 담뱃값의 높은 가격 때문에 흡연율이 낮다는 주장은 그래서 설득력을 얻지 못하는 것이다.

다른 한편으로는, 흡연자들은 담뱃값에 높은 세율의 세금을 부담하고 있음에도 정부가 주장하는 금연 유도 사업은 큰 효과를 만들어내지 못하고 있다. 더구나 이 사업예산이 매년 줄어들고 있는 상황에서 국민의 건강증진을 위해 담뱃값을 올려야 한다는 변함없는 주장은 그저 세수를 확장하기 위한 구실일 뿐이라고 흡연자들은 생각할 것이며, 이로 인한 반발심리만 더 크게 작용할 수 있음을 알아야 한다.

문화 혹은 예술과 관계없는 것이라고 볼 수 있지만 어떠한 정책이나 공익사업이 상호 공감대와 사회적 분위기가 형성되지 않으면 성공할 수 없음을 강조하기 위한 사례로 표현하였다.

우리나라 예술정책과 전략이 아무리 좋아도 예술인의 협력, 그리고 국민의 공감대를 이끌지 못하면 실패할 수밖에 없음은 분명하기 때문이다. 이제는 정부의 예술 발전을 위한 정책과 사업 방향이 예술인에게는 수준 높은 창작을 위한 동기로 작용하여야 하며, 이를 통해 정책목표의 구체적인 성과를 달성할 수 있어야 한다. 이와 더불어 공공 재원을 기반으로 활동하고 있는 예술인과 그 단체 역시 이와 마찬가지로 정책의 지향점에 충실한 활동성을 보여야 한다. 당장은 아니겠지만 공공의 발전이라는 당초의 목적이 이루어질 때, 그것이 결국 자신의 이익으로 돌아온다는 지극히 당연한 논리 때문이다.

무엇보다 정부와 예술인은 향유자로서의 국민이 정책과 사업의

필요성, 그리고 예술단체에 의해 발표되는 지원 작품의 가치를 인지할 수 있도록 여러 경로를 통해 각종 정보가 명확하게 전달될 수 있게 추진되어야 한다.

우리나라에서 예술경영의 기본적인 틀이 구축된 것은 1980년대부터이다. 그전에도 예술을 기반으로 경영 실무를 도입하고 사용한 1세대들이 있었지만, 학술적인 차원에서의 접근은 이때부터라고 보는 것이 일반적이다.

그 후, 40년 이상 흘렀다. 지금까지 정부에 의해 예술인을 지원하기 위한 정책이 개발되고 또 시행되면서 상당한 발전을 이루어 왔음은 당연하다. 특히 지구촌 문화전쟁의 세기라 일컬었던 2000년대 초부터 우리나라 역시 지원 규모를 선진국 수준으로 높였고, 기반 시설을 건립하는 등 예술인의 창작 기반 확대와 활동을 보장해 왔다.

재차, 삼차 얘기하는 것이지만 그때부터 지금까지 지원 방식은 크게 바뀌지 않았다는 시각이 적지 않다. 지원금이 사용되는 과정에서 혹은, 편향된 지원 등의 과정에서 문제가 발생했을 때 그 부분에 대한 방지 대책만 세우는 등 소극적인 대응으로 일관해 왔기 때문이다.

이제는 정부가 지향하는 예술의 발전, 예술인이 요구하는 지원시스템의 효율적인 운용, 그리고 향유자가 공감할 수 있는 정책개발 등 심층적인 논의를 위해 머리를 맞대야 한다. 지금까지 이러한 과정이 없었던 것은 분명 아니다. 다만 그러한 논의들이 매번 형식적인 절차에 머물렀거나, 개선 필요성이 공론화되었다 하더라도 발전적 후속 조치가 따르지 않았기 때문에 유효하지 못했을 것이다.

2021년, 유엔무역개발회의(UNCTAD)의 이사회로부터 우리나라의 지위가 개발도상국에서 선진국 그룹으로 변경되었다.

선진국이란, 경제가 고도로 발전하여 다양한 산업과 복잡한 경제

체계를 갖춘 국가, 혹은 지속적인 경제개발을 통해 최종적인 경제발전 단계에 접어든 국가를 뜻한다. 이의 지표로 사용하는 것이 1인당 GDP(국내총생산)이며, 우리나라의 GDP가 세계 10위, 수출 7위, 국민소득이 3만 불을 넘어섰기 때문에 선진국으로의 지위를 인정받은 것이다. 하지만 우리가 알고 있는 선진국 기준은 위의 경제적 지표와 함께 정치, 사회, 문화, 교육, 복지, 환경, 인권 등의 발달로 국민 삶의 질이 높은 선도적 국가이다. 이렇게 본다면 유엔무역개발회의에서의 결정은 결국 우리나라의 경제적 규모에만 초점을 맞춰 선진국 그룹으로 변경한 것임을 알 수 있다.

유엔무역개발회의로부터 선진국으로 변경되었으나 정부의 대대적 홍보에도 불구하고 우리 국민의 체감이 크지 않은 것은 바로 그러한 이유에서일 것이다. 따라서 이제는 진정한 의미의 선진국 진입을 위한 도약이 필요하다. 이를 위해 K-팝, K-드라마 발전으로 외국 관광객이 우리나라를 방문하면서 자연스럽게 인식하고 있는 문화, 즉 K-컬쳐의 다양성을 알리고 세계로의 전파를 위한 정부의 적극적인 정책개발이 진행되어야 한다. 여기에는 예술인의 인식과 역할이 무엇보다 중요하다.

앞서 「공연장 및 예술단체의 인식과 현실」에서 민간 보조금의 도덕적 해이가 국무회의에서 중요하게 거론된 것은 정부도 이를 충분히 인식하고 있음을 나타내는 것이므로 이러한 인식을 불식시키기 위한 정부와 예술인의 노력이 뒤따라야 한다고 기술하였다. 물론 그 화살이 예술계를 향하고 있는 것은 아니지만 국무회의에서의 거론을 계기로 사회 전반의 민간 보조금에 대한 효용성 검토가 이루어진다면 예술계 또한 자유롭지 못할 것으로 짐작할 수 있기 때문이다. 이러한 상황이 만들어지기 전에 관련 부처, 지원사업 주체, 그리고 예술인이 함

께 머리를 맞댈 수 있는 공론의 장을 만들어 현실적인 문제점과 함께 개선 방향을 개진할 수 있어야 한다.

지금까지 우리 주변의 적지 않은 경우에서 이미 정해진 방향의 의견수렴만 했을 뿐, 다른 의견에는 숙고의 과정을 거치지 않고 그저 형식적인 절차에만 머물고 있음을 많이 보아 왔다. 다시 말해서, 공론의 장이 형식적인 과정이 아니어야 하며, 여기에서 도출되는 발전적 제안들이 그저 참고 사항으로, 의견수렴만 하는 상황으로 전개되지 않아야 한다는 것이다. 이를 위해 예술인은 지원 예산의 부족만 강조하거나 지원사업의 편향된 문제점만을 거론하지 않아야 하며, 관련 부처와 지원사업 주체는 예술인의 사명감만 강조해서는 안 된다. 이와 더불어 지원된 예산의 사용 방법이 경직된 방향성에서 구속하는 것이 아니라 예술단체의 입장에서 조금 더 자유롭게 사용할 수 있도록 인정 범위를 넓힐 필요도 있다.

지금까지 세미나를 비롯한 공론의 장에서 거론된 의견들이 이후에 더 이상 진행되지 않거나, 그 과정 자체가 형식적이었던 것은 결국 각자의 입장만 강조하는 상반된 대응이 작용해 왔었기 때문일 수도 있다.

이제는 정부의 정책 방향이 확정된 후 진행되는 공청회나 세미나가 지원 주체에 의해 이미 정해진 방향으로 형식적으로 추진되지 않아야 한다. 정부는 새로운 정책에 대한 화두를 던지고 세부적인 방향성은 부처의 전문인과 예술인이 고민할 수 있게 해야 함에도 디테일까지 결정해 결국 예술인들의 활동을 제한하는 결과를 초래하게 된다. 이뿐만 아니라 행정 전문가 역시 정부의 입만 바라보게 되는 등 소신껏 일할 수 있는 환경이 만들어지지 않을 것이며, 인력 낭비라는 결과까지 초래하게 될 것이다. 이런 상황이 지속된다면 결국 시스템은

무너지게 된다.

우리나라 예술의 진정한 발전을 위해서는 예술인의 의견이 정책에 반영될 수 있어야 하며, 각 지원사업에 현실적인 문제가 발생했을 때, 이를 개선하기 위한 실행 의지를 보여야 한다. 분명한 것은 발전적 의견을 나눌 수 있는 일상적 통로의 활성화가 우리나라 예술 발전이라는 궁극적인 목표에 한 발 더 다가설 수 있게 한다. 전향적인 인식과 협력적인 자세가 필요함은 그래서 당연하다.

모든 시스템은 사람이 만들어 가는 것이다. 그 시스템을 만든 사람의 의도와 달리 사용하는 사람이 잘못 이해하거나 운용을 잘하지 못하면 그 시스템은 무너질 수밖에 없기에 다양한 전문가들에 의한 숙의 과정이 필요하다. 마찬가지로 하나의 정책이나 시스템이 즉흥적으로 결정되면 부적용이 따를 가능성이 적지 않기 때문에 이 역시 숙고의 과정이 필요함은 당연한 진리이다. 분명한 것은 관련 부처와 지원사업 주체, 그리고 예술인이 누리고 있는 권리만큼의 책임감으로 사업을 수행한다면 정부의 정책적 지향점 달성은 물론이고, 세계 속에서 우리나라 문화와 예술의 가치 향상까지 그리 어렵지 않을 것이다.

정책의 변화와 예술경영 환경

국가 발전을 위한 분야별 정책 중에는 일회성이나 단기 성과를 위해 추진되기도 하지만 전체적으로는 중장기적 목표를 수립하고, 이의 달성을 위해 단계별로 꾸준하게 추진되어야 한다. 이와 함께 시대의 흐름에 능동적으로 대처하면서 적절한 변화나 그 방향성이 수정되어야 정책의 효과적 결과를 기대할 수 있다. 하지만 아무리 좋은 정책이

라 할지라도 그것이 10년, 20년 동안 변함없이 지속된다면 시대와 환경의 변화에 둔감했다고 할 수 있을 것이다.

중장기적인 목표 수립이 필요하다는 것과 상반된 주장으로 생각할 수 있다. 하지만 당초에 수립된 정책적 목표가 계획대로 차질 없이 추진되고 또, 발전을 이루게 된다면 그렇게 볼 수도 있겠지만 시대의 흐름, 삶의 방식과 인식의 변화가 빠르게 진행되는 등 급변하고 있는 현실을 비추어 본다면 중장기 계획의 진행 과정은 달라질 개연성이 얼마든지 나타날 수 있을 것이다. 따라서 그때마다 능동적인 대응이 수반되지 않는다면 그 효과를 기대할 수 없거나 목표한 결과를 달성하지 못하게 되는 것이다.

결국 정부에 의해 중장기적으로 추진되는 정책이 환경의 변화에 민감하지 않거나 능동적으로 대처하지 못한다면 국민으로부터 지지받으며 추진될 수 없음은 분명하다. 따라서 소수라 할지라도 정책 방향의 수정을 요구한다면, 그리고 그 요구가 공익에 더 효율성을 가지고 있다면 긍정적으로 검토되어야 한다.

소프트파워가 강조되면서 예술 발전이 국가경쟁력의 중요한 요소로 작용한다는 인식을 하기 시작한 1990년대 말부터 2000년대 초반까지 우리나라의 문화와 예술진흥 정책은 상당한 진전을 가져왔다.

국가 경제발전을 위해 산업 전반에 역량을 쏟을 수밖에 없었던 그 이전에는 문화예술이 형식적으로만 정책 기조에 포함되었다면, 이 시기부터 비로소 미래의 국가경쟁력 확보를 위한 중요한 의제(agenda)로 채택되기 시작한 것이다. 당연히 그 지향점은 우리나라의 문화와 예술의 발전이었음은 두말할 필요가 없다. 그렇다면 20년 이상 흐른 지금, 그 지향점이나 구체적 목표가 어느 정도 달성되었을까? 물론 개념적으로 상당한 발전을 가져왔음은 분명한 사실이다.

앞서 기술했던 K-팝, K-드라마, K-무비 등을 이의 바로미터 (barometer)로 거론하고 있으며, 누구도 이를 부인할 수 없다. 하지만 클래식으로 대표되는 순수예술의 경우에는 어떨까?

실제 우리는 지난 30여 년 동안 순수예술의 분명한 정책적 지향점을 가지고 있었다. 하지만 그 목표가 얼마나 달성되었는지에는 크게 관심을 두지 않았으며, 설사 관심을 가졌다 하더라도 효과를 배가시키기 위한 정책의 업데이트에는 민감하지 못했다. 단순하게 10년 전보다, 혹은 20년 전에 비해 정책예산이 대폭 늘어난 것을 발전적 결과라고 주장할 수 있다. 적지 않은 예술인들이 예산의 확대가 예술의 발전을 견인했다고 인정하기 때문이다. 이의 근거로 국제 규모의 음악 콩쿠르에서 우수한 성적으로 입상하는 경우에서 K-클래식의 국가경쟁력이 확보되었다는 것을 사례로 얘기하고 있다. 과연 그럴까?

분명한 것은 예산 규모에서 발전을 인정하고 있는 예술인보다 더 많은 예술인이 정책과 실행 과정에서의 시스템에 의해 발전이 더뎌짐을 주장한다는 것이다.

앞서 모든 정책은 중장기적인 목표를 가져야 하며, 시대의 변화, 인식의 변화에 따라 수행 과정에서도 적절한 변화가 주어져야 그 목표를 달성할 수 있다고 한바, 문화와 예술의 진흥 정책 역시 효과 분석에 의한 개선이나, 더 발전된 정책과 시스템으로의 업데이트가 진행되었어야 했지만 크게 눈에 띄지 않았다는 것이 그들의 인식이다.

결국 매년 일정하게 결정되고 있는 공공 재원의 규모에 의해 같은 사업이 같은 방법으로 반복되면서도 그 변화의 필요성을 크게 느끼지 못한 것이다. 여기에는 목적대로 예술인에 의해 사용되었고, 그들에 의해 공공 재원의 효과성이 측정되면서 정책의 방향성이나 시스템의 개선 요구가 일부의 의견으로 묻힐 수밖에 없도록 일정 부분 역할을

하고 있다. 흔히 얘기하는 국민의 혈세가 어떻게 사용되었고 어느 정도의 예술 발전을 가져왔는지에 대한 정량적 분석이 없었거나 형식적으로만 진행되고 있다는 뜻이다. 또한, 정부 부처 역시 이를 그대로 인용하면서 공공 재원 편성의 당위성과 함께 정책 기조, 그리고 사업의 방향성까지 유지되면서 효과성이 크지 않거나 정체되는 상황이 이어지는 것이다.

결국 예술 현장에서 간혹 들리는 얘기들 즉, 혈세가 낭비되었을 수 있다는 가설에 대하여, 이를 뒤집을 수 있는 공론의 과정이 생략되었거나, 아니면 형식적인 논의 과정만 되풀이된 것으로 볼 수밖에 없다.

다른 한편으로는, 시대가 급변하고 있음에도 우리나라 예술환경을 기준으로, 정부정책과 예술인의 예술경영에 대한 전략적 변화가 보이지 않는다는 것에서 또 다른 원인을 얘기할 수 있다. 아니길 바라지만 적지 않은 예술인은 예술진흥을 위한 지원금 명목의 공공 재원에만 관심을 가져왔으며, 예술경영 자체가 그 지원으로부터 비롯되기 때문에 이 재원이 주어지지 않는다면 예술경영은 불가능하거나 관념적인 것으로 판단하고 있었는지 모른다. 그 일면에는 지원금의 역할로 인식하고 있는 것들, 즉 복지국가 이념 구현을 위한 정부의 역할과 목적, 예술의 활성화라는 사회적 의제와 함께 공공재로서 문화와 예술이 가지고 있는 전통적인 의미를 강조하면서 예술인 활동의 정당성을 주장하는 것이다. 유형의 차이는 있겠지만 이러한 이유로 정부의 지원은 당연한 서비스로만 판단하는 것이다.

단언할 수 없지만, 일각에서 정책의 변화나 시스템 개선, 그리고 지원금의 가치에 대한 인식변화의 필요성을 주장하고 있음에도, 다수의 예술인은 정부로부터의 당연한 서비스이며, 이를 누릴 수 있는 권리만 생각하면서 그 공감대가 확산하지 못하는 것으로 판단해도 무리

가 아닐 것이다. 이러한 상황에서 눈에 띄는 오류가 보이지 않는다면 정책입안자나 활성화 사업을 주도하는 지원 주체의 입장에서도 적극적인 의지를 보이지 않을 것임은 분명한 것이다.

이와 더불어, 예술인으로부터 어떠한 문제점의 개선 필요성에 목소리가 모여지지 않는다면 오히려 지원과 비례한 또 다른 간섭이나 제약으로 예술 발전을 더디게 할 수 있을 것이다. 정책의 방향성이나 개선에 대한 예술인의 관심이 없다면 원활한 활동에 저해 요소로 작용할 수 있다는 뜻이다. 이런 이유로 정책의 결정과 실행 과정에서 공익을 위한 예술인의 발전적 의견이 지속적으로 제기되어야 하는 것이다. 예술 발전을 위한 정책개발과 방향은 정부에 의해 결정이 되지만, 효과적인 목표 달성은 오롯이 예술인의 몫이다.

정부로부터 비롯되는 예술행정과 예술인이 주도하는 예술경영은 그 의미만 다를 뿐, 지향하는 목표는 다르지 않음을 분명히 인지하여야 한다. 무엇보다 지방소멸이라는 불안감이 갈수록 심화하고 있는 현실에서 행정인과 예술인은 문화와 예술의 고른 발전만이 이러한 위기에서 벗어날 수 있게 한다는 믿음으로 국민에게 희망과 삶의 여유로움을 제공할 수 있어야 한다.

예술단체 경영과 전략

지금까지 대부분의 예술단체는 경영에 수반되는 활동 전략에 대하여 구체적으로 접근하지 않았다. 이는 전략의 필요성을 느끼지 못했기 때문이 아니라 열악한 환경으로 인해 경영의 의미에 접근할 수 없었거나, 아니면 활동 전략을 수립한다고 해도 첫 단계인 예산 확보

라는 현실의 벽에 부딪히게 되면서 결국 전략은 바람일 뿐, 그 자체가 무의미하게 되는 상황이 반복되고 있기 때문일 것이다.

물론 소수의 공연예술단체는 중장기 계획과 세세한 전략 수립으로 체계적인 활동을 전개하고 있다. 하지만 대부분의 예술단체가 공통으로 이와 같은 상황에 직면해 있다고 해도 과한 표현은 아닐 것이다. 그렇기에 여기에서 표현되는 경영과 전략의 부재는 민간에서 활동하면서 지원에 의존할 수밖에 없는 다수의 공연예술 단체에 해당하는 것으로 이해되어야 한다.

민간에서 활동하고 있는 예술단체 대표자에게 가장 힘든 부분이 무엇인지 물어본다면 거의 모두가 예술의 수준에 앞서 운영 및 활동 예산의 안정적 확보의 불확실성이라고 얘기한다. 자신들의 존재를 대중들에게 각인시키기 위해서는 무엇보다 활동성이 보장되어야 하는데 그 자체가 어렵다는 뜻을 포함하고 있음이 분명하다.

이는 대부분의 공연예술단체가 공공 재원이나 기업으로부터의 후원금에 의존할 수밖에 없음을 나타내는 것이며, 자신들의 활동성은 물론이고 예술적 수준까지 지원금의 유무에서 결정되고 있다고 해도 결코 지나친 표현이 아닐 것이다. 결국 대부분의 단체가 열악한 재정으로 운영되고 있으며, 경영 전략의 부재는 그러한 이유로 인해 어쩔 수 없는 것임을 충분히 짐작할 수 있다. 하지만 오롯이 그 이유만으로 예술단체의 정체성이 결정된다면 이 또한 바람직한 현상은 아니다.

공공 재원이 모든 예술인에게 조건 없이 무작정 주어지는 것이 아니며, 예술 발전에 의한 국가경쟁력 확보라는 분명한 목표를 가지고 있다. 그렇기에 예술인에 의해 지원의 발전적 결과가 만들어져야 한다는 사실은 두말할 필요가 없는 것이다. 아무리 정부의 지원이 풍족하고, 기업의 메세나 활동이 민간 공연예술단체를 위주로 한다고 해

도 예술표현의 만족도가 크지 않거나 활동성이 적은 단체에까지 지원되진 않는다. 이런 상황에서 만약 예술단체에 지원된 작품이 단순히 일회성 행위로만 인식되거나, 이에 대한 의미를 예술인 스스로 찾지 않는다면 그 결과가 어떻게 나타날지 충분히 예측할 수 있다.

지금까지 예술단체는 지원받은 작품의 활동으로 상황이 종료되면 또다시 지원금 확보에 의존하게 되는 상황이 반복되고 있음을 부정할 수 없을 것이다. 이러한 운영 방식으로는 공공 재원의 효율성은 물론이고, 예술단체의 발전에도 부정적으로 작용할 수밖에 없다. 이와 더불어, 이런 상황이 반복된다면 정부 역시 지원 정책의 발전적 의미를 찾을 수 없게 되거나, 정해진 목표에 도달하지 못한다면 부정적 인식이 확산할 것이며, 결국 공공 재원의 규모가 줄어들거나 없어질 수 있음을 예상해야 한다. 이런 상황으로의 전개는 정부나 기업, 혹은 향유자들에 의해 지원금의 비효율성이 논의될 때부터 시작될 것이며, 이 상황을 예술인이 체감하게 될 때는 공공 재원의 필요성을 아무리 주장해도 이미 되돌릴 수 없게 될 것이다.

만약 그런 상황이 도래하게 된다면 매년 고정적으로 지원되었던 공공 재원이 결국 소비성 예산이었다는 인식을 예술인이 심어준 결과일 것이며, 순수예술의 발전에 예술인의 역할이 크게 작용하지 못했음을 스스로 인정한 것이나 다를 바 없다.

극단적인 표현이긴 하지만 이런 상황이 만들어지지 않는다는 보장이 없기에 예술단체는 정책적으로 지향하는 것이 무엇인지, 지원금의 가치 확보와 단기 목표 달성을 위해 앞으로 어떻게 대처해야 하는지를 명확하게 파악하여야 하며, 이를 위한 전략 수립 등 노력이 필요함은 주지의 사실일 것이다. 어렵지 않다. 공공 재원의 목적성에 기반한 예술표현력 강화, 그리고 향유자의 만족도에 그 초점이 맞춰지면

되기 때문이다. 이제는 예술단체가 주도적으로 과정과 결과를 통해 정량적 측정이 가능한 지원금의 가치를 만들어 가야 하며, 단체의 활동이 공공의 이익에 부합되고 있음을 나타낼 수 있어야 한다. 이것이 예술단체의 가장 중요한 활동 전략이며, 순수예술 분야에서의 예술경영이라 정의할 수 있다.

다른 한편으로, 오늘날 예술의 표현 방법이 IT 기반을 중심으로 빠르게 진화되고 있으며, 이의 활용으로 예술단체의 정체성이 확보될 수 있다. 따라서 이를 중요한 전략으로 활용할 수 있도록 연구되어야 한다.

공립 예술단체와 달리 민간 예술단체는 시대의 변화에 적절한 대응을 하지 않으면 경쟁력 확보에 어려움이 있을 수밖에 없음은 당연하다. 따라서 순수예술의 의미가 훼손되지 않는 범위에서 현대적 표현기법이 접목된 콘텐츠 개발은 예술 분야 지원 정책의 지향점과도 크게 다르지 않다. 즉, 우리나라 예술의 국제시장 경쟁력 확보와 국민의 예술 향유 저변확대로 이어지면서 또 다른 지원 정책이 개발될 수 있기 때문이다. 그렇기에 예술단체의 선도적 경영을 위해서는 운영전략 역시 변화와 흐름에 효과적으로 대응할 필요가 있는 것이다. 오늘날 서비스 분야를 비롯하여, 창의성이 요구되는 다양한 산업 현장에서 챗 GPT 등 IT 기반의 다양한 플랫폼이 활용되고 있는 것에 주목할 필요가 있다.

예술단체가 이의 접목으로 예술표현의 다양성을 확보할 수 있다면 현대적 의미의, 혹은 미래의 예술적 가치가 새롭게 만들어질 수 있을 것이다. 눈으로 보는 클래식 음악, 귀로 듣는 전시, 그리고 시간과 공간의 제약이 없는 예술표현이 가능한 시대에 우리는 살고 있다.

제 / 15 / 장
한국형 예술경영과 예술행정

　이 책을 통해 현장에서 활동하고 있는 공연예술 분야 실무자들이 업무에서 느낄 수 있는 예술행정의 방향성과 예술단체에 소속된 예술인이 생각할 수 있는 경영의 방향성에 대하여 그들의 언어로 풀어보고자 했다.

　이와 함께 예술단체 경영자와 행정에서의 관리자, 그리고 문화공간 책임 운영자의 정책과 지향성에 대한 시각적, 인식적 차이의 비교를 통해 우리나라 예술의 고른 발전의 필요성을 강조하고자 했다. 그러다 보니 전체적으로 미래지향적 청사진이 아니라 현실적 문제와 개선을 위한 제안적 내용이 대부분을 차지하고 있음을 부인할 수 없다.

　하지만 역설적으로 이 또한 우리나라 문화와 예술을 위하는 것이며, 지금의 현실을 복기하면서 개선 방향을 설정하지 못한다면 예술경영이나 예술행정에 발전적 의미가 부여되지 않는다는 것에서 어느 정도의 가치와 의미를 부여할 수 있을 것이다.

　이 책의 적지 않은 부분이 우리나라의 예술 발전을 위한 인식적, 구조적 개선 필요성에 할애되어 있으며, 궁극적으로는 예술경영과 예

술행정이 한국형(Korean style)을 지향하고 있는 것으로 볼 수 있다. 다만 우리나라의 정책과 목표, 그리고 예술인에 의한 인식적 기준에서의 한국형이라는 새로운 의미가 부여될 수 있어야 하며, 그 필요성을 다시 한번 결론적으로 강조하고자 한다. 더불어 가까운 미래에 우리의 예술정책에 기반한 경영과 행정기법을 다른 국가들이 채택하게 될 때 선도 국가로서의 위치가 확보될 수 있다는 희망적 상상을 포함하고 있다.

지금까지 우리나라에서의 예술경영과 예술행정은 정책의 방향성과 시대적 상황 등에 따라 변형되어 왔지만, 기본적인 틀은 선진국의 형태에서 비롯되어 왔음을 부인할 수 없다. 즉, 우리나라만의 구조와 특성에 의해 예술의 행정과 경영기법이 만들어진 것이 아니라, 선진국의 정책에 의한 국가 가치와 예술 발전이 이루어지는 것에서 우리나라도 같거나 비슷한 효과를 가져올 수 있음을 기대하고 이를 도입했다는 뜻이다. 하지만 결과적으로는 노력만큼의 효과는 만들어지지 않았다고도 얘기할 수 있다.

선진국이 오늘의 문화와 예술 강국으로 발전되기까지의 수많은 시행착오와 변화 과정을 우리는 간과했기 때문이다. 혹자는 K-팝, K-드라마가 세계를 선도하고 있다는 사실에 근거하여 이 주장이 잘못된 것이라 반박할 수 있다. 이에 대하여 이미 여러 번 강조했지만, 대중예술은 민간 자본에 의한 자유로운 사고와 상상력, 그리고 빠른 추진력에 의해 발전이 이루어진다는 것이 증명된 이론이기에 순수예술과의 비교에서 혼돈하지 않기를 바란다.

물론 예외는 있다. 1997년 국가부도 이후 IMF가 시작되었을 때, 정부는 미국 영화의 흥행 효과를 확인하고, 향후의 영화산업이 우리나라의 부흥을 이끌 수 있다는 판단으로 지원 정책을 시행하였다. 그 후,

20여 년이 지난 지금의 우리나라 영화산업이 세계적으로 인정받을 만큼 비약적인 발전을 이룬 경우가 그것이다.

수년간 정부의 지원으로 영화제작의 선진기법 도입 등 새로운 시도와 유능한 배우 발굴에 집중할 수 있었던 것에서 발전적인 동기가 부여되었음은 분명하다. 하지만 이 경우에도 영화인들은 정부로부터의 간섭을 배제하였고, 정부 역시 영화인들의 요구에 동의하면서 지원에 따른 권리를 행사하지 않았기에 영화산업의 빠른 발전을 가져왔다고 볼 수 있다. 이후 K-팝, K-드라마가 세계 무대에서 각광받을 수 있었던 것은, 우리나라 영화산업의 발전이 어느 정도 이를 견인했다고 해도 크게 틀리진 않을 것이다.

정부가 간혹 내세우는 것, 바로 K-팝, K-드라마, K-무비가 세계를 선도하고 있는 것을 정부의 정책적인 지원으로 이룬 성과로 표현되지 않아야 하며, 이들 장르가 미래 순수예술의 발전까지 견인할 수 있다고 주장해서도 안 된다. 대중예술은 시대의 흐름에 따라 변해가는 유행 예술이며, 그 유행에 정부가 주도해서 개입할 수 없기 때문이다.

대중예술은 지금까지 해왔던 대로 민간 자본에 의해 그 유행을 예측하고 주도해야만 세계 무대에서 이를 선도할 수 있다. 어쨌든 여기서 기술되는 한국형 예술경영과 예술행정의 기본적인 지향점을 민간 자본이 중요하게 작용하는 대중예술에 두는 것은 당연히 아니다. 따라서 정부의 지원이 필수적인 순수예술 분야에 국한하고 있으며, 전통에 기반한 예술의 발전이 미래의 국가 발전과 가치 생성에 기여할 수 있음을 강조하기 위해서이다.

한국형이라는 용어가 거창한 것은 아니다. 한국형 예술행정과 한국형 예술경영은 우리에게 맞는 시스템과 예술인의 활동에 가장 적합한 지원 방식으로의 개선, 그리고 이를 통한 명확한 결과 수집과 효

과 분석까지, 모든 과정을 통칭하는 의미이기 때문이다. 즉, 정부가 시행하는 예술진흥정책과 이에 수반된 지원사업들의 체계적 운영과, 이에 의한 예술인의 단위별 사업수행에서 나타나는 부가적 가치와 함께 국가경쟁력 확대까지 가능하게 하는 것이 바로 한국형이다. 다만 이런 가치를 실현하기 위해서는 몇 가지 조건이 따르며, 그것은 다음과 같다.

첫째, 행정인의 예술에 대한 이해와 예술인의 행정에 대한 이해의 접점을 찾아야 한다.

행정인은 자신의 기본업무에 예술인의 창작에 대한 방향성을 대입하거나 행정의 틀 안에 포함해서는 안 되며, 예술인 역시 작품 표현에서 기본적인 행정적 규제를 무시하면 안 된다. 서로 한발 물러서서 바라볼 수 있어야 한다는 뜻이다.

둘째, 상호 간 예술진흥 정책에 대한 충분한 이해와 지원사업의 목표를 정확하게 파악하고, 집행 과정에서 권리와 함께 책임감을 가져야 한다.

행정인은 예술진흥이라는 분명한 목적성을 가지고 있는 지원시스템의 운용에서부터 지원된 작품의 생산까지의 전 과정, 특히 작품의 내용이나 규모, 그리고 방향성을 계획서에 제시된 것과 비교 분석하고 그 차이에 대한 명확한 행정지도가 따라야 한다. 또한 예술인은 공적 지원금이 사용되는 예술 행위에서 정부의 정책적 목표와 지원사업의 가치가 나타날 수 있도록 공익 추구와 함께 양질의 작품 생산성을 확보하여야 한다.

셋째, 지원사업의 효과성 분석을 위해 상호 간 모든 과정이 기록되어야 하며, 생산된 기록은 공유되고, 공개되어야 한다.

현재 지원사업의 결과에 대한 분석 자료는 예술인 혹은 단체가 최

종적으로 제출하는 정산보고서가 기본으로 사용되고 있다. 이것만으로는 지원사업을 분석하거나 효과성을 측정하기엔 지극히 부족할 뿐 아니라 추후 동일 사업을 추진할 때, 작품 내용의 버전업Version Up은 고사하고 최소한의 발전적 조건마저 제시할 수 없게 된다. 이는 결국 막대한 공공 재원이 조금의 생산성도 확보하지 못하게 되면서 소비성, 일회성 예산으로 낭비되는 결과만 초래하게 되는 것이다.

이제는 예술인에게 공적 재원이 지원되는 순간부터 사업의 종료까지 지원시스템을 운용하는 행정인에 의해 모든 과정이 기록되어야 한다. 예술인 역시 지원사업 참여 과정에서부터 작품이 생산되고 발표가 끝나는 시간까지 모든 과정에서의 과장 없는 기록, 특히 지원금의 효과가 어디에서 얼마나 나타났는지에 대한 분석을 함께 진행할 수 있어야 한다.

상호 간에 의해 생산되는 정확한 자료가 모든 사람에게 공유되고, 이를 통해 분석되는 2차 자료는 다른 행정인과 예술인에 의해 우리나라 예술의 발전을 위한 중요한 도구로 이용될 수 있기 때문이다.

이 세 개의 조건이 우리나라의 현실에서 가능하지 않다고 생각하지 않기를 바란다. 우리에게 주어진 원칙만 지켜진다면 당연한 조건일 것이며, 책임감만 있다면 너무나 쉽게 진행할 수 있는 조건들이다.

예술진흥을 위한 정부의 정책과 지원사업들이 목적성을 충족시킬 때 우리나라 예술의 더 큰 발전 가능성이 담보된다. 이와 더불어 지금의 K-팝, K-드라마처럼 K-클래식이라는 또 다른 용어가 고유명사처럼 사용되면서 세계인으로부터 주목받기를 기대할 수 있을 것이다.

이러한 희망이 우리 눈앞에 나타나게 하기 위해서는 이러한 세 개의 조건이 전제되어야 한다. 이것이 한국형 예술경영이며, 한국형 예술행정이다.

마치며

　이 책의 집필에 몰두하고 있던 어느 날, TV에서 방영된 한 프로그램을 통해 큰 감동을 받았던 적이 있었다. 그 감동은 지금까지도 지속되고 있고, 이 책이 완성되면 끝머리에 이 감정을 공유하기 위해 아껴두고 있었다.

　2022년 6월, 미국 텍사스에서 밴 클라이번 국제피아노콩쿠르가 개최되었고, 여기에서 최연소 우승이라는 기록을 우리나라의 젊은 피아니스트 임윤찬이 세웠다. 이 콩쿠르의 예선부터 결선까지의 전 과정을 국내 방송사에서 다큐멘터리 형식으로 제작하여 방송되었다. 상당히 흥미로운 마음으로 시청하였고, 특히 관심을 끌었던 것은 우승자인 임윤찬의 음악적 능력뿐 아니라 은메달을 수상한 러시아의 안나 게니쉬네와 동메달을 수상한 우크라이나의 드미트로 쵸이에 대한 이슈까지 다양했다.
　이 다큐멘터리에는 콩쿠르가 개최되기 불과 4개월 전인 2022년 2월에 러시아가 우크라이나를 침공했다는 사실, 임윤찬과 함께 전쟁 당사자 국의 피아니스트들이 마지막까지 치열하게 경쟁하는 장면까지 담겨 있었다.
　"음악은 정치와 언어까지 초월할 뿐 아니라 서로를 연결하고 하나로 만드는 힘을 가지고 있다."는 기본적인 철학을 다시 한번 느낄 수 있게 해 주었다.
　이때는 국제음악콩쿠르 세계연맹(WFIMC)에서 우크라이나 침공으로 러시아 정부가 주최하는 차이콥스키 콩쿠르의 회원자격이 박탈된

시점이기도 했다.

결선 무대에서 우크라이나 피아니스트 드미트로 쵸이는 전쟁에 대한 정치적 감정을 나타내지 않았으며, 오로지 자신의 연주에만 집중하기 위해 노력하는 모습이 상당히 애처롭게 보였다. 나만 느꼈던 감정은 분명 아니었을 것이다.

결선 무대가 끝나고 이들이 각각 2위와 3위로 발표된 후, 우크라이나 피아니스트는 비로소 그곳에 있는 가족과 국민의 안녕을 염려하면서 피아니스트로서 자신이 조국을 위해 지금부터 해야 할 일을 얘기했고, 콩쿠르 이후 조국을 위한 자선 음악회에 출연하는 등 이를 실행하는 모습을 볼 수 있었다. 모든 사람에게 해당하는 말이지만 자신의 정체성이 조국으로부터 비롯됨을 새삼 생각하게 했음은 분명하다. 하지만 이 감정만을 공유하기 위해 이 콩쿠르에 대한 감상적 얘기를 꺼낸 것은 아니다.

양국에 의해 긴박하게 움직였던 당시의 국제정세는 당연히 우리에게도 상당한 염려로 다가왔음을 부인할 수 없지만 무엇보다 겨우 18세였던 임윤찬이 결선진출자 6명에 포함된 후 결선 무대에 임하는 각오를 물었을 때의 대답이 세대의 차이를 떠나 존경심을 가지게 했고 그것을 얘기하기 위함이다.

> "무대 직전까지 베토벤과 라흐마니노프가 미래 음악가들에게 남겨 놓은 유산을 찾으려고 노력하겠다."

결선에 임하는 각오를 묻는 말에 대한 임윤찬의 마음이었다. 이에 덧붙여, 진짜는 눈에 보이지 않는 것이며, 자신이 음악을 하면서 음악가들이 얼마나 많은 시간을 음악에 쏟는지 알기 때문에 음악이 이 세

상에 존재하는 몇 안 되는 진짜라고 생각한다고 했다.

아주 오래전, 그와 같은 나이대였던 내가 음악이 인생의 전부라고 생각했을 때, 분명히 선생님으로부터 음악적인 표현 방법을 배웠었다는 기억은 있지만, 그리고 매일 그날의 기분에 따라 이런저런 클래식을 감상하곤 했었지만, 단언컨대 임윤찬보다 몇 배의 삶을 살아온 지금까지도 작곡가들이 우리에게 남겨준 유산에 대하여 생각하지 못했고, 알려고도 하지 않았다.

어린 피아니스트의 대답은 상상할 수 없을 만큼의 충격과 큰 감동으로 다가왔고, 한편으로는 지금까지 예술인으로서, 또 예술과 관련된 일을 해왔던 나의 삶에 부끄러움을 느낄 수밖에 없었음을 고백하고 싶었다. 그 감동에 취해 해당 방송사에서 제공하는 다시보기를 통해 몇 번을 더 보았을 뿐 아니라 주변의 예술인들에게 꼭 보라고 권유했던 기억이 있다.

임윤찬의 대답이 임윤찬에게만 해당하지 않았으면 좋겠다.

많은 예술인이 자신의 위치에서 우리 모두에게 유산으로 남겨진 예술의 가치를 찾기 위한 노력이 지금보다 훨씬 많아지기를 소망해 본다.

우리나라 문화와 예술의 무궁한 발전을 위하여!!

2024년 5월의 어느 날
여상법